ANJOU
Medieval Art, Architecture and Archaeology

General Editor Sarah Brown

ANJOU
Medieval Art, Architecture and Archaeology

Edited by
John McNeill and Daniel Prigent

The British Archaeological Association

Conference Transactions XXVI

The Association is especially grateful to the *conseil général* of the *département* of Maine-et-Loire, the Nini Isabel Stewart Trust and the University of London Extra-Mural History of Art Society for generous grants towards the publication of this volume

Cover illustration: Virgin and Child, east range of cloister, Saint-Aubin, Angers.
Photo by John McNeill
Cover design: Laurence Keen

ISBN Hardback 1 902653 68 8
Paperback 1 902653 67 X

MANEY
publishing

PUBLISHED BY THE BRITISH ARCHAEOLOGICAL ASSOCIATION AND MANEY PUBLISHING
HUDSON ROAD, LEEDS LS9 7DL, UK

To the memory of Lawrence Hoey

Contents

Abbreviations

AD M-et-L Archives départementales du Maine-et-Loire
Antiq. J. *Antiquaries Journal*
Archaeol. J. *Archaeological Journal*
BAA *Trans.* *British Archaeological Association Conference Transactions*
BNF Bibliothèque Nationale de France
Bull. Mon. *Bulletin Monumentale*
CA *Congrès Archéologique*
CCM *Cahiers de Civilisation Médiévale*
JBAA *Journal of the British Archaeological Association*

Preface

The Association's annual conference for 2000 was based in Angers and took place between 22 and 26 July. It was attended by 110 members and guests from the UK, Ireland, Germany, the USA, Norway, Canada and France, of whom seven had been awarded conference scholarships. Of the twenty-two papers given in the Centre de Congrès, sixteen are published in this volume. Visits to the castle and cathedral in Angers were made on Saturday, 22 July and on Sunday, 23 July the conference visited Saint-Serge, Saint-Martin and the Bishop's Palace. The whole of Monday, 24 July was devoted to an exploration of the south bank of the Loire, with visits in the morning to Cunault, Saint-Florent and the castle at Saumur, where the mayor, M. Jean-Paul Hugot addressed the party and offered a vin d'honneur. In the afternoon the conference continued east, so as to visit Candes-Saint-Martin and Fontevraud, where dinner was eventually taken in the inspiring surroundings of the Prieuré Saint-Lazare. On the following afternoon there were visits to the Ronceray and the Hôpital Saint-Jean, where the maire-adjoint, M. Chareau, greeted us and provided refreshment. In the evening the conference was welcomed by the President of the Conseil Général, M. André Lardeux, in the Hôtel du Département, and generously treated to wine and canapés: the reception was followed by dinner in the magnificent surroundings of the Greniers Saint-Jean.

The Association is enormously grateful to all participants, to the authors of the papers in this volume, and to the considerable number of scholars who gave freely of their expertise and offered site presentations, that is Marie Bardisa, Karine Boulanger, François Comte, Christian Davy, Bénédicte Fillion, Lindy Grant, Larry Hoey, Dominique Letellier-d'Espinose, Jacques Mallet, John McNeill, Christopher Norton, Daniel Prigent, Antoine Ruais, Neil Stratford and Mary Whiteley. But special thanks are due to Mrs Joan Mase, who funded the reception at Fontevraud, to Dr Glenys Phillips who supported four conference scholarships, and to Martin Randall of Martin Randall Travel, who generously paid for the hire of the Centre de Congrès. A considerable debt of gratitude is owed to Daniel Prigent and François Comte, whose wide-ranging local knowledge was fundamental to the success of the conference and who gave tremendous support to the organising team, namely John McNeill, Anna Eavis and Hugh Hamilton, to whom we also extend grateful thanks. The editing of this volume has been undertaken by John McNeill and Daniel Prigent, who are to be thanked in equal shares. Wendy Sherlock of Maney Publishing is also thanked for her expertise and support.

The conference was the second to be organised by the Association in France and the third in Europe. It is therefore with a measure of confidence that we hope that, like the *Transactions* for Rouen and Utrecht, this volume will serve for many years as an essential reference for new thoughts, interpretation and discussion of the rich architectural and archaeological heritage of Anjou.

As with virtually every conference held in the last twenty years, our member Larry Hoey not only attended the Angers conference but presented a paper to it. It was one of the saddest events in the history of the Association that he died following a car accident the day after the conference ended. An appreciation of Larry was printed in the *Journal* for 2001 and the editors have provided a short tribute here, for it is with great affection, respect and admiration that this volume if dedicated to his memory.

Laurence Keen, *President*
Advent Sunday, 2002

Larry Hoey

Recollection of the Angers conference will be forever overshadowed by the death of Larry Hoey, so it is appropriate that the BAA should record its sorrow, and remember something of Larry's contribution to the conference. Larry died shortly before midnight on Thursday, 27 July as the result of injuries sustained in a car crash near the tiny hamlet of La Bernardière (Deux-Sèvres). That he was in a car in such a place was because he had decided to join a few friends for an agreeably relaxed post-conference tour of medieval churches in western France. Since Larry was travelling to the conference from the United States, and had recently completed the first draft of a book on medieval approaches to the rebuilding of English churches, he intended combining Angers with visits to check details at no fewer than 68 churches scattered across southern and western England. And he only had three weeks in Europe. Yet it was entirely in keeping with Larry's generosity of spirit that, when he was asked if he fancied staying on after the conference, he paused over that formidable portfolio of English churches and said yes to a few days with friends in France.

Larry's involvement in the Angers conference went back to the beginning, and he first gave his support to the idea in conversation at Bristol in 1996 at a time when the venue for the 2000 conference was undecided. He seriously threw his hat into the ring shortly thereafter, offering a paper on early Gothic architecture in Anjou in response to the first informal call for papers. But it was really Larry's agreement to accompany the conference organiser and convenor on a trip to Anjou in the summer of 1999 which tied him to the very heart of what the conference was about.

He turned up in London that July with a vast list of churches in Anjou, Aquitaine and the Bordelais, and an agreement that if we took charge of the Angevin end of things he'd sort out what we should look at in the south. And so began a whirlwind tour of Maine, Anjou, Poitou, the Périgord and Bordelais. Receptions were organised at Fontevraud and Angers, the centre de congrès was checked out, conference visits were arranged, hotels were booked, the nave piers at Cunault and Le Puy-Notre-Dame were compared and Asnières was enthusiastically photographed. We spoke lyrically of Saint-Serge, puzzled over Candes-Saint-Martin, gazed in amazement at the vaults over the choir of Saint-Martin at Angers, learnt that before concentrating on the piano Larry had played the trombone, and were treated to a great critique of David Lean's Lawrence of Arabia. And then we went south, where Larry refused to confine himself to the early Gothic churches likely to be relevant to his paper. The south-west beckoned, and Larry's appetites and interests would not be tied to any one research schedule. We did go to Poitiers, but he also insisted Chauvigny, Cahors, Bazas, Uzeste, Saint-Emilion and more were unmissable. Larry eventually returned to London on the day of a solar eclipse, and declared that of everything he had seen on the trip, the architectural image he most cherished was seeing the Pantheon in Paris in watery light moments before the eclipse.

His engagement with the conference proper was equally wide-ranging and went far beyond his own paper, though this itself was a tour-de-force in classic Hoey mould — peppered with insights into the aesthetics of medieval architecture and wonderfully turned historiographical aperçus. Larry's formal contributions— his presentation on site at Candes-Saint-Martin on the Monday afternoon and the paper he gave on the Tuesday morning — may be counted among the high points of the conference, but as ever he coupled this with a broader conviviality, an eagerness to talk, and to share his

astonishing knowledge of medieval architecture, with all he met. And as at other conferences he also indulged an altogether rarer gift — seeking out and making younger scholars feel their presence was valued. On the morning of the day he died a group of us visited the church of Saint-Hilaire at Melle, famed for the north-south asymmetry of its nave aisle responds. Larry's eye sparkled at such a recondite design, and, when asked which of the responds he thought better, smiled and said 'I have no favourites among my children'. It is with great sadness that the Association dedicates this volume of conference transactions to his memory. He will be much missed.

John McNeill

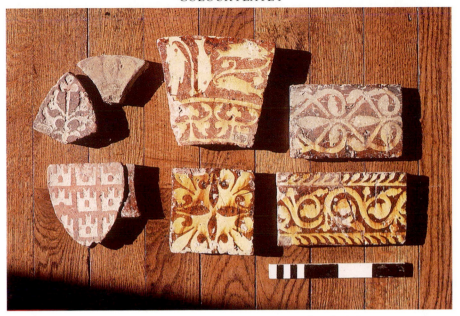

A. Tiles from Les Châtelliers in the Musée du Pilori, Niort

Christopher Norton

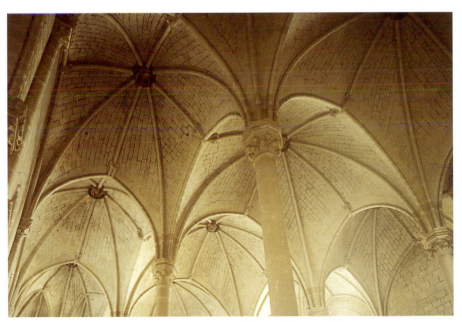

B. Saint-Serge, Angers: vaulting cells to south-east

John McNeill

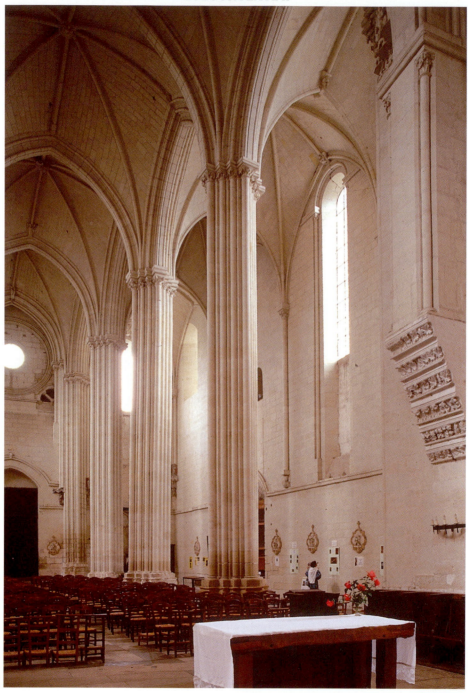

Candes-Saint-Martin: north nave arcade to west
John McNeill

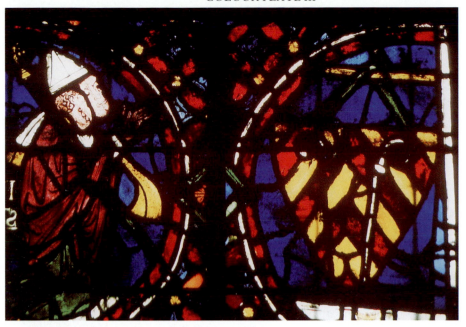

A. Guillaume de Beaumont, B. 101b, pn. 1 et 2, avant restauration

K. Boulanger

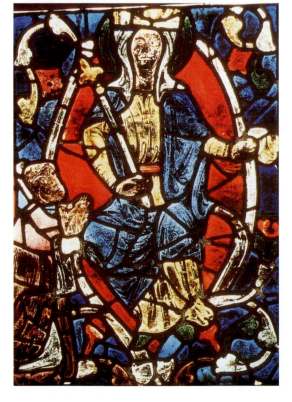

B. Vierge accompagnée d'un chanoine, B. 103B, pn. 20, après restauration

K. Boulanger

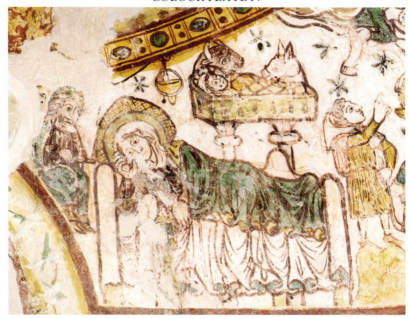

A. Pontigné: la Nativité, premier quart du XIIIe siècle

Inventaire général; P. Giraud

B. Angers: abbaye du Ronceray, église, vaisseau central de la nef, détail: partie nord de la septième travée

C. Davy

Le territoire d'Angers du dixième au treizième siècle: naissance des bourgs et faubourgs monastiques et canoniaux

FRANCOIS COMTE

For Gregory of Tours the city of Angers was above all a city outlined by its Gallo-Roman walls. Outside these walls there also existed a 'suburbium civitatis', an area difficult to define but one in which the church of Saint-Jean-Baptiste (close to the present Place du Ralliement) is mentioned as existing by the 7th century. It is not until the 10th and 11th centuries that we become aware of the creation of considerable numbers of distinct suburban settlements, initially to the east of the river Maine, subsequently above its west bank.

We know virtually nothing about the first of these orbital small towns — the 'burgus Andegavensis' of 924. However, the creation of the 'burgus Sancti Albini' on the part of the abbey of Saint-Aubin in 976, along with its extension, is well documented up until the 13th century, and is the only extra-mural 'bourg' vouched for by a charter of Angers.

Excepting the chapters of canons of Saint-Maurille and Saint-Mainboeuf, the collegiate churches (descendants of the funerary basilicas of the early Middle Ages) did not create any known subordinate 'bourgs', perhaps because they were concentrated in areas which were already becoming urbanised. By contrast, the great monastic foundations of the 11th century (Saint-Nicolas, Le Ronceray, l'Esvière) did give rise to several suburban settlements.

Until the early 13th century Angers was a multipolar city, a walled centre surrounded by a ring of small 'agglomérations' which rarely benefited from any protection. The scale of these peripheral towns is little known, but they often seem to have been limited to a main road and a few small blocks of housing, Saint-Etienne being the smallest. After the construction of a new and expanded city wall under Louis IX, the old orbital towns are mentioned as residual inner-city districts, and only three (l'Esvière, Saint-Nicolas and Saint-Serge) remained extra-mural, becoming the first faubourgs. Nearly all the orbital small towns which existed outside either the Gallo-Roman or the 13th-century walls of Angers bear the names of the religious establishment on which they depended.

L'étude du développement urbain d'Angers peut apparaître, au premier abord, peu novatrice après les travaux d'histoire locale parfois anciens mais toujours utiles depuis Célestin Port et Gustave d'Espinay jusqu'à Jacques Mallet.[1] Plus récemment la question des bourgs suburbains a été reprise par Lucien Musset dans un article qui fait encore référence.[2] La problématique a été renouvelée par Hironori Miyamatsu dans sa thèse,

mais en utilisant, là encore, un corpus de textes assez similaire.[3] Les trois articles qu'il en a tirés apportent peu d'éléments neufs sur les aspects topographiques qui n'étaient d'ailleurs pas le sujet de ses contributions.[4] La découverte de quatre mentions quasi inédites de bourgs et la possibilité de préciser leur implantation pour certains d'entre eux m'ont incité, à la demande de John McNeill, à reprendre ce propos.[5] Ces quelques aspects de la topographie d'Angers ont pour bornes chronologiques les premières mentions de bourgs et la restructuration urbaine qui a suivi la construction de l'enceinte de saint Louis.

CIVITAS ET SUBURBIUM

Les dénominations les plus anciennes se rapportant à la ville citent surtout en plus d'*urbs* assez rarement utilisé, la *civitas* identifiée au quartier délimité par l'enceinte du Bas-Empire ainsi que le *suburbium civitatis*. Si *castrum* n'est jamais employé, on trouve une seule fois *oppidum* pour évoquer la Cité.[6] Ce sens restreint de cité tel que nous l'entendons encore de nos jours pour l'actuel quartier entre château et cathédrale, apparaît dès l'époque mérovingienne. L'*Ecclesia* et le *forum* sont mentionnés dans la Cité par certaines *Formules d'Angers*. De même, Grégoire de Tours emploie volontiers le terme *civitas* ou *urbs* pour désigner la ville.[7] Pour Grégoire la Cité est avant tout une ville entourée d'une enceinte.[8] Dans les actes des souverains carolingiens et particulière-ment ceux de Charles le Chauve, il est fait allusion aux murs de la Cité pour situer un édifice. Ainsi, en 844 les *cellae* de Saint-Maurille et de Saint-Etienne sont sous les murs de la Cité d'Angers alors que la *cella* de Sainte-Geneviève est dite à l'intérieur de cette même Cité.[9] Au-delà de la Cité, qui renferme les résidences épiscopale et comtale et différents bâtiments religieux, d'autres édifices sont dits être bâtis '*in suburbium civitatis*'.[10]

L'hagiographie angevine récemment analysée par L. Piétri relève que l'une des basiliques funéraires à proximité de l'actuelle place du Ralliement, Saint-Jean-Baptiste, est dite dans le faubourg de la Cité dès le VIIe siècle.[11] La localisation des constructions dans le *suburbium* entre le IXe et le XIIe siècle,[12] indiquées par Jacques Mallet, forme toute une vaste zone bordant la Cité depuis la rue Toussaint et la rue Saint-Aubin jusqu'à Saint-Pierre sur cette même place du Ralliement.[13] La notion de *suburbium* (environ immédiat de la cité), paraît assez élastique puisqu'on localise le monastère de Saint-Serge en 705 *in suburbio Andegavis urbis* voire au Xe siècle *prope civitatum* distant de plus de 800 m par rapport à la Cité. La distance d'un demi-mille de la Cité est même précisée dans un acte de la fin du Xe siècle.[14] Le monastère de Saint-Nicolas, encore plus éloigné, est dit également être dans le *suburbium* d'après une chronique.[15]

De récentes fouilles archéologiques ont montré une occupation aux abords immédiats de la Cité jusqu'au VIIIe siècle. Ainsi le site du Logis Barrault, au débouché de la porte orientale de la Cité, a révélé une continuité de l'habitat jusqu'à la période mérovingienne suivie d'une rupture dans l'occupation jusqu'au XIIe siècle.[16] Ce *suburbium*, sans doute peu dense, qui compte pourtant huit églises, est à proximité d'une zone agricole privilégiée dont on mentionne terres et vignes proches de nouveaux lieux habités telle que la *villa* Bressigny. Une *villa Prestiniacus* citée dans une charte de 846 de Lambert, comte d'Angers, et dans un acte de Charles le Chauve de 849 a été identifiée, non sans raison, par Célestin Port comme étant Bressigny aujourd'hui une rue dans le prolongement de la rue Saint-Aubin.[17] Ce lieu-dit est situé près des Arènes, longeant une *via publica* au bord de laquelle cette *villa* devait s'étendre probablement du côté sud.[18] En effet, de l'autre côté était le domaine des Arènes *in territorio Andegavae*

civitatis, lieu de culture de la vigne nommé dès 969.[19] Il faut sans doute y voir une petite agglomération rurale proche de la Cité et dépendant désormais de l'abbaye Saint-Aubin.[20] Cette définition de *villa* = village, en périphérie de la ville est assez fréquente depuis Grégoire de Tours.[21]

En ce Xe siècle le contexte politique et économique est particulièrement favorable à Angers. Au début de ce siècle, Foulque le Roux revendique le titre comtal et est à l'origine d'une dynastie, vassale des Robertiens. La puissance publique ne fera que s'amplifier après l'accession de Foulque Nerra en 987. De plus, le relèvement de la ville après les incursions scandinaves se marque, comme dans d'autres villes de l'ouest et comme l'a montré Lucien Musset, par un regroupement de l'habitat dans ce qui va être désormais appelé des bourgs.

BOURG D'ANGERS ET POLES PERIPHERIQUES

La première mention d'un *burgus* date de 924. Le *burgus Andegavensis* est un cas un peu problématique qui n'apparaît qu'à deux reprises dans les textes.[22] Il est traditionnel-lement situé près des murs de la Cité dans la partie nord-est de la ville, de part et d'autre d'une grande voie antique, probable *cardo maximus* en direction de Jublains à l'origine, puis du Mans. Cette localisation est fondée sur l'existence d'une fortification mal datée qui a retenu depuis longtemps l'attention des historiens. Du tracé, on en connaît surtout que portes et poternes à travers un mur bien attesté archéologiquement le long de la Maine.[23] Avec la localisation de la porte du Pain près de la rue de l'Oisellerie, on sait désormais qu'elle se refermait sur une tour de la Cité.[24] Cependant, comme l'a noté Jacques Mallet, l'aspect militaire de ce mur doit être relativisé de par son tracé et sa dépendance vis-à-vis de la Cité qui le domine. Seule, la fonction économique de ce bourg bien délimité, mais sans institution particulière (il est partagé entre trois paroisses), peut être clairement affirmée. Il ouvre sur les ports, de part et d'autre du pont, englobe des rues commerçantes parmi les premières nommées, dont la *via Baltheria* en 1116.[25] Il existe, dans les autres villes de la région, des bourgs à vocation artisanale et marchande avec également un ouvrage défensif accolé au mur de la Cité : bourg de Saint-Nicolas au Mans, bourg des Arcis à Tours, tous deux du XIIe siècle. Cependant le bourg d'Angers est différent par son ampleur et son ancienneté, quoique mal datée. Son mode de construction en petit appareil fréquent dans plusieurs édifices d'Angers dès le Xe–XIe siècle (palais comtal, église Saint-Martin) tendrait vers cette datation contemporaine de sa mention dans les sources écrites.

Adrian Verhulst a apporté une contribution fondamentale pour comprendre l'origine de ces nouvelles agglomérations fortifiées.[26] Considérées pendant longtemps comme inhérentes à la défense viking, elles apparaissent plutôt comme une manifestation du vaste mouvement d'*incastellamento* accompagnant la formation de nouvelles dynasties territoriales.[27] Le dualisme énoncé naguère par H. Pirenne entre *castrum* et *suburbium* prend une nouvelle validité. Il est également significatif de constater que plusieurs enceintes autour d'abbayes comme Saint-Martin de Tours, Saint-Hilaire de Poitiers ou Saint-Martial de Limoges, ou entourant nombre de bourgs marchands des Flandres en périphérie de *castrum*, datent souvent du Xe siècle.

Au centre de ce bourg, ce n'est pas un sanctuaire qui est implanté mais une place, la Chevrie, une des rares connue à l'intérieur de la ville. A proximité se tenaient plusieurs marchés attestés au XIIe siècle, en particulier de viande et de pain nécessaires à l'approvisionnement de la population citadine.[28] Dans l'environnement immédiat du bourg se développent de petits pôles urbains.[29] Le plus proche est qualifié aussi de *villa*

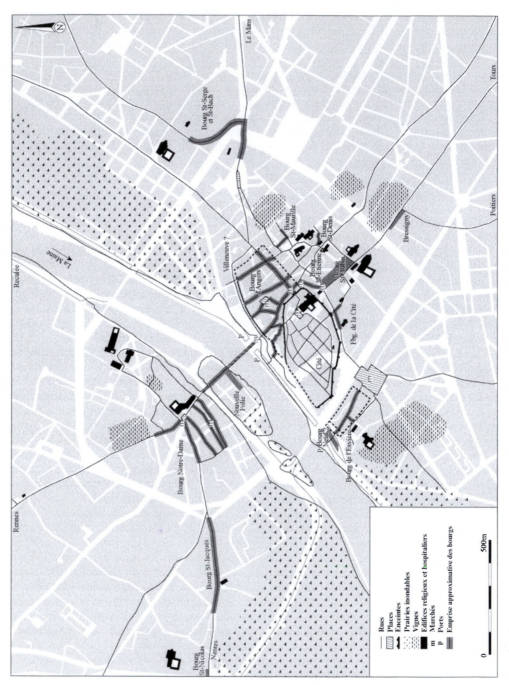

FIG. 1. Les bourgs d'Angers au XIIe siècle

Plan F. Comte; infographie M. Daudin, mise à jour C. Renolleau

Rues
Places
Enceintes
Prairies inondables
Vignes
Edifices religieux et hospitaliers
m Marchés
p Ports
Emprise approximative des bourgs

0 500m

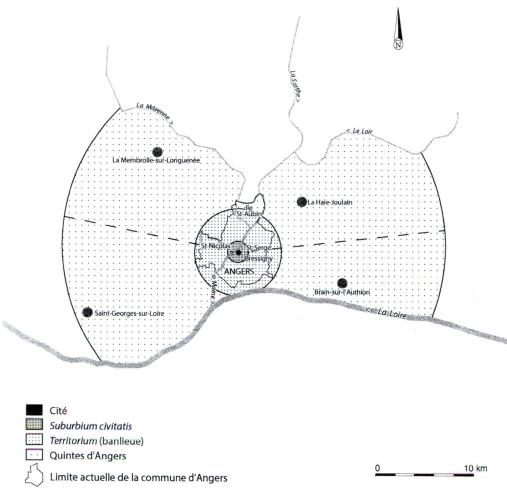

Cité

Suburbium civitatis

Territorium (banlieue)

Quintes d'Angers

Limite actuelle de la commune d'Angers

0 10 km

FIG. 2. Extension des territoires autour de la Cité d'Angers au XIIIe siècle

Plan F. Comte; cartographie C. Renolleau

et porte le nom évocateur de *Nova villa*.[30] Situé dans un texte comme jouxtant le bourg et près des vignes, il est appelé ensuite du terme générique de Carroy de la porte Girard ou de Valdemaine.[31] Saint-Aubin va posséder d'autres bâtiments tel que le 'Ré Saint-Aubin', dépôt de bois de l'abbaye, ancien alleu cité au IXe siècle.[32] En ce qui concerne les basiliques funéraires du *suburbium* (Saint-Pierre, Saint-Jean-Baptiste, Saint-Martin), elles sont situées dans une zone en voie d'urbanisation mais n'ont pas donné naissance à un bourg. La constitution d'un grand enclos (*claustrum*), équivalent à un îlot à Saint-Jean-Baptiste et à Saint-Martin, a sans doute empêché la création d'un bourg.[33] De plus, leurs extensions sont limitées par d'autres établissements religieux. Ainsi, Saint-Aubin possède une maison *ante ecclesiam Sancti Martini*.[34] Parmi toutes ces églises abritant des chapitres de chanoines entre le IXe et le XIe siècle, deux bourgs attestés au XIIe siècle sont rattachés à ces collégiales: celui de Saint-Maurille mentionné en 1155 et

celui de Saint-Denis qui porte le nom de l'église paroissiale dépendante de Saint-Mainboeuf attesté en 1165 (voir tableau en annexe).

Alors que l'oratoire Toussaint fondé vers 1040 dans le *suburbium civitatis* ne sera le centre d'un habitat qu'au XIIIe siècle,[35] la *cella* Saint-Etienne possède un petit bourg (*burgulus*) qui ne s'est installé que sur quelques parcelles le long de l'enceinte du côté du palais épiscopal car on dit qu'il touche au mur du fief de l'évêque.[36] Ces bourgs, qui se sont développés progressivement dans l'ancien *suburbium* forment une couronne d'habitats clairsemés autour de la Cité et du Bourg. Cependant la création de ces bourgs n'exclut pas l'existence de ce *suburbium* qui désigne encore vers 1100 le secteur entre la Cité et Saint-Serge où l'on évoque d'ailleurs la possibilité de créer un nouveau bourg.[37] En revanche, les monastères qui détiennent un grande partie du sol, ont été plus actifs dans la création de nouveaux pôles d'urbanisation dans un période d'essor démographique sans précédent à Angers comme ailleurs.

GRANDS BOURGS ABBATIAUX

Le seul bourg dont on conserve la charte de fondation est celui créé à l'initiative de la riche abbaye Saint-Aubin. Une terre est achetée en 976 pour 'construire un bourg pour toujours' (Annexe). Ses limites sont bien définies par ses confronts. Il borde sur trois côtés des rues nommées encore seulement *via publica*. Il faut vraisemblablement y reconnaître les actuelles rues Saint-Aubin, Saint-Martin et Chaperonnière. Le quatrième côté longe le *claustrum Sancti Lezini*, c'est-à-dire l'enclos de la collégiale Saint-Jean-Baptiste. Une rue (rue Corneille aujourd'hui) est créée peu après le long de cet enclos et sépare ainsi le bourg de Saint-Aubin du quartier de la collégiale. Ce bourg s'étend donc sur tout l'îlot au nord de la rue du même nom, l'autre côté ne devant pas être encore loti, du moins le secteur entre les actuels rue des Lices et boulevard Foch. Un agrandissement du bourg a peut être eu lieu dès 976 par l'achat de terres.[38] L'abbaye, propriétaire éminent du sol, reçoit des maisons *in burgo Sancti Albini* durant tout le XIe siècle.[39] L'extension gagne l'autre côté de la rue dans le *suburbium Sancti Albini* où le monastère reçoit des maisons au XIe siècle.[40]

Le processus d'urbanisation autour de Saint-Serge paraît s'être fait plus lentement. Autour de la très ancienne abbaye, un bourg est là encore attesté à la fin du Xe siècle (tableau en annexe). Sa localisation doit correspondre au voisinage des deux églises paroissiales Saint-Michel et Saint-Samson, le long des voies de sortie de la ville en direction du Mans et de Paris (rue Jules-Guitton et boulevard Saint-Michel) et vers Sablé (ancienne rue Saint-Samson et rue Boreau). Ce bourg éclaté, sans unité paroissiale ni géographique, sera scindé par l'enceinte de saint Louis et marginalisé jusqu'à la fin du Moyen Âge compte tenu de son éloignement de la Cité.[41]

La création de deux nouveaux monastères sur la rive droite, Saint-Nicolas (*c.* 1020) et surtout Notre-Dame de la Charité, alias le Ronceray (1028) provoque très vite un regroupement d'habitats dans un quartier jusqu'à présent peu occupé à notre connaissance.[42] Ces deux bourgs n'ont pas eu le même rayonnement: le Ronceray concentre l'essentiel de son habitat au débouché du pont et formera le quartier de la Doutre (*Ultra Meduana*).[43] Une partie de ce bourg, dans ce qui deviendra l'île des Carmes, est appelé *vicus*. Si dans presque tous les cas *vicus* désigne une rue quand on trouve cette mention aux XIIe et XIIIe siècle, dans un texte de 1116 ce *vicus* serait le quartier de la Nouvelle Folie, partie orientale de l'île dépendant à l'origine du Ronceray.[44] Quant à Saint-Nicolas, son bourg est d'abord appelé *Suburbannum Transflumen* indiquant avant tout sa situation géographique (Annexe). On rencontre

peu cette appellation par la suite sinon dans la description d'Angers par Raoul de Dicet au milieu du XIIe siècle qui oppose la félicité des *suburbana* (allusion aux bourgs outre-Maine) à l'*urbs*.[45] Ce bourg sera nommé *Burgus Sancti Nicolai* vers 1100 comme ailleurs. Les habitants des bourgs de Saint-Nicolas et de Saint-Serge sont appelés non pas des *burgensis* mais des *suburbani* terme peut être réservé aux bourgs les plus lointains.[46]

A l'Esvière, quartier sud face au château, un bourg s'installe sur les pentes d'une colline entre un port et une grande place de marché. Cette position topographique avantageuse et la présence d'un important prieuré de l'abbaye de la Trinité de Vendôme ont contribué à la fixation de l'habitat dès le XIe siècle. Ce bourg est mentionné pour la première fois en 1109 (voir Annexe) et devait s'étaler le long de ce qu'on appelait au XIIIe siècle la 'grande rue' qui le traversait de part en part et allait du marché jusqu'au port. Pourtant, en 1112, c'est un seigneur, Abbon de Briollay, qui donne à l'abbé Geoffroy de Vendôme et à son abbaye deux bourgs: le bourg vieux et le bourg neuf d'*Aimeria*. L'identification avec l'Esvière a été établie. Les deux bourgs devaient faire face à l'enclos du prieuré, l'un en partie haute, l'autre en bordure du port. Cette hypothèse est renforcée par la mise en évidence d'une enceinte longtemps contestée mais dont on connaît aujourd'hui une porte, une tour et même un fossé.[47] De plus, l'opposition entre les grands terrains sur la butte et le parcellaire étroit le long de la Maine renforce cette différenciation entre les deux bourgs.

DES BOURGS AUX FAUBOURGS: QUELLE ÉVOLUTION ET RÉALITÉ GÉOGRAPHIQUE?

La plupart des bourgs évoqués ne présentait pas un grand développement et leur emprise dépendait de trois facteurs: leur ancienneté, leur position par rapport à la Cité et le contrôle du seigneur, le plus souvent un établissement religieux. En effet, les plus anciens comme les bourgs d'Angers et de Saint-Aubin sont assez étendus. Les plus éloignés comme Saint-Nicolas, restent limités. Quant aux abbayes qui possèdent les plus grands domaines urbains comme le Ronceray, Saint-Aubin voire Saint-Serge, leurs bourgs ont une large superficie. Mais il convient de nuancer cette importance. Seul le bourg d'Angers présente un réseau de rues; la plupart des autres bourgs se développe sur un îlot (Saint-Aubin), le plus souvent le long d'une rue ou deux au maximum. Les plus limités, Saint-Etienne et Saint-Denis n'ont que quelques parcelles. A Avignon, sur trente-cinq bourgs, au XVe siècle, quinze comportent moins de dix parcelles. Le bourg de B. de Rodez comprenait onze maisons dans une sorte d'impasse.[48] Enfin, leurs délimitations ne sont précises que lorsqu'elles bénéficient de protection distincte comme les bourgs d'Angers et de l'Esvière. Les bourgs d'Angers et de Notre-Dame (Le Ronceray) paraissent les plus densément occupés par une population où dominent les artisans et les commerçants.[49] Seulement quelques changeurs sont autorisés dans la Cité près du parvis de la cathédrale.[50] Les marchés se développent en périphérie immédiate (cf. Fig. 1). On a déjà souligné la position de l'Esvière entre un port et le *vetus forum* qui dépendait de Saint-Laud et le bourg d'Angers largement ouvert sur les ports, le pont, et ses marchés sur une place et à la Porte angevine.[51] Du bourg Sainte-Marie dépend également le pont où se tenaient les trois foires annuelles et les petites places de la Laiterie et de la Tannerie, également lieu de marché.[52] Les autres foires d'Angers étaient à proximité de Saint-Nicolas.[53] Au bourg Sainte-Croix se tenait la vente du pain et des grains.[54] En revanche la vocation économique des autres bourgs paraît marquée

par des activités agricoles où dominent la vigne et les terres (Saint-Aubin, Saint-Maurille, Saint-Serge). Comme on l'avait déjà souligné pour la topographie d'Angers autour de l'an Mille, l'aspect rural ressort nettement dès que l'on quitte la Cité; quarante arpents de vigne près de l'enclos Saint-Aubin en 1028, deux autres arpents à côté du bourg Notre-Dame et trente de prés à l'Esvière vers 1047–56, etc.[55] Malgré la mention de bourgs dans les textes parfois très postérieurs à leur existence, on observe trois phases de construction: une au Xe siècle, la deuxième rive droite au milieu du XIe siècle et la dernière dans la première moitié du XIIe siècle. Une large zone autour de la Cité perpétue son *territorium* privilégié comme à l'époque antique.[56] Un capitulaire de Charlemagne de 806 rappelle les différentes emprises autour de la Cité qui peuvent s'appliquer pour Angers.[57] Tout d'abord dans l'ancien *suburbium* est constituée une première zone d'environ un kilomètre de la Cité avec au nord Saint-Serge, à l'ouest Saint-Nicolas et à l'est Bressigny; vient ensuite un espace rural rattaché à la Cité comme étant sur son territoire, de Reculée jusqu'à l'île Saint-Aubin au nord qui est dit *juxta civitatem Andegavam* et au village des Banchais à l'est *in territorio ville Andecavis* qui correspondrait à la banlieue soit l'actuel territoire communal (Fig. 2).[58] Enfin la campagne hors la ville, tout en étant dans sa zone d'influence, était appelée Quintes d'Angers à la fin du Moyen Age, circonscription liée à l'entretien de l'enceinte mais aussi ressort de prévôté et de réglementations économiques.[59]

Angers prend donc le visage d'une ville multipolaire avec une ceinture de petites agglomérations autour de la Cité et du bourg d'Angers. L'expansion s'est faite par noyaux successifs: la Cité a son faubourg et son bourg, puis le bourg d'Angers ses bourgs satellites et les bourgs abbatiaux leurs propres faubourgs. Mais on trouve aussi des terres données à cens afin de bâtir une maison. Une abbaye comme Saint-Aubin a mis en œuvre cette pratique hors de son bourg.[60] S'agit-il de portion de rues entre deux bourgs plus anciennement formés? L'initiative de développement de l'habitat est évidente pour des établissements religieux accueillant des hôtes (aubins) dans leur bourg, mais le rôle des seigneurs laïcs est sous-estimé dans notre documentation. Le cas des bourgs de l'Esvière donnés par le seigneur de Briollay en est un bon exemple. En général tous ces bourgs prennent le nom de l'abbaye ou du chapitre dont ils dépendent à l'exception du bourg d'Angers et de petits écarts comme *Villa Nova*, Bressigny ou la Nouvelle Folie. La construction de l'enceinte par saint Louis va permettre d'englober presque tous ces bourgs. Elle laisse à l'extérieur trois secteurs: l'Esvière, Saint-Nicolas et Saint-Serge qui deviendront les premiers faubourgs. Le bourg de Saint-Serge est coupé en deux, l'église Saint-Michel-du-Tertre englobée dans l'enceinte, a l'essentiel de sa paroisse extra-muros. Cette nouvelle et dernière enceinte leur faisait évidemment perdre toute particularité. Passé le XVe siècle, on ne retrouve plus la mention de ces bourgs.[61] L'enceinte du bourg d'Angers est alors abandonnée voire détruite.[62] Une exception notable est celle du bourg Saint-Maurille qui figure encore avec cette appellation dans les censiers du XVIIIe siècle.[63] Le bourg prend alors le sens de quartier. A l'extérieur de l'enceinte le mot faubourg ne s'imposera qu'à la fin du Moyen Age.[64] Le bourg est même un moment synonyme de territoire paroissial comme à Saint-Jacques en 1289, évolution inéluctable du terme, car c'est finalement la paroisse qui assure pour la plupart une identité, faute d'autonomie juridique et même d'unité géographique pour certains d'entre eux.[65] Le seul bourg encore présent dans la toponymie d'Angers est le Bourg-la-Croix en périphérie de la ville, qui s'est developpé tardivement dans la paroisse rurale de Saint-Augustin, donc totalement en dehors de l'attraction de la cité. Avant la construction de cette enceinte, on commence déjà à désigner Angers par le nom de *villa* = ville.[66] Par la suite le mot ville sera restreint aux

quartiers intra-muros de la rive gauche en opposition avec la Cité et la Doutre comme dans bien d'autres villes.[67]

ANNEXE

TABLEAU DES BOURGS ET LIEUX HABITÉS PRÈS DE LA CITÉ D'ANGERS

NOM	Dénomination latine	Première mention	Sources	Fief principal
Cité (sens actuel de quartier)	*Civitas Andecavis*	VIIe siècle	Grégoire de Tours, *Historia Francorum Formulae Andecavenses* (1882), 21–22 *passim*	Comte et évêque
Faubourg de la Cité	*Suburbium civitatis*	VIIe siècle	'Vita S. Licinii', in *Acta Sanctorum*, Febr. II, 678	—
Bressigny	*Villa Pristiniacus*	849	*Actes de Charles le Chauve*, I, no. 36, 60	Abbaye Saint-Aubin
Bourg d'Angers	*Burgus Andegavis*	924	*Cartulaire de l'abbaye Saint-Aubin*, I, no. 36, 60	Abbaye Saint-Aubin
Bourg Saint-Serge	*Burgus Sanctorum Sergii et Bacchi*	c. 973–1005	*Cartulaire de l'abbaye Saint-Serge*, I, no. 16, 24	Abbaye Saint-Serge
Bourg Saint-Aubin	*Burgus Sancti Albini*	976	*Cartulaire de l'abbaye Saint-Aubin*, I, no. 36, 58	Abbaye Saint-Aubin
Bourg Notre-Dame	*Burgus Sancte Marie*	c. 1028–46	*Cartulaire de l'abbaye du Ronceray*, no. 5, 8	Abbaye du Ronceray
La Doutre	*Trans Meduana* *Ultra Meduana*	c. 1028–40 c. 1050	no. 39, 53 no. 34, 28	
Bourg Saint-Nicolas	*Suburbanum Transflumen* *Burgus Sancti Nicolai*	1032 1096–1100	*Cartulaire de l'abbaye Saint-Nicolas*, Appendice II, 457 no. 279, 372	Abbaye Saint-Nicolas
Reculée	*Reculanda mansiones*	1058	*Cartulaire de l'abbaye du Ronceray*, no. 80, 64	Abbaye du Ronceray
Valdemaine ou Carroy de la Porte Girard	*Nova Villa*	c. 1060–81	*Cartulaire de l'abbaye Saint-Aubin*, I, no. 76, 93	Abbaye Saint-Aubin
Bourg Saint-Etienne et Sainte-Croix	*Burgus juxta Sanctus Stephanus*	1077	*Cartulaire noir de la cathédrale*, no. 49, 105	Chapitre cathédral
Bourgs de l'Esvière	*Burgus Aquaria* *Burgus Novus* *Burgus Vetus*	1109 1112	*Cartulaire de l'abbaye de la Trinité de Vendôme*, II, no. 422, 191 II, no. 427, 197–99	Abbaye de la Trinité de Vendôme
Nouvelle Folie	*Nova Folia vicus*	1116	*Cartulaire de l'abbaye du Ronceray*, no. 62, 54	Abbaye du Ronceray
Bourg Saint-Maurille	*Burgus Sancti Maurilli*	1155	*Papsturkunden in Frankreich*, 5, no. 86, 176	Collégiale Saint-Maurille
Bourg Saint-Denis	*Burgus Sancti Dionisi*	1165	AD M-et-L, G 725, fol. 6	Collégiale Saint-Mainboeuf
Bourg Saint-Jacques	*Burgus Sancti Jacobi*	1270	AD M-et-L, H 543, fol. 3	Abbaye du Ronceray

NOTES

1. J. Péan de la Tuillerie, *Description de la ville d'Angers*, éd. C. Port (Angers 1869; réimp. Marseille, 1977 et Péronnas, 1994). G. d'Espinay, *Les enceintes d'Angers* (extrait des Mémoires de la société d'Agriculture, sciences et arts d'Angers, Angers 1875). G. d'Espinay, *Notices archéologiques. Première série: monuments d'Angers* (Angers 1876). L. Halphen, *Le comté d'Anjou au XIe siècle* (Paris 1906; réimp. Genève 1974), 94–97. G.H. Forsyth, *The Church of St-Martin at Angers* (Princeton 1953), 141 n. 242, pl. 181 'Angers carolingien et roman'. J. Mallet, 'Les enceintes d'Angers', *Annales de Bretagne*, 72/2 (1965), 237–62.

2. L. Musset, 'La renaissance urbaine des Xe et XIe siècles dans l'ouest de la France: problèmes et hypothèses de travail', dans *Mélanges E.-R. Labande, études de civilisation médiévale* (Poitiers 1974), 536–75, réimp. dans *Nordica et Normannica . . .* (Paris 1997), 361–76. Voir également quelques éléments dans C. Brülh, *Palatium und Civitas*, 1 (Vienne-Cologne 1975), Angers: 152–60, pl. 1.

3. H. Miyamatsu, 'Bourgs et bourgeois dans l'ouest de la France (XIe–XIIIe siècle)' (thèse de doctorat de 3e cycle, non-publiée, Université de Rennes, 1986), 98 et 398–99.

4. H. Miyamatsu, 'Bourgs de l'Anjou au Moyen Age: processus d'urbanisation dans l'ouest de la France' (en japonais), dans *Relations de villes et campagnes dans l'occident médiéval*, éd. Y. Morimoto (Fukuoka 1988), 151–205. H. Miyamatsu, 'Les premiers bourgeois d'Angers au XIe et XIIe siècle', *Annales de Bretagne et des Pays de l'Ouest*, 97/1 (1990), 1–14. Reprise quasi intégrale et non mentionnée d'un article publié au Japon intitulé; 'Ascension sociale des bourgeois angevins aux XIe et XIIe siècles', *Journal of the society for studies on Industrial Economies* (University of Kurume, Japan), 28/2 (1987), 27–48. H. Miyamatsu, 'A-t-il existé une commune à Angers au XIIe siècle?', *Journal of the society for studies on Industrial Economies* (University of Kurume, Japan), 34/3 (1993), 75–138.

5. J'ai déjà traité quelques aspects dans: F. Comte, 'Angers (Maine-et-Loire). Topographie', dans *Le paysage monumental de la France autour de l'an Mil*, éd. X. Barral i Altet (Paris 1987), 588–94. F. Comte et J. Siraudeau, *Angers. Document d'évaluation du patrimoine archéologique* (Paris 1990), 35–44. F. Comte, 'La Cité et ses abords', *Pour une approche morphologique des espaces urbanisés*, éd. B. Gauthiez et E. Zadora-Rio (Tours 2002), 167–74. Une première présentation en avait déjà été faite au IVe colloque international d'archéologie médiévale (Douai 1991). Seul un plan des bourgs avait été publié dans AURA, *Atlas de la région angevine* (Angers 1993), 38.

6. Par exemple l'église Saint-Etienne est dite dans un diplôme carolingien de 770 *sub urbe ipsis civitatis prope murum*. Muhlbach, *Diplomata Karolinorum*, I, no. 60, 88 et *Cartulaire noir de la cathédrale d'Angers*, éd. C. Urseau (Angers 1908), no. 1, 3 identifiant ainsi Cité et ville qui paraissent synonymes. On a mis une majuscule à Cité pour désigner le quartier. Déjà au VIIe siècle on situe l'église Saint-Maurille non loin de la ville d'Angers, c'est-à-dire près de la Cité. Pour oppidum = cité, voir *Cartulaire de l'abbaye de la Trinité de Vendôme*, éd. Métais (Chartres 1993), I, no. 72, 132.

7. *Gregorii episcopi Turonensis. Decens Libri Historiarum*, éd. B. Krusch et W. Levison, dans *MGH, sc. ser. merov.* (Hanovre 1951), I pass I fasc. 1–3, *passim*.

8. N. Gauthier, 'Le paysage urbain en Gaule en VIe siècle', dans *Grégoire de Tours et l'espace gaulois*, éd. N. Gauthier et H. Galinié (Tours 1997), 50.

9. *Recueil des actes de Charles II le Chauve, roi de France (840–877)*, éd. G. Tessier (Paris 1952), 2, no. 32, 86.

10. En plus de la *cella* mentionnée *supra* et de la cathédrale, la Cité servit de refuge lors des agressions vikings, aux moines de Prüm ou à l'évêque de Nantes. L. Musset (cf. n. 2), 566.

11. L. Piétri, 'Angers', dans *Topographie chrétienne des cités de la Gaule des origines au milieu du VIIIe siècle*, tome V: Province ecclésiastique de Tours par L. Piétri et J. Biarne (Paris 1987), 77.

12. La définition de *suburbium* correspond bien aux environs plus ou moins immédiats de la Cité. Un texte de 974 situe de l'abbaye Saint-Aubin *in prospectu Andegave civitatis* et plus loin *suburbium ejusdem*. *Cartulaire de l'abbaye Saint-Aubin*, éd. A. Bertrand de Broussillon (Angers 1903), I, no. 3, 9.

13. Voir en dernier lieu J. Mallet, 'Les enceintes d'Angers' (cf. n. 1), 241 n. 11 qui reprend G. d'Espinay, *Notices archéologiques* (cf. n. 1), I, 8.

14. Sur l'acte de Childebert de 705 et l'acte de 903 voir L. Piétri, 'Angers' (cf. n. 14), 79–80 et sur celui du Xe siècle; *Cartulaire de l'abbaye Saint-Serge d'Angers*, éd. Chauvin (Angers 1997), no. 15, 22.

15. *Chroniques des comtes d'Anjou et des seigneurs d'Amboise*, éd. L. Halphen et R. Poupardin (Paris 1913), 62.

16. P. Chevet et F. Comte, 'Aux racines d'Angers. Découvertes sous le musée des Beaux-Arts', *Archéologia*, 389 (2002), 62.

17. *Recueil des actes de Charles II le Chauve* (cf. n. 9) no. 116, 308–10 se rallie à l'hypothèse de C. Port. Ce que n'admet pas A. Giry, 'Etude critique de quelques documents angevins de l'époque carolingienne', *Mémoires de l'Académie des Inscriptions et Belles-Lettres*, XXXVI, 2e partie, 217 no. IV et *Cartulaire de l'abbaye de Saint-Aubin d'Angers* (cf. n. 12), I, no. 9, 618. G. d'Espinay voit Bressigny comme étant un bourg, *Notices archéologiques* (cf. n. 1) I, 21.

18. *Cartulaire de l'abbaye Saint-Aubin* (cf. n. 12), 1, no. 39, 63–64.

19. *Cartulaire noir de la cathédrale* (cf. n. 6), no. 21, 51. L'expression *Andecavensis urbs terreturio* se rencontre déjà chez Grégoire de Tours, *Liber de Virtutibus Sancti Martini, Liber IV*, éd. B. Krusch dans *MGH*, sc. ser. merov. (Hanovre 1885), I pass 2, 203.

20. En 1095 quatre arpents de vigne sont localisés à Bressigny d'après le *Cartulaire de l'abbaye Saint-Aubin* (cf. n. 18), II, no. 20.

21. M. Heinzelman, 'Villa d'après les œuvres de Grégoire de Tours', dans *Aux sources de la gestion publique*, t. 1: Enquête lexicographique sur *fundus, villa, domus, mansus*, éd. E Magnou-Nortier (Lille 1993), 45–70 et H. Dubled, 'Quelques observations sur le sens du mot villa', *Le Moyen Age* (1953), no. 12, LIX, 1–9.

22. Mentions anciennes relevées par Louis Halphen (cf. n. 1).

23. F. Comte, 'Angers (Maine-et-Loire). Topographie' (cf. n. 15), 590–91 et fig. 2 et 3.

24. Voir le tracé restitué et l'argumentaires dans F. Comte, 'La Cité et ses abords' (cf. n. 5).

25. *Si 2000 ans m'étaient comptés . . . Les premières fois à Angers* (Angers 2001), 12.

26. A. Verhulst, 'Les origines urbaines dans le nord-ouest de l'Europe: essai de synthèse', *Francia*, 4 (1986), 57–81.

27. C'était l'opinion de Gustave d'Espinay dans son article sur les enceintes d'Angers (cf. n. 1), 44–52.

28. Cf. *infra*.

29. Le développement qui suit sur ces bourgs n'a pas fait l'objet, à notre connaissance, d'étude. On est assez loin du développement schématique proposé par H. Miyamatsu 'Mis à part le Bourg d'Angers attenant à la première enceinte, tous les sept autres bourgs forment comme un collier autour de l'enceinte romaine'. H. Miyamatsu, 'A-t-il existé une commune à Angers au XIIe siècle?' (cf. n. 4), 84.

30. C. Port l'a identifié à Neuville, actuellement Grez-Neuville sur la Mayenne situé à environ 18 kilomètres d'Angers (C. Port, *Dictionnaire historique, géographique et biographique de Maine-et-Loire* (Angers 1878), III, 6. On ne comprend pas alors pourquoi le texte dit qu'il jouxte le bourg d'Angers.

31. N. Dridi, 'L'abbaye Saint-Aubin dans la ville d'Angers (1250–1450)' (mémoire de maîtrise d'histoire, non publié, Université d'Angers, 1995), 134 et remarque sur le Valdemaine distingué de la rue dans les plans modernes: F. Comte, 'Nouvelles recherches sur les premières représentations d'Angers XVIe–XVIIe s.', *Archives d'Anjou*, 1 (1997), 39 et 45.

32. L'alleu *Rogus* est bien en dehors du bourg (infra = en de-ça de) contrairement à ce qu'indique J. Mallet, 'Les enceintes d'Angers' (cf. n. 1), 237 n. 3.

33. Le *claustrum* de Saint-Jean Baptiste est mentionné dès le IXe siècle. F. Comte, 'Le quartier de la collégiale Saint-Julien d'Angers' et 'Le quartier de la collégiale Saint-Martin d'Angers', dans *Les chanoines dans la ville*, éd. Jean-Charles Picard (Paris 1994), 109–24.

34. *Cartulaire de l'abbaye Saint-Aubin* (cf. n. 12), II, 32.

35. F. Comte, 'La Cité et ses abords' (cf. n. 5).

36. Dans sa thèse H. Miyamatsu dit curieusement que l'on ne peut pas l'identifier à Angers' alors qu'il figure sur son plan (cf. n. 3, 128, n. 116). En revanche, il inclut un bourg Saint-Laud qu'il dit existé le long de la rue Saint-Laud (98). Dans son article de 1993 il note plus prudemment qu'il est difficile à localiser (127, n. 5). En fait ce bourg est celui de Bouchemaine appartenant à Saint-Laud. Quant à l'Esvière, celui qu'il cite dès 1107 est le bourg du Mesnil (Mayenne) identifié par erreur à l'Esvière par P. Marchegay.

37. *Cartulaire de l'abbaye Saint-Serge d'Angers* (cf. n. 14), I, no. 121, 105–07.

38. *Cartulaire de l'abbaye Saint-Aubin* (cf. n. 12), I, no. 34, 58.

39. Exemple dans le *Cartulaire de l'abbaye Saint-Aubin* (cf. n. 12), I, no. 65, 83 et no. 73, 90.

40. Idem, I, no. 42, 67.

41. L. Brossard, 'Implantation économique et politique de l'abbaye Saint-Serge à la fin du Moyen Age' (mémoire de maîtrise d'histoire, non publiée, Université d'Angers, 1996).

42. Il y a pu avoir des établissements antiques de la Doutre à proximité du pont et de la rive tel que cela a pu être mis en évidence en 1993 dans l'abbaye du Ronceray. Plus au nord des sépultures du haut Moyen Age ont été mises en évidence à la léproserie Saint-Lazare. Enfin, lors de la fondation de l'abbaye du Ronceray, une crypte aurait été retrouvée lors de la construction de l'abbatiale.

43. *Cartulaire de l'abbaye du Ronceray d'Angers*, éd. P. Marchegay (Angers 1854–1900), no. 34, 28. Acte du milieu du XIe siècle. Encore au XIIe siècle l'abbaye du Ronceray est mentionnée dans le faubourg d'Angers, *Cartulaire de l'hôpital Saint-Jean*, éd. C. Port (Angers 1870), no. 1, 1.

44. F. Comte, 'L'île des Carmes à Angers au Moyen Age: occupation du sol et aménagement', *Archives d'Anjou*, 4 (2000), 156.

45. Texte republié par H. Miyamatsu, 'A-t-il existé une commune à Angers au XIIe siècle?' (cf. n. 4), 75–76.

46. *Suburbanus* apparaît deux fois dans le *Cartulaire de l'abbaye Saint-Serge* (cf. n. 14) et trois fois dans le premier *Cartulaire de l'abbaye Saint-Nicolas d'Angers XIe–XIIe s.*, éd. Y. Labande-Mailfert (thèse non publiée, École nationale des Chartes, Paris 1931), 235, 457, 464. Alors que le terme générique de *burgi* désignant les

bourgeois d'Angers apparaît en 1095 d'après H. Miyamatsu, 'les premiers bourgeois d'Angers aux XIe et XIIe siècles' (cf. n. 4), 5, le mot *civis* n'est pas réservé aux seuls habitants de la cité contrairement à Rouen (J. le Maho, 'Coup d'œil sur la ville de Rouen autour de l'an Mil', dans *La Normandie vers l'an Mil*, éd. F. de Beaurepaire et J.-.P. Chaline (Rouen 2000), 176). En effet dans une charte de 1177, Henri II Plantagenêt évoque 'les bourgeois de la Cité demeurant dans l'enceinte ou en dehors' (H. Miyamatsu dans sa thèse, 227). Les mentions de *civis* sont plus fréquentes que *burgensi* dans le *Cartulaire de l'hôpital Saint-Jean d'Angers* (cf. n. 43).

47. F. Comte, 'La Cité et ses abords' (cf. n. 5), n. 8. Il a été omis de mentionner dans cette note la référence à un autre texte du XIIIe siècle (constitution de confrairie de Saint-Nicolas, 1293, Bibl. mun. Angers MS 1023 (895), 2) qui cite une maison 'jouste le Portau Saint-Germain' dans la paroisse Saint-Germain. Comme cette porte s'ouvrait sur l'actuelle place de l'Académie d'après un autre texte, il ne peut s'agir que d'une porte d'enceinte d'ailleurs figurée dans des plans. Si la tour est connue depuis le XIXe siècle, un fossé a été entrevu récemment mais postérieurement au XIIIe siècle. J. Brodeur, 'Clinique Saint-Sauveur de l'Esvière à Angers' (non publié, rapport de fouilles de sauvetage, Angers 1991), 17–18.

48. J. Heers, *La Ville au Moyen Age en occident. Paysages, pouvoirs et conflit* (Paris 1990), 453 d'après A.-M. Hayez.

49. Les noms des rues de ces deux bourgs sont assez évocateurs: Aiguillerie, Baudrière, Boucherie, Chaudrons, Poulaillerie à pour le bourg d'Angers: Pâtisserie Tannerie, Tonnelerie, Tonduère pour la Doutre; C. Dillé, 'les rues d'Angers du XIIe au XVe siècle: toponymie et voirie' (mémoire de maitrise d'histoire de l'art: Université de Poitiers, 2002).

50. *Cartulaire noir de la cathédrale* (cf. n. 6), no. 57, 116–17.

51. *Cartulaire de l'abbaye Saint-Aubin* (cf. n. 12), I, no. 41, 66.

52. *Si 2000 ans . . .* (cf. n. 25), 11 et 15.

53. *Cartulaire de l'abbaye Saint-Nicolas* (cf. n. 46), no. LXII.

54. J. Péan de la Tuillerie, *Description de la ville d'Angers* (cf. n. 1), 290.

55. F. Comte, 'Angers . . . Topographie' (cf. n. 5), 500.

56. J. Le Goff éd., *Histoire de la France urbaine* (Paris 1980), II, 514.

57. A. Lombard-Jourdan, 'Oppidum et banlieue', *Annales Economies-Sociétés-Civilisations*, 27/2 (1972), 385 et H. Galinié, 'La notion de territoire à Tours aux IXe et Xe siècles', *Recherches sur Tours*, 1 (1981), 73–84.

58. *Cartulaire du Ronceray* (cf. n. 43), no. 174, 115 et C. Port, *Dictionnaire historique, géographique et biographique de Maine-et-Loire* (Angers 1874), I, 195.

59. Les règlements économiques du XIIIe siècle sous les comtes Charles I et Charles II mentionnent la quinte. L'emprise de ce ressort à l'Est d'Angers est précisée dans deux actes (1314 et 1321). P. Marchegay, *Archives d'Anjou* (Angers 1853), II, 213 et 282. Au XVe siècle, on trouve aussi 'banlieue' qui correspondait à environ 4,4 km autour de la Cité d'après A. Lombard-Jourdan (cf. n. 57). Quinte: ordonnance de 1279 et 1289; P. Rangeard, *Histoire de l'université d'Angers* (XIe–XVe s.), éd. A. Lemarchand (Angers 1877), 2, 180–81, et banlieue: texte de 1415 sur une réglementation de vente; C.-J. Beautemps-Baupré, *Coutumes et institutions de l'Anjou et du Maine*, 2e partie (Paris 1897), IV, 111. Voir aussi C. Port, *Dictionnaire historique, géographique et biographique de Maine-et-Loire*, éd. revue et corrigée par A. Sarazin et D. Tellier (Angers 1989), III, 368. Cette quinte (5 lieues d'Angers) correspond à environ 23 km. Pour X. Martin cependant banlieue et quinte apparaissent synonymes, 'L'administration municipale d'Angers à la fin du XVIe et au début du XVIIes. Les institutions' (thèse de droit non publiée, Université de Paris II, 1973), III, 294. Sur la quinte comme espace prélèvement de l'impôt de la cloison, voir A. Rousseau, 'La troisième enceinte d'Angers d'après les comptes de la cloison (1367–1447)' (mémoire de maîtrise d'histoire non publié, Université d'Angers, 2002), 45–50.

60. Plusieurs exemples cités dans L. Musset, 'La Renaissance urbaine . . .' (cf. n. 2), 568.

61. Les bourgs de l'Esvière et de Saint-Jacques devenus hors enceintes continuent d'être nommés *burgus* à la fin du XIIIe siècle (1270: Saint-Jacques, AD M-et-L, H 543; L'Esvière, AD M-et-L, G 340 no. 72) et beaucoup plus rarement les autres. La rue chefdeville est encore dite dans 'le bourc Sainct Jame' en 1350 (Bibl. mun. Angers, MS 856 1768), fol. 105vo. Toutefois le nom de Doutre n'étant pas encore popularisé, c'est encore sous l'appellation bourg Notre-Dame qu'est localisée une maison en 1270 (AD M-et-L, H 46, fol. 163).

62. F. Comte, 'Angers . . . Topographie' (cf. n. 5), 590.

63. AD M-et-L, G. 1156. Nous avions évoqué dans 'Angers . . . Topographie' un bourg de l'Asnerie dans le quartier de Saint-Maurille qui est en fait une mauvaise traduction de *vicus* qui doit s'entendre plutôt par rue.

64. Le premier faubourg mentionné dans Les textes serait celui de Saint-Lazare (*suburbium quod ducit apud Leum*) dans une charte du comte Charles Ier et vers 1250. P. Marchegay, *Archives d'Anjou* (Angers 1853), II, 254. Bressigny est appelé *suburbium* au XVe s. et Saint-Jacques, *vicus*. J.-M. Matz, 'Les miracles de l'évêque Jean-Michel et le culte des saints dans le diocèse d'Angers (*c.* 1370–1560)' (thèse d'histoire, non-publiée, Université de Nanterre, 1993), 50, no. 42 et 220, no. 317.

65. Dans un acte de 1289 '*de burgo sancti Jacobi*' est traduit dans sa version française par 'de la paroroysse de Saint-James', *Cartulaire de l'hôpital Saint-Jean* (cf. n. 43), no. 159, 150.
66. H. Miyamatsu dans sa thèse inédite (cf. n. 3), 83.
67. Voir les remarques sur les titres des vues d'Angers dans F. Comte, 'Nouvelle recherches . . .' (cf. n. 31), 37. C'est au XIIIe siècle qu'on associe *civitas* et *villa*; *Cartulaire de l'hôpital Saint-Jean* (cf. n. 43), no. 154, 118.

Evolution de la construction médiévale en pierre en Anjou et Touraine

DANIEL PRIGENT

So as to complement the study of architectural form, the following article outlines the development of building techniques in Anjou and Touraine, concentrating principally on the medieval period. Until the 12th century, the most common type of masonry is of rough stone. However, the 10th and 11th centuries seem to be a key period; a time when experiments were taking place using various techniques (genuine 'petit appareil', 'appareil decoratif', 'appareil composé', 'appareil mixte', 'moyen appareil').

'Moyen appareil' using 'tuffeau', a soft limestone, gradually took the place of rough stone, and became standard in the first half of the 12th century. Its increased use seems largely to be due to the way in which the production of dressed stone was rationalised, a process which was accomplished around the end of the 11th century at the latest. In the workshop, the prefabrication of dressed stone blocks in homogeneous series whose height corresponded to various precisely defined modules became the norm. The lengths of these blocks, though not strictly speaking standardised, were none the less also grouped around a central value.

One can distinguish several stages in the development of both the extraction and the working of stone. From the 12th to the middle of the 15th century, the dimensions of dressed stone do not show any significant change; variation in length is limited and the weight of an individual stone is such that it would often allow a single workman to both carry and lay it. By the second half of the 13th century, marks cut into the wall surface appear, indicating the height of particular courses.

Between the second half of the 15th century and c. 1550 a new phase of experimentation can be detected, marked by the introduction of exceptionally large stone blocks. This was then followed by a further period of rationalisation, culminating in the mid-19th century with the employment of ashlar blocks standardised in both height and length.

Mortar courses, which are very thick in both rough stone and in 'petit appareil', continue to be substantial throughout the middle ages. An analysis of over 5,000 mortar samples of all ages has shown that considerable variations exist in both the composition of the aggregate and in the lime content, whatever the period under consideration.

L'étude de la construction a longtemps été négligée par les historiens de l'architecture, au profit de l'histoire des formes.[1] Certes, l'examen des édifices ruinés ou des structures maçonnées mises au jour lors de fouilles a aussi parfois conduit l'archéologue à restituer certaines pratiques constructives.[2] Mais c'est surtout le récent suivi des chantiers de restauration qui a apporté un accroissement significatif de nos connaissances dans ces domaines et notamment celui de l'évolution de l'utilisation de la pierre.[3]

L'examen des maçonneries de dizaines d'édifices angevins ou tourangeaux, de l'Antiquité au début du XXe siècle, démontre ainsi que les techniques de taille et de mise en œuvre, loin d'être figées, traduisent une évolution significative. Malgré l'ampleur apparente du corpus réuni (plus de 400 parements), il nous faut préciser que les tendances dominantes ont été définies pour l'essentiel à partir de bâtiments d'une certaine importance: châteaux, églises, bâtiments monastiques, qui ont pu bénéficier de techniques innovantes. D'autres constructions, fréquemment plus modestes, traduisent des retards, des choix spécifiques, qu'il conviendra progressivement de mieux cerner.[4]

LES MATERIAUX DE CONSTRUCTION

Le tuffeau blanc, calcaire tendre turonien, bien qu'en usage dès l'Antiquité, est assez peu employé dans la construction antérieurement au XIe siècle, les bâtiments étant ordinairement montés en moellons de pierre locale, souvent froide, à l'exception des arcs, des piédroits de baies et des arêtiers. En revanche, il constitue ensuite le matériau par excellence du moyen appareil, en Anjou, Touraine, au sud du Maine, en Vendômois, où de très nombreuses carrières souterraines ont pu être ouvertes à proximité des chantiers; il est aussi largement exporté, notamment en Bretagne. Cette intense production se fera aux dépens d'autres roches dont les gisements sont moins étendus, mais qui sont également moins prisées, bien qu'elles puissent être employées de façon préférentielle pour certaines utilisations spécifiques. Un calcaire coquillier crétacé remplace ainsi le tuffeau pour les colonnes romanes du chœur de l'église abbatiale de Fontevraud, ou, plus tard, constitue dans la même abbaye des soubassements moins sujets à l'altération que le tuffeau.

On observe peu, dans la région considérée, l'emploi de roches de natures différentes permettant des effets de polychromie, notamment dans les arcades, comme c'est le cas dans le Maine pour la cathédrale du Mans par exemple. On peut néanmoins mentionner les arcades de la salle capitulaire de Nyoiseau, au nord de l'Anjou (XIIe siècle). L'emploi conjoint de plusieurs natures de roches dans les appareils en moellons est en revanche fréquent.

Le tuffeau est quasi exclusivement exploité en carrières souterraines qui permettent d'atteindre les bancs de bonne qualité sans avoir à traverser une épaisseur parfois importante de terrains stériles; de plus, l'extraction peut être réalisée en toute saison.[5] A l'est du bassin, des bancs puissants sont exploités, et au fond des galeries, d'épaisses dalles sont abattues puis débitées en blocs mis à sécher durant plusieurs années. En revanche, dans les carrières proches de la bordure du Massif Armoricain, la roche est fréquemment très fracturée et seuls des blocs de taille réduite peuvent être extraits.

Le tuffeau présente des caractéristiques de détail qui varient selon les lieux d'extraction.[6] C'est une roche poreuse, légère: sa masse volumique apparente n'est que de 1.20 à 1.65 g/cm^3, idéale pour l'établissement des voûtes. A volume identique, sa masse sera ainsi inférieure d'un tiers à celle de la plupart des calcaires. Très facile à tailler, c'est néanmoins un matériau aux propriétés mécaniques médiocres (sa résistance moyenne à la compression est voisine de 9 MPa). Sa richesse en sels le rend particulièrement sensible à l'altération.

MORTIER

Les constructions médiévales à joints vifs sont exceptionnelles. Des bâtiments modestes peuvent être montés au liant de terre,[7] mais la grande majorité des constructions

étudiées fait appel au mortier de chaux, qui montre une grande variété, tant dans le pourcentage en chaux employé que dans la composition granulométrique de l'agrégat.[8] L'importance du liant dans la maçonnerie ne peut être sous-estimée: dans un édifice de la fin du Moyen Age, comme le château de Montsoreau (*c.* 1450–60), il constitue environ le quart du volume total; cette proportion est parfois encore plus élevée pour les maçonneries de moellons. Le liant du blocage peut être différent de celui servant à monter les parements, sans que ce dernier soit nécessairement plus fin ou mieux classé. Il arrive aussi (château de Montsoreau, cloître de Saint-Lazare de Fontevraud) que le mortier de terre remplace le mortier de chaux dans le blocage, pour une partie de la construction. Parfois encore, le mortier de chaux n'apparaît qu'en jointoiement, les pierres de parement étant posées sur un lit argileux (première église de Fontevraud).

L'importance de la fraction soluble, sur des mortiers à agrégat siliceux dont la chaux a subi une recarbonatation plus ou moins prononcée, a été déterminée de manière pondérale (Fig. 1A); il est ainsi difficile de relier directement les résultats obtenus aux préconisations des traités de construction, qui définissent les proportions relatives de chaux et de sable en volumes.[9] On observe cependant couramment des variations élevées du pourcentage de solubles sur un même site. Au sein d'une phase de construction, et alors que l'agrégat est parfaitement homogène, il n'est pas rare de retrouver une variation supérieure à 10 % par rapport à la valeur moyenne (Fig. 1B).

Le mortier à tuileau est employé dans quelques rares maçonneries, notamment en jointoiement des arcs et piédroits de baies d'édifices du haut Moyen Age ou du XIe siècle.[10]

L'agrégat de sables et graviers, essentiellement siliceux sur les sites étudiés, provient principalement de sources d'approvisionnement proches du chantier. La distance à parcourir peut néanmoins atteindre plusieurs kilomètres, comme on l'observe pour les constructions médiévales de l'abbaye de Fontevraud. La composition granulométrique de l'agrégat est fonction du type d'approvisionnement (sable de rivière, de terrasse, 'de carrière'). Au bord de la Loire ou de ses principaux affluents, l'agrégat, plus ou moins grossier, comporte très peu de fraction fine. Le sable 'de carrière' montre des différences de composition granulométrique très marquées, et il n'est pas exceptionnel de retrouver un pourcentage de silts et argiles assez élevé.

Afin de traduire cette grande variété de l'agrégat, il apparaît souhaitable de présenter succinctement deux exemples. A Saint-Martin d'Angers, les églises médiévales successives montrent une grande variété de mortiers, tantôt fins, tantôt grossiers (Fig. 1C). A Fontevraud, à l'intérieur de première campagne de construction de l'église abbatiale (premier quart du XIIe siècle) plusieurs phases ont pu être déterminées qui diffèrent tant par la composition granulométrique que par la teneur en chaux (Fig. 1A et 1D). On observe tout d'abord l'importance du volume d'agrégat de même texture employé. S'il n'est pas possible de déterminer précisément ce volume, on peut cependant en appréhender l'ampleur grâce aux surfaces de murs montés avec un même type d'agrégat et il n'est pas exceptionnel que le volume total de maçonnerie liée avec un mortier de granulométrie homogène atteigne 250 à 300 m³, ce qui représente un apport de sable et gravier d'environ 50 à 70 m³. A une texture homogène d'agrégat peut correspondre une variation notable de la teneur en chaux.

MAÇONNERIE EN MOELLONS

A l'époque antique, les maçonneries mises au jour sont avant tout constituées de moellons peu allongés de pierre locale dure, et, sur les quelques monuments du haut

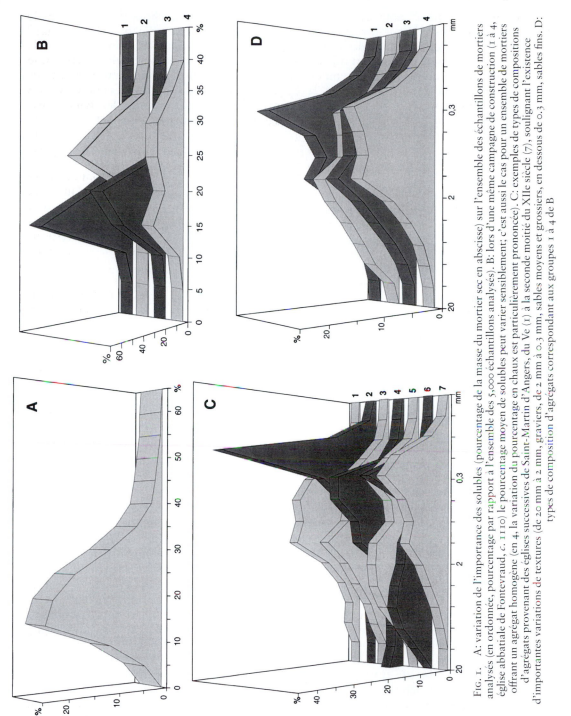

Fig. 1. A: variation de l'importance des solubles (pourcentage de la masse du mortier sec en abscisse) sur l'ensemble des échantillons de mortiers analysés (en ordonnée, pourcentage par rapport à l'ensemble des 5,000 échantillons analysés). B: lors d'une même campagne de construction (1 à 4, église abbatiale de Fontevraud, c. 1110) le pourcentage moyen de solubles peut varier sensiblement; c'est aussi le cas pour un ensemble de mortiers offrant un agrégat homogène (en 4, la variation du pourcentage en chaux est particulièrement prononcée). C: exemples de types de compositions d'agrégats provenant des églises successives de Saint-Martin d'Angers, du Ve (1) à la seconde moitié du XIIe siècle (7), soulignant l'existence d'importantes variations de textures (de 20 mm à 2 mm, graviers, de 2 mm à 0.3 mm, sables moyens et grossiers, en dessous de 0.3 mm, sables fins. D: types de composition d'agrégats correspondant aux groupes 1 à 4 de B

Moyen Age étudiés,[11] nous observons peu d'évolution dans le choix des matériaux et leur mise en œuvre.[12] La nature du matériau guide le plus souvent l'aspect de l'appareil. C'est ainsi que les moellons de l'église paléochrétienne de Saint-Martin d'Angers, en arkose, calcaire paléozoïque ou tuffeau, se rapprochent d'un volume cubique; la roche métamorphique employée à Savennières (Xe siècle?) est plus allongée et les moellons ont un plus grand gabarit. Toutefois, le mur de l'annexe sud de Saint-Martin d'Angers, construit en arkose, montre un net allongement (H/L = 0.61 contre 0.80 pour le mur sud de la nef, de peu antérieur). Les moellons de tuffeau peuvent également être grossièrement cubiques, légèrement allongés, ou plus hauts que longs (Distré, Rou). Néanmoins l'appareil est généralement bien assisé et ne présente guère de variation de gabarit au sein d'un même parement, contrairement à ce que l'on peut observer pour des périodes plus récentes.

L'appareil en arête de poisson, contrairement à ce que l'on constate par exemple en Normandie,[13] est cantonné à quelques monuments, comme l'*aula* de Doué-la-Fontaine (*c.* 900), montée en moellons de calcaire coquillier extrait sur place, ou l'église de Savennières (briques); il apparaît toutefois de manière ponctuelle dans d'assez nombreux parements: croisée du Ronceray d'Angers, Bocé, Concourson.

Du fait de l'irrégularité de surface causée par l'emploi de moellons, la finition constituait une phase importante de la mise en œuvre. Sur les sites examinés, les quelques exemples de parement préservés conservent les vestiges d'enduit alvéolé, lissé, parfois très couvrant. Nous n'avons observé qu'un cas de faux-joints tracés à la truelle, à Saint-Martin d'Angers, vraisemblablement au Ve siècle, mais ce traitement a été décrit également pour deux autres églises paléochrétiennes: Saint-Maurille et Saint-Mainboeuf.

Cette maçonnerie de moellons, dominante jusqu'au XIIe siècle, perdure ensuite localement, surtout pour les constructions modestes, parfois aussi dans des bâtiments prestigieux, jusqu'à l'irruption de la production industrielle. Un cas particulier nous est fourni par le schiste ardoisier, employé dès l'Antiquité tardive dans les coffrages funéraires, mais n'apparaissant de manière intensive qu'au XIIe siècle, sur les chantiers proches des bassins de production.[14] Il semble qu'il faille lier ce développement à l'expansion de la production d'ardoise de couverture, générant des volumes considérables de déchets, partiellement utilisés en plaquettes sur les chantiers au voisinage des carrières.[15]

La construction en moellons offre différents avantages. Le matériau peut provenir d'épierrage ou être extrait à faible profondeur au voisinage du chantier, à partir d'une roche fracturée, ce qui ne sera plus le cas pour les pierres de taille en moyen appareil, nécessitant une meilleure qualité de matériau. De même, pour un emploi en parement, le coût de transport est réduit par rapport à celui que nécessiterait une même surface élevée en moyen appareil. En, revanche, les maçonneries sont essentiellement montées à la main, ce qui implique un temps de pose considérable; les sites étudiés témoignent en effet de l'application à bien battre les moellons sur leur lit de mortier, et du soin mis à garnir la partie interne du mur. Il est nécessaire d'asseoir une quantité considérable de moellons, d'observer le temps de séchage de l'abondant mortier de chaux (cf. *supra*) qui aura auparavant nécessité un lent travail de gâchage.[16] Plus récemment, une moindre qualité dans le traitement, l'acceptation d'assises irrégulières, l'utilisation de pierres de gabarit hétérogène, le blocage peu soigné, permettront un gain de temps sensible. Le château de Baugé (XVe siècle), construit en blocs de pierres siliceuses, illustre certains aspects de cette adaptation.

UN TEMPS DE TRANSITION

Les Xe et XIe siècles apparaissent comme une période charnière. Des constructions remarquables ont pu être édifiées dans le cadre de la reconstruction angevine sous les premiers comtes angevins.[17] De même, en Touraine, C. Lelong estime que 'le siècle qui va grosso modo de 950 à 1050 est un âge d'or des maçons'.[18] Au XIe siècle, l'intervention du comte Foulque Nerra (987–1040) est essentielle dans l'évolution de la construction angevine. L'imposante liste des fortifications qu'il a établies ne doit pas faire oublier son intervention et celle de sa femme Hildegarde, dans l'édification de bâtiments religieux. Son fils Geoffroi Martel (1040–60) et la comtesse Agnès sont également les fondateurs de monastères prestigieux, dans les Etats du comte (Anjou, Touraine, Vendômois). Les conditions sont ainsi réunies pour l'engagement de grands chantiers novateurs dont l'influence s'étendra rapidement à bien d'autres constructions de moindre envergure.

On n'observe pas en Anjou-Touraine à cette époque l'usage d'un véritable grand appareil, qui restera exceptionnel. En revanche, accompagnant la poursuite de la construction en maçonnerie de moellons, nous assistons au développement d'un éventail de techniques: petit appareil, appareil décoratif, appareil composé utilisant moellons et pierre de taille, appareil mixte, moyen appareil. Seul ce dernier connaîtra un réel développement ultérieur.

Le véritable petit appareil, constitué de pierres taillées de faibles dimensions, est rare. Il cumule en effet les inconvénients de l'emploi des moellons (cf. *supra*), même si le temps de pose semble un peu inférieur, avec le temps nécessaire à la taille; l'examen des quelques parements conservés témoigne d'une mise en œuvre soignée. La quantité de mortier employée est néanmoins généralement plus réduite. La nef de la cathédrale d'Angers (*c.* 1025) montre l'emploi de moellons et de petit appareil. On le trouve encore employé vers la fin du XIe siècle à Restigné (Indre-et-Loire), voire plus tardivement (Hôtel des Tourelles à Angers).

L'alternance de brique et de pierre dans les claveaux des arcs, la présence d'arases de briques dans les murs, apparaît dans quelques édifices, longtemps datés de l'époque carolingienne. La plupart d'entre eux ont ensuite été attribués au XIe siècle.[19] La réalité apparaît plus complexe, comme en témoignent les travaux récents menés sur Saint-Martin d'Angers ou Saint-Philbert-de-Grandlieu (Loire-Atlantique). L'église de Savennières (Xe siècle?) constitue sans doute l'édifice le plus original avec son appareil complexe mêlant arête de poisson, arases de briques et assises de moellons.

L'utilisation d'appareil décoratif, déjà connu durant l'Antiquité à l'enceinte du Mans (Sarthe), à Cinq-Mars-la-Pile (Indre-et-Loire), se manifeste en différentes églises d'Anjou, de Touraine, de l'Orléanais, du Poitou, de Saintonge ou encore du Maine, dans des calcaires d'origines variées. L'appareil réticulé est le plus en faveur, mais il existe des motifs variés: hexagones (abbatiale du Ronceray à Angers, Fig. 2), losanges, triangles, demi-besants, cercles, rosaces à quatre pétales, 'peltes', etc.

La réalisation de ce type d'assemblage, certes flatteur, nécessite un travail délicat tant à la taille, les éléments composant un motif devant être identiques, qu'à la pose.[20] C'est pourquoi il est le plus fréquemment restreint à une partie des parements, généralement extérieurs. Ces appareils décoratifs habillent ainsi surtout les portails (Distré, Le Lion d'Angers) et les chevets (Rivière en Indre-et-Loire, Le Ronceray), parfois aussi les murs gouttereaux, mais également les portails. Certains édifices ont largement recouru à cet appareil, comme la petite église en tuffeau de Monthou-sur-Cher (Loir-et-Cher). On le

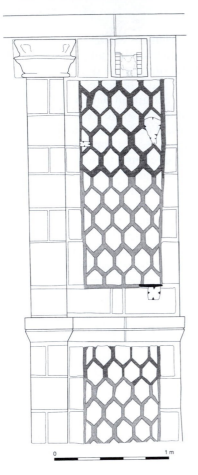

0 1 m

FIG. 2. Panneau d'appareil décoratif, chevet de l'abbatiale du Ronceray: les joints des panneaux ont été garnis de mortier à tuileau

retrouve parfois en parement intérieur, comme aux chœurs de Cuon ou de Mouliherne, dans le second quart du XIIe siècle.

L'appareil décoratif a longtemps été attribué, au moins en grande partie, à la période carolingienne; en revanche, F. Lesueur limitait son emploi au XIe siècle.[21] On trouve en effet au long de ce siècle, différents monuments, surtout en Touraine (Saint-Mexme de Chinon, Cravant, Azay-le-Rideau, Bourgueil, Restigné, Cormery), mais aussi en Maine-et-Loire: Le Ronceray, Le Lion d'Angers, Saint-Maur de Glanfeuil (Fig. 3). L'appareil à engrenures se retrouve par exemple à Fontevraud, aux grands arcs de la croisée (Fig. 4), ou à Saumur (Notre-Dame de Nantilly) dans le second quart du XIIe siècle. Si on peut donc estimer que le grand développement de l'appareil décoratif a bien lieu au XIe siècle, on ne peut exclure une origine plus précoce, et sa persistance au XIIe siècle.[22]

Quelques constructeurs ont adopté l'emploi conjoint de moellons, de pierres de taille de petit ou moyen appareil au sein d'un même parement. Le château des comtes d'Anjou à Tours (seconde moitié du XIe siècle) en constitue l'exemple conservé le plus significatif, mais on peut aussi citer la nef du Ronceray. De petites églises, comme Bocé ou Lasse, montrent aussi, dans la seconde moitié du XIe siècle, ce type d'appareil qui ne semble pas avoir connu un grand développement.[23]

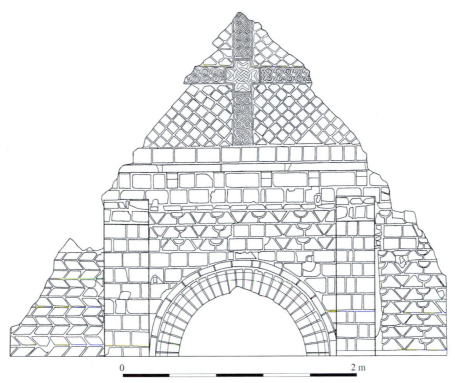

FIG. 3. Appareil décoratif du pignon de la façade occidentale de Saint-Maur-de-Glanfeuil

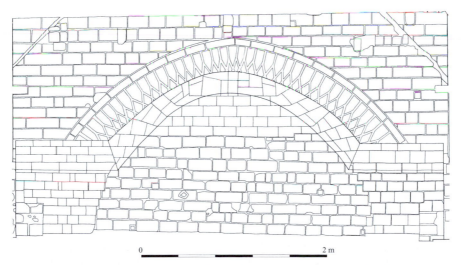

FIG. 4. Appareil à engrenures de l'arc triomphal de la croisée de l'abbatiale de Fontevraud (l'arc a été ultérieurement obturé)

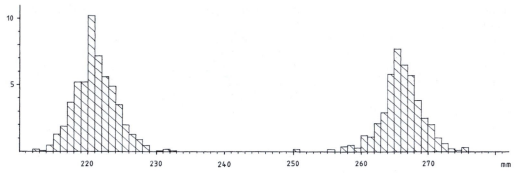

FIG. 5. Répartition des hauteurs des pierres de taille observées à l'église Saint-Lazare de
Fontevraud, traduisant la standardisation des hauteurs

LE MOYEN APPAREIL EN TUFFEAU

Pendant longtemps, l'emploi du moyen appareil, constitué de pierres de taille d'une hauteur comprise entre 200 et 350 mm, a été considéré comme assez tardif en Anjou-Touraine.[24] Plusieurs travaux récents tendent aujourd'hui à proposer des datations plus hautes, traduisant la précocité de la région considérée.[25] Quelques édifices des Xe et XIe siècles permettent ainsi de mieux définir les caractères des plus anciens exemples de ce moyen appareil, qui se généralise progressivement dans la seconde partie du XIe et triomphe dans les premières décennies du XIIe siècle. Pour expliquer son succès, malgré le coût élevé des premières constructions, plusieurs avantages, par rapport à la technique traditionnelle, ont été évoqués.[26] Une meilleure résistance de la maçonnerie est notamment due à un moindre tassement potentiel, à la plus grande épaisseur des pierres de parement s'enfonçant dans le blocage, dont l'importance diminue.[27] Un texte concernant la crypte de la cathédrale d'Auxerre, reconstruite vers 1025–40, permet de penser que le moyen appareil avait déjà la réputation d'être plus résistant que la maçonnerie en moellons.[28] L'apparence des parements, tout comme l'éventuelle portée symbolique de ce type d'appareil, ont également pu influer.[29]

Toutefois, dans l'expansion du moyen appareil de tuffeau, l'accroissement de la rationalisation de la production de ce matériau répandu, aisé à extraire, à débiter aux dimensions souhaitées, et exploitable à proximité d'un réseau fluvial assurant des débouchés favorables à la production, a vraisemblablement joué un rôle déterminant. Je voudrais insister ici sur ce développement de la préfabrication de la production, dont les principales caractéristiques seront définies au plus tard dans la seconde moitié du XIe siècle, voire un peu plus tôt.[30]

La description d'édifices romans souligne fréquemment la fluctuation des hauteurs d'assises. En fait, la quasi-totalité des appareils en tuffeau étudiés démontre que, lors d'une phase de construction, seules quelques valeurs précises de hauteur, parfaitement définies au moment de la taille, sont adoptées. Chaque chantier montre l'adoption de valeurs propres de modules, l'écart entre ceux-ci étant assez fréquemment proche d'un pouce, ou plus rarement d'un de ses multiples ou sous-multiples.[31] L'exemple d'un édifice construit d'un seul jet vers 1160, Saint-Lazare de Fontevraud, et qui a nécessité la pose d'environ 15000 pierres de taille dont la presque totalité des hauteurs se répartit en deux modules (Fig. 5), permet de souligner la précision des valeurs standard

imposées aux tailleurs de pierre, phénomène que l'on suit jusqu'à l'abandon des techniques traditionnelles de construction.[32]

L'intérêt de cette standardisation des hauteurs apparaît aisément. Certes, les pierres sont interchangeables au sein d'une assise, mais surtout, la réduction des valeurs de hauteur à quelques modules permet de pratiquer la taille de séries homogènes de pierres indépendamment de la pose, notamment pendant la période hivernale. Elle assure également plus de souplesse par rapport à l'utilisation d'un module unique: gain de matière lors de la production en carrière, adaptation aisée en cas de rattrapage d'inclinaison légère des assises.

Les longueurs ne suivent pas cette stricte normalisation. On observe cependant que de manière générale et jusque vers la fin du Moyen Age, elles restent groupées de manière régulière autour d'une valeur centrale, assez peu élevée, ce qui peut traduire à la fois le souci de rationaliser au maximum la production en carrière, en limitant les pertes, et le désir d'obtention de pièces de gabarit adapté à l'organisation du chantier, d'une masse généralement inférieure à 50 kg, susceptible d'être transportée et posée par un seul ouvrier. Au XIe siècle, il n'est pas exceptionnel de rencontrer également des pierres très étroites en proportion plus ou moins élevée. La face de parement est parfois soigneusement layée; en revanche, les autres faces sont traitées plus sommairement, et ce, sauf exception, jusqu'au XIXe siècle, produisant ainsi des volumes irréguliers. Contrairement à ce que l'on peut observer en Bourgogne, où la taille au marteau taillant succède à celle de la polka et du ciseau à l'époque carolingienne, nous n'observons en Anjou-Touraine, au stade actuel de l'étude, que l'emploi du marteau taillant, jusqu'au XIIIe ou XIVe siècle (Fig. 6).[33]

A la pose, l'intérêt du moyen appareil par rapport à l'utilisation des moellons apparaît évident. Pour une même surface de parement, la quantité de pierres à poser est bien moindre, le volume de mortier nécessaire diminue et le temps de pose est de cinq à dix fois plus faible.[34]

Les joints restent épais durant tout le Moyen Age, contrastant avec ce que l'on observe en bien des édifices de Saintonge ou Périgord au XIIe siècle. C'est ainsi qu'à Geay (Charente-Maritime), la partie de parement examinée montre une épaisseur moyenne de 5 mm pour les joints de lit et de 4 mm pour les joints montants; en Dordogne, à la tour de Paunat, ces valeurs moyennes sont respectivement de 4 et de 3 mm. Les murs, dont l'épaisseur est en général assez forte, comprennent un blocage de moellons noyés dans le mortier entre deux parements de pierres de taille. L'épaisseur des pierres, qui n'a pu être observée que lors de dégagements de murs arasés en fouille ou de suivis de travaux de restauration, semble assez faible au XIe siècle et s'accroît ensuite. L'examen de nombreuses maçonneries souligne de plus la rareté de véritables boutisses, phénomène qui persiste jusqu'au XVIIIe siècle.[35]

Les débuts du moyen appareil

Les premières constructions en moyen appareil offrent des caractéristiques proches. Les assises sont généralement assez régulières, mais l'appareil, peu allongé, montre toutefois l'existence d'inégalités sensibles dans la taille des pierres, qui peuvent être compensées par les variations d'épaisseur des joints gras au sein d'une même assise. La mise en œuvre évolue au cours du XIe siècle au cours duquel les appareils étudiés traduisent une évolution sensible. On peut ainsi comparer trois exemples particulièrement représentatifs, correspondant à des parements qui ont pu faire l'objet d'une analyse minutieuse.

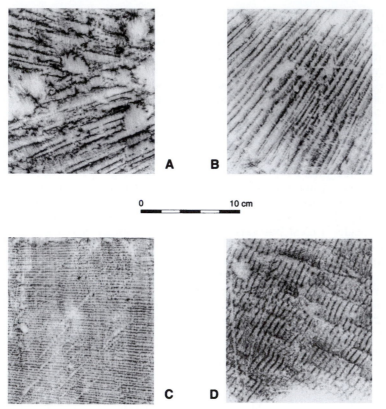

0 10 cm

FIG. 6. Exemples de traces de dressage. A: Montsoreau (*c.* 1050): deux orientations d'un layage très grossier apparaissent sur une face de parement. B: layage moyen (abbatiale de Fontevraud, *c.* 1110). C: layage très fin et régulier (Saint-Lazare de Fontevraud, *c.* 1160). D: bretture et signe lapidaire V (Château de Montsoreau, *c.* 1450)

La croisée de Saint-Martin d'Angers (Fig. 7) montre l'alternance de pierres de taille et de rangs de brique. L'extrados des arcs est surmonté de plusieurs assises de pierres de taille. Si les datations par le radiocarbone sont confirmées, nous aurions ici un emploi très précoce, carolingien, du moyen appareil.[36] Les pierres ont des longueurs généralement faibles (Fig. 8A). Pour une même assise, les différences de hauteur des pierres de taille sont assez limitées pour l'arcade nord, mais plus prononcée pour l'arcade est. L'ensemble des mesures traduit, plus que l'existence de véritables modules de hauteurs, un début de standardisation. Les joints sont très gras. Le layage est grossier et les angles se répartissent suivant deux directions, parfois pour une même face de parement.

Le moyen appareil lié à l'installation de la coupole attribuée à Foulque Nerra (Fig. 8B) montre des caractères qui paraissaient proches du précédent lors de l'examen préliminaire pratiqué sur place; toutefois des différences significatives existent: des séries de hauteur de pierres s'organisent en ensembles bien définis; les traces de dressage suivent préférentiellement une même orientation (environ 1/5 pour 4/5), mais le layage reste grossier; les joints sont encore gras et rubanés.[37]

L'examen de l'appareil de la tour de Loches, également construite par Foulque Nerra, et qui a nécessité l'emploi de plusieurs dizaines de milliers de pierres de taille en moyen appareil, permet de retrouver des caractères voisins, malgré un traitement plus grossier.[38] On y observe également des variations dans la mise en œuvre. La chapelle par exemple offre une finition plus soignée que l'escalier d'accès à ce niveau. Le layage

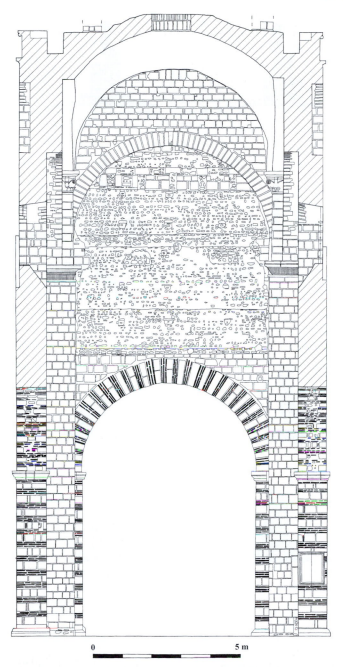

0 5 m

Fɪɢ. 7. La croisée de Saint-Martin d'Angers montre l'utilisation de plusieurs types d'appareils; le grand arc à imbrications et le petit appareil sont vraisemblablement carolingiens; le moyen appareil lié à l'installation de la coupole appartient à la construction de Foulque Nerra

est ainsi moins lâche, comme le traduisent les variations de la densité des coups. A Montsoreau, les murs du *castrum* en moyen appareil, sans doute élevés dans le second tiers du XIe siècle, montrent un dressage assez rude, et une forte dispersion des hauteurs (Figs 6 et 9A).

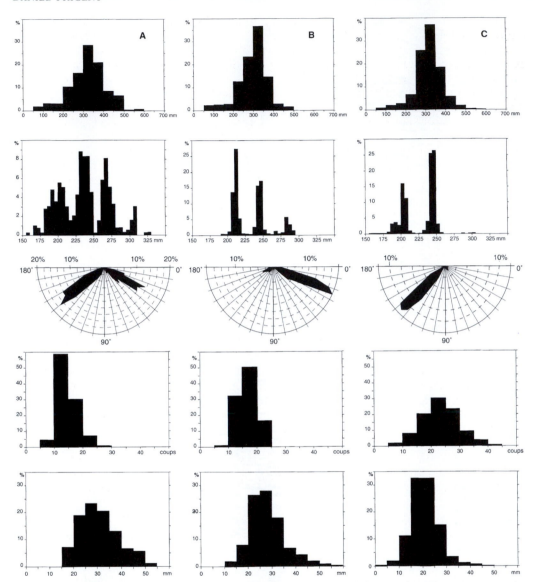

FIG. 8. Diagrammes caractéristiques de trois types d'appareils (de haut en bas): histogrammes de répartition des longueurs, des hauteurs de pierres de taille, diagramme d'inclinaison des coups de marteau taillant, histogrammes de répartition de la densité des traces de coups (nombre de coups pour 100 mm), de l'épaisseur des joints de lit. A: appareil carolingien de Saint-Martin; les valeurs de longueurs présentent une dispersion assez forte et la standardisation des hauteurs est imparfaite; le layage est grossier et irrégulier, les joints sont très épais. B: Saint-Martin d'Angers, première moitié du XIe siècle: la dispersion des valeurs de longueurs autour de la moyenne est plus faible, les modules sont très nets. Les directions des traces de layage adoptent une orientation préférentielle, mais le layage reste grossier. C: base de l'église abbatiale de Fontevraud; l'appareil est voisin du précédent, mais il n'existe plus qu'une orientation, le layage est plus fin, les joints sont moins gras; en dehors des deux modules principaux, apparaît un module secondaire

A Fontevraud, la première église de la communauté fontevriste aux ressources encore limitées, construite au tout début du XIIe siècle, montre que les principes d'une rationalisation de la taille ont maintenant atteint leur maturité, que l'on retrouve lors des premières étapes de la construction de l'abbatiale qui lui succède (Fig. 8C). Les irrégularités observées dans l'appareil antérieurement deviennent exceptionnelles. Les assises, régulières, peuvent néanmoins présenter un changement de module de part et d'autre d'une baie, permettant par exemple de rattraper une inclinaison. L'orientation des coups de taillant est quasi identique sur l'ensemble d'un parement et le layage est fin. Cette standardisation se retrouve dans la production de tambours de colonnes, de pierres d'encadrement de baies, des contreforts, qui adoptent les mêmes modules de hauteur que pour les pierres de taille communes. En revanche, les dimensions des claveaux des arcs, à l'exception de leur longueur, ne sont pas systématiquement normalisées.[39]

Le traitement des voûtes nécessiterait lui aussi un traitement spécifique. Rappelons simplement l'existence d'une grande précision de la stéréotomie, dès le XIIe siècle aux voûtes du déambulatoire à la priorale de Cunault,[40] ou à la salle basse de l'évêché d'Angers.[41]

Les appareils de la seconde moitié du XIIe siècle et du début du siècle suivant ne traduisent que peu de différences avec les précédents (Fig. 9B). On observe cependant une tendance à l'allongement des pierres de taille, à une plus grande finesse du layage. Le gabarit des pierres devient ainsi plus important, mais la masse des pierres de taille reste généralement en dessous de 50 kg. Nous ne connaissons pas en Anjou de grand appareil en tuffeau, et la nature du matériau n'est sans doute pas étrangère à cette absence.

Ensuite, et jusque vers le milieu du XVe siècle, l'évolution de la mise en œuvre du moyen appareil n'est appréhendée que par un nombre limité d'exemples. L'appareil du château de Saumur montre au XIIIe siècle des caractéristiques plus archaïques (layage grossier, absence de véritables modules) que novatrices. La petite construction seigneuriale médiévale des XIVe–XVIe siècles semble aussi médiocrement soignée; les édifices religieux montrent surtout des réfections. Plusieurs édifices qui peuvent être datés de la seconde moitié du XIIIe siècle ou du siècle suivant, conservent des pierres de taille de petit gabarit: les valeurs de longueur sont généralement faibles, de même que les hauteurs, souvent à la limite du petit appareil, mais qui conservent une distribution modulaire.

La taille en bossage est exceptionnelle. Citons cependant la porte Saint-Jean (XVe siècle) à Montreuil-Bellay, en calcaire local, et, plus curieux, en tuffeau — calcaire particulièrement tendre — une partie des murs du manoir construit à la Ménitré; dans cet exemple, le rôle symbolique est manifeste.

SIGNES LAPIDAIRES ET STANDARDISATION

Les signes lapidaires dits 'marques de tâcherons' apparaissent très tôt; les claveaux des grands arcs de la croisée de Saint-Martin ou de celle du Ronceray d'Angers montrent la présence de simples croix gravées, de grande taille. Au XIIe siècle, les types de signes lapidaires se multiplient (cathédrale Saint-Maurice d'Angers, voûtes gothiques de Saint-Martin d'Angers, abbatiale et cuisines de Fontevraud, réfectoire de Saint-Lazare de Fontevraud, abbatiale d'Asnières, église Saint-Maurille de Chalonnes), mais bien des parements ne présentent aucune marque. D'autres types de signes sont encore retrouvés: marquage de l'ordre des claveaux, ainsi à la porte nord de la petite église gothique de la

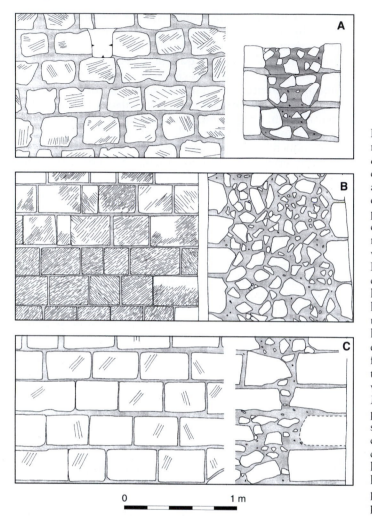

FIG. 9. Exemples de maçonneries. A: Montsoreau, *c*. 1050, la légère irrégularité de taille des pierres est accentuée par le traitement des joints, très gras et partiellement couvrants; la coupe à travers un mur montre l'irrégularité des volumes des pierres de taille. B: Fontevraud, abbatiale, détail du parement du chevet: la taille est régulière, l'orientation du layage est uniforme, à l'exception de l'arêtier; mur de la première église arasé: on retrouve la faible épaisseur des pierres de taille, l'irrégularité des volumes. C: château de Montsoreau (*c*. 1450), parement ayant conservé les signes lapidaires de hauteur de pierres; la coupe au pied de la tour montre encore l'irrégularité de volume, mais les épaisseurs de pierres sont plus fortes que pour les parties hautes du bâtiment

Jaillette (Louvaines), ou pour les liernes de la première travée de Saint-Martin d'Angers (*c*. 1150, Fig. 10), etc.

Le recensement des signes lapidaires montre, du XIVe siècle à la fin de l'époque moderne, une caractéristique remarquable: l'apparition d'une numérotation gravée inspirée des chiffres romains (X, I, II, III, IIII, V, IV, VI), se substituant aux «marques de tâcherons» antérieures.[42] Chaque chiffre caractérise ainsi un module particulier de hauteur. Ces signes semblent accompagner l'augmentation fréquente du nombre de modules, passant d'une moyenne de 2–3 à 5 ou 6, voire plus; on les retrouve sur un grand nombre d'édifices, tant civils que religieux.

Reprise de l'activité constructrice

Dans les derniers temps de la guerre de Cent ans l'activité constructrice connaît un renouveau. Les grands chantiers engagés témoignent d'un certain renouvellement des

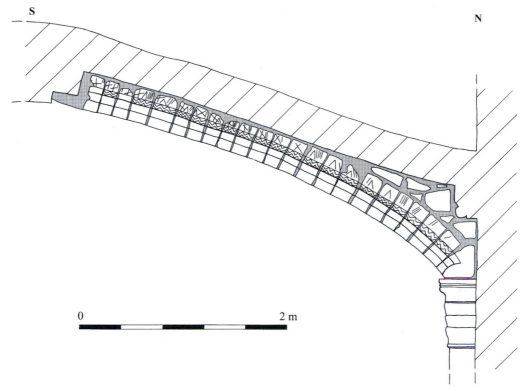

S N

0 2 m

FIG. 10. Signes lapidaires d'emplacement de claveaux (lierne de la première travée gothique de
Saint-Martin d'Angers)

techniques, notamment dans le choix des pierres de taille, l'outillage, le traitement des
parements. On observe ainsi, du second tiers du XVe siècle jusque vers 1550, l'existence
d'ensembles hétérogènes comprenant de petits éléments et de très longs blocs, qui
atteignent ou dépassent le mètre. La mise en œuvre de ces pierres, dont la masse
implique une organisation différente du chantier et notamment la nécessité de
l'utilisation d'engins de levage. Le layage est moins régulier qu'aux XIIe–XIIIe siècles,
parfois vertical, et le marteau taillant bretteé est utilisé conjointement au marteau
taillant. Les joints de lit et les joints montants restent gras et sont fréquemment
beurrants.

A partir du milieu du XVIe siècle, l'appareil répond à quelques caractéristiques, qu'il
conservera trois siècles. Deux ensembles de pierres de longueurs distinctes caractérisent
le plus souvent l'appareil; le premier est situé vers 250–300 mm, le second vers 650 mm.
Il semble que l'on ait surtout là un phénomène de rationalisation de la production en
carrière, l'utilisation de pierres de faible longueur réduisant la production de déchets
sur le site d'extraction. Le nombre de modules de hauteur reste fréquemment élevé et la
hauteur moyenne croît.

Le nombre moyen de pierres nécessaires pour monter un parement de 100 m² diminue
encore (*c*. 500). L'augmentation moyenne de la masse individuelle des pierres, toutefois
inférieure au quintal, entraîne une adaptation de l'organisation du chantier. Le temps

de taille en revanche s'accroît peu malgré l'accroissement du gabarit, d'autant que la finition avant pose est le plus souvent moins soignée qu'à l'époque médiévale; le layage, généralement grossier, est fréquemment suivi d'un ravalement au riflard. Cette standardisation permet de rationaliser au maximum le travail sur le chantier de construction, au détriment du rendement de l'activité d'extraction, ce qui suggère des rapports plus éloignés entre les deux activités que ceux qui régnaient jusqu'alors. Une réduction sensible de l'épaisseur des joints, du moins jusqu'à la fin du XVIIe siècle, caractérise généralement ce type d'appareil.

Vers le milieu du XIXe siècle, l'évolution des techniques traditionnelles de mise en œuvre est achevée. Elle conduit à un appareil parfaitement normalisé, tant en hauteur qu'en longueur, facilitant la mise en œuvre. Offrant une alternance de véritables boutisses et de carreaux, les pierres de taille, en forme de parallélépipède rectangle, peuvent également être de dimensions rigoureusement identiques au sein d'un même appareil. L'obtention de dimensions standardisées signifie que le travail d'extraction conduit déjà à l'élaboration d'éléments très bien calibrés, avant épannelage, ce que confirment les sources documentaires.

L'évolution de la construction en pierre, telle que nous avons pu l'appréhender de l'Antiquité à l'abandon des techniques traditionnelles à l'époque contemporaine, semble se manifester par de longues périodes durant lesquelles seuls se produisent des changements peu sensibles, suivies de phases de transition plus courtes et marquées par des innovations, dont certaines seront particulièrement fécondes. Parmi celles-ci on ne peut minimiser la préfabrication de séries de pierres de taille, facilitée par l'emploi systématique de modules de hauteurs. D. Kimpel avait déjà attiré l'attention sur la succession de phases dans le développement de la fabrication en série.[43] Les observations menées sur les bâtiments en tuffeau montrent à l'évidence que la rationalisation par l'adoption de hauteurs standard en nombre limité commence très peu de temps après l'apparition du moyen appareil.

Cette présence constante de modules de hauteurs, de longueurs de pierres variables, conduit à affiner l'interprétation des quelques sources documentaires nous fournissant des informations détaillées sur des chantiers du bas Moyen Age. Outre l'indication du nombre de blocs, de la provenance des matériaux, les sources écrites peuvent fournir des mentions de catégories de pierres de taille, précisant quelquefois les dimensions exigées. L'achat se fait communément par centaines de blocs dégrossis, suggérant l'achat de séries que l'on admettrait volontiers homogènes, comme le laissent également supposer les représentations peintes d'appareils parfaitement réguliers et liaisonnés, par exemple celle du cloître roman de Saint-Aubin d'Angers, ou les motifs de faux appareils peints. L'examen d'appareils d'âges variés démontre à l'envi que la réalité était plus complexe.[44] Les quelques sources auxquelles nous pouvons nous référer peuvent ne mentionner qu'une seule hauteur ou longueur (et que dire des épaisseurs, quand on connaît l'aspect réel des pierres), alors que l'on détermine nettement plusieurs ensembles sur les monuments, dont la différence entre la hauteur la plus faible et la plus forte est supérieure à 100 mm, soit fréquemment plus du tiers du volume. On observe là une différence essentielle avec ce qui nous est familier depuis deux siècles et nous ignorons comment s'effectuait la vérification de la conformité entre la commande et le matériau rendu sur le chantier.

L'évolution observée à ce jour sur le tuffeau a également été mise en évidence sur d'autres matériaux employés en Anjou, comme le calcaire bajocien des Rairies, au nord du Maine-et-Loire. Quelques séries témoins réalisées sur des monuments bien datés,

notamment en Périgord et Saintonge ont également permis de rencontrer dès le XIIe siècle cette utilisation de modules de hauteur. D'autres monuments romans, dans le Sud-Est de la France par exemple, semblent en revanche observer une logique différente, dans laquelle les phénomènes de rationalisation jouent un rôle bien moindre. L'extension en cours de cette enquête à d'autres types de matériaux, d'autres régions, devrait permettre de mieux comprendre certains aspects des transformations de l'utilisation de la pierre, notamment de préciser les modalités de passage de l'appareil en moellons au moyen appareil, de mieux cerner le rôle des modules de hauteur.

REMERCIEMENTS

J'aimerais remercier ici J.-Y. Hunot, pour sa relecture attentive du manuscrit et son aide pour la mise au point de l'illustration, à laquelle ont aussi participé M. Combe, M. Carlier et M.-M. Favreau.

NOTES

1. M. de Bouärd pouvait ainsi encore écrire en 1975, dans son *Manuel d'archéologie médiévale* (Paris), 58: 'Sur les techniques qui présidaient à la construction des murs, sur les divers types d'appareils et leur valeur comme critère de datation, les innombrables monographies d'édifices, les études régionales d'histoire architecturale n'apportent le plus souvent qu'une maigre information, sauf lorsque les auteurs sont des architectes ou des techniciens du bâtiment'.

2. A cet égard, il est indispensable de mentionner l'ouvrage profondément original et novateur de G. Plat, *L'architecture religieuse en Touraine des origines au XIIe siècle* (Mémoire de la Société Archéologique de Touraine), 7 (1939).

3. Tant en Anjou qu'en Touraine, de nombreuses datations restent incertaines, malgré les travaux récents qui ont permis de préciser, voire de revoir (comme à la tour maîtresse de Loches) la datation de divers édifices. Certaines des propositions adoptées ici sont ainsi susceptibles d'évoluer dans les années à venir.

4. Ce travail, mené depuis le début des années 1980 sur le tuffeau, a été progressivement affiné. Je développerai préférentiellement ici certains aspects de la réflexion sur les Xe–XVe siècles, renvoyant à des articles ayant déjà traité d'autres thèmes, ou rectifiant quelques hypothèses antérieures.

5. D. Prigent, 'Les techniques d'exploitation du tuffeau en Anjou', *Pierre et métal dans le bâtiment du Moyen-âge*, éd. O. Chapelot et P. Benoit (Paris 1985), 255–70.

6. Sur les propriétés du tuffeau, voir D. Dessandier, *Etude du milieu poreux et des propriétés de transfert des fluides du tuffeau blanc de Touraine* (Orléans 1995).

7. Voir J.-M. Pesez, 'La construction rustique en pierre au Moyen Age', *Il modo di construire* (Rome 1990), 21–27.

8. La réflexion porte aujourd'hui sur plus de 5000 analyses granulométriques et teneurs en chaux réalisées sur des mortiers à agrégat siliceux, dont les deux-tiers ont été réalisées sur des échantillons médiévaux. Sur la méthode employée, cf. D. Prigent, 'Méthodes d'investigations archéologiques utilisées à l'abbaye de Fontevraud', *Fontevraud Histoire-Archéologie*, 4 (1995–96), 17–37.

9. Le passage de la masse de chaux, dont la recarbonatation est plus ou moins prononcée, au volume de chaux employée lors de la mise en œuvre est particulièrement délicat. C'est pourquoi j'utilise le terme de fraction soluble.

10. H. Galinié, 'La résidence des Comtes d'Anjou à Tours', *Archéologie médiévale*, VII (1977), 95–107.

11. Bien que le nombre de monuments médiévaux connus antérieurs à l'an 1100 reste encore assez faible, le nombre des églises en pierre des diocèses d'Anjou et de Tours est sensiblement supérieur à la faible moyenne d'une vingtaine par diocèse, estimée par J.-M. Pesez; 'La renaissance de la construction en pierre après l'an mil', *Pierre et métal dans le bâtiment du Moyen-âge*, éd. O. Chapelot et P. Benoit (Paris 1985), 197–207.

12. Sur le petit appareil, voir aussi D. Prigent, 'Le tuffeau blanc en Anjou', dans *Carrières et constructions en France et dans les pays limitrophes*, éd. J. Lorenz et P. Benoit (Paris 1991), 219–35.

13. M. Baylé, *Les origines et les premiers développements de la sculpture romane en Normandie* (Numéro spécial d'Art de Basse-Normandie, 177, Caen, 1992), 36. L'auteur mentionne son emploi dans la première partie du XIe siècle, mais surtout son développement vers 1100–20 et sa longue persistance en Normandie.

14. Quelques exemples traduisent un emploi plus précoce mais ne contredisent pas cette tendance générale.

15. Celui-ci peut être employé pour le parement extérieur, le parement intérieur étant réalisé en pierres de taille de tuffeau (chœurs gothiques de Saint-Martin, de Saint-Serge, ou de Toussaint à Angers).

16. Si l'on prend par commodité l'exemple d'un parement de 100 m², il sera nécessaire de poser un par un, plusieurs milliers de moellons pour son édification (parfois plus de 8000).

17. Bachrach a récemment souligné la reconstruction du *pagus* angevin au temps de Foulque le Bon: B. S. Bachrach, 'Observations sur la démographie angevine au temps de Foulque Nerra', dans *Pays de Loire et Aquitaine de Robert le Fort aux premiers Capétiens*, Mémoires de la Société des Antiquaires de l'Ouest, 5e série, IV (1996), 215–28.

18. C. Lelong, *Touraine romane* (La Pierre-qui-Vire 1977), 14.

19. F. Lesueur, 'Saint-Martin d'Angers, la Couture du Mans, Saint-Philbert de Grandlieu et autres églises à éléments de brique dans la région de la Loire', *Bull. Mon.*, 119 (1961), 211–42.

20. Il existe certes des pierres de taille de plus grand gabarit dans lesquelles des faux-joints sont remplis de mortier, mais la plus grande partie des parements examinés est constituée d'éléments assemblés.

21. F. Lesueur, 'Appareils décoratifs supposés carolingiens', *Bull. Mon.*, 124 (1966), 167–86.

22. Nous rappellerons aussi le développement extrême de cet appareil, accompagné d'un abondant décor sculpté aux chevets de Saint-Trojan de Rétaud ou de Notre-Dame de Rioux (Charente-Maritime), vers le milieu du XIIe siècle.

23. Dans ces deux dernières églises, on peut raisonnablement penser à une utilisation optimale du matériau extrait, les carrières proches révélant l'existence d'une importante fracturation de la roche.

24. Certes, Plat, *L'architecture religieuse*, 38, proposait le Xe siècle pour l'apparition du moyen appareil, mais ses datations ont par la suite été rajeunies.

25. Sur les premiers monuments en moyen appareil, voir E. Vergnolle, 'La pierre de taille dans l'architecture religieuse de la première moitié du XIe siècle', *Bull. Mon.*, 154 (1996), 229–34. En Normandie, comme en Bourgogne, cet emploi du moyen appareil est précoce: Baylé, *Les origines*, 36; C. Sapin, 'La technique de la construction en pierre autour de l'an mil, contribution à une réflexion et perspectives de recherches', dans *La construction en Anjou au Moyen Age*, éd. D. Prigent et N.-Y. Tonnerre (Angers 1998), 13–31. En revanche, à Poitiers, il faut attendre la construction de Montierneuf (c. 1069 à 1090) pour observer l'emploi de la pierre de taille, tant pour les parements externes qu'internes; en Poitou, ce n'est que dans les années 1100 que l'on observe le développement de l'emploi exclusif de la pierre de taille: M.-T. Camus, *Sculpture romane du Poitou* (Paris 1992), 43.

26. Vergnolle, 'La pierre de taille', 229.

26. Le risque de tassement différentiel entre les arêtiers ou les contreforts montés à l'aide de pierres de plus grand format que celui des moellons du reste du mur ne peut être négligé.

28. Après la destruction de la cathédrale, 'l'évêque commença la reconstruction [. . .] en utilisant des pierres d'appareil pour la structure voûtée de la crypte, car les murs de l'édifice précédent, moins résistants n'étaient faits que d'un assemblage de petits moellons. [. . .] la ville fut la proie d'un second incendie, mais le nouvel œuvre n'eut pas à en souffrir' (*Gesta pontificum Autissiodorensium*, I, 389; trad. J. Hubert), cité par J. Vallery-Radot, 'La cathédrale Saint-Etienne. Les principaux textes de l'histoire de la construction', *CA* (1958), 43.

29. Rappelons ici, certes plus tardivement, le choix de réaliser les parements intérieurs en pierre de taille, cf. n. 14. Citons seulement, Guillaume Durand comparant un peu plus tard dans le *Rationale* les fidèles aux pierres d'un mur, les plus grandes (les hommes les plus parfaits) formant les parements entre lesquels sont de plus petites pierres (les fidèles les plus faibles).

30. Parmi les bâtiments bien datés, la première église de la communauté fontevriste, édifiée dans les toutes premières années du XIIe siècle, montre une standardisation achevée pour les hauteurs et une grande régularité du dressage.

31. Les parements qui ont livré les données les plus précises permettent d'établir que les intervalles entre modules de hauteur varient entre les appareils — le mur sud de la nef de l'abbatiale de Fontevraud comprend deux phases de construction: en partie inférieure la différence entre les moyennes des deux modules est de 38 mm, contre 32 mm pour les assises supérieures — mais aussi que les écarts entre les modules successifs d'un même appareil ne sont généralement pas identiques.

32. Ces deux modules qui caractérisent 97% des pierres de l'église ont pour moyennes respectives 220.7 mm et 265.7 mm, les écart-types de ces deux séries étant de 3.1 mm et 3.5 mm; 90% des valeurs sont comprises dans un intervalle de 5 mm autour de la moyenne. Deux petits modules représentent moins de 2% des pierres et les valeurs isolées, moins de 1%.

33. Cependant, les parements de Saint-Philbert de Grandlieu montrent au IXe siècle, toujours pour le tuffeau, l'usage d'un instrument à larges dents, bretture ou gradine.

34. Pour garder l'exemple précédent (n. 15) il faut maintenant entre 700 et 1,500 pierres de taille pour monter un parement de 100 m². Sur ces aspects de l'évolution de l'appareil en tuffeau, cf. D. Prigent, 'La pierre de construction et sa mise en œuvre: l'exemple de l'Anjou', dans *'Utilis es lapis in structura', Mélanges offerts à L. Pressouyre* (Paris 2000), 461–74, particulièrement les fig. 4, 5 et 6.

35. Les sources documentaires mentionnent clairement en d'autres régions l'emploi de carreaux et boutisses, au moins pour le bas Moyen Age; A. Salamagne, *Construire au Moyen Age. Les chantiers de fortification de Douai* (Presses universitaires du septentrion 2001), notamment 115–16, 161–62.

36. Nous disposons à ce jour de trois datations radiocarbone cohérentes, qui devraient être complétées par une datation dendrochronologique de pièces de bois incluses dans la maçonnerie (Laboratoire de chrono-écologie de l'université de Franche-Comté) et par l'étude de l'archéomagnétisme des briques des arcades (P. Lanos, Equipe de géophysique, université de Rennes I).

37. Cette proposition se base sur de récentes suggestions de datation des chapiteaux par M.-T. Camus, F. Heber-Suffrin, C. Sapin, qui penchent tous pour la première moitié du XIe siècle; J. Mallet s'est également rallié à cette datation.

38. J. Mesqui, 'La tour maîtresse du donjon de Loches', *Bull. Mon.*, 156 (1998), 65–125.

39. Du fait de difficultés d'accès, le corpus des baies étudiées est encore limité; on observe cependant une grande variabilité dans le traitement des claveaux en fonction du type d'édifice, de la taille des arcs. Toutefois, les arcs des fenêtres du transept carolingien de Saint-Martin comprennent déjà des claveaux de dimensions très proches.

40. J. Mallet et D. Prigent, 'La place de la priorale de Cunault dans l'art local', dans *Saint-Philibert de Tournus* (Centre International d'Etudes Romanes, Tournus 1995), 477–78.

41. J. Mallet, *L'art roman de l'ancien Anjou* (Paris 1984), 136.

42. Voire de la seconde moitié du XIIIe siècle, avec l'appareil de petit gabarit.

43. D. Kimpel, 'L'organisation de la taille des pierres sur les chantiers d'églises du XIe au XIIIe siècle', dans *Pierre et métal dans le bâtiment au Moyen Age*, éd. O. Chapelot et P. Benoît (Paris 1985), 209–17; D. Kimpel, 'Structures et évolution des chantiers médiévaux', *Chantiers médiévaux* (La Pierre qui Vire 1996), 11–51.

44. Sur quelques aspects relatifs à cette question, cf. D. Prigent, 'Exploitation et commercialisation du tuffeau blanc (XVe–XIXe siècles)', dans *Mines, carrières et sociétés dans l'histoire de l'Ouest de la France*, dir. J.-L. Marais, *Annales de Bretagne et des Pays de l'Ouest*, 104, 3 (1997), 67–80.

Entre Anjou, Ile-de-France et Normandie: les donjons du comté du Maine du dixième au début du treizième siècle

ANNIE RENOUX

Geographically, Maine is situated between the county of Anjou, the duchy of Normandy and the seigneurie of Bellême. It had been a fief of Anjou from the 10th century, though this overlordship was contested by both the local comital family and the dukes of Normandy. However, in 1110 Angevin overlordship was sealed by marriage and the old county was definitively absorbed into the Plantagenet domains. In the 13th century, Maine, along with Anjou, was seized by the French crown, so turning the county into a royal appanage, which was, in turn, most frequently entrusted to the house of Anjou.

This historical background is relevant in so far as it points to three distinct sources of influence: Norman, Angevin and French. What is the respective part played by each of these and, most importantly, what is the part played by the Angevins in the construction and typology of donjons in Maine between the 10th and 13th centuries?

Relatively few donjons survive in Maine, though a current investigation into sites and documentary sources is revealing a far fuller network than had hitherto been suspected. In assessing this the paper will address two themes:
Historical background (location and context of donjons, dates and presumed builders, functions).
Topography and typology (from the rectangular to the circular donjon).

Par donjon, on entendra la tour maîtresse du château dont la fonction défensive, politique et symbolique se double à l'occasion et dans des proportions variables d'un rôle résidentiel, d'où la variété typologique qui s'offre aux chercheurs. Les interférences abondent mais traditionnellement on tend à distinguer deux grandes catégories d'ouvrages: la première, dont l'ampleur au sol est limitée et la hauteur notable, a des attributions essentiellement militaires, tandis que la seconde, dont l'assise est plus impressionnante et l'élévation moindre, combine en un même bloc les fonctions de l' *aula* et de la *camera*, voire de la *capella*, et contribue à l'exercice de la vie publique, privative et religieuse du maître des lieux.

En l'état actuel des recherches, dans nos régions du Nord-Ouest, ces tours apparaissent au Xe siècle et se multiplient ensuite lentement au XIe siècle puis, plus rapidement, aux XIIe et début du XIIIe siècles, avant de connaître une éclipse. Les territoires placés sous la domination angevine avec notamment les constructions comtales de Langeais, vers 994, Loches, entre 1011 et 1031, et Montbazon (début du XIe siècle?) forment l'un des terrains d'élection primitifs de ce type castral. Le

phénomène se renforce, dès 1044, après la conquête de la Touraine qui, avec la Normandie, est l'une des autres grandes zones de diffusion de ces premières *turres*. Avec Doué-la-Fontaine, Chinon, Chartres, Pithiviers, la maison de Tours, Blois et Chartres joue un rôle déterminant dans ce domaine, dès le milieu au moins du Xe siècle, et il en est de même des Normands avec les réalisations de Rouen et d'Ivry, œuvre des ducs, pour la première, et d'un grand rameau comtal de la famille princière, pour la seconde.

Dans le Maine, les donjons préservés sont relativement rares mais une recherche en cours, menée dans les sources écrites et cartographiques ainsi que sur le terrain, rend compte de l'existence d'un réseau beaucoup plus dense. Face à ce corpus, trois questions se posent. La première est celle de la datation de ces constructions. Quelques-unes entrent indubitablement dans la tranche chronologique retenue (Xe–XIe siècle), mais dans ce domaine les incertitudes sont grandes, surtout depuis que l'on a daté Loches du début du XIe siècle, et certains des spécimens évoqués sont probablement postérieurs. La deuxième est celle de l'identification morphologique et fonctionnelle des structures repérées. Entre un donjon, une tour d'enceinte ou une tour-porte, une *aula* et une *camera*, les différences ne sont pas toujours évidentes. Où classer Langeais, par exemple? Les critères de reconnaissance manquent de fiabilité et de précision, ce qui rend souvent aléatoire toute interprétation typologique évolutive. La troisième question traite du rôle du Maine dans la genèse des donjons et des diverses influences externes qui ont pu s'y exercer. Le problème est complexe car le contrôle du comté a été âprement disputé par les Angevins et les Normands.

Du Xe au XIIIe siècle, le Maine est inséré entre le comté d'Anjou, au sud, le duché de Normandie, au nord, la Bretagne à l'ouest et l'entité bléso-chartraine, à l'est. Cette position centrale et intermédiaire conditionne son destin. Pendant tout le Xe siècle, les comtes manceaux cherchent à développer une principauté indépendante, sans y parvenir réellement. Le roi Hugues Capet donne, peu après 987, le Maine au comte d'Anjou, une domination que la dynastie en place, celle des Hugonides, conteste fortement. Ce n'est que vers 1051 que les Angevins parviennent réellement à mettre la main sur le comté, mais cette emprise est de faible durée car le duc de Normandie, Guillaume le Bâtard, hérite du pays manceau en 1062 et fait valoir ses droits les armes à la main. Il s'empare du Mans et remet le titre comtal à son fils, Robert, auquel il fait prêter hommage au comte d'Anjou. Et les Normands, bien que souvent contestés, restent puissants dans la région jusqu'au terme du XIe siècle. À ces luttes 'au sommet' se greffent de nombreux antagonismes internes dont le plus important est celui qui oppose les Hugonides à la famille de Bellême, particulièrement puissante au nord du comté où elle détient une vaste seigneurie frontalière composée de terres normandes et mancelles. Il s'ensuit que, durant tout le XIe siècle, les affrontements s'enchaînent les uns aux autres. Le contexte est favorable à l'émancipation aristocratique. Le vicomte et les barons du Maine prennent opportunément parti pour l'un ou l'autre des protagonistes et développent, en périphérie notamment, d'importantes seigneuries châtelaines (comme Mayenne). Parallèlement, les puissances voisines en profitent pour grignoter les confins manceaux. En 1110, les luttes s'apaisent avec l'Anjou car le Maine échoit durablement aux descendants de Foulques Nerra. Avec la Normandie, les conflits subsistent jusqu'à la conquête du duché par Geoffroi Plantagenêt, en 1135–44, et la constitution d'un vaste 'État' aux mains de son fils, Henri II, qui regroupe sous sa seule et unique autorité Anjou, Maine, Normandie, Aquitaine et Angleterre. En 1204–06, le roi de France, Philippe Auguste, récupère directement la France du Nord-Ouest. Maine et Anjou forment rapidement un apanage confié à de prestigieux membres de la famille royale.

Ce riche arrière-plan historique est important pour la compréhension du sujet car il explique la multiplicité des influences qui s'exercent localement et plus particulièrement celles des Angevins, au sud, et des Normands, au nord, mais ce ne sont pas les seules. Il ne faut occulter ni les particularismes régionaux, ni le rôle de l'entité bléso-chartraine, aux Xe–XIe siècles, ni celui des Capétiens au XIIIe siècle.

L'enquête est inachevée et une part majeure de l'information risque de demeurer pour longtemps dans l'ombre, car tout ce qui traite de l'architecture en bois et nombre de vestiges maçonnés échappent à l'investigation. Il ne s'agit donc pas de dresser un bilan exhaustif mais simplement d'esquisser une première approche et, pour respecter les impératifs éditoriaux, on réservera l'examen de la terminologie à une autre publication en concentrant l'attention sur les données morphologiques.[1] L'évolution perceptible à l'heure actuelle s'inscrit dans des normes connues. Les plus anciens donjons sont quadrangulaires et, pour autant qu'on le sache, ils sont l'œuvre de la haute aristocratie, mancelle ou non. Puis émergent avec la multiplication de ces tours d'autres catégories de constructeurs, celles des barons et des châtelains, tandis que se développent plus ou moins sporadiquement des formes nouvelles.

DONJONS QUADRANGULAIRES

Donjons princiers

Le Maine détient ce que l'on peut considérer comme une sorte de prototype du Xe siècle avec l'édifice étudié à Mayenne par l'*Oxford Archaeological Unit* (examen du bâti et fouilles) et le Laboratoire d'Histoire et d'Archéologie anciennes et médiévales de l'Université du Mans (documentation écrite et cartographique) (Figs 1 et 2). Le château, qui n'est pas évoqué avant 1046, a sans doute des antécédents royaux de la fin du IXe siècle et bénéficie vers le début ou la première moitié du Xe siècle d'un profond renforcement qui donne aux comtes du Maine l'occasion d'ériger un vaste et exceptionnel bâtiment, conservé sur plus 10 m de hauteur.[2] L'ouvrage est particulièrement bien placé dans les stratégies comtales et occupe, comme nombre d'anciens châteaux manceaux, un éperon rocheux dominant un passage de la rivière.

L'édifice, juché à la pointe du relief, est rectangulaire et de plan ramassé (14 m x 10.5 m, hors œuvre; ép. des murs: 1.4 m). Il s'est révélé assez complexe, à la fouille.[3] Des terrasses le bordent au sud et à l'ouest et deux tours, accolées l'une à l'autre, garnissent l'angle sud-ouest: l'une est carrée (6 m de côté) et l'autre rectangulaire (4.5 m x 3.5 m). Le corps principal développe deux niveaux: un rez-de-chaussée quasiment aveugle (deux fentes d'éclairage) et un étage largement éclairé par de belles baies dont les arcs en plein cintre sont composés de briques, dans la tradition antique. La plus grande des tours atteint encore 14 m de hauteur et domine le tout, du haut de ses quatre niveaux. La seconde, qui abrite sans doute un escalier, n'est pas conservée en élévation. L'accès est situé à la hauteur du premier étage et s'effectue probablement par l'une des terrasses.

Ce type d'agencement, avec rez-de-chaussée à usage de réserves, salle noble bien éclairée à l'étage et tours 'd'angle' aux attributions résidentielles ou autres est bien connu. On le rencontre à Langeais, vers l'an Mil. L'ensemble a vocation aulique et assure l'apparat et la représentation, sans pour autant que soit négligée la fonction privative. Son emplacement lui assure une relative sécurité sans le mettre à l'abri d'éventuels assaillants que ne rebuterait l'abrupt du rocher, et le complexe avec son étage bas 'aveugle', sa porte en hauteur, sa forme ramassée, sa (ou ses) haute(s) tour(s)

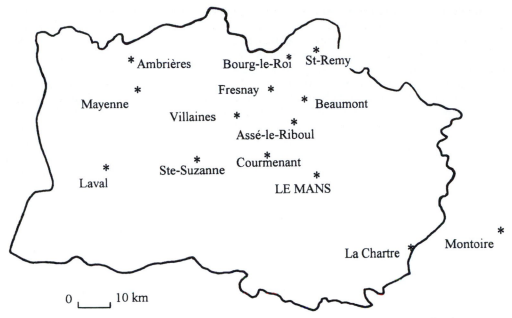

FIG. I. Localisation des donjons manceaux évoqués (les limites sont celles des deux
départements de la Sarthe et de la Mayenne qui composent le Maine actuel)

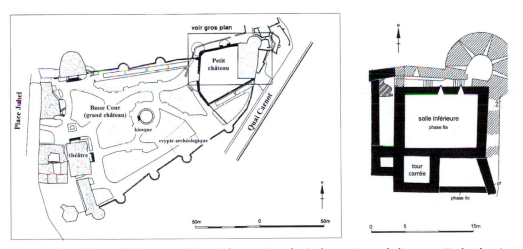

FIG. 2. Le château de Mayenne. En noir les vestiges datés des environs de l'an 900. En hachuré:
les constructions du XIIIe siècle

OAU; drawn by R. Early

et ses fonctions polyvalentes a aussi une vocation défensive et préfigure, dans une certaine mesure, les donjons à venir.

Aucun texte du Xe siècle n'y fait allusion, mais le modèle renvoie probablement à ce que la documentation narrative de l'époque désigne sous l'appellation de *domus* et plus

précisément de *domus munitissima* ou *defensabilis* — une expression qui aux XIe et XIIe siècles est synonyme de donjon — et du fait même de l'existence d'une tour dominante il n'est pas totalement exclu que l'ensemble ait été assimilé à une *turris*.[4] L'évocation, sous la plume de Guillaume de Poitiers, d'une *arx* en 1063 peut renvoyer au complexe, mais cela est incertain car le terme a un sens générique et désigne aussi la cour majeure par opposition à la basse-cour. Par contre la *turris* évoquée entre 1082 et 1106 correspond sans doute au bâtiment,[5] soit en l'état, soit après le renforcement et la militarisation que les archéologues de l'*Oxford Archaeological Unit* ont supposé au vu de divers indices en les datant du début du XIIe siècle. La *domus*, bien que toujours démunie de contreforts, se rapproche plus nettement du donjon. C'est le moment où ce type castral se diffuse plus intensément et où, localement, les seigneurs de Mayenne font du site un véritable chef-lieu de seigneurie. Mais, dans son état primitif, l'édifice étudié n'est guère, au mieux, qu'un prototype. Il est loin de présenter toutes les caractéristiques du genre: les murs sont peu épais, l'élévation du noyau principal est médiocre, les ouvertures sont larges et nombreuses.

Pratiquement tous les exemples français de *turres* et autres *domus* princières connus à ce jour sont légèrement postérieurs. Le seul édifice angevin, du même acabit et sensiblement contemporain, à savoir l'*aula* de Doué-la-Fontaine construite par le comte d'Anjou, vers 900, et convertie en *turris* vers 950 n'offre guère de parallèle. Quant à Langeais, le 'donjon' n'y remonte qu'à la fin du Xe siècle. Dans cette obscure et problématique genèse des donjons qui, pour autant qu'on le sache, trouve son aboutissement à partir de la seconde moitié du Xe et le début XIe siècle, avec Ivry, Loches, il ne faudrait donc pas oublier — à côté des Normands, des Blésois et des Angevins — les Manceaux et surtout, par leur intermédiaire et celui des autres magnats du Grand Ouest, le rôle essentiel de l'Est carolingien.

Le donjon du Mans, la capitale du comté, est pour le XIe siècle l'œuvre princière qui a laissé le plus de traces écrites mais, anciennement détruite, sa morphologie demeure énigmatique. La *turris* est évoquée dans une charte de 1078 et plusieurs fois citée dans les sources narratives à propos d'événements postérieurs à la conquête normande de 1063, sans qu'il soit toujours possible de déterminer si l'allusion traite du donjon en lui-même ou de l'ensemble qu'il compose avec les défenses avancées qui le ceignent précocement.[6] L'édifice est construit sur l'ordre de Guillaume le Bâtard, à l'est de la cité, sur le tracé de la muraille antique, et achevé avant même la révolte de 1069–70 qui contraint les Normands à une fuite temporaire. Ce bastion, désigné sous l'appellation de *turris munitissima, regia* ou encore *principalis*, contribue à tenir en main la ville et à repousser les attaques extérieures, angevines et autres.

Au vu d'anciens dégagements, entrepris au XIXe siècle, il est possible que l'on en ait retrouvé une partie, mais la description des travaux est par trop elliptique et confuse pour autoriser une interprétation.[7] L'ouvrage, à cheval sur le rempart, occuperait l'emplacement d'une tour antique dont il pourrait réutiliser quelques fondements. L'un de ses murs, face à la ville, semble quadrangulaire. Les textes, pour leur part, indiquent que le bâtiment est en pierre et que, point de mire des assauts à répétition qui accablent Le Mans, il subit un certain nombre d'avatars.

Le XIIe siècle a laissé plus de vestiges princiers. C'est le cas d'Ambrières placé au nord du comté dans une zone disputée par les Normands (Fig. 1). Le château primitif, logé sur un rocher, est bâti vers 1054–55 par le duc Guillaume de Normandie sur les terres de Geoffroi de Mayenne. Une vue et un descriptif du XIXe siècle révèlent l'existence d'un « vaste » donjon quadrangulaire, doté d'un bel appareil et de contreforts.[8] Robert de Torigni en attribue la construction à Henri Ier Beauclerc au

début du XIIe siècle, ce qui est plausible étant donné l'arrière-plan historique et la prolificité du duc-roi en la matière.

Mais celui qui, localement, a laissé le plus de réalisations tangibles est le puissant vicomte du Maine, souvent allié aux comtes manceaux face aux agressions angevines, bellêmoises ou normandes.

Donjons vicomtaux

Le *castrum* de Fresnay est attesté dès 997–1003 et demeure longtemps une résidence vicomtale majeure.[9] Dressé sur un éperon dominant la rivière, il est particulièrement bien placé au nord de la seigneurie, non loin de la frontière avec les Bellême et la Normandie, et a joué un rôle essentiel dans les nombreux affrontements qui opposent les uns aux autres.

Sur place, on discerne les restes d'un édifice quadrangulaire (env. 13 m x 11 m?) en ruine, dont les contours primitifs restent assez indéfinissables (Fig. 3).[10] L'ensemble, conservé sur trois niveaux, a des murs qui, à la hauteur du sol, sont moyennement épais (env. 1.4 m à 2.0 m?). Un mur de refend le partage en deux locaux d'ampleur inégale. Des traces d'ouvertures en plein cintre apparaissent au rez-de-chaussée et aux étages. Le niveau bas est à demi enterré et muni de cheminées. Il n'y a ni voûtes (planchers), ni contreforts (?). Dans l'un des angles est signalée une vis d'escalier. Les parements sont dégradés, mais on note quelques restes d'*opus spicatum* qui suggèrent l'existence de parties anciennes, éventuellement contemporaines du château de l'an Mil. D'anciens travaux de dégagements révèlent que ce bastion compose l'extrémité d'un vaste bâtiment rectangulaire de 34 m sur 13 m (?) qui est sans doute l'*aula* de la fin du Moyen Âge, en sorte que l'hypothèse qui se dégage est celle d'une salle munie d'une tour à son extrémité. Mais on ne saurait dire si ce schéma, connu par ailleurs, est originel. À côté de cet énigmatique exemplaire, particulièrement mutilé, subsistent deux beaux spécimens de donjons barlongs vicomtaux.

Le donjon de Sainte-Suzanne barre un promontoire rocheux qui surplombe la rivière. C'est l'un des grands points d'appui de la puissance vicomtale. Le château est mentionné pour la première fois à l'occasion du siège mené par Guillaume le Conquérant. L'épisode, longuement narré par Orderic Vital, est resté célèbre pour sa durée (1083–86) et son échec. Une première forteresse existe sans doute dès avant 1053–61, mais on attribue généralement et avec une certaine vraisemblance la construction du donjon au vicomte Hubert, celui-là même qui résista aux Normands. Il est toutefois difficile de dire si la bâtisse est antérieure ou postérieure au siège. C'est en 1218 qu'elle est évoquée pour la première fois sous l'appellation de *turris*.[11]

Sa structure est simple et classique (Figs 3 et 4)[12] et son plan homogène, ce qui n'exclut pas les modifications de programme. Le complexe est rectangulaire (20 m x 15 m hors œuvre) et développe trois niveaux sur 15 m de hauteur. Les murs ont à la base 3 m d'épaisseur. Des contreforts quadrangulaires garnissent les angles et raidissent les murailles à intervalle régulier. Ils sont pour partie appareillés en grès roussard (moyen et petit appareil). Les contreforts d'angle sont d'un type simple, plus fréquent en Loire moyenne (Beaucency, Langeais, Montoire, Vendôme) et en Île-de-France (Beaumont-sur-Oise) qu'en Normandie et au sud de la Loire.[13] Les parements des murs sont réglés en assises mais l'appareil est médiocre (grès et schistes) et l'on discerne plusieurs campagnes de construction, voire des reprises.

Le rez-de-chaussée comporte et, c'est là une originalité, six petites fentes ébrasées dont les piédroits et les cintres sont en grès roussard. Ces ouvertures, étroites et

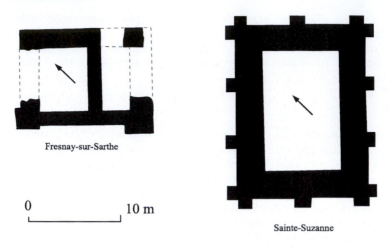

Fresnay-sur-Sarthe

0 10 m

Sainte-Suzanne

Beaumont-sur-Sarthe

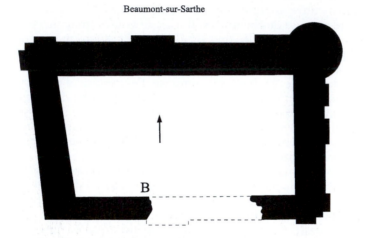

B

FIG. 3. Fresnay, Sainte-Suzanne et Beaumont (ext. A. Châtelain, *Donjons*, pl. VI)

difficilement accessibles de l'intérieur, ont une fonction pratique — l'éclairage et ventilation de ce niveau de stockage (Fig. 5). Extérieurement, elles sont surmontées d'une décoration en faux claveaux que l'on retrouve dans plusieurs églises locales (Saint-Ellier-du Maine) et que l'on date de la seconde moitié du XIe siècle. Générale-ment, afin de ne pas affaiblir les murailles, on utilise peu ce type de baies mais on a des parallèles au donjon de Beaugency (Loiret), daté du XIe siècle. Des traces de reprises, au rez-de-chaussée mais aussi aux étages, suggèrent que l'on a dans un second temps réduit la largeur de certaines ouvertures (Fig. 5). Le programme originel pourrait donc avoir été modifié — dans des proportions qui restent à déterminer — afin de renforcer le potentiel militaire du complexe. L'édifice conservé a au départ une vocation plus résidentielle. L'entrée est au premier étage; c'est une ouverture béante refaite sur le tard. Le niveau est éclairé par de belles baies surmontées d'un arc plein cintre et remaniées. Sur le pignon ouest, ces fenêtres sont largement ouvertes mais ailleurs elles se présentent, extérieurement, sous la forme de fentes étroites et rectangulaires et prennent, intérieurement, l'aspect de niches. C'est le même type d'ouverture qu'à

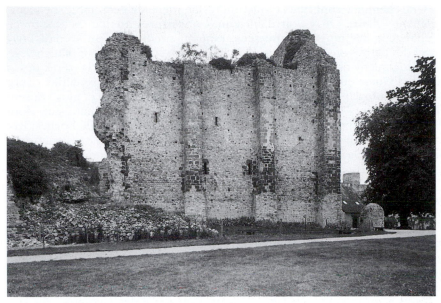

FIG. 4. Le donjon de Sainte-Suzanne
John McNeill

FIG. 5. Sainte-Suzanne: base du mur oriental avec fentes d'éclairage et trace d'une ancienne
Ouverture
Annie Renoux

Loches. Une cheminée confirme la fonction résidentielle de l'ensemble. Le second étage est largement éclairé. On y voit d'anciennes ouvertures analogues aux précédentes. Dans l'épaisseur des murs apparaissent, tant au premier qu'au second niveau, des couloirs et des petites pièces (comme à Loches). Tous les étages sont planchéiés.

Morphologiquement, l'ouvrage s'intègre parfaitement dans la série des donjons barlongs de l'Ouest qu'ils soient normands ou ligériens (structure, taille, contreforts). L'important réside dans sa datation présumée; la seconde moitié et plus vraisemblablement le dernier tiers du XIe siècle, ce qui le situe antérieurement aux donjons de Henri Ier mais aussi postérieurement aux réalisations princières de Loches, Rouen, Le Mans. Ce n'est pas un précurseur et la maîtrise dont témoigne sa construction révèle la diffusion d'un modèle déjà 'rodé', caractérisé par une relative modestie volumétrique et une certaine simplicité morphologique; on est loin des grands et complexes 'donjons palais' comtaux (Loches). Très symptomatique aussi est le remaniement qui tend à accentuer l'aspect défensif d'un édifice qui, au départ, a un caractère plus résidentiel. Ce schéma évolutif se retrouve en maints endroits (Doué-la-Fontaine, Lavardin).

Le donjon de Beaumont-sur-Sarthe est situé sur un bombement rocheux, à l'extrémité du bourg fortifié. Il assure la couverture septentrionale de la seigneurie et surveille un passage de la Sarthe. Il est possible qu'il succède à une motte placée de l'autre côté du dispositif mais cela n'est pas certain, les deux éléments ont coexisté. Une seconde motte, située à l'extérieur du bourg, à 150 m du vestige, correspond soit à une protection avancée, soit à un ouvrage de siège. Résidence majeure des vicomtes, dès la seconde moitié au moins du XIe siècle, la forteresse est mentionnée vers 1060 et arrive au premier plan à l'occasion des troubles qui opposent ses détenteurs aux Normands, puis aux Angevins, et les références au *castrum* se multiplient de 1073 à 1135, date à laquelle Beaumont est pris et incendié par Geoffroi le Bel (Orderic Vital).

Le donjon, qui dessine au sol un trapèze irrégulier de 33 m sur 20 (dimensions extérieures), serait le plus étendu de France (Figs 3 et 6).[14] A l'ouest, il est conservé sur deux (?) niveaux. Le niveau bas, comblé, n'offre à la vue qu'une petite fente rectangulaire (ventilation, éclairage). L'étage comporte trois larges baies en plein cintre, tardivement refaites. C'est un bâtiment extrêmement composite dont l'aspect trahit au moins deux phases majeures de construction concrétisées par l'existence de deux grands blocs distincts, eux-mêmes affectés d'évidentes reprises.

L'angle sud-ouest est légèrement obtus et moins efficacement défendu que le reste (Fig. 3; murs ouest et sud jusqu'à B). Les murailles sont démunies de contreforts et, bien que l'on soit ici en un point vulnérable face à l'assaillant, elles n'atteignent que 2.5 m à 2.7 m d'épaisseur, contre 3.3 m à 3.45 m au nord et à l'est dont l'approche est couverte par le bourg. L'étude des parements révèle plusieurs campagnes de construction et de réfection, plus ou moins échelonnées dans le temps. L'une des dernières en date affecte l'angle lui-même et les fondements du mur méridional. Elle coïncide avec l'insertion d'un moyen appareil en pierres de taille (grès roussard) et a connu deux temps: les assises régulières et particulièrement bien conservées, qui talutent la base du secteur, sont plus récentes que les parties hautes de l'angle où les placages de grès contribuent, suivant l'usage en cours localement aux XIe–XIIe siècles, à renforcer la bâtisse en un point faible. Ailleurs prédomine un petit appareil de moellons intégrant, de place en place, des pierres de taille en grès roussard qui ébauchent à l'occasion des lits réguliers. Ces pans de mur sont originellement masqués par un enduit dont subsistent quelques placages. La mise en place de ce petit appareil irrégulier a été fractionnée. Un bloc plus ancien, où la pierraille abonde, subsiste sur la muraille sud (à l'ouest du repère B); le reste étant plus riche en grès taillés.

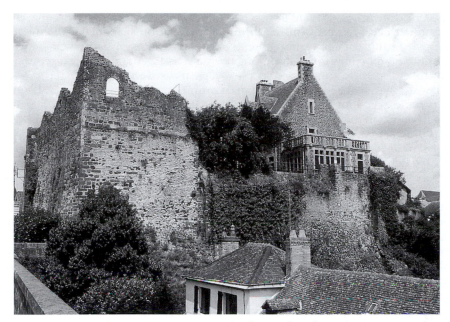

Fɪɢ. 6. Beaumont-sur-Sarthe: angle sud-ouest
Annie Renoux

Cet angle sud-ouest, à la genèse complexe, appartient-il à un ensemble primitif réintégré par la suite dans une nouvelle et plus vaste bâtisse ou bien, au contraire, est-il le fruit de la réfection tardive d'un ancien et très grand ouvrage dont toute une partie, gravement altérée, aurait été refaite? L'analyse est trop superficielle pour autoriser réellement à conclure. Il y a à Beaumont les restes d'un bâti primitif que caractérise notamment la présence de ce petit appareil mais ses contours restent difficiles à cerner. L'existence, en hauteur, sur le mur méridional (en B, Fig. 3) d'une longue interruption verticale et appareillée du parement suggère la présence d'un bloc distinct (retour d'angle?), en sorte que ce premier complexe pourrait coïncider — en partie — avec l'angle étudié et l'on pourrait donc avoir eu un ensemble originel plus petit (environ 10 m sur 21 m), repris par la suite et intégré dans un nouveau, plus ample et plus puissant édifice! Mais cette césure verticale n'est pas nécessairement originelle, et les traces de petit appareil que l'on retrouve finalement sur les autres murs (nord et est) du bastion indiquent que ce bâti primitif, quelle que soit sa nature, a pu développer précocement de vastes volumes.

Le reste du bâtiment, composé des murailles nord et est et d'une partie du mur sud, est puissamment fortifié et annonce un classique donjon dont les murs sont raidis d'amples contreforts rectangulaires plats et dotés d'une tourelle hémicylindrique à l'angle nord-est. Le corps de la bâtisse offre un type d'appareil très comparable au précédent avec de petits moellons, plus ou moins lités, et de place en place des assises en pierres de taille (grès roussard) dont la mise en place semble bien ici être totalement originelle. Les beaux parements réguliers des contreforts (grès roussard et parfois calcaire) tranchent fortement avec le reste.[15]

L'ampleur du vestige (plus de 660 m²) et la présence de ces gros saillants rendent le bâtiment assez exceptionnel, sans en faire pour autant un spécimen totalement inédit. Le donjon de Beaumont-sur-Oise avec ses 27 m sur 19 atteint une superficie sensiblement voisine. Quant aux contreforts, dont l'agencement assez complexe requiert un examen plus approfondi, ils ne sont pas non plus dépourvus de parallèles. Certains ont été plaqués postérieurement sur la muraille mais pour d'autres on peut hésiter. La première phase coïncide avec l'installation aux angles et le long des faces est et sud d'une série d'appendices rectangulaires plats, d'ampleur modérée (L = 2.0 m à 2.45 m et l = 0.8 m).[16] Les parements de ces vestiges ont été repris en un second temps, d'où le bel aspect qui est le leur de nos jours, mais on discerne à la base, dans les angles nord-ouest et sud-est, la trace des contreforts primitifs en pierres de taille de grès roussard, particulièrement altérées. Ce type de contreforts d'angle est connu, pour les XIe–XIIe siècles, tant en Loire moyenne (Lavardin) que dans l'Ouest normand (Brionne, Falaise, Vire) et aquitain (Broue en Saintonge, Chauvigny en Poitou).[17] La construction d'une première tourelle d'angle, dont ne subsiste plus que la base semi-circulaire, est probablement contemporaine de cette phase.[18] Ces saillants d'angle hémicylindriques ne sont pas fréquents mais ils ne sont pas non plus inédits. Le schéma qui se développe à Clermont, dans l'Oise (XIe–XIIe siècle?), est très exactement identique à celui-ci et plusieurs donjons du Poitou comportent aux quatre angles des appendices semi-circulaires (Niort au XIIe siècle, Noirmoutier au XIIIe siècle). Par la suite, cette première série de renforts plats est en partie masquée par de gros contreforts (L = 4.85 m et l = 0.8 m[19]), placés en position médiane sur les murs sud et nord. Ces nouveaux renforcements sont très soigneusement appareillés et raffermissent puissamment l'assise du donjon. Leur longueur étonne mais celle de l'un des contreforts de Chambois (Orne), par exemple, construit avant 1189, tend à s'en rapprocher (3.4 m).

L'ensemble est composite et a connu une mise en place fractionnée en sorte que tout essai de morphologie évolutive est particulièrement délicat. Les observations rassemblées sont insuffisantes; l'édifice requiert une sérieuse étude du bâti. On se contentera donc, à ce stade, d'envisager à titre hypothétique l'existence d'un premier (?) édifice — éventuellement plus petit — dont les murs, moyennement épais et médiocrement parementés, sont démunis de contreforts en sorte que l'ensemble est moins robuste que le suivant. Ce peut être une *aula* ou une première *turris* dans la mesure où, même s'ils demeurent assez exceptionnels, les donjons sans contreforts se rencontrent à l'occasion (en Angoumois, Berri, Île-de-France et Périgord). Le complexe n'est pas précisément datable mais le contexte invite à considérer qu'il est en place au moment des péripéties qui affectent le *castrum* dès la fin du XIe siècle! Quant aux premières réfections qui provoquent, sinon une forte amplification volumétrique, du moins une militarisation accentuée de l'édifice, elles pourraient être la conséquence des sièges et des destructions du premier tiers du XIIe siècle et la résultante d'un bel essor vicomtal!

L'enquête révèle en parallèle la présence d'une série de donjons châtelains.

Donjons seigneuriaux

On retiendra simplement quatre exemples car ils permettent d'illustrer deux cas de figure.[20] Le premier, Montoire, introduit au cœur de la difficile question de la distinction entre *aula*, *camera* et *turris*; les trois autres, Assé-le-Riboul, Villaines-la-Juhel et Courmenant (Rouez) mettent en lumière l'existence d'un type d'ouvrage qui pourrait bien être finalement assez caractéristique.

44

Montoire (Loir-et-Cher), bien que situé de nos jours hors du département de la Sarthe, relève originellement du Maine et reste manceau jusqu'en 1218. Il s'y développe une précoce seigneurie châtelaine frontalière qui passe en partie dans l'orbite des Vendômois dès le début du XIe siècle, mais le Maine y garde des droits. Le premier seigneur connu, en 1038–1059, relève de l'Anjou; seulement, en 1108, le détenteur de la forteresse est vassal du comte du Maine.[21]

L'édifice, juché sur un éperon, est quadrangulaire (13.55 m x 11.2 m) et ses murs, au premier niveau, n'atteignent que 1.45 m d'épaisseur. L'appareil est composé de belles pierres de taille en tuffeau. Des contreforts de section rectangulaire raidissent les murailles. L'ensemble n'a que deux niveaux séparés par un plancher. Au rez-de-chaussée subsistent des fentes de ventilation, rectangulaires. Au premier se voit une cheminée et des ouvertures, dont une belle baie géminée avec chapiteau de la première moitié du XIIe siècle. Le complexe aurait connu deux états successifs. Le premier remonterait à la fin du XIe siècle et le second, caractérisé par des reprises aux fenêtres notamment, daterait de la première moitié du XIIe siècle.[22] A vrai dire, au vu des caractéristiques de l'ensemble plus proche de l'habitat civil que du bloc fortifié, il pourrait s'agir non pas d'un donjon mais d'un logis et plus précisément de la *camera* d'Hamelin de Langeais évoquée en 1108. L'influence angevine, avec l'emploi du bel appareil en tuffeau, est ici assez nette.

Assé-le-Riboul est le chef-lieu d'une seigneurie majeure du Maine. Un *castrum* y est évoqué dès 1097.[23] Le donjon a été détruit en grande partie en 1960, date à laquelle il atteignait encore 16 m de haut. Il en reste quelques photographies et un pan de muraille. C'est un édifice carré de 10 m de côté, sans contreforts et avec des chaînages d'angles. Il comporte trois (ou quatre?) niveaux, planchéiés. Des restes d'ouvertures en plein cintre sont visibles aux premier (?) et deuxième (?) niveaux. Au troisième apparaît la trace d'une fenêtre à meneaux qui atteste une reprise de la fin du Moyen Âge. Cette tour logis peut remonter au XIIe siècle.

Villaines-la-Juhel, à l'est de Mayenne, est placé dans une zone sensible. On y voit, comme à Beaumont, deux châteaux; une motte et un donjon. La motte est à l'heure actuelle en plein centre ville et correspond sans doute au château primitif érigé par Geoffroi, seigneur de Mayenne, au XIe siècle. Le donjon est en périphérie, sur une butte rocheuse. C'est un carré de 17 m de côté dont les murs, conservés sur un peu plus d'un niveau, comblé de terre, sont démunis de contreforts et d'ouvertures (?). La construction est très soignée, ce qui localement assez rare, et tient en partie à la nature des pierres employées qui, à la différence du tuffeau, ne se taillent pas aisément.[24] Les parements, en grès, sont en moyen appareil régulier; seule la base, en glacis, est plus médiocrement érigée mais on ignore la part des altérations et l'on ne sait si la partie est destinée à être vue. Ce type d'appareil est luxueux et coûteux. On en a des exemples, en milieu comtal, avec Loches, dès la première moitié du XIe siècle, mais ici la construction remonte plutôt à l'époque où la seigneurie de Mayenne amorce un bel essor économique et politique, c'est à dire au XIIe siècle. Peut-être s'agit-il d'une création de Juhel de Mayenne (1120–61) très actif à Mayenne même dans ce domaine de la construction castrale?

Courmenant (Rouez) est un chef-lieu de seigneurie notable mais de deuxième ordre dont les détenteurs émergent vers la fin du XIIe siècle. Il y subsiste une grande bâtisse composite à deux étages formée d'une partie ancienne des XIIe–XIIIe siècles, remaniée et complétée au terme du Moyen Âge puis au XIXe siècle.[25] L'ensemble primitif, au nord, est de forme carrée (18.5 m de côté, dim. ext.) et doté de murs de 1.5 m à 2.0 m d'épaisseur, sans contreforts (Fig. 7). La partie visible du rez-de-chaussée n'offre plus

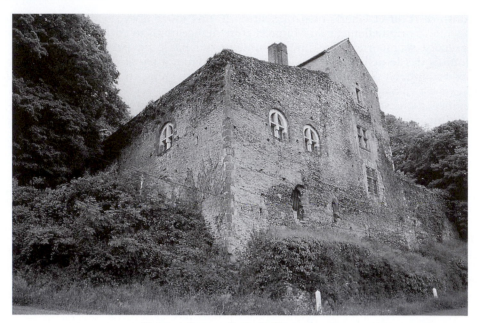

FIG. 7. La tour logis de Courmenant
Annie Renoux

(?) de traces d'ouverture. Au premier étage se voient une ancienne baie plein cintre et une porte d'accès du XVe siècle, avec une encoche pour le rabat du pont-levis. Le second étage est éclairé à l'aide de plusieurs ouvertures en plein cintre dont les croisées en pierre ont été refaites sur le tard. L'appareil de moellons est médiocre, sauf aux angles renforcés par de belles pierres de taille en grès roussard. L'ensemble procède du donjon et mieux encore de la salle noble. C'est le type même de la tour résidence.

Ces trois derniers exemples sont particulièrement intéressants car ils mettent en lumière l'existence d'une série de 'donjons' résidentiels quadrangulaires qui, bien que de qualité, ont la particularité d'être de taille moyenne et démunis de contreforts. Ils se rapprochent des donjons traditionnels par leur hauteur et leur structure d'ensemble mais se démarquent du lot princier par une plus faible militarisation et un aspect nettement moins impressionnant. Ce sont des tours logis. Les orientations civiles y prédominent nettement et l'absence de contreforts invite à s'interroger sur le rôle de ces derniers et la chronologie de leur mise en place. En d'autres termes, les particularités qui affectent ces constructions traduisent-elles un décalage chronologique et (ou) sont-elles l'expression d'une évolution allant dans le sens d'un meilleur contrôle de la diffusion des attributs militaires — tels que les contreforts — par la puissance publique; auquel cas les contreforts seraient de véritables marqueurs autorisés ou non par la puissance publique, au fil des siècles. Assé et Villaines sont l'œuvre de grands et 'riches' châtelains, mais avec Courmenant on entre dans un autre registre, celui des seigneurs d'un rang plus moyen, ce qui suggère que ces tours résidences des XIIe–XIIIe siècles (?) pourraient être plus nombreuses qu'il n'y paraît au vu des vestiges conservés.

À côté de ces volumes traditionnels se développent des formes plus novatrices.

46

DONJONS POLYGONAUX ET CIRCULAIRES

Tours polygonales

Le comté n'ignore pas ces morphologies polygonales qui se développent en France, sporadiquement, à partir de la fin du XIe siècle. Saint-Rémy-du-Val, situé en périphérie septentrionale dans un secteur que les Bellême contrôlent dès le début du XIe siècle, en témoigne. Il n'en subsiste plus qu'une partie du rez-de-chaussée dont les parements défigurés sont largement masqués par la végétation. L'ouvrage, octogonal, serait flanqué aux angles de contreforts (?). Le diamètre intérieur est de 13 m et les murs ont 3,5 m à 4,0 m d'épaisseur. L'ensemble rappelle Gisors (Normandie) construit au début du XIIe siècle, par Henri Ier, puis renforcé à l'aide de contreforts et surélevé par Henri II Plantagenêt, vers 1170–80. La ressemblance suggère une datation voisine (voire une identique genèse en deux temps!). Et plutôt que d'attribuer le complexe à Robert de Bellême qui selon Orderic Vital effectue au *castrum*, en 1098, d'amples travaux, il semble préférable d'en situer les bases vers 1120–50, c'est à dire au moment de la conquête du duché par les Plantagenêt alors que les affrontements s'intensifient.

Donjons circulaires

Les donjons circulaires qui, dans l'Ouest, se développent au moins dès les abords de l'an 1100 (Fréteval) et se multiplient à partir du dernier tiers du XIIe siècle (Châteaudun), ont laissé dans le Maine de beaux témoignages architecturaux.

Bourg le Roi, œuvre de Henri II Plantagenêt?

Robert de Torigni attribue la construction du *castrum nobilissimum* de Beauvoir (Bourg-le-Roi), à la frontière nord du comté, à Henri II, et la reporte à l'année 1169. L'allusion pourrait bien se rapporter au donjon cylindrique qui est établi sur une butte naturelle, en périphérie du bourg fortifié. Tel qu'il se présente, l'ouvrage s'intègre sans peine dans la série des réalisations du Plantagenêt, auquel on doit notamment le donjon circulaire normand de Neaufles-Saint-Martin (*c.* 1180). Le complexe, en ruine, a 14 m de diamètre (dimensions extérieures) et ses murs ont 3,5 m d'épaisseur à la base. L'appareil est composé de moellons disposés en assises irrégulières. Les murs conservés (parties du premier et du deuxième niveaux) sont aveugles. Des trous de boulin témoignent de l'existence d'un plancher à la base du premier étage.

Laval et Mayenne: deux grandes réalisations baronniales

Le château de Laval occupe un éperon rocheux surplombant la Mayenne. Il est évoqué au milieu du XIe siècle et c'est, aux XIIe–XIIIe siècles, le cœur de l'une des plus importantes baronnies du Maine. Son donjon circulaire est un beau spécimen d'architecture Plantagenêt, et son homogénéité est à peine entamée par des retouches des XVe–XVIe siècles. Ses diverses particularités illustrent bien les différences qui existent avec les tours philippiennes.

C'est une réalisation soignée mais, bien que des chaînages en pierres de taille, à chaque étage et aux fenêtres, mettent en valeur la construction, l'appareil en moellons est assez rudimentaire. L'ensemble atteint 14 m de diamètre hors œuvre, ce qui est proche des dimensions de la tour de Bonneville-sur-Touques, en Normandie (12 m), réalisée par Richard Cœur de Lion à la fin du XIIe siècle, et des donjons de Philippe

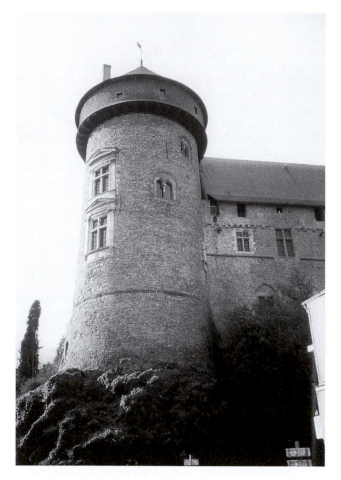

Fig. 8. Laval
Annie Renoux

Auguste (Dourdan: 13.6 m) (Fig. 8). Ses murs ont 2.7 m d'épaisseur au rez-de-chaussée.
L'ouvrage comporte trois étages, reliés par un escalier en vis inclus dans la muraille, et
un niveau sommital en bois. Il n'y a pas de voûtes à l'origine. Le rez-de-chaussée est
aveugle. L'entrée est au premier étage et porte la trace d'une feuillure pour le rabat du
pont-levis. La protection des murs est assurée par de longues et fines archères à étrier
placées en quinconce pour ne pas affaiblir le mur. Ce type d'archère est rare dans le
Maine et dénote une influence Plantagenêt. Son foyer originel se situe en Touraine et
dans le Poitou où on le trouve au tournant des XIIe–XIIIe siècles. Aux deuxième et
troisième étages, apparaissent, curieusement juxtaposées aux archères (sont-elles
contemporaines?), deux baies géminées avec encadrement plein cintre et chapiteaux
ornés de feuilles d'eau. Ces ouvertures sont traditionnellement datées de la fin XIIe-
début XIIIe siècle et traduisent un net souci résidentiel. Au sommet se développe tout
un étage de hourds remarquablement conservés.

L'ensemble est typique de ces ouvrages des derniers temps Plantagenêt, telle la tour
de Bonneville-sur-Touques, qui associent fonctions résidentielle et défensive et offrent

des caractéristiques qui disparaîtront des réalisations philippiennes (appareil relativement médiocre, planchers, larges fenêtres 'romanes'). Il n'est pas sans rappeler non plus, au niveau des baies géminées, la tour de Châteaudun, œuvre du comte de Blois entre 1170–90. Sa construction est antérieure à la conquête de Philippe Auguste et sans doute peut-on l'attribuer à Guy VI de Laval (1185–1210) qui soutient Richard Cœur de Lion contre Henri II Plantagenêt et le suit à la croisade en 1189, puis prend ensuite, après 1199, le parti d'Arthur de Bretagne contre Jean sans Terre.

Le donjon de Mayenne est plus proche des modèles capétiens, ce qui s'accorde au mieux avec l'histoire de ses puissants barons et avec sa date de construction, légèrement postérieure à celle de Laval. Il est greffé à l'angle nord-est de l'édifice carolingien et contemporain d'un renforcement notable des courtines que les textes et les vestiges préservés — de robustes tours semi-circulaires — autorisent à dater du premier quart du XIIIe siècle (*c.* 1211 et au-delà) (Fig. 2). Sa réalisation est à insérer dans la compétition qui agite les deux grands barons du Bas-Maine et dans les conflits qui opposent les Plantagenêt aux Capétiens et s'intensifient à la fin du XIIe et début du XIIIe siècle. Juhel de Mayenne prend parti pour le roi de France, Philippe Auguste, contre Jean sans Terre, dès avant la conquête française. Les menaces et les attaques qui pèsent alors sur le chef-lieu baronnial l'engagent à renforcer puissamment le potentiel militaire du château.

Avec 10.5 m de diamètre (dimensions extérieures), le donjon est plus petit que celui de Laval et assurément moins volumineux que les réalisations philippiennes. Ses murs, qui ont 3 m d'épaisseur, sont en blocaille de schiste granitique. L'ensemble, particulièrement bien conservé et homogène, développe sur quatre niveaux une hauteur de 20.5 m. Les trois étages inférieurs sont voûtés. La base est talutée. Les murs sont garnis de nombreuses et fines ouvertures. À la base, quatre fentes rectangulaires, de hauteur réduite, assurent l'aération et l'éclairage. On en voit d'identiques à Mondoubleau. En hauteur, les archères, régulièrement disposées en quinconce, à raison de cinq par niveau, assurent une bonne couverture défensive. Leur ébrasement interne est aigu. Au niveau supérieur, les fouilles de l'*OAU* ont permis de retrouver un système de hourds en bois identique à celui de Laval. Le système d'entrée et les accès en hauteur tiennent compte des contraintes posées par le bâti primitif, d'où leur originalité. Toutes les communications empruntent un escalier latéral, pris entre le mur nord de l'édifice carolingien et la courtine, et menant du logis aux différents niveaux.[26] Au niveau 2, un accès direct est assuré vers l'extérieur et le chemin de ronde.

Avec sa vocation défensive affirmée et ses diverses caractéristiques, le modèle mayennais se rapproche — sans en avoir toutes les particularités — des donjons de Philippe Auguste. Mais ce volume médiocre, qui le distingue assez peu des autres bastions, et la puissante armature de tours de flanquement circulaires qui tapissent en complément la courtine font finalement de cette forteresse une œuvre à la pointe du progrès. On s'achemine bien vers ces grands châteaux du XIIIe siècle qui — tel Angers — offrent à la vue une courtine puissamment flanquée et ôtent au donjon son caractère prédominant.

Le Maine offre donc une excellente illustration des évolutions castrales et plus particulièrement des transformations morphologiques et fonctionnelles qui affectent les donjons du Xe au début du XIIIe siècle. Nœud vital, âprement convoité, le comté est ouvert aux influences extérieures et réceptif aux innovations, ce qui n'exclut ni les initiatives, ni les particularismes locaux. Passé le milieu du XIe siècle, influences normandes et ligériennes s'y croisent et s'y entremêlent au gré des évolutions politiques

et dans des proportions qui, faute de vestiges suffisamment nombreux et géographique-
ment bien distribués, demeurent assez énigmatiques. En l'état actuel des données, si les
premières semblent d'abord l'emporter, les secondes s'affirment progressivement au
XIIe siècle dans le cadre de l'État Plantagenêt et de ses assises géographiquement
élargies et renouvelées. Au début du XIIIe siècle, la conquête française ouvre la porte
aux influences capétiennes.

Pour le reste, l'étude met en valeur divers points, aux origines incertaines.
Particulièrement intéressante dans le schéma évolutif, car on a des parallèles ailleurs,
est la part prise par les *domus munitissimae*. Plusieurs de ces bâtisses apparaissent au
point de départ comme des édifices 'peu fortifiés', et ce n'est que dans un second temps
que l'on renforce, à l'occasion, leur aspect défensif. Et par la suite, alors que la diffusion
des donjons s'accélère et touche plus en profondeur de nouvelles catégories aristo-
cratiques, le Maine pourrait bien être resté assez largement fidèle à un modèle de tour
logis quadrangulaire, doté d'un faible apparat militaire. L'absence, ou pour le moins la
rareté, des contreforts y est notable et met en évidence le rôle de marqueur socio-
politique qu'exercent ces derniers. La surveillance et la restriction castrales qui
s'exercent de plus en plus nettement avec les restructurations de pouvoir des XIIe–XIIIe
siècles passe par le contrôle de ces éléments. Mais l'on n'aura garde d'oublier que
l'étude ne porte que sur un échantillonnage réduit et que toute l'architecture en bois
échappe à l'analyse ce qui, on s'en doute, limite la portée des observations.

NOTES

1. De nombreux points ne seront pas abordés (emplacement des donjons dans le château et son
environnement, rôle passif ou actif).

2. La datation archéologique fournie par l'*Oxford Archaeological Unit* est de *c.* 900, mais on ne peut
totalement exclure la fin du IXe siècle — ce qui pourrait éventuellement permettre d'attribuer la construction
de la bâtisse au roi Charles le Chauve — ni le reste du Xe siècle, ce qui là ne modifie pas l'hypothèse d'une
construction comtale. Sur l'arrière-plan historique, voyez A. Renoux, 'Le Bas-Maine et le château de Mayenne
au Moyen Âge: contexte archéologique et historique', *Document Final de Synthèse, 1, Synthèse globale du
projet, SRA* (Nantes 1999), 20–36, 53–56, 64–65, 70–71, 75–77, 81–82; 'Le vocabulaire du pouvoir à Mayenne
et ses implications politiques et architecturales (VIIe–XIIIe siècle)', en *Aux marches du palais. Qu'est-ce qu'un
palais médiéval? Données historiques et archéologiques*, dir. A. Renoux, *Actes du VIIe Congrès international
d'Archéologie médiévale, Le Mans-Mayenne*, 1999 (LHAM, Université du Maine 2001), 247–71.

3. R. Early, 'La première occupation du château de Mayenne: conclusions provisoires et interprétation', *La
Mayenne. Archéologie, Histoire*, 22 (1999), 15–36; et 'Les origines du château de Mayenne: apports
archéologiques', *Aux marches du palais*, 273–87.

4. A. Renoux, *Palatium et castrum en France du Nord (fin IXe-début XIIe siècle)*, (Society of Antiquaries of
London), G. Meirion-Jones, éd., à paraître.

5. *Cartulaire de Saint-Aubin d'Angers*, éd. A. Bertrand de Broussillon (Angers 1903), I, no. 370.

6. *Cartulaire de l'abbaye de Saint-Vincent du Mans*, éd. R. Charles, Vcte Menjot d'Elbenne (Mamers-Le
Mans 1886–1913), no. 99.

7. G. Fleury, 'Les fortifications du Maine, la tour Orbrindelle et le Mont-Barbet', *Revue historique et
archéologique du Maine*, XXIX (1891), 137–54, 279–303.

8. A. Angot, *Dictionnaire historique, topographique et biographique de la Mayenne*, 4 vol. (Laval 1900–09),
I, 'Ambrières'.

9. *Cartulaire de Saint-Michel de l'Abbayette*, éd. A. Bertrand de Broussillon (Paris 1894), no. 1.

10. R. Triger, 'Fresnay-sur-Sarthe, ses environs et les Alpes mancelles', *Revue hist. et arch. du Maine*, LXXXI
(1925), 232–45.

11. Y. Hillion, 'Le chartier de l'abbaye Notre-Dame d'Évron' (Thèse de IIIe cycle, Université de Rennes,
1977), 228–29 et 247–49.

12. M. Deyres, 'Le château de Sainte-Suzanne', *Maine roman* (La Pierre-qui-Vire 1985), 61–70.

13. C'est le type A d'A. Châtelain, *Donjons romans des Pays d'Ouest* (Paris 1973), 34 (carte de répartition).

14. R. Triger, 'Le château et la ville de Beaumont-le-Vicomte pendant l'invasion anglaise (1417–1450)', *Revue hist. et arch. du Maine*, XLIX (1901), 241–84.

15. Un fait que l'on retrouve dans l'église castrale située non loin de l'ouvrage.

16. En face sud, sous le gros contrefort, apparaît un petit renfort rectangulaire analogue aux autres. À l'est, une photographie ancienne indique qu'il n'y a alors qu'un seul contrefort intermédiaire (et non deux comme sur le plan fourni par R. Triger).

17. C'est le type B d'A. Châtelain, *Donjons*, 33.

18. D'un diamètre d'environ 6 m, cette tourelle (pleine?) a été reprise tardivement.

19. Celui de l'angle nord-est n'atteint que 3.5 m de long (une partie est masquée par la tourelle d'angle dans son état final?).

20. On laissera de côté Saint-Calais et Saône dont l'analyse, même sommaire, est impossible de nos jours.

21. D. Barthélémy, *La société dans le comté de Vendôme de l'an mil au XIVe siècle* (Paris 1993), 133ff.

22. J.-C. Yvard et A. Michel, *Le château féodal de Montoire (XIe–XVe siècle)* (Vendôme 1996).

23. *Cartulaire d'Assé-le-Riboul, d'Azé et du Géneteil*, éd. A. Bertrand de Broussillon (Le Mans 1902), no. 1.

24. Mayenne a pu servir de référence!

25. F. Liger, *Le donjon de Courmenant* (Laval-Paris 1901).

26. R. Tyler, *Mayenne, le château. Étude architecturale, Document Final de Synthèse*, Tome 3, (SRA, Nantes 1998), 64 et 67–70.

La nef unique dans l'art religieux angevin

JACQUES MALLET

The surprise of Angers cathedral is its aisleless design; a single vessel of the same height and width extending from the west front to the apse. The nave of the 1025 cathedral was of the same width as the present nave, but in 1025 this gave on to a narrow crossing, in turn flanked by passages which provided access to the adjacent transepts. This plan type has a distinctive distribution pattern, being most commonly encountered in two broad bands stretching from the départements of the Morbihan to the Ain, and from Charente-Maritime to Quercy. Its success was doubtless due to the ease with which it could accommodate the building of a central crossing tower, and by the way in which it divided the interior of the church into two distinct spaces; the chevet the domain of the priests and the liturgy, the nave set aside for the laity and for preaching.

This regional prediliction for broad and relatively low naves, still notable c. 1100, was affected by the middle of the 12th century by a desire for fully-vaulted interiors, and the preferred method was to construct massive responds which project well beyond the wall plane, much in the manner of exterior buttressing (naves of the cathedrals at Angoulême and Angers, abbey of Fontevraud, Notre-Dame-de-Nantilly). The Gothic solution adopted at Angers Cathedral c. 1200, running an aisleless space at the same height from façade to apse, was followed in a number of smaller churches, such as the parish church at Fontevraud and Saint-Jean, Saumur. But the great Gothic choirs of Saint-Serge at Angers (c. 1210?) and Asnières (c. 1230?) are of no great height given their width and, perhaps as the result of financial constraint, perhaps out of fidelity to a traditional plan type, remained separated from their naves by a narrow crossing. The low springing point of their vaults also encouraged a proliferation of ribs, historiated bosses and junction-pieces, which contrast with the sobriety of the walls and tend to draw the eye upwards. The abbey of Toussaint at Angers, the last masterpiece of Angevin Gothic, is even more striking in the way in which a multiplicity of ribs is used to play down the bay rhythm within an aisleless format. The juxtaposition of plain walls and statues which are integral with the vault supports again assures the decorative pre-eminence of the vault, which significantly remains relatively low. The adoption of the aisleless nave imposed square or low sections on local ecclesiastical building, and in Anjou seems to have played a fundamental role in what might be termed 'the resistance to Chartres', the resistance to the aisled basilican elevation.

La cathédrale 'gothique' d'Angers par son vaisseau d'égales largeur et hauteur depuis sa façade jusqu'à son chevet surprend et suscite trois interrogations:
- Quelle est la part de la tradition locale dans une telle œuvre, si différente des cathédrales de formule basilicale, à bas côtés et tribunes, du Bassin Parisien?
- Quand et sous quelles influences a-t-on, ici, abandonné l'habitude carolingienne des églises à espaces intérieurs très différenciés?

– Cette option de large espace relativement peu élevé a-t-elle influencé au de là de la nef la conception des grands chœurs gothiques angevins et quelles en ont été les conséquences sur le décor?

La nef de la cathédrale d'Angers de 1025 (Fig. 1), dont nous connaissons les murs nord et sud,[1] et, par ses fondations, l'emplacement de la croisée qui la terminait à l'est, avait les dimensions de la nef actuelle: 16 m sur 48.[2] Aucune trace de fenêtre n'apparaît sur les 9 m de haut conservés de son mur nord, dont le parement externe est toujours visible dans la cour de l'ancien évêché. On peut donc restituer une nef charpentée (l'obituaire de la cathédrale est décisif sur ce point), ayant une section carrée proche de 16 m de côté.[3] Les fouilles faites par L. de Farcy en 1902, n'ont en effet trouvé ni base de colonnes, ni massif d'ancrage de poteaux de bois au droit des contreforts plats extérieurs, le mur intérieur paraît avoir été plat.[4] Tout permet donc d'écarter l'idée d'un édifice à trois vaisseaux d'égale hauteur.

Par contre la continuité de largeur jusqu'au fond du chœur du vaisseau est tardive. En 1025, la nef unique bute contre une croisée plus étroite, à arases de briques, flanquée de chaque côté de passages latéraux d'inégales largeurs. Ce dispositif est conservé lors du remaniement du chevet à la fin du XIe siècle et encore en 1150 lorsque l'évêque Normand de Doué fait couvrir la nef des voûtes gothiques 'd'un effet admirable', qui sont toujours en place.[5]

Les motivations de ce plan peuvent être recherchées tant dans les impératifs de construction que dans l'emploi cultuel de l'édifice construit. La largeur de la nef entraîne le rétrécissement de la croisée, nécessaire pour élever plus facilement à cette place un clocher central. Conçu d'abord comme tour lanterne (à Saint Martin et Saint Serge d'Angers au Xe et au début du XIe siècles)[6] et donc participant aux espaces multiples des églises de tradition carolingienne, la croisée abandonne bientôt ce rôle: au Ronceray, vers 1028, la coupole reste cependant quelque peu surélevée par rapport à la nef, aux bras du transept, et au chœur.[7] A une plus grande facilité de construction, s'ajoute l'usage double que cette position permet: les cloches, peuvent être utilisées tant pour appeler les fidèles que pour rythmer les offices.[8] De plus, le chevet y est un espace nettement séparé de la nef, quelque peu mystérieux, réservé aux prêtres: il est ainsi propre à une liturgie régulière; la nef unique, où l'orateur se trouve en contact direct avec les fidèles, par la vue et par la voix, est propice à la prédication. Nombre d'églises priorales, parfois paroissiales de l'Anjou (églises de Gouis, de Fontaine-Guérin) sont, aux XIe et XIIe siècle, fidèles à ce plan.[9]

Tout ceci explique sans doute, le succès de ce type d'églises à nef unique et passages latéraux (Fig. 2).[10] Il se retrouve sur deux bandes géographiques: depuis Vannes jusqu'au département de l'Ain avec une fréquence particulière dans le Berry (d'où le nom de 'passages berrichons' donné à ce dispositif), mais aussi, plus au sud, de la Charente au Quercy.[11] Parfois, à Sainte-Marie de Saintes (Abbaye aux Dames) par exemple, la nef est couverte d'une file de coupoles, sans que le plan en soit affecté (dès la fin du XIe siècle?).[12] Cette discontinuité géographique qui fait apparaître entre ces deux zones de nef unique, Charente/Quercy, Anjou/Berry, le domaine des églises-halles du Poitou, fait problème: elle n'est sans doute qu'apparente. En Anjou, la nef unique voisine avec des églises-halles de formule 'poitevine': nef, détruite, de Saint-Aubin d'Angers, priorale de Cunault, toujours debout.[13] De fait, les deux types d'églises ont en commun le refus de la verticalité: ces églises-halles sont basses, le volume intérieur des trois vaisseaux, si on le comprend comme un seul espace retrouve celui des nefs unique: à Cunault, le chœur présente à l'intérieur, une égalité de mesure de la largeur et

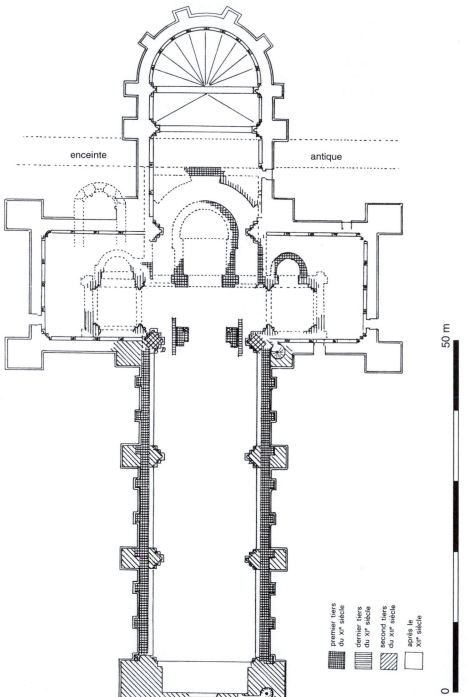

enceinte antique

premier tiers
du XIᵉ siècle

dernier tiers
du XIᵉ siècle

second tiers
du XIIᵉ siècle

après le
XIIᵉ siècle

0 50 m

Fig. 1. Angers: Cathédrale, plan d'ensemble, principalement d'après L. de Fargy, *Bull. Mon.* (1902), 488–98

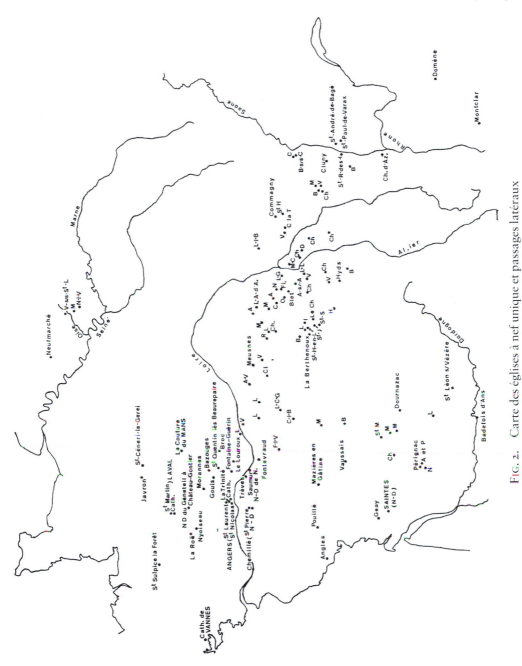

Fɪɢ. 2. Carte des églises à nef unique et passages latéraux

de la hauteur des murs goutterots, dans la nef la largeur est supérieure à la même hauteur. L'extérieur de l'édifice montre le même aspect rampant, aussi bien à Cunault qu'à Notre-Dame-la-Grande de Poitiers![14] Il s'agit donc dans tout le Sud-Ouest de la France d'une option méridionale, basse, délibérée, qui se retrouve plus loin encore, avant l'invasion nordiste de la croisade albigeoise, vers 1210, dans la nef de la cathédrale de Toulouse.[15]

Les églises à nef unique et passages latéraux apparaissent ainsi comme bien adaptées à deux usages apparemment contradictoires: une vie régulière, relativement fermée sur elle-même par l'isolement du chevet, une évangélisation tournée vers l'extérieur par l'ampleur unitaire de leur nef. Il n'est pas étonnant qu'à l'extrême fin du XIe siècle, à La Roë (Figs 3 and 4),[16] Robert d'Arbrissel, dès sa première fondation: une communauté de chanoines vouée à la prédication de la réforme grégorienne, ait adopté la nef unique charpentée et sa croisée rétrécie.[17] Il reprend le même plan à Fontevraud (Fig. 5), quelques décennies plus tard.[18] Bien que la construction d'un chevet, plus élancé suggère le triomphe d'autres influences que locales, les passages latéraux sont prévus dès l'origine. Mais alors l'obligation de voûter tout le monument s'impose partout: la nef, couverte d'une file de coupoles, s'inspire directement du vaisseau unique, de la façade au chevet, de la cathédrale d'Angoulême, cette formule sauvegarde les proportions écrasées des nefs charpentées, dont la nef d'Angoulême était d'ailleurs proche.[19] La structure angoumoise par son choix d'un voûtement en file de coupoles qui poussent moins qu'un berceau sur les murs latéraux, par la saillie tant à l'intérieur qu'à l'extérieur de supports massifs qui assurent la stabilité de l'édifice, permet parfaitement le respect de l'option traditionnelle en faveur des édifices amples et peu élevés, apporte les solutions qui rendent possible leur voûtement.

Deux édifices s'en inspirent immédiatement, dès le milieu du XIIe siècle. La nef unique de la cathédrale d'Angers reçoit entre 1149 et 1153 des voûtes à croisées d'ogives (Fig. 6).[20] Elle est désormais divisée en trois travées cubique de c. 16 m de côté, couvertes de voûtes fortement bombées, qui, par là, tendent, comme les coupoles, à moins à écarter ses supports. La structure portante est empruntée à Fontevraud et Angoulême. De forts piliers d'un mètre cinquante de large s'avancent de près d'un mètre cinquante dans la nef et se prolongent à l'extérieur par des contreforts de même largeur et de saillie comparable. Leur construction en pierres coquillières grisâtres, lourdes, augmente leur efficacité. Ces piliers sont étrésillonnés par de grands arcs latéraux, brisés, sur lesquels court une galerie de circulation, tandis que d'épais doubleaux et formerets encadrent les voûtes où de fortes ogives soutiennent la rencontre des voûtains.

Pourtant un nouvel élan anime tout ce vaisseau. En rappel peut-être de la sobriété des nefs uniques charpentées qui ne connaissaient pas la travée, les piliers, si présents à Fontevraud, s'y effacent. Des avancées triangulaires sur lesquelles le regard glisse, remplacent les lourds massifs rectangulaires, qui, soulignés par les groupes de colonnes jumelles, écrans perpendiculaires à l'axe, heurtaient le regard. Ces avancées sont animées par le jeu de colonnes de diamètres variés selon l'importance des arcs qu'elles reçoivent. Les chapiteaux par leur décor à dominante verticale, estompent la ligne horizontale de leur tailloir. Cet effort prend tout son sens par la décoration de fleurs à quatre pétales entre deux tores que portent les ogives massives d'une cinquantaine de centimètres de large et à peine moins de saillie. Il s'agit de conduire l'œil vers les 'voûtes admirables' de l'évêque Normand de Doué.[21] L'élégance gothique gomme la lourdeur de la structure romane, en privilégiant des artifices de décor!

L'inspiration venue de la formule angoumoise, se retrouve, à la même époque, à Notre-Dame-de-Nantilly, mais de toute autre façon (Fig. 7).[22] L'architecte y reprend

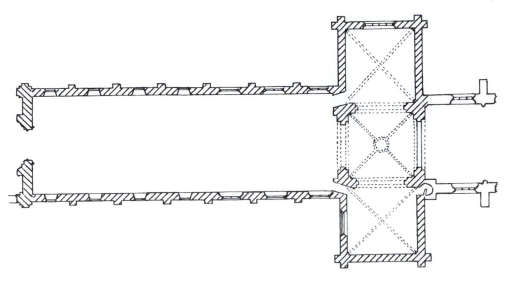

0 50 m

FIG. 3. La Roë: plan
Le Boucher

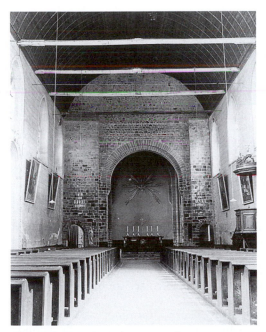

FIG. 4. La Roë: intérieur vers l'est, montrant
l'ampleur de la nef et les passages latéraux de
chaque côté de la croisée
Jacques Mallet

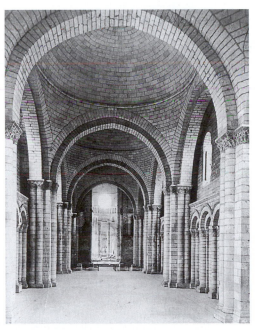

FIG. 5. Fontevraud: nef de l'abbatiale vers
l'est
Jacques Mallet

57

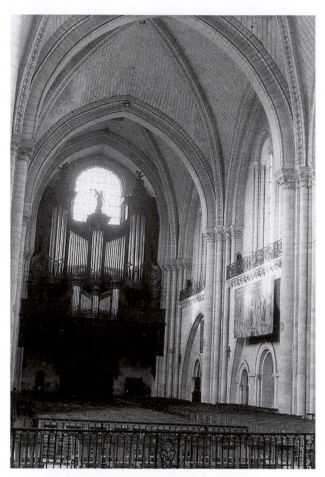

FIG. 6. Nef de la cathédrale
d'Angers vers l'ouest
Jacques Mallet

l'idée de supports saillants à la fois à l'intérieur et à l'extérieur du bâtiment, et obtient ainsi des piliers latéraux de près de deux mètres sur six. Comme à Fontevraud où la galerie de circulation et les larges formerets tiennent ce rôle, il étrésillonne ces volumineux massifs par une arcature d'autant plus efficace que le berceau, contrairement à la coupole, permet de les rapprocher. D'autres expédients tendent à conforter la stabilité de l'édifice: la voûte, en berceau faiblement brisé, pousse moins au vide qu'un plein cintre, le tuffeau poreux participe, par sa légèreté, à cette recherche de diminution des poussées; peut-être même, le parti d'utiliser des pierres de module de plus en plus faible de la base à son sommet, a-t-il été adopté dans l'intention d'alléger la partie supérieure de la voûte, celle dont le poids est le plus nuisible à son équilibre. Mais, là aussi, l'architecte a conservé le plan à passages latéraux à la croisée qui reste lié à la nef unique.

L'église de la Trinité, paroissiale de l'abbaye du Ronceray, terminée vers 1180 (Fig. 8), confirme l'attachement des architectes angevins à ce type d'églises dans la seconde moitié du XIIe siècle.[23] Certes, le maintien de la barrière, que constitue la croisée rétrécie, peut avoir ici des motivations particulières. La disproportion en surface entre

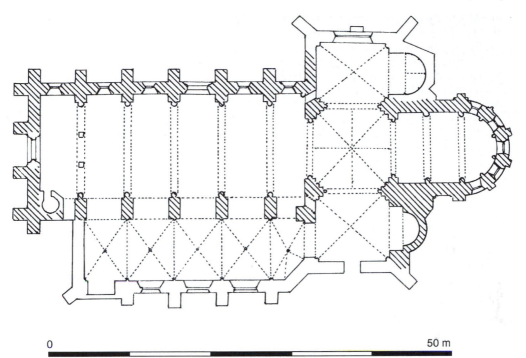

FIG. 7. Notre-Dame de Nantilly, Saumur: plan
Joly-Leterme

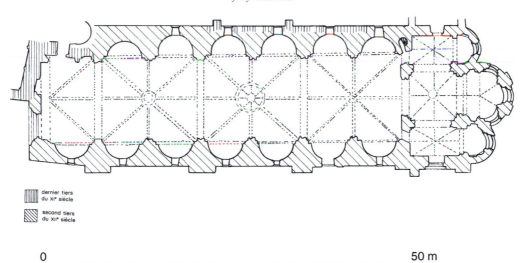

FIG. 8. Angers: église paroissiale de la Trinité, plan
Joly-Leterme

la nef et un chevet qui tiendrait dans une seule de ses travées, le suggère: l'abbesse a peut-être voulu empêcher, par l'étroitesse du chevet, que l'édifice puisse être le siège des fastueuses cérémonies, concurrentes de celles de l'abbatiale, qu'auraient peut-être souhaité des paroissiens nombreux et riches.[24] N'avaient-ils pas fait édifier une nef au décor somptueux dont les absidioles latérales ouvertes sur la nef unique, suggèrent une nostalgie des grandes arcades des édifices à bas-côtés!

Après la nécessité de voûter, les obligations de continuité, d'élan et de légèreté, qui l'emportent avec l'avènement du 'gothique', s'imposent au début du XIIIe siècle, et conduisent, dans le respect du refus d'élévation et de la préférence pour les espaces de section proche du carré ou plus écrasés, à de nouvelles recherches.

A la reprise des travaux de la cathédrale d'Angers (Fig. 1), au début du XIIIe siècle, la croisée rétrécie disparaît, la croisée, les deux bras de transept, la travée droite du chœur adoptent chacun, en plan, les dimensions d'une travée de la nef, tandis que les nouvelles voûtes d'ogives ont la même hauteur sous clef que celles de la nef.[25] Ainsi est réalisé l'unité de volume du pignon occidental à l'abside, qui apparaissait déjà dans le vaisseau principal de Cunault, ou celui de Notre-Dame-la-Grande. Tous les éléments de la structure de 1150 s'y retrouvent, mais allégés: les colonnes y sont de diamètre plus faible, des arcatures aveugles, plus hautes, aux arcs fortement brisés, remplacent le lourd arc unique d'étrésillonnement et portent à un niveau plus élevé une galerie de circulation moins large, et donc moins présente, surtout les ogives, dont les claveaux, inclus dans la voûte, apparaissent à l'extrados, sont réduites, pour l'œil, à des tores d'une quinzaine de centimètres. Tout cela gomme le rythme des travées, tend à rappeler la simplicité de forme de la nef unique.

Cette continuité s'affirme, avec les mêmes travées cubiques, dans un certain nombre d'édifices d'importance moyenne ou carrément modestes, par l'abandon de l'abside pour un chevet de plan carré. Les églises de Saint-Augustin-lès-Angers,[26] de Saint-Lazare de Fontevraud,[27] avec un léger rétrécissement du vaisseau et un abaissement des voûtes vers l'est et sans doute de Saint-Jean-l'Habit,[28] également à Fontevraud, mais détruite, où le chevet à transept et abside des plans du XVIIIe est probablement tardif, les chapelles de Saint Jean à Saumur,[29] de Saulgé l'Hôpital,[30] de la Papillaye près d'Angers,[31] présentent ce type d'édifice formé de deux ou trois travées semblables avec une élévation à deux registres séparés par une forte corniche. Tout au plus le chœur s'y individualise-t-il par son décor: sur sa voûte se multiplient, les tores, les clefs, et les statues nervures (à Saint Jean de Saumur), et parfois à la base des murs par une arcature aveugles (à Saint Jean l'Habit). Tout cela dans le respect des volumes traditionnels.

L'abbatiale Toussaint (Fig. 9), dont la voûte est détruite, participe avec son plan en T, à la fois de la tradition des grands chœurs rectangulaires et de l'unité de volume du vaisseau unique.[32] Les larges croisillons s'ouvrent vers une croisée, que rien n'individualisait, par une double arcade supportée par une mince colonne dont l'élégance n'avait rien à envier à celles des grands chœurs. Les croisées d'ogive, s'imbriquaient les unes dans les autres, si bien que la clef de voûte de l'une est aussi celle du doubleau tendu entre ses deux voisines, et détruisaient ainsi toute référence à la travée. Il n'y avait plus de bombement axial et l'impression était celle d'un vaisseau brisé animé de nervures multiples. Entre des retombées latérales de deux branches d'ogives, les voûtains se relevaient en lucarnes. Un socle nu, surmonté d'une forte corniche, une rangée uniforme de grandes statues sur lesquelles s'appuyaient les fines colonnes engagées des retombées accentuaient encore l'unité de ce volume jusqu'à la rose du pignon oriental. Socle nu,

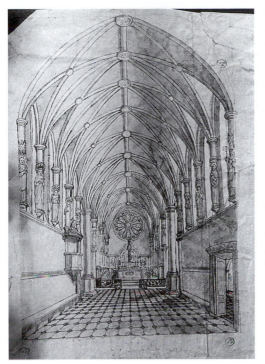

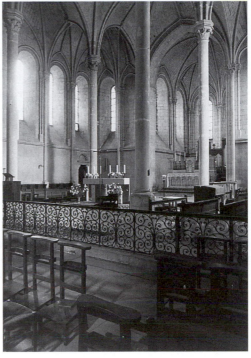

FIG. 9. Angers: ancienne abbatiale Toussaint.
Gravure par Donas, 1821, d'après une vue du
XVIIIe par Gaultier

FIG. 10. Angers: Saint-Serge, Chœur, grande
salle (14 m sur 20), peu élevée (moins de 13 m)
Jacques Mallet

registre médian plus orné, épanouissement des nervures de la voûte renvoyaient, là aussi, le regard vers le haut!

Face à ce succès dans les édifices de faible et moyenne importance, les grands édifices, autres que la cathédrale d'Angers, semblent marquer une hésitation, peut-être même une réticence à étendre aux chœurs la formule unitaire issue de la nef unique. Cependant, à Saint-Aubin, à Saint-Nicolas, détruites, apparaît le souci d'élargir l'espace visuel des travées droites du chœur en y incorporant celles, voisines, du déambulatoire et des chapelles rayonnantes, préparant les grands chœurs gothiques.

Ceux-ci participent directement des volumes écrasés des nefs uniques. Le chœur de l'abbatiale de Saint-Serge (Fig. 10) constitue une grande salle d'environ 14 m sur 20 où les clefs de voûte sont à moins de 13 m du sol.[33] Les colonnes de *c.* 48 cm de diamètre (un pied et demi) ne gênent pas l'unité de la salle. Cette élégance des supports, qui donne le ton à tout ce chœur, n'a été rendue possible que par l'emploi réfléchi de deux matériaux angevins le tuffeau poreux et léger, le calcaire coquillier plus lourd et plus résistant. Le tuffeau diminue le poids des voûtes et donc aussi leur poussée, le calcaire coquillier permet de réduire la dimension des colonnes grâce à sa résistance à l'écrasement. La lucidité du maçon éclate, comme à l'ancien évêché, plus ancien (milieu du XIIe siècle), dans le soin d'utiliser le calcaire coquillier non seulement pour la colonne elle-même, mais aussi pour sa base, son chapiteau et les deux premières assises

du tas de charge où commencent à s'épanouir les nervures, bref partout où le support est mince. A l'extérieur les voûtes bombées, le mur épais, permettent de se contenter de contreforts de dimensions médiocres; rien n'y vient animer la sobriété des parois de schiste et celle des baies sans décor. La chapelle axiale, saillante, ne fait que souligner la muralité de l'ensemble.

Le volume relativement bas de la nef unique a pour conséquence la proximité de la voûte: le décor qu'on peut y placer, reste parfaitement visible. Les nervures y sont multipliés: aux travées d'angle et à la chapelle axiale les voûtains se relèvent en lucarnes, assurant un meilleur éclairage de l'intrados bombé de la voûte et de son décor. Non seulement les clefs sont historiées, mais des statuettes sont placées aux rencontres des nervures. Au chœur de Saint-Serge, on retrouve dans les clefs le thème des tympans des portails contemporains du Jugement Dernier: Agneau Pascal, Couronnement de la Vierge, Christ du Jugement, Ames dans le sein d'Abraham (traduction médiévale du Paradis), entourés de neuf des douze apôtres qui 'jugeront les tributs d'Israël'. Parmi les statuettes-nervures certaines sont en rapport avec les clefs voisines: Saint Jean Baptiste et la Vierge autour de l'Agneau, Anges portant des couronnes près du Couronnement de la Vierge, Instruments de la Passion accompagnant le Christ du Jugement, Ames portées au Paradis par un ange, aux enfers par un démon avoisinant Abraham. Beaucoup d'autres statuettes-nervures restent à identifier.

Les élévations latérales confirment la prééminence de la voûte dans l'esprit des constructeurs: Socle nu, registre médian quelque peu animé par les colonnettes des fenêtres, chapiteaux des colonnes supportant les retombées des voûtes étirés vers le haut, aspirent l'œil vers l'épanouissement du décor.

Le chœur de l'abbatiale d'Asnières (Figs 11a and 11b), de dimensions moindres, montre le même souci d'élégance.[34] Deux colonnes de 9 m de haut qui n'ont ici qu'une trentaine de centimètres de diamètre (un pied), supportent cinq voûtes bombées (une voûte centrale et deux latérales). Les mêmes nervures multiples, voûtains relevés en lucarnes, clefs historiées et statuettes-nervures les animent.

Du fait de la présence du Christ du Jugement au croisillon nord, l'iconographie du chœur est différente de celle de Saint-Serge: Christ bénissant dans la voûte centrale entouré des évangélistes, peut-être dans le collatéral nord un rappel du caractère divin et généreux du Christ avec la Transfiguration, un Miracle, l'Indulgence envers la Femme adultère, tandis que le collatéral sud insiste sur sa mission terrestre: le Baptême, l'Agneau Pascal, l'Expulsion des marchands du Temple.

Dans ces deux édifices, le chœur est séparé du transept par une triple arcature; la croisée, surmontée d'un clocher central, y est étroite. La nef, de la seconde moitié du XIIe à Asnières, était unique; celle du XVe à Saint-Serge a comporté des chapelles latérales isolées, transformées en bas-côtés au XIXe siècle. Ainsi, malgré l'expansion du chœur, retrouve-t-on les options du plan traditionnel des édifices à nef unique, même si les passages latéraux entre la nef et le transept ont disparu. Soit respect de la tradition des croisées rétrécies, soit manque de temps et d'argent dans un XIIIe siècle où la construction s'essouffle avec la réunion de la province au domaine royal, nul grand édifice ne présente une construction cohérente, intégrant les grands chœurs gothiques dans un ensemble architectural.

Il se peut que cette cohérence unitaire n'ait pas été recherchée parce qu'elle faisait fi des habitudes liturgiques Dès le XIIIe siècle à la Cathédrale un jubé barre l'accès au chevet. A l'intérieur du grand espace architectural, les stalles ont pu, dès cette époque, délimiter un lieu de culte clos entouré d'un passage: tel est du moins l'image que

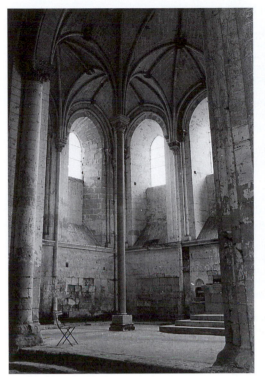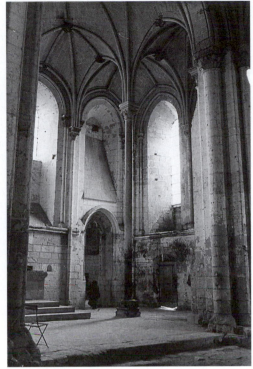

Fig. 11. Abbatiale d'Asnières: A, vue oblique vers le nord-est; B, vue oblique vers le sud-est
Jacques Mallet

donnent, des chœurs de la Cathédrale et de Saint-Serge, les documents du XVIIe siècle, et c'est ce que nous voyons toujours à la Cathédrale d'Albi.

La nef unique avec ses conséquences architecturales: tradition d'un volume intérieur large et de l'élévation médiocre nécessaire à sa solidité, plan d'églises a croisée étroite et passages latéraux, penchant pour des formes simples, a donc, semble-t-il, joué un rôle primordial dans l'évolution de l'art religieux angevin du XIe au XIIIe siècle, en privilégiant successivement l'une ou l'autre de ces conséquences. Leurs contradictions expliquent les différentes options notées à certaines époques. Mais de plus, l'évolution de cet art local reste tributaire des grandes pulsion de l'architecture occidentale. Il se satisfait d'abord des nefs charpentées, réservant la voûte au chœur liturgique. L'ambition de tout voûter conduit à adopter la structure architecturale proposée par Angoulême, seule capable de respecter l'ampleur de la nef unique. La nouvelle option gothique pour les édifices de volume d'égales largeur et hauteur réveille l'adhésion aux volumes simples de la nef charpentée sans s'imposer totalement: à côté de la cathédrale d'Angers, les grands chœurs gothiques s'installent dans des édifices profondément divisés. La faible élévation des voûtes favorise, aussi bien dans les édifices de formule unitaire de la façade au chevet, que dans les chœurs greffés sur les églises de plan traditionnel, l'épanouissement du décor des voûtes. Mais c'est dans les grands chœurs gothiques que l'art angevin produit ses chefs d'œuvres: à Saint-Serge et Asnières.

63

NOTES

1. J. Mallet, *L'art roman de l'ancien Anjou* (Paris 1984), 20, pls VII, VIII, IX.

2. L. de Farcy, *Monographie de la Cathédrale d'Angers, Les Immeubles* (Angers 1910), 16; de Farcy, 'Les fouilles de la Cathédrales d'Angers', *Bull. Mon.* (1902), 494; de Farcy, 'Les fouilles entreprises à la Cathédrale d'Angers, du 18 août au 12 septembre 1902', *Revue de l'Art Chrétien*, (1903), 1–18; de Farcy, 'Les fouilles entreprises à la Cathédrale d'Angers, du 18 août au 12 septembre 1902', *Mémoires de la Société d'Agriculture, Sciences et Arts d'Angers*, 5e série, VI (1903), 5–18.

3. 'Obituaire de la cathédrale d'Angers', éd. Urseau (Angers 1930), 18–19: *'Obit bonae memoriae Normandus de Doe episcopus noster qui, de navi ecclesiae nostrae tradibus prae vetustate ruinam minantibus ablatis, voluteras lapideas miro effectu edificare coepit, in quo opere octingentos libras expendit.'*

4. Voyez les publications de L. de Farcy cités no. 2.

5. J. Mallet, *L'Art roman de l'ancien Anjou*, 32–34, plans, XXIX–XXX.

6. Pour Saint-Martin voyez J. Mallet, *L'Art roman de l'ancien Anjou*, 22–28, plan, pl. XXIX 1. Pour Saint-Serge voyez ibid., 29–30, plan, pl. V.

7. J. Mallet, *L'art roman de l'ancien Anjou*, 61–66.

8. D'après l'Historia Sancti-Florentii, au monastère de Saint Florent du château des cloches sont sonnées du chœur de l'église, bien que les cloches 'majeurs' soient dans le massif occidental: 'Campanae horis diurnis in choro trahebantur.' Voyez J. Mallet, *L'art roman de l'ancien Anjou*, 35 et nn. 88, 289. Marchegay et Mabille, *Chroniques des églises d'Anjou* (Paris 1849), 242.

9. J. Mallet, *L'art roman de l'ancien Anjou*, 187–94, plans, pls XXIX–XXXX.

10. V. Konerding, *Die passagen kirche, ein Bautyp der romanischen Baukunst in Frankreich* (Berlin/New York 1976); J. Mallet, 'Le type d'églises à passages en Anjou. Essai d'interprétation', *CCM*, XXVe année, no. 1 (janvier-mars 1982), carte et plans; P. Dubourg-Noves, 'Passages latéraux dans les églises du Val-de-Charente', *Bulletin archéologique du Comité des Travaux Historiques*, nouv. série, fasc. 22, Antiquités nationales (Paris 1989), 15–50.

11. F. Deshoulières, 'Les églises romanes du Berry, caractères indigènes et pénétrations étrangères', *Bull. Mon.* (1922), 469–92; F. Deshoulières, 'Nouvelles remarques sur les églises romanes du Berry, caractères indigènes et pénétrations étrangères', *Bull. Mon.* (1909), 5–27. R. Crozet, *L'art roman du Berry* (Paris 1932).

12. F. Dubourg-Noves, 'Passages latéraux', 22, plan p. 26.

13. Sur Saint-Aubin, Angers, voyez J. Mallet, *L'art roman de l'ancien Anjou*, 38–40, 148–50, plan, pl. XXVI. Sur Cunault, voyez ibid., 127–32, plan, pl. XXXVIII 2.

14. R. Crozet, *L'art roman en Poitou* (Paris, 1948).

15. 21 — R. Rey, *La cathédrale de Toulouse: Petites monographies des grands édifices de France* (Paris 1929), 30–50; *Dictionnaire des églises de France*, t. III A (Paris 1967), 155–57.

16. J. Mallet, *L'art roman de l'ancien Anjou*, 111–12, plan, pl. XXIIII 1.

17. Le cartulaire de la Roë (Archives départementales de la Mayenne) montre que les paroisses des environs dépendent dans leur grande majorité de l'abbaye.

18. J. Mallet, *L'art roman de l'ancien Anjou*, 120–21.

19. M. Dubourg-Noves, 'Passages latéraux', 29 et plan p. 32, signale que d'après des 'plans anciens' des passages latéraux obliques supprimés par Abadie au XIXe siècle, ont aussi existé à la cathédrale d'Angoulême, mais que pour Michon, la mutilation de l'arcade intérieure montrait qu'ils avaient 'été pratiqués après coup'.

20. J. Mallet, *L'art roman de l'ancien Anjou*, 265–66. A. Mussat, *Le style gothique de l'Ouest de la France* (Paris, 1963), 177–90. R. Crozet, 'L'église abbatiale de Fontevraud et ses rapports avec les églises à coupoles d'Aquitaine et avec les églises de la Loire', *Annales du Midi*, t. XLXVII (1936), 113–50.

21. Voyez n. 3.

22. J. Mallet, *L'art roman de l'ancien Anjou*, 181–82, plan, pl. XXVII 2. J. Mallet, 'Le type d'église à passages', 53, plan.

23. J. Mallet, *L'art roman de l'ancien Anjou*, 268–71, plan, pl. XXXVII 4. J. Mallet, 'Le type d'église à passages', 54, plan.

24. La paroisse de la Trinité s'étendait sur tout le territoire actuel de la ville d'Angers, situé sur la rive gauche de la Maine, à l'exception de la toute petite paroisse de l'abbaye Saint-Nicolas. Il comprenait l'île et la majeure partie du grand pont. Outre sa richesse foncière, la paroisse était le siège de deux activités prospères, les orfèvres du pont, les tanneurs du canal des tanneries.

25. A. Mussat, *Le style gothique de l'Ouest de la France*, 191–201, ill. pl. XIX.

26. ibid., 317.

27. ibid., 315.

28. 34 — ibid., 316, ill. pl. LXIV. Saint-Jean-l'Habit n'est connu que par un plan du XVIIIe siècle, qui montre une nef de trois travées, un transept et un chœur, et une estampe du XIXe où la travée orientale de la nef, plus ornée, semble avoir été le chœur primitif.

29. ibid., 337–38, plan, fig. 36, ill. pls XLIII B, XLV C et D.
30. ibid., 339–40, plan et élévation, fig. 37 A et B.
31. ibid., 352.
32. ibid., 232–39, plan, fig. 21, coupe fig. 22, ill. pl. XXVIII A, B, C, et D.
33. ibid., 223–32, plan, fig. 18, ill. pls XXVI et XXVII.
34. ibid., 304–05, plan, fig. 30, ill. pl. LIII.

The Romanesque Abbey Church of the Ronceray

MALCOLM THURLBY

Trois dates sont associées à la construction du Ronceray par les sources documentaires: 1028, 1088 et 1119. 1028 se rattache à la fondation d'un couvent des religieuses par Foulques Nerra et sa femme Hildegarde, et à la consécration de l'église pendant la même année. En 1088 un incendie embrase le bourg de Sainte Marie dans lequel se trouve le Ronceray, mais il n'existe aucune mention de l'église dans le récit du sinistre. En 1119 le pape Calixte II consacre le maître autel de l'église.

Les historiens de l'art ont associé des aspects différents de l'église à toutes ces dates. M. D'Espinay associe la construction à l'église de 1028 de Foulques Nerra. La date de 1028 est aussi acceptée par de Lasteyrie et, pour la nef, par Arthur Kingsley Porter. Enguehard assigne une partie de la crypte à cette date. Enguehard, Mallet et Deyres estiment que la nef a été commencée entre 1040 et 1060, prenant en compte les dons faits à l'abbaye à cette époque. Lefèvre-Pontalis croit que la plus grande partie de l'église fut construite après l'incendie de 1088. Presque tout les auteurs pensent que la construction de l'église était déjà achevée en 1119, mais il est encore proposé une date plus tardive (vers 1130).

Tandis qu'il est convenu presque partout que la nef a été bâtie avant le chevet et les transepts, les preuves n'en sont pas très fortes, et dans ma communication je soutiens que l'église a été construite d'est en ouest, selon le plan traditionnel. Les différences d'articulation sont expliquées selon les différentes fonctions de chaque partie du bâtiment. Un rapprochement sera fait avec des églises d'Anjou, Touraine, Berry et Poitou afin d'éclaircir certains aspects des plans, de la technique de la maçonnerie, du voûtement, de l'articulation et des seuls corbeaux sculptés qui subsistent. Quant au voûtement insolite de la nef, où la haute voûte en berceau est contrebutée par les berceaux transversaux des collatéraux, on trouvera des exemples similaires dans l'église abbatiale de Maillezais et au premier étage du massif occidental de Saint-Mexme à Chinon. Il sera soutenu que l'architecte se référait directement à l'architecture romaine.

Quant à la question des dates, la discussion portera sur l'évidence qui existe pour une date entre 1040 et 1060 environ.

DESCRIPTION

The Romanesque abbey church of Notre-Dame de la Charité, known since the 16th century as the Ronceray, is located on the west bank of the River Maine in Angers. The church had a three-apse east end with two straight bays to the presbytery of which the western one was longer and communicated through a plain, two-order, round-headed arch with the single straight bay of the aisle (Fig. 1). Just the northern half of the Romanesque fabric of the presbytery and aisle remain today. Above the main arcade

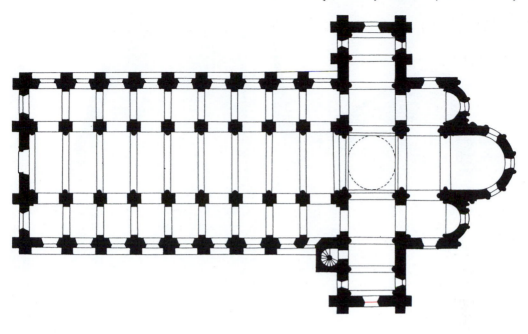

FIG. I. Plan of the Ronceray, Angers. Redrawn after Marcel Deyres

arch there are the springers of the high barrel vault and plain transverse arches, while in the north aisle there is a barrel vault on a longitudinal axis. Beneath the presbytery and aisles there survives the heavily restored crypt which is now entered from the church of La Trinité to the south-east of the Ronceray. The exterior of the north and central apse is faced with ashlar and large rectangular panels of what the French call *appareil decorative*, in this case based on a pattern of hexagonal stones. The apses are articulated with half-shafts topped with weather-worn capitals, and there are two carved corbels, one on the north and the other on the main apse (Figs 2, 4 and 5).

The rectangular crossing was formerly covered with a dome on pendentives, and there are three-bay, barrel-vaulted transepts. There was formerly a tower over the two outer bays of the south transept, and there survives a stair turret in the angle of the south transept and the south nave aisle. The nave has nine bays and is flanked by single aisles. It has a single-storey elevation carried on square piers of ashlar, with half shafts towards the nave which rise to carved capitals which carry the tranverse arches of the high barrel vault (Fig. 6). These transverse arches have a slightly more than semicircular form. The piers have pilasters towards the aisle which carry tranverse arches across the aisle and in turn support transverse barrel vaults. The south aisle wall is built of rubble with strongly projecting ashlar buttresses and large, single order, round-headed windows with plain ashlar surrounds (Fig. 3). The north aisle wall is rebuilt. The lower section of the west front is rubble while the upper parts are faced with ashlar. It has strongly projecting buttresses, like those in the south aisle, and a big central window above a smaller single-order unornamented doorway (Fig. 7).

67

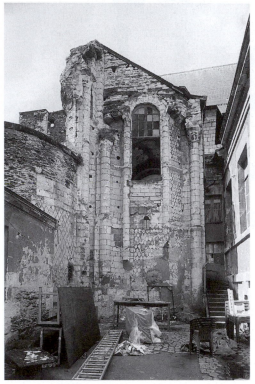

FIG. 2. Ronceray, Angers: exterior from the
east
Malcolm Thurlby

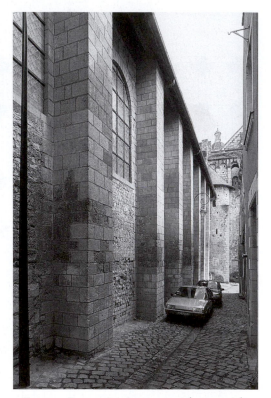

FIG. 3. Ronceray, Angers: south nave aisle
exterior
Malcolm Thurlby

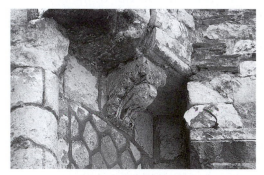

FIG. 4. Ronceray, Angers: detail of corbel on
north apse
Malcolm Thurlby

FIG. 5. Ronceray, Angers: detail of corbel on
main apse
Malcolm Thurlby

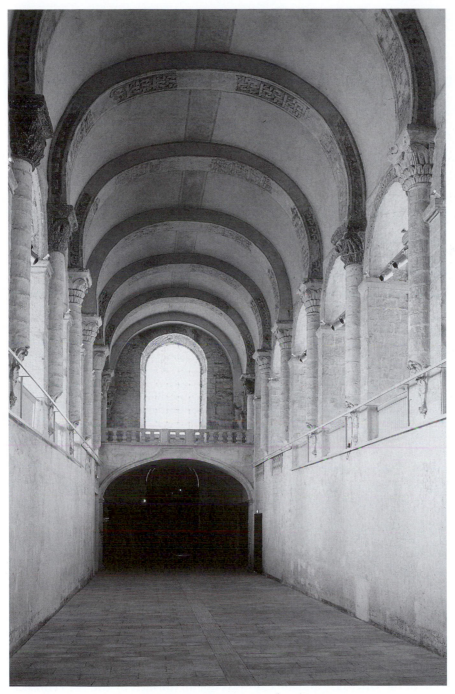

FIG. 6. Ronceray, Angers: nave elevation to west
Malcolm Thurlby

Fig. 7. Ronceray, Angers: west front
Malcolm Thurlby

DOCUMENTATION

In 1028 Fulk Nerra, Count of Anjou, and his wife, Hildegarde, founded the convent of Benedictine nuns of Sainte-Marie-de-la-Charité [Ronceray].[1] The church was rebuilt 'a little more splendidly' (*paulo nobilius*) and on 12 or 14 July 1028 the church was consecrated by Hubert de Vendôme, bishop of Angers.[2] In 1062 the church of La Trinité was dedicated as the parish church for the Bourg-Sainte-Marie having been built alongside the eastern arm of Ronceray.[3] In 1088 a great fire destroyed the Bourg-Sainte-Marie.[4] On 7 September 1119 Pope Callixtus II dedicated the high altar of Ronceray.[5]

HISTORIOGRAPHY

The documentation has been variously interpreted. M. d'Epinay associates the entire fabric with the church consecrated in 1028. He remarks, 'c'est un specimen parfait du style de la premier moitié du XIe siècle', and that 'Tout ici est bien l'œuvre de Foulques Nerra [987–1040], du grand constructeur angevin'.[6] This 1028 date is followed by de Lasteyrie, and by Porter for the nave, while Enguehard assigns part of the crypt to this time.[7] Enguehard believes that construction of the present nave was commenced about 1060, while Mallet places the main activity of construction in 1040–50 and 1070–1100, in relation to gifts to the abbey.[8] Deyres begins the construction of the nave around 1055–60, but assigns the chevet to the 12th century, and further suggests that the decoration of the sanctuary and annexes was not all finished by the 1119 consecration.[9] Traces of fire found in the nave and aisles during restoration work between 1950–63, which included the transverse arches of the nave high vault, may result from the 1088

fire in the Bourg-Sainte-Marie, although the documentary reference to the fire makes no mention of the Ronceray.[10] Lefèvre-Pontalis dates the church after the 1088 fire, with the exception of the stair turret in the angle of the south transept and nave which he places before 1028.[11] He thinks that the nave 'doit etre plus ancienne que le chevet', and that the south nave aisle wall below the windows is pre-1028.[12] The du Ranquets and Forsyth follow Lefèvre-Pontalis with a post-1088 date for the nave, and in the captions to Forsyth's illustrations he dates a capital in the north-east corner of the nave *c.* 1100, and south and north transept capitals *c.* 1115.[13] Vergnolle refers to the Ronceray nave as late 11th century.[14] There is also a consensus that the nave was built before the chevet.

The date span of pre-1028 to *c.* 1130 is a long one and it can only be narrowed down through careful analysis of specific aspects of the church in relation to dated, or closely datable, buildings. This process will allow us to determine whether or not the nave pre-dates the chevet, and whether or not there was a conventional east-west build. Parallels and associations will also suggest conclusions about the aims of the patron and the architectural context of the church.

ANALYSIS: NAVE VAULTS, PIER DESIGN AND ARTICULATION

Lefèvre-Pontalis and Vergnolle discuss the elevation of the nave of the Ronceray, with the high barrel vault abutted with tranverse barrels in the aisles, in association with Burgundy, and Lefèvre-Pontalis cites the specific analogue of the nave of the Cistercian abbey church of Fontenay (Côte d'Or).[15] The 1139 starting date for Fontenay precludes its having influenced the Ronceray. The Fontenay system was probably adapted from the ground floor of the narthex of Saint-Philibert at Tournus (Saone-et-Loire) in which transverse barrels over the aisles flank the groin vault at the same height over the 'nave'.[16] This may be seen in turn as an adaptation of the Roman system in the Basilica of Maxentius, Rome, or, more specifically, the *cryptoportico* at Arles (Bouches-du-Rhône) where transverse barrels over the side chambers flank a groin vault over the main span on a scale closer to Tournus, and without the clerestory of the Basilica of Maxentius (Fig. 8).[17] Transverse barrel vaults are used in the gallery of Charlemagne's palace chapel at Aachen where the arches supporting the barrels spring from a lower level than the enclosing arches of the gallery arcade; a system that presages the aisles of the Tournus narthex. Lefèvre-Pontalis draws attention to the transverse barrel vaults in the transept aisles of Saint-Remi at Reims (1007–49), but observes that they did not play a role in abutment as at Ronceray.[18] Be that as it may, there is good reason to believe that both Ronceray and Saint-Remi reflect ancient Roman practice; the pier form in the south transept at Saint-Remi is the same as at Ronceray with a single attached shaft towards the 'nave' and a pilaster at the back to carry the transverse arch across the aisle. An analogous, albeit less articulated, interpretation of Roman antiquity is found in the transverse barrels in the aisles of the westwork of Saint Saviour at Werden of 943.[19] Returning to Roman Arles, it is worth observing that barrel vaults are juxtaposed at right angles so as to support the *cavea* of the amphitheatre, but here the scale of the vaults is much smaller than at the Ronceray, and the large blocks of ashlar used in their construction are far removed from the rubble webbing of the Ronceray barrels. Technically, the transverse barrels in the side chambers of the *cryptoportico* at Arles are much closer (Fig. 8). The Ronceray nave scheme also may have been inspired by Roman commercial architecture of the type represented by the market at Ferentino where the 'nave' is barrel vaulted and is flanked by side chambers with transverse barrel

Fig. 8. Arles: cryptoportico
Malcolm Thurlby

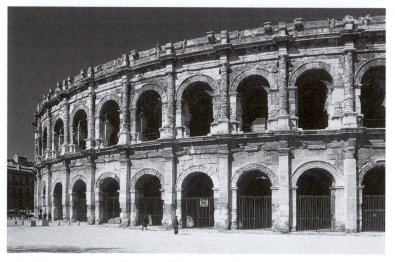

Fig. 9. Nîmes: ampitheatre
Malcolm Thurlby

vaults.[20] For the large scale of the Ronceray, inspiration must be sought in Roman baths, such as the Baths of Constantine at Arles.

The articulation of the nave elevation of the Ronceray speaks clearly of the revival of the grandeur of Roman antiquity. The square piers with moulded imposts to the single-order arches and attached shafts which rise towards the nave to support capitals which in turn carry the plain, single-order arches of the high barrel vault, are adapted from the first-storey arcades of the amphitheatres at Arles and Nîmes (Figs 6 and 9). It is also interesting, in relation to the Roman sources for the nave of the Ronceray, that both

Durliat and Stalley have discussed Roman aspects of the articulation of the single-storey, barrel-vaulted nave at San Pedro de Roda (Catalonia).[21] At Roda the aisles are covered with quadrant vaults, as opposed to the transverse barrels at the Ronceray, but otherwise the two naves represent analogous, ambitious interpretations of Roman sources in a fully vaulted Romanesque church.

Elsewhere in the 11th century attached half shafts appear in the crypt of Auxerre Cathedral (1023ff) and in the tower-porch of Saint-Benoît-sur-Loire (c. 1026), and on a truly monumental scale in the rotunda at Charroux (Vienne) of c. 1065–75.[22] And, potentially more importantly for the Ronceray, half-shafted buttresses appear on Fulk Nerra's donjon at Loches (Indre-et-Loire), c. 1012–35, and half shafts articulate the crossing piers of La Trinité at Vendôme, a Benedictine abbey founded by Geoffrey Martel, the son of Fulk Nerra, and consecrated in 1040.[23]

Indirect support for the *Romanitas* of the nave of the Ronceray is provided by Alberti's nave of S. Andrea at Mantua (1470), where the high barrel vault is abutted by transverse barrels over the side chapels.[24] If Alberti's design was created with reference to the study of Roman architecture then why not the same at Ronceray? Faced with the patron's brief to construct a large church with a high vault when there was no immediate tradition of such forms, it would have made good sense for the master mason to look to ancient-Roman precedent for large-scale, vaulted buildings. While it will be argued that the church of the Ronceray under consideration here was not that built by Fulk Nerra, Bernard Bachrach's characterization of this famous count of Anjou as a neo-Roman consul prepares the way for an extension of the emulation of things Roman into the realm of architecture.[25] In this connection it is important to record that in Angers in the 12th century there remained Roman baths, a forum, circus, aquaducts and an amphitheatre.[26]

Closer in date to the nave of the Ronceray there is the west block of Saint-Mexme at Chinon, in which the main span of the first storey has a longitudinal barrel vault which is abutted by a transverse barrel over the north (and formerly over the south) arm (Figs 10 and 11).[27]

The nave of the Cluniac abbey church at Maillezais (Vendée) has a similar system to that at the Ronceray with transverse barrels in the galleries (in this case above groin-vaulted aisles), abutting a high barrel over the nave (Fig. 12).[28] Maillezais was probably built under the Cluniac abbot, Goderan, who was buried in the nave of the church in 1074.[29]

The horseshoe shape of the transverse arches of the nave high vault at Ronceray may suggest a connection with Spain and the Pyrenees, as at Saint-Michel-de-Cuxa (Pyrenées-Orientales).[30] However, the form occurs geographically closer to Ronceray in the Carolingian oratory at Germigny-des-Prés, and in a developed Romanesque context in the north arch of the north tower at Notre-Dame at Cunault.[31] It follows that the motif of the horseshoe arch is of no use in the matter of dating the nave of Ronceray. On the other hand, the variety in the abaci and imposts in the Ronceray nave finds a general parallel in the tower porch at Saint-Hilaire-le-Grand at Poitiers, probably built before the consecration of 1049, and in the tower-porch at Sainte-Radegonde at Poitiers (1083–99).[32]

NAVE MASONRY, BUTTRESSES AND WINDOWS

The ashlar buttresses and rubble walls of the nave at the Ronceray are paralleled locally in the nave north wall of the cathedral at Angers, a building dedicated in 1025.[33] The

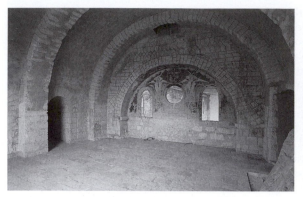

FIG. 10. Saint-Mexme, Chinon: west tribune to east
Malcolm Thurlby

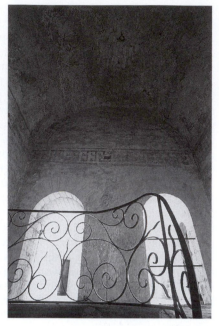

FIG. 11. Saint-Mexme, Chinon: west tribune; north
gallery vault to south
Malcolm Thurlby

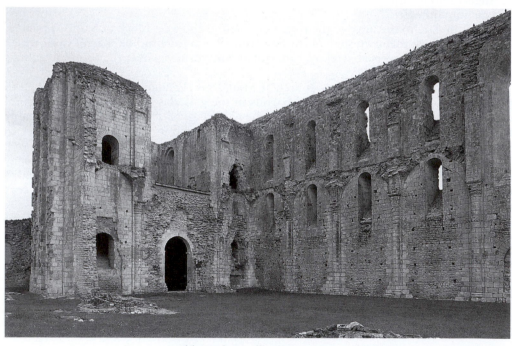

FIG. 12. Abbaye de Maillezais: nave to north-west
Malcolm Thurlby

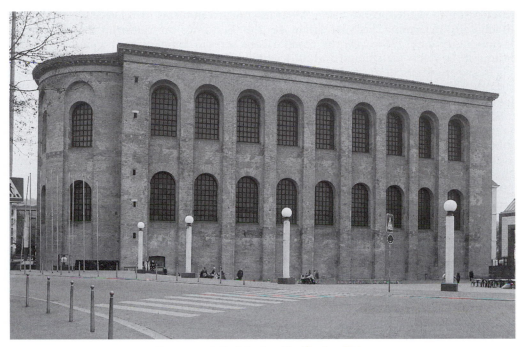

Fig. 13. Aula Palatina (Basilica) at Trier
Malcolm Thurlby

nave aisle at Saint-Aubin at Angers, constructed after the 1032 fire, has a large, unmoulded, round-headed window in ashlar set in a wall of rubble in the manner of the Ronceray nave.[34] The original nave windows at the abbey church of Beaulieu-lès-Loches (Indre-et-Loire), founded by Fulk Nerra in 1007, are also extremely large.[35] For the buttresses, 11th-century parallels are with the donjon at Nogent-le-Rotrou (Eure-et-Loire), built by Geoffrey III of Rotrou (1005–28), and the west tower of Cormery (Indre-et-Loire), consecrated in 1054.[36] The large windows and substantial buttresses of the nave of the Ronceray recall 4th-century imperial works like the Basilica of Constantine at Trier and the nave of San Simpliciano and San Lorenzo in Milan, and thereby suggest association with imperial Rome (Figs 3 and 13).[37]

THE CHEVET: *OPUS RETICULATUM*, SHAFTED BUTTRESSES, AND *MODILLONS A COPEAUX*

The three-apse east end with barrel-vaulted presbytery flanked by barrel-vaulted aisles may be compared with Saint-Généroux (Deux-Sèvres), Saint-Genest at Lavardin (Loir-et-Cher), and Château-Gontier (Mayenne).[38] Of these, Saint-Généroux provides the most precise parallel for the single arch between the presbytery and aisles at the Ronceray. Unlike the Ronceray, neither Saint-Généroux nor Lavardin has vaulted transepts, but at Château-Gontier there are barrel vaults in the transepts with a dome on pendentives over the crossing as at the Ronceray. The naves at Saint-Généroux, Lavardin and Château-Gontier are all wood-roofed and also lack the vertical

articulation of the Ronceray nave. What this means in terms of relative chronology is difficult to determine because none of the buildings in question has a precise documentary date. However, the comparisons serve to emphasize the very ambitious nature of the richly articulated and fully vaulted Ronceray.

The external articulation of the chevet with coursed half shafts topped with carved capitals allies the Ronceray with Saint-Hilaire-le-Grand at Poitiers, where the chevet has been dated to *c.* 1060–65 by M.-T. Camus, and Selles-sur-Cher (Loir-et-Cher) (*c.* 1060–70) to cite just two examples (Figs 2 and 16).[39] The panels of decorative masonry on the apses are generally comparable with those on the upper wall of the apse at Saint-Hilaire-le-Grand at Poitiers, as well as on the apse at Saint-Généroux, the nave at Cravant-les-Coteaux (Indre-et-Loire), the facades at Azay-le-Rideau (Indre-et-Loire), Saint-Mexme at Chinon, and Cormery, and the many examples discussed by Lesueur.[40] Lefèvre-Pontalis observes that the red mortar joints at the Ronceray are modern but that it is probable that the original mortar was coloured with crushed brick.[41] The parallel with the red painted joints of the *opus reticulatum* on the east wall of the west tribune at Saint-Mexme at Chinon certainly suggests that the Ronceray may have been similarly treated. There is also red mortar in the main apse *opus reticulatum* at Saint-Généroux.

The two remaining corbels, one on the main apse, the other on the north apse, contribute to the dating of Ronceray (Figs 4 and 5). On the main apse is a *modillon à copeaux*, a corbel with a plain, raised central strip flanked by lateral rows of curls that resemble wood shavings. On the north apse there is a variant of the same type inhabited with a damaged large bird. The spirals at the side of this corbel are closely paralleled on the inhabited *modillons à copeaux* on the first floor of the tower porch and the north transept apse at Saint-Hilaire-le-Grand at Poitiers, while the standard *modillon à copeaux* on the main apse at Ronceray relates to *ex situ* examples stored in the north transept chapel at Méobecq (Indre) (consecrated 1048), and at La Trinité at Vendôme (consecrated 1040).[42] The setting of inhabited examples at Villedieu-sur-Indre (Indre) and Saint-Pierre at Chauvigny (Vienne), is especially instructive in relation to the date of the Ronceray (Figs 14 and 15). The chevet and transept chapels at Villedieu-sur-Indre are built of rubble with some sections of ashlar, and ashlar is also used for the pilaster buttresses and the plain window surrounds. In contrast, while the inhabited *modillons à copeaux* at Chauvigny belong to the same family as the one on the north apse at Ronceray, as a whole the articulation at Chauvigny is significantly more plastic than at Ronceray. Chauvigny is ashlar built and has blind arcades with carved capitals beneath the ambulatory and chapel windows, and the heads of the windows and intervening blind arches are richly adorned with a variety of ornament, in contrast to the plain window at Ronceray. Villedieu-sur-Indre is dated to the mid-11th century by Sophie Lemoine, while Saint-Pierre at Chauvigny is probably around 1100.[43] But just as *opus reticulatum* lived on well into the 12th century, so it is with modillons à copeaux, and the greater embellishment of the east end of Chauvigny, suggests it is appreciably later than the Ronceray. Far closer to Ronceray is the chevet of Saint-Hilaire-le-Grand at Poitiers where the windows are plain and the balance of decorative masonry and vertical articulation is similar (Fig. 16).

CHRONOLOGY

Consensus amongst commentators on the Ronceray is that the nave predates the chevet. It is quite true that typologically the rubble masonry with ashlar dressing in the nave is

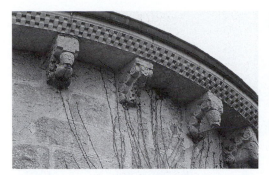

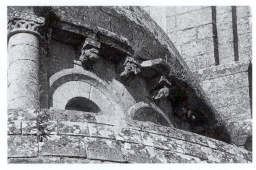

FIG. 14. Villedieu-sur-Indre: corbels of main apse
Malcolm Thurlby

FIG. 15. Saint-Pierre, Chauvigny: corbels of main apse
Malcolm Thurlby

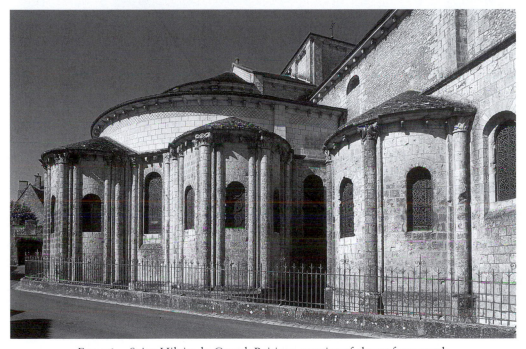

FIG. 16. Saint-Hilaire-le-Grand, Poitiers: exterior of chevet from north
Malcolm Thurlby

earlier than the ashlar and decorative masonry in the chevet, and the plain ashlar of the transept. Typologically, this suggests that the church was built from west to east. However, typology is not always an accurate guide to date, especially when dealing with liturgically different parts of a church. Often, superior materials and richer articulation and decoration will be used in connection with the liturgically more important parts of the building. Thus, it is quite possible that a chevet may appear more advanced than a nave or west front, even though a conventional east-west build

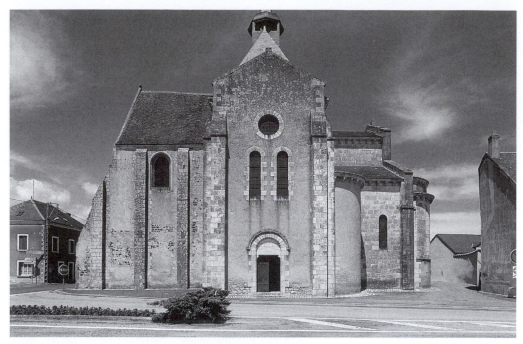

FIG. 17. Saint-Pierre, Méobecq: exterior from south

was followed. That this was the case at the Ronceray is suggested by the masonry inside the north apse where the plaster has fallen away to reveal rubble walling just like the exterior of the west front. An analogous contrast in materials is witnessed at Saint-Hilaire-le-Grand at Poitiers where the chevet and lower transept walls are ashlar while the upper east wall of both transepts is rubble (Fig. 16). At Méobecq the chevet is ashlar while the nave is rubble (Fig. 17). Here it is interesting that the nave was formerly thought to be earlier than the chevet, while Eliane Vergnolle suggests, quite correctly I believe, that the fabric is homogeneous.[44] Similarly at Notre-Dame-la-Grande at Poitiers, dated around 1050 by Camus, ashlar is used for the chevet but the nave employs rubble with ashlar dressings in the same manner as the Ronceray.[45] These churches were built from east to west and this was surely the case at the Ronceray, especially given that the nave is taller than the transepts and presbytery, something that would be most unusual if construction had proceeded from west to east.

The presence of Pope Callixtus II for the consecration in 1119 is of little use with regard to the date of the Ronceray. The Pope dedicated the abbey churches of Fontevraud and Saint-Maur-de-Glanfeuil in the same year, and therefore his presence in the area provided the occasion for an opportunistic dedication of the Ronceray.

Many aspects of Ronceray suggest association with the great builder Fulk Nerra, not least in light of the donjons at Loches and Montbazon and his church at Beaulieu-lès-Loches.[46] However, the wording of the foundation charter of the Ronceray, which refers to the rebuilding of the former church 'a little more nobly', hardly seems appropriate for the monumental form of the present church. Therefore, a start around 1040 seems most likely, under the patronage of Fulk Nerra's son, Geoffrey, to commemorate the death of his father. This would explain the continuity of motifs with

Fulk Nerra's works, and account for the rebuilding in a monumental 'Roman' manner to honour the founder. It is analogous to the remodelling of Fulk Nerra's foundation at Beaulieu-lès-Loches where Fulk was buried and where a high barrel vault was introduced to his formerly wood-roofed church.[47] A 1040 start would also accord happily with what Bachrach calls 'a flurry of *acta* made by [Fulk and the] Countess Hildegarde in favor of their new convent at the Ronceray [which] likely were executed toward the end of the 1030s'.[48] Bachrach continues, 'Indeed, the *notitiae* on which these gifts were inscribed had not yet been put in a systematic form when the nuns asked Geoffrey Martel to confirm them. Geoffrey indicated that he would be pleased "to confirm all the donations which my father of good memory [made] . . .".' Geoffrey, however, also ordered that all of the *acta* be gathered up and copied into a pancarte that he calls a *summa*.[49] Moreover, the architectural detailing of the Ronceray accords most happily with churches around the mid-11th century rather than the more richly articulated and lavishly sculptured works of the late 11th and early 12th centuries.

ACKNOWLEDGEMENTS

I should like to thank Maylis Baylé and Jacques Mallet for their help with aspects of this study, and especially John McNeill for advice on countless matters and excellent editorial work.

NOTES

1. J. Mallet, *L'art roman de l'ancien Anjou* (Paris 1984), 56; Marchegay and Mabille ed., *Cartulaire de l'abbaye du Ronceray* (Paris-Angers 1854), 1–2.

2. Mallet, *L'art roman*, 56, gives 12 July; H. Enguehard, 'Eglise abbatiale du Ronceray d'Angers: les voutes de la nef', *Monuments Historiques de la France*, n.s. 15 (1969), 43, gives 14 July.

3. Enguehard, 'Ronceray', 43; Mallet, *L'art roman*, 266, suggests the 1062 date confuses the parish church at La Trinité, Angers, with the priory of Saint Sauveur de l'Esvière at Angers, a daughter house of the Benedictine abbey of La Trinité, Vendôme. See also, Mallet, *L'art roman*, 53.

4. Mallet, *L'art roman*, 56.

5. Marchegay and Mabille, *Cartulaire*, 12.

6. G. d'Espinay, 'Le Ronceray', *CA*, 38 (1871), 150–51.

7. R. de Lasteyrie, *L'architecture réligieuse en France a l'époque romane* (Paris 1929), 224, 231; A. K. Porter, *Romanesque Sculpture of the Pilgrimage Roads*, I (Boston 1923), xvi; Enguehard, 'Ronceray', 43.

8. Enguehard, 'Ronceray', 43; Mallet, *L'art roman*, 56.

9. M. Deyres, *Anjou Roman*, 2nd edn (La Pierre-qui-Vire 1987), 77.

10. Mallet, *L'art roman*, 58–59.

11. E. Lefèvre-Pontalis, 'L'église abbatiale du Ronceray d'Angers', *CA*, 77 (1910), 121–45 at 124 and 141.

12. ibid., 126, 141.

13. H. and E. du Ranquet, 'Origine francaise du berceau roman', *Bull. Mon.*, 90 (1931), 35–74 at 63; G. H. Forsyth Jr, *The Church of St. Martin at Angers: The Architectural History from the Roman Empire to the French Revolution* (Princeton 1953), 119n.

14. E. Vergnolle, *L'art roman en France* (Paris 1994), 302.

15. Lefèvre-Pontalis, 'Ronceray' 129; Vergnolle, *L'art roman*, 302.

16. Lefèvre-Pontalis, 'Ronceray', 129.

17. J. B. Ward-Perkins, *Les cryptoportiques dans l'architecture romaine* (Ecole Francaise de Rome 1973), 51–66.

18. Lefèvre-Pontalis, 'Ronceray', 129.

19. On Saint Saviour at Werden, see H. E. Kubach and A. Verbeek, *Romanische Baukunst an Rhein und Maas*, 2 (Berlin 1976), 1220–23. My thanks to John McNeill for this example.

20. A. Boethius and N. Carlgren, 'Die spätrepublikanischen Warenhauser in Ferentino und Tivoli', *Acta Archaeologica*, 3 (1932), 181–208.

21. M. Durliat, 'La Catalogne et le premier art roman', *Bull. Mon.*, 147 (1989), 209–38 at 216; R. Stalley, *Early Medieval Architecture* (Oxford 1999), 133–34.

22. E. Vergnolle, *Saint-Benoît-sur-Loire et la sculpture du XIe siècle* (Paris 1985). For Charroux, see R. Oursel, *Haut-Poitou roman* (La Pierre-qui-Vire 1984), 135–39, pls 28–30; and M.-T. Camus, *Sculpture romane du Poitou: les grands chantiers du XIe siècle* (Paris 1992), 174–78.

23. For Loches, see E. Impey, E. Lorans, and J. Mesqui, *Deux donjons construits autour de l'an mil en Touraine, Langeais et Loches* (Paris 1998).

24. For the nave of Sant' Andrea, Mantua, see E. J. Johnson, *S. Andrea in Mantua: The Building History* (University Park, Pennsylvania 1975).

25. B. S. Bachrach, *Fulk Nerra, the Neo-Roman Consul 987–1040* (Berkeley 1993).

26. Forsyth, *St Martin at Angers*, 16, with further bibliography, and also J. Mallet, 'Angers: Place du Raillement', in *Les premiers monuments crétiens de la France; 2. Sud-Ouest et Centre*, ed. Picard (Paris, 1996), 238–43. The fundamental study remains M. Provost, *Angers gallo-romain, naissance d'une cité* (Angers 1978).

27. I owe this example to John McNeill. R. Crozet, 'Chinon', *CA*, 106 (1948), 342–63; and X. Fehrnbach and E. Lorans, *La collegiale Saint-Mexme de Chinon* (exhibition catalogue, Chinon 1990), 23–26.

28. Mallet, *L'art roman*, 58.

29. Vergnolle, *L'art roman*, 359 n. 166; R. Crozet, 'Maillezais', *CA*, 114 (1956), 80–96; M. Dillange, *Vendée romane* (La Pierre-qui-Vire 1976), 37–48; M.-T. Camus, *Sculpture romane du Poitou*, 34 and 114.

30. For Saint-Michel-de-Cuxa, see M. Durliat, *Roussillon roman*, 2nd edn (La Pierre-qui-Vire 1964), pls 3–9.

31. For Germigny-des-Prés, see D.-M. Berland, *Val de Loire roman*, 3rd edn (La Pierre-qui-Vire 1980), 149–65, pl. 54.

32. For Sainte-Hilaire-le-Grand, see M.-T. Camus, *Sculpture romane du Poitou*, figs 86–88 and 90.

33. Mallet, *L'art roman*, fig. 5.

34. ibid., fig. 16.

35. J. Vallery-Radot, 'L'église abbatiale de Beaulieu-lès-Loches', *CA*, 106 (1948), 126–42.

36. A. Chatelain, *Donjons romans des Pays d'Ouest* (Paris 1973), 129. For Cormery, see Vergnolle, *Saint-Benoît-sur-Loire*, fig. 167; F. Lesueur, 'Cormery', *CA*, 106 (1948), 82–95.

37. For S. Simpliciano, Milan, see R. Krautheimer and S. Curcic, *Early Christian and Byzantine Architecture*, 4th edn (Harmondsworth 1985), ill. 40.

38. E. Vergnolle, 'Saint-Genest at Lavardin', *CA*, 139 (1986), 208–17; M. Thibout, 'L'église Saint-Jean-Baptiste de Chateau-Gontier', *CA*, 122 (1964), 282–88. The presbytery barrel at Chateau-Gontier is 19th century, but it surely reflects the original.

39. For Saint-Hilaire-le-Grand at Poitiers, see M.-T. Camus, 'La reconstruction de Sainte-Hilaire-le-Grand de Poitiers a l'époque romane. La marche des travaux', *CCM*, 25 (1982), 101–20, 239–71; for Selles-sur-Cher, see Vergnolle, *Saint-Benoît-sur-Loire*, 180–84.

40. F. Lesueur, 'Appareils decoratifs supposés Carolingiens', *Bull. Mon.*, 124 (1966), 167–86.

41. Lefèvre-Pontalis, 'Ronceray', 139.

42. R. Crozet, 'La corniche du clocher de l'église Saint-Hilaire de Poitiers', *Bull. Mon.*, 93 (1934), 341–45; Camus, *Sculpture romane du Poitou*, figs 121–23; for Méobecq and La Trinité, Vendôme, see Vergnolle, *Saint-Benoît-sur-Loire*, 165, fig. 160.

43. S. Lemoine, 'Villedieu-sur-Indre', *CA*, 142 (1984), 343–47; Camus, *Sculpture romane du Poitou*, 42, dates Saint-Pierre at Chauvigny around 1100.

44. F. Deshoulières, 'L'église abbatiale de Méobecq (Indre), *Bull. Mon.*, 101 (1942), 277–90; E. Vergnolle, 'L'ancien église abbatiale Saint-Pierre de Méobecq', *CA*, 142 (1984), 172–91.

45. Camus, *Sculpture romane du Poitou*, 28, pl. 41 (chevet); for the nave aisle walls of Notre-Dame-la-Grande at Poitiers, see Oursel, *Haut-Poitou roman*, pl. 51.

46. Impey et al., 'Deux donjons'; M. Deyres, 'Le chateau de Montbazon', *CCM*, XII (1969), 147–59.

47. Vallery-Radot, 'Beaulieu-lès-Loches'.

48. Bachrach, *Fulk Nerra*, 243–44.

49. ibid., 244.

La sculpture du Ronceray d'Angers: un jalon majeur de l'art du onzième siècle

MAYLIS BAYLE

The architectural sculpture of the church of Notre-Dame-du-Ronceray reflects the importance of Angers as a 'melting pot' of artistic trends and exchanges during the 11th century. Several groups of sculptors worked on the building, and their being no important chronological gap between them they may have benefited from each others' skills. The choir and transept workshop must have been active c. 1050–c. 1070, while the nave scuplture is slightly later, c. 1070. A formal and technical analysis enables us the identify more precisely the relationships between the various groups of sculptors. Influences from Saint-Benoît-sur-Loire are obvious, albeit mixed with other borrowings. Ornamental capitals in the transepts suggest comparisons with a wider area: Vendôme, Poitiers, Bernay, Mont-Saint-Michel, Rouen, Fontaine-le-Bourg. Travelling sculptors acquainted with Toulouse and Compostela may also have stopped at Angers before continuing to Rucqueville (Calvados), a small church with historiated capitals which are not Norman in design. The capitals of the Ronceray must be considered as painted works, and their study, as with capitals from Poitiers, Saint-Savin-sur-Gartempe and Saint-Georges-de-Boscherville, emphasises the close relationships between various different forms of artistic production — sculpture, painting, manuscript illumination and metalwork — none of which can be studied in isolation.

L'abbaye du Ronceray fut probablement édifiée sur le site d'une ancienne basilique établie au VIe siècle. Lefèvre-Pontalis cite à ce sujet les *Acta sanctorum*: en 529 saint Melaine, archevêque de Rennes, y aurait dit la messe, assisté de saint Aubin, évêque d'Angers, de saint Victor, évêque du Mans et de saint Laud, évêque de Coutances.[1] L'histoire du monastère pendant le haut Moyen Age reste cependant très incertaine. En revanche, les étapes de la fondation et des débuts de l'abbaye au XIe siècle sont marquées par des jalons plus surs. Ces derniers seront rapidement rappelés ici, étant entendu que la question est amplement discutée dans l'article de Malcolm Thurlby ici même.

En 1028, Foulque Nerra et sa femme Hildegarde fondent le monastère Sainte-Marie de la Charité en un lieu où existait précédemment une église Notre-Dame qui avait été détruite. Cet édifice fut alors rebâti et consacré par l'évêque Hubert de Vendôme le 12 Juillet 1028.[2] En 1040, Foulque Nerra meurt. Sa femme et son fils font des dons importants aux religieuses. Pour accueillir les habitants de la Doutre et réserver l'église Notre-Dame aux religieuses, on bâtit également une église paroissiale, la Trinité, qui est consacrée en 1062.[3] En 1088, un incendie ravage le bourg; mais aucun texte ne précise si les églises furent touchées.[4] Peu après, en 1096, les reliques de saint Pancrace et de saint Gatien sont transférées. L'autel, placé près des portes, en est éloigné.[5] Enfin,

en 1119, Calixte II consacre le maître-autel.[6] Après 1132, le chevet est en partie englobé dans la structure occidentale de la nouvelle église de la Trinité bâtie au XIIe siècle.

Ces données bien connues ont suscité diverses interprétations. Lefèvre-Pontalis mettait l'accent sur la signification de l'incendie de 1088 et plaçait après cette date l'ensemble de l'église. Jacques Mallet situe la construction de la nef vers 1070–80, le transept et le chevet vers 1090–1110, en fondant notamment son argumentation sur les périodes de dons importants mentionnées dans le Cartulaire du Ronceray. L'achèvement du chevet se situerait juste avant 1119. Les relations chronologiques entre nef et transept seraient confirmées par l'examen minutieux de la jonction de la dernière travée de nef et de sa voûte avec le transept.[7]

Les remaniements intervenus ultérieurement ne facilitent pas la lecture de l'édifice. Les tribunes établies vers 1620 modifient l'équilibre de la structure d'origine avec ses très hauts collatéraux. Les colonnes engagées vers la nef ont alors été coupées, ce qui nous prive de toutes les bases et de leur modénature, à l'exception d'une base non visible actuellement mais photographiée jadis. Une documentation aimablement fournie par Jacques Mallet nous permettra d'en faire état. Quant au choeur, la transformation de l'église en hôpital de campagne pendant la guerre de Vendée, tandis que le chevet était laissé à l'abandon, explique la ruine du sanctuaire. En 1815, ce qui restait de l'abbatiale a été intégré à l'Ecole des Beaux Arts.

LA SCULPTURE

Le but de cette étude sur la sculpture n'est pas de porter la controverse à mes devanciers mais d'insister sur la place du Ronceray dans l'histoire de la sculpture du XIe siècle, une place trop souvent sous-estimée. Si Lefèvre-Pontalis a publié très tôt la reproduction de tous les chapiteaux, seuls F. Garcia-Romo,[8] dans une démonstration à thèse dont il sera question plus loin, et plus récemment Jacques Mallet, ont accordé une certaine importance à ce décor. Dans l'histoire de la sculpture du XIe siècle, le Ronceray est le plus souvent évoqué en quelques lignes. Or il s'agit à notre avis d'une étape majeure, révélatrice d'échanges d'influences et de cheminements des formes qui permettent de préciser la situation de plaque tournante d'Angers au XIe siècle.

Sans revenir en détail sur l'analyse architecturale proposée par Malcolm Thurlby, il convient d'indiquer ici notre interprétation: il semble d'abord qu'une implantation générale ait été effectuée sur quelques assises pour marquer le pourtour de l'église. Puis un début de construction par le transept et le choeur avec sa crypte, cette campagne comprenant en même temps la dernière travée orientale de la nef. La construction de la nef se fit d'est en ouest comme le suggère un examen minutieux des corbeilles. Un probable remaniement de la crypte a dû intervenir dans le cadre d'une campagne tardive d'achèvement des absides, peut-être en relation avec le chantier de la Trinité voisine. Comme l'a bien précisé Jacques Mallet, l'élévation des hémicycles est postérieure à la construction des murs droits du choeur et de ses collatéraux et suggère quelques tâtonnements dans l'élaboration définitive du chevet. Cette interprétation d'ensemble est en fait la seule manière de rendre compte des relations entre la sculpture et les campagnes architecturales. L'hypothèse différente proposée par Jacques Mallet, avec une datation précoce de la nef et de la crypte, rend très difficilement explicables les relations entre l'atelier du transept et celui de la nef.

Les series de chapiteaux et les methodes d'atelier

Les séries constituant des ensembles homogènes ont été largement identifiées par mes devanciers. Ce sont plutôt leurs relations et les différentiations à préciser à l'intérieur de chaque campagne de construction qui méritent ici toute notre attention, de même que la place des œuvres dans les courants artistiques de leur époque. Il est aisé de distinguer:

1) Des chapiteaux dérivés du corinthien offrant diverses variantes: un groupe de corbeilles relativement homogènes marque le transept, mais avec des différences de composition et de technique entre les exemplaires du bras nord et du bras sud; des œuvres plus sèches et très monumentales, principalement dans la nef, continuent, à mon avis, l'art du transept en le schématisant et en jouant sur la géométrisation des formes.

2) Une série remarquable de corbeilles figurées est contemporaine des chapiteaux végétaux du transept. Elle orne avec eux les piles de la croisée et se voit également aux grandes arcades nord du chœur. Il est probable que de semblables sculptures se retrouvaient du côté sud maintenant détruit.

3) La crypte, très restaurée, conserve enfin quelques petits chapiteaux liés à l'art de la nef par certains détails de technique.

Pour ces différents groupes, j'envisagerai successivement; les méthodes d'atelier, les comparaisons avec d'autres œuvres, et la question de la chronologie relative de ces sculptures et de ses implications pour l'histoire architecturale. Enfin, il conviendra d'insister à propos de l'art du Ronceray, sur les éventuels rapports entre ces sculptures et les autres formes d'art, notamment la peinture murale et les arts précieux. Chaque domaine de la production artistique ne doit pas en effet être considéré isolément, surtout au XIe siècle.

Comme l'ont démontré jadis Henri Focillon et, plus tard, Louis Grodecki, il existe un certain nombre de paramètres qui doivent être pris en considération dans l'étude de la sculpture romane et tout particulièrement des séries de chapiteaux.[9] Si nous considérons ceux du Ronceray, cette règle se vérifie amplement. L'épannelage et les proportions seuls permettent déjà de distinguer des groupes précis: chapiteaux ornementaux du transept à l'épannelage corinthisant, avec le plus souvent une seule collerette. Le traitement des feuilles et le modelé sont souples. Les petits chapiteaux du collatéral nord du chœur se rattachent à ce groupe, tout en offrant des proportions plus écrasées, proches de celles des chapiteaux de la crypte. Un premier groupe, aux feuilles encore très souples, est bien représenté du côté sud (Figs 1 et 2). L'une des corbeilles offre dans sa collerette une recomposition de motifs issus de la couronne d'acanthes corinthienne. Elle est surmontée d'un tailloir sculpté.

Une autre, située dans le bras nord (Fig. 3), illustre un plus grand schématisme dans la simplification des acanthes en palmettes. Enfin un chapiteau situé au fond du bras nord comporte une collerette de feuilles très simplifiées et des volutes d'angle montées sur baguettes (Fig. 4). Leur épannelage est comparable et seul le traitement change. On peut rattacher à ce groupe les petits chapiteaux du collatéral nord du chœur.

La formule à deux collerettes n'est pas absente de cet ensemble mais y reste isolée. Elle annonce l'art de la nef. En effet un certain nombre de traits de la sculpture du transept doivent être mis en relation avec celle de la nef: non seulement nous retrouvons dans le vaisseau central les feuilles lisses, les volutes sur baguettes (Fig. 11), mais c'est dans le transept qu'est ébauchée, malgré la souplesse des collerettes, une schématisation

Fig. 1. Ronceray: chapiteau, bras sud, mur
ouest
Maylis Baylé

Fig. 2. Ronceray: chapiteau, bras sud, mur est
Malcolm Thurlby

Fig. 3. Ronceray: chapiteau, bras nord, mur
ouest
Malcolm Thurlby

Fig. 4. Ronceray: chapiteau, bras nord, angle
des murs est et nord
Malcolm Thurlby

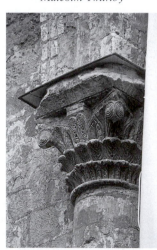

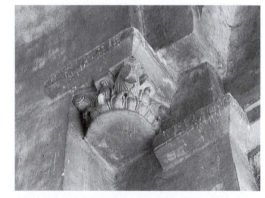

Fig. 5. Ronceray: chapiteau, croisée du
transept, pile sud-est face est
Malcolm Thurlby

Fig. 6. Ronceray: chapiteau, bas-côté nord du
chœur
Maylis Baylé

décorative avec traitement des feuilles et des consoles par une taille en biseau, ainsi que la création de tout un jeu de petits motifs géométriques (Fig. 5). Cette tendance va s'affirmer dans la nef.

L'analyse des corbeilles à l'intérieur du transept montre, comme on l'a dit plus haut, des différences suggérant une marche du nord au sud, avec, parmi les chapiteaux de la face ouest du bras sud et d'une pile ouest de la croisée, une plus grande diversification dans la recomposition des formes.

A la croisée du transept et aux piles du choeur, un groupe de sculptures figurées a depuis longtemps attiré l'attention des spécialistes (Figs 7–11). Il reste proche du précédent par les proportions du bloc et par l'épannelage, mais s'en distingue par les sujets figurés et le traitement des personnages. Ce sont successivement la Fuite en Egypte (Fig. 7), des évangélistes (en partie restaurés), un groupe d'apôtres ou de saints mal identifiés (Figs 8 et 9), Adam et Eve dans la scène de la Tentation (Fig. 10), puis Adam et Eve chassés du Paradis terrestre, enfin une oeuvre en grande partie bûchée mais qui appartenait à la même série.

L'épannelage restitué montre une décomposition du bloc en deux registres, l'épaisseur de la collerette étant réservée sauf pour les deux chapiteaux de la pile nord-est et pour la corbeille bûchée à la retombée du doubleau du choeur qui devaient faire partie d'un petit groupe également présent du côté sud maintenant disparu. La console est parfois découpée suivant une ligne courbe (deuxième chapiteau de la pile nord-est) avec à chaque angle une masse réservée pour d'éventuelles volutes.

Plusieurs mains peuvent être discernées. La Fuite en Egypte n'est pas l'oeuvre du même sculpteur qu'Adam et Eve: il y a dans ce dernier chapiteau plus de rondeur des visages mais en même temps un traitement plus mou, des personnages aux proportions plus courtes.

La sculpture de la nef

Il existe des liens manifestes entre ces deux séries — ornementale et figurée — et celles de la nef; certains détails de traitement sont identiques. Mais les chapiteaux de la nef diffèrent par l'épannelage, par les proportions, et aussi par la conception du décor de ceux du transept et du choeur. Plus hauts, plus élancés, ils comportent une importante série de corbeilles à deux collerettes, ce qui les rapproche du corinthien dit classique. Ils s'éloignent en revanche du modèle antique par la sécheresse et la raideur du traitement, par l'interprétation et la géométrisation des éléments constitutifs. Plusieurs formules ont été adoptées par l'atelier: corbeilles à deux rangs de feuilles lisses et baguettes sous les volutes d'angle (Fig. 11); chapiteau presque identique mais à deux rangs de palmettes; ces dernières sont parfois stylisées à l'envers (Fig. 12).

Cela ne signifie pas que l'épannelage à une collerette est totalement abandonné. Il subsiste et a été utilisé, pour deux blocs de préparation similaire à la fois pour des chapiteaux corinthisants et pour des oeuvres figurées où des oiseaux stylisés remplacent les feuilles (Figs 13 et 14). Les deux oeuvres, l'une ornementale, l'autre figurée, ont reçu la même préparation première du bloc.

De fait, un examen attentif des chapiteaux de la nef révèle, au delà des apparences premières (corbeilles corinthisantes, collerettes d'oiseaux, chapiteaux à grands aigles), des méthodes d'atelier qui diffèrent selon les sculptures. L'une concerne les volutes: celles-ci forment soit un enroulement multiple bien incisé, présent dans le transept et dans certaines oeuvres de la nef, soit des volutes plus simples et plus rondes, soit de très petites volutes particulièrement caractéristiques des chapiteaux à grands oiseaux. Ces

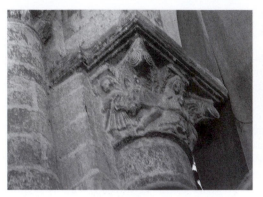

FIG. 7. Ronceray: chapiteau, croisée du
transept, pile nord-ouest face sud
Maylis Baylé

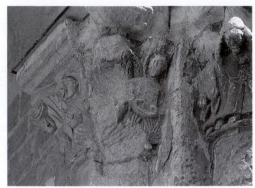

FIG. 8. Ronceray: chapiteau, croisée du
transept, pile nord-est face ouest
Maylis Baylé

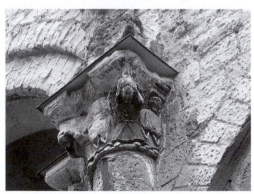

FIG. 9. Ronceray: chapiteau, croisée du
transept, pile nord-est face sud
Maylis Baylé

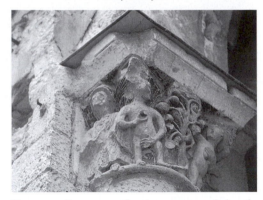

FIG. 10. Ronceray: chapiteau, revers de la pile
de croisée nord-est
Maylis Baylé

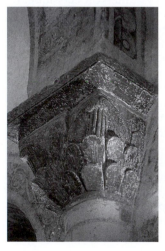

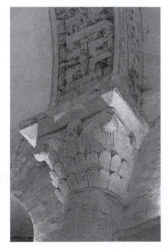

FIG. 11. Ronceray: chapiteau,
nef, huitième support sud
John McNeill

FIG. 12. Ronceray: chapiteau,
nef, troisième support nord
Maylis Baylé

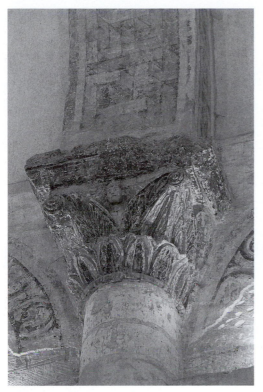 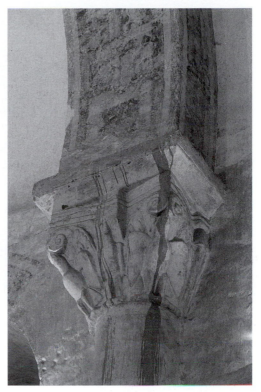

Fig. 13. Ronceray: chapiteau, nef, sixième
support nord
Malcolm Thurlby

Fig. 14. Ronceray: chapiteau, nef, huitième
support nord
Malcolm Thurlby

différences sont significatives et attestent des habitudes différentes. On remarquera enfin l'identité de préparation de chapiteaux parfois opposés par paires.

Dans le cas du Ronceray, il est significatif que les enroulements multiples sont l'apanage des travées les plus orientales. Ils disparaissent dans les dernières travées ouest au profit de volutes plus simples ou de petites volutes dans lesquelles s'encastrent les têtes d'oiseaux, ces deux derniers types se retrouvant également dans la crypte.

La chronologie des volutes — comme celle des bases — est moins rigoureuse en Poitou et en Anjou qu'en Normandie et en Bourgogne.[10] Elle est cependant utilisable avec quelques réserves, dans la mesure où l'évolution de la corbeille à nombreux enroulements incisés précède généralement la formule à petites volutes.

D'autres indices confirment un certaine chronologie relative des œuvres dans la nef: les chapiteaux des travées les plus proches de la façade diffèrent de ceux des travées orientales. Ce sont d'abord des corbeilles à grands oiseaux, mais aussi des chapiteaux simplement épannelés et simplement ornées de rainures indiquant de grandes feuilles. Enfin une œuvre à petits quadrupèdes assez maladroitement dégagés et très schématiques (Fig. 15). Il n'est pas nécessaire de mettre cet exemplaire à part du reste du décor sculpté de la nef. Nous sommes seulement en présence d'un appauvrissement de l'art antérieur et il ne faut pas croire qu'ils sont plus anciens à cause de leur

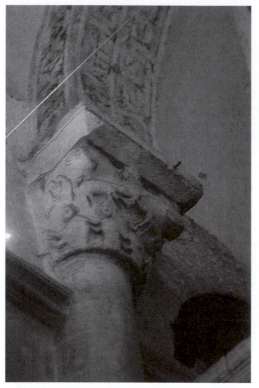

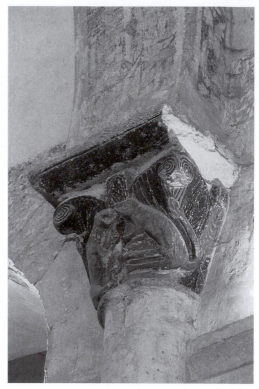

FIG. 15. Ronceray: chapiteau, nef, deuxième
support sud
Maylis Baylé

FIG. 16. Ronceray: chapiteau, nef, deuxième
support nord
Malcolm Thurlby

simplicité. On notera qu'une formule comparable à celle des deux chapiteaux à quadrupèdes affrontés de la nef (Fig. 16) se voit à l'extrémité du mur extérieur du collatéral nord du chœur, à la jonction avec l'hémicycle. Quant à la corbeille à grandes feuilles rainurées, c'est un type bien connu des années 1080. Tout suggère ainsi une marche d'est en ouest dans la réalisation du décor de la nef.

Ceci ne suppose pas de très longues périodes dans la réalisation des différentes séries. En effet il est possible de discerner des relations entre les groupes du chevet, du transept et de la nef. La tête de la Vierge de la Fuite en Egypte est de traitement similaire à l'un des masques ornant un corinthien de la nef. Il est notable d'ailleurs que ce chapiteau figuré situé au revers de la pile de croisée diffère des œuvres figurées du choeur à la fois par la plus grande finesse des têtes et par l'organisation des végétaux de fond. Certaines ébauches de stylisation dans le transept annoncent la schématisation de la nef et attestent une continuité entre les ateliers du transept et les sculpteurs de la nef. Il n'y a pas de rupture franche et des contacts ont dû exister entre tous les artistes à l'œuvre sur le chantier du Ronceray. D'ailleurs les chapiteaux ornés d'aigles se retrouvent également dans la crypte et certains détails de traitement comme les baguettes rainurées sous les volutes sont communs à des chapiteaux de la crypte et des travées occidentales de la

nef. Ces dernières comparaisons ont été largement évoquées par Jacques Mallet et seront prises en considération plus loin pour la discussion de la chronologie de l'édifice.

La question de la crypte

Comme l'atteste l'étude architecturale de l'édifice, la crypte a été entièrement restaurée au XIXe siècle. On sait que les files de colonnes centrales sont une restitution de cette époque. Celles du pourtour, en revanche, conservent quelques éléments authentiques; trois chapiteaux au moins et trois bases, l'une d'entre elles étant retaillée. D'autres œuvres sont peut-être en partie authentiques, mais l'état de dégradation de la surface dû aux suintements des inondations successives ne permet pas de certitude.

Les profils de bases sont variés: l'un est dérivé de l'attique et bien connu à Saint-Benoît-sur-Loire, Méobecq, Beaulieu-les-Loches,[11] et en Normandie avant 1040 au plus tard.[12] Il en existe également au chœur de la cathédrale d'Auxerre. D'un type en principe précoce, cette base a été copiée, mais mal copiée par les restaurateurs. Un deuxième profil à trois tores en retrait les uns sur les autres peut être comparé à une base de Saint-Florent de Saumur où l'avancée du tore inférieur, moins marquée, et la moindre rondeur du profil suggèrent une date plus précoce que le Ronceray. Un profil plus proche de celui d'Angers se retrouve à Saint-Jean de Montierneuf à Poitiers.[13]

D'autres bases du pourtour peuvent être d'origine, comme celle de l'angle nord-ouest dont le profil comporte, au dessous d'un tore, une forme attique à tore inférieur avançant fortement. Le classique profil à deux cavets bien connu entre 1050 et 1080 se voit également mais paraît restauré. Cette variété de la modénature est curieuse pour une chapelle de dimensions moyenne. Il est regrettable que les bases des colonnes centrales soient toutes refaites.

Les chapiteaux de la crypte sont de proportions très écrasées. Les principaux éléments originaux ont été publiés par Jacques Mallet et offrent plusieurs formules: à grandes palmettes, à baguettes sous volutes (Fig. 18), à console sur toute la hauteur; la composition la plus originale est constituée par de grands oiseaux d'angle très comparables à ceux des travées occidentales de la nef.

Ces sculptures posent problème dans la chronologie de l'édifice. Le traitement d'une corbeille à grandes palmettes est identique à celui d'un chapiteau de la nef et les oiseaux d'angle sont communs à ces deux parties de l'église. Les proportions donnent peu d'importance à la hauteur. Cela peut certes s'expliquer par une nécessité pratique dans une crypte de faible hauteur mais cela correspond aussi à une évolution attestée dans la seconde moitié du XIe siècle vers des formes larges et basses. De même l'aspect des volutes dans lesquelles s'insèrent les têtes des oiseaux est plus tardive que les grandes volutes rainurées. Tout suggère à la fois une nef antérieure à la crypte — ou tout au moins contemporaine des sculptures de celle-ci — et une légère postériorité des chapiteaux de la crypte par rapport à ceux du transept et du chœur. Ceci est à première vue gênant. Il faudrait envisager la possibilité d'un remaniement du chevet dans le cadre de l'achèvement des absides.

Relations de comparaisons

De toutes les sculptures du Ronceray, ce sont celles du transept et du chœur qui appellent le plus de comparaisons. Celles-ci concernent d'abord les sculptures du bras nord: on remarquera d'abord l'existence d'un type à collerette de feuilles lisses ou de palmettes où les volutes d'angle sont montées sur des baguettes. Ce principe est bien

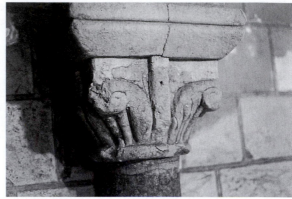

FIG. 18. Ronceray: chapiteau de la crypte
Maylis Baylé

FIG. 17. Ronceray: base de colonne
Jacques Mallet

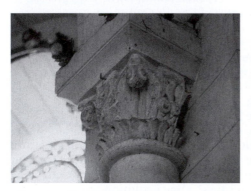

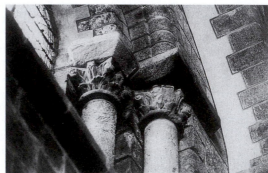

FIG. 19. Fontaine-le-Bourg: chapiteau de
l'abside
Maylis Baylé

FIG. 20. L'abbatiale de Mont-Saint-Michel:
chapiteau, bras sud
Maylis Baylé

connu dans la sculpture du XIe siècle. Il se remarque aussi bien à Saint-Martin d'Angers qu'à Bernay et à Fontaine-le-Bourg (Fig. 19), près de Rouen.[14] Il est également bien connu sur la Loire et à Saint-Florent de Saumur comme à Cormery. Tous les exemples cités nous ramènent à des dates relativement précoces, vers 1040 à Saumur et Fontaine-le-Bourg, vers 1030–40 à Bernay; la question de Saint-Martin d'Angers étant plus complexe et actuellement très discutée. Ce type se retrouve dans la nef mais avec des proportions différentes.

Dans le bras sud, coexistent des chapiteaux à acanthes-palmettes plus souples, comparables à celles de Saint-Benoît-sur-Loire où commence un processus de recomposition de la collerette bien identifié par Eliane Vergnolle.

C'est dans le transept qu'apparaissent les premiers exemples de stylisation de la feuille traitée en biseau. Aux piles de la croisée, la forme d'ensemble des collerettes est encore souple mais le détail des motifs, à l'intérieur de chaque feuille et sur la console, est déjà géométrisé, traité en biseau aigu. Il atteindra dans la nef un très grand degré de schématisme cunéiforme. C'est à propos de ces œuvres que Francisco Garcia-Romo avait évoqué le cheminement d'influences mozarabes.[15] Sans écarter totalement la possibilité d'apports et de cheminements diffus, il semble que l'on ne puisse se rallier à l'idée de l'œuvre d'un atelier précis issu du milieu hispanique. En revanche, le traitement de détail des feuilles et des consoles peut relever d'emprunts plus ou moins directs à l'art du nord de l'Espagne. Les chapiteaux de San Miguel de Escalada peuvent en fournir un jalon. Ces apports ont pu se conjuguer avec des traditions proprement locales: la recomposition des petits motifs végétaux dans les sculptures de Lavardin, les éléments géométriques sur les chapiteaux de la croisée du transept de Saint-Martin d'Angers illustrent la même tendance.

Un autre jalon concerne la collerette d'oiseaux petits et gras du collatéral nord du choeur. Le principe de la couronne de feuilles transformées en oiseaux semble inauguré à Saint-Benoît-sur-Loire et peu après à la croisée du transept de la cathédrale de Bayeux. L'exemple le plus proche de celui du Ronceray se voit à Fontaine-le-Bourg, une dépendance de Saint-Père de Chartres, puis de Fécamp, dont les quelques chapiteaux sont d'autant plus intéressants qu'ils semblent illustrer de manière résiduelle un atelier important pour l'histoire de la sculpture du XIe siècle. On rappellera enfin l'existence d'un chapiteau à collerette animalière et d'une corbeille ornée d'oiseaux stylisés dans le transept du Mont-Saint-Michel, achevé au plus tard vers 1058.[16] Cette relation avec l'art montois est importante: on retrouve en effet aussi au Mont le principe de la collerette d'animaux et surtout les rares chapiteaux corinthiens purement végétaux encadrant les fenêtres hautes de l'abbatiale normande (Fig. 20), offrent par leur stylisation et par leurs proportions une parenté avec ceux du collatéral du choeur et du bras nord du Ronceray.

L'atelier des chapiteaux figurés du choeur et de la croisée a pu être mis en relation avec les sculptures de Saint-Benoît-sur-Loire et de Saint-Aignan d'Orléans. Cela est particulièrement évident si l'on compare les deux corbeilles de la Fuite en Egypte, celle de la tour-porche ligérienne et celle du Ronceray: outre le thème lui-même et sa composition, certains traitements de drapés sont identiques. On a cependant vu plus haut que ce chapiteau est d'une main différente de ceux du choeur et c'est dans ce dernier que les comparaisons — et aussi les nuances — à effectuer avec Saint-Benoît sont les plus évidentes. Dans le choeur, les visages ont le menton en galoche et les petites oreilles bien dégagées des sculptures de Saint-Benoît. On peut rapprocher par exemple la tête du personnage central du 'chapiteau de saint Martin' avec celles des évangélistes du Ronceray. De même la manière de placer le personnage sous la volute d'angle est commun aux deux édifices. Il s'ébauche à la tour-porche de Saint-Benoît et prendra tout son sens avec la campagne du déambulatoire après 1067, avant de connaître un développement exponentiel dans le Berry. Les principes d'épannelage, la répartition d'ensemble des volumes relèvent de formules rodées à Saint-Benoît. Cependant, la comparaison s'arrête là: les sculpteurs du Ronceray ont su faire œuvre originale, notamment pour le traitement d'ensemble des têtes et des corps, aux proportions plus trapues, aux masses plus lourdes qu'à Saint-Benoît. D'autres influences et une formation plus complexe de l'artiste doivent rendre compte de ces différences.

Pour la nef, la double collerette et les palmettes stylisées existent vers 1030 en Bourgogne, à Auxerre et à Nevers, mais dans une conception d'ensemble qui reste plus

proche de modèles antiques. Egalement plus 'antiquisantes' sont les corbeilles de Saint-Benoît-sur-Loire. Il semble qu'un jalon soit actuellement perdu pour expliquer les choix des sculpteurs angevins dans ce processus de recomposition et de géométrisation du végétal qui commence dans le transept et se poursuit dans la nef. On peut certes insérer la série à double collerette dans les ensembles similaires de Saint-Hilaire et, plus tard, Sainte-Radegonde de Poitiers, de Maillezais, ou dans les chapiteaux du choeur de Saint-Savin-sur-Gartempe. Mais les comparaisons restent générales, attestant l'appartenance à une tendance présente dans l'ouest de 1030 à 1090. En Normandie, Bernay et, plus tard, la crypte de la cathédrale de Bayeux offrent une conception similaire des proportions à deux couronnes mais dépourvue du décor stylisé dont Frederico Garcia-Romo avait bien discerné l'originalité.

LA SCULPTURE DU RONCERAY ET LA CHRONOLOGIE DE L'EDIFICE

Compte tenu des comparaisons proposées, l'art du transept et du choeur semble se situer dans les années 1040–70: rappelons en effet les jalons cités: Saint-Benoît-sur-Loire, tour-porche aux deux niveaux, vers 1030–50; la Trinité de Vendôme, vers 1040;[17] Saint-Florent de Saumur, vers 1040; Cormery, vers 1050;[18] Rouen, crypte de la cathédrale, vers 1030 au plus tard; Fontaine-le-Bourg, anciennement Sainte-Marie du Vaast, vers 1040; le Mont-Saint-Michel, avant 1058; cathédrale romane de Bayeux, avant 1077 et, pour la croisée du transept, sans doute vers 1060. Les jalons les plus tardifs concernent les abbayes caennaises et la crypte de la Couture du Mans, vers 1070, où se voient des corbeilles assez proches des séries végétales du transept. Une date moyenne, vers 1050–60, est acceptable comme hypothèse de travail pour cette campagne qui englobe le transept et, semble-t-il, la dernière travée de la nef.

La sculpture de la crypte et sans doute celle de l'extrémité de l'abside a pu se situer vers la fin de cette campagne, dans le cadre d'un remodelage lié à la construction de la Trinité pour laquelle nous avons un jalon en 1062.

La nef est, à notre avis, plus tardive que le transept: il est difficile d'admettre que, contrairement à toutes les tendances connues de l'évolution du corinthien du XIe siècle en Poitou, Normandie et même sur la Loire, le Ronceray fasse exception à une progression chronologique du plus souple vers le plus sec et le plus géométrisé. Par ailleurs l'étude des sculptures de la nef montre un cheminement d'est en ouest dans l'élaboration des corbeilles. Enfin, l'unique base conservée, non visible actuellement mais photographiée jadis par Jacques Mallet (Fig. 17) et constituée d'un tore un peu aplati, d'un glacis et d'un bandeau ou d'un léger tore (la pierre est entamée) ne plaide pas à notre avis en faveur d'une date antérieure à 1060 dans le contexte angevin, poitevin et ligérien. En revanche elle atteste une construction du XIe siècle, comme l'écrit Jacques Mallet dans le courrier accompagnant ce document.

Le Ronceray apparaît ainsi comme un édifice qui se situe, pour la sculpture, au carrefour d'une série de courants reliant France moyenne, Normandie, Espagne et régions méridionales et qui illustre sans doute toute une production régionale dont il constitue maintenant le seul témoignage. Le cas de la sculpture du Ronceray illustre bien le caractère lacunaire de nos connaissances pour le XIe siècle: au delà des comparaisons du groupe figuré avec Saint-Benoît-sur-Loire, presque tous les points d'ancrage pour le transept et la nef concernent des monuments dont ne subsistent que de rares chapiteaux ornant les seules parties romanes subsistantes de ces édifices: il faut imaginer l'ampleur probable des ateliers de la Trinité de Vendôme, de Rouen ou du

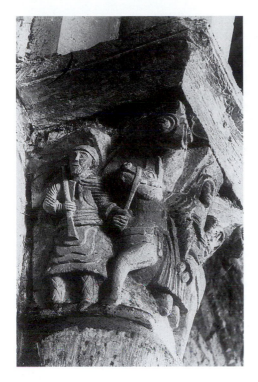

FIG. 21. Rucqueville: chapiteau
Maylis Baylé

Mont-Saint-Michel dont le chœur a disparu. Fontaine-le-Bourg qui dépendit de Saint-Père de Chartres puis de Fécamp au temps de Guillaume de Volpiano, comporte un décor de qualité qui dut être lié à un grand chantier voisin. Angers est un carrefour, une étape sur la route des ateliers et cela explique la variété des composantes de son décor. S'il n'est plus possible d'admettre la thèse de l'atelier hispanique identifié par Garcia-Romo, le spécialiste espagnol avait à juste titre mis l'accent sur la question du cheminement des sculpteurs. Le décor du Ronceray fait assez rapidement place, dans les édifices plus tardifs, à d'autres formes de sculpture. Mais des échos assez lointains sont discernables. Ainsi la petite église de Rucqueville, datable dans les années 1090–95 doit être évoquée ici.[19] Ses chapiteaux, inusités dans le duché de Normandie, sont l'œuvre d'un atelier itinérant qui eut connaissance des sculptures de Toulouse et de Compostelle et qui semblent être passés par le Ronceray: c'est du moins ce que suggèrent les similitudes entre les deux corbeilles du chœur à frises de personnages et l'un des chapiteaux de Rucqueville, de même que la présence d'une Fuite en Egypte, le tout offrant à la fois des réminiscences évidentes de l'art toulousain et des détails très proches des sculptures angevines (Fig. 21).

Une dernière question mérite d'être évoquée bien qu'il soit impossible, dans l'état de nos connaissances, de lui apporter une réponse certaine. Les peintures qui couvrent actuellement certaines corbeilles de la nef ne sont pas antérieures au milieu du XIIIe siècle. Et les traces de polychromie sur les chapiteaux du chœur doivent être de la même époque. Cependant nous savons maintenant par les recherches concernant Saint-Hilaire de Poitiers, le chœur de Saint-Savin-sur-Gartempe, l'état ancien des chapiteaux de Saint-Georges-de- Boscherville, et les récents travaux de V. Juhel sur les sculptures

des tribunes de Cerisy-la-Forêt, que les peintures jouaient un rôle important dans l'effet visuel de ces chapiteaux romans.[20] Une partie des chapiteaux du Ronceray, notamment ceux de la nef, a des équivalents précis dans les chapiteaux ornementaux de l'enluminure du XIe siècle, tout particulièrement dans les manuscrits ottoniens. Et les manuscrits d'Angers, comme la Bible de Saint-Aubin, plus tardive, regorgent de chapiteaux ornementaux. Il faut évoquer ces œuvres avec la polychromie qui dut les habiller, sans doute une série de rehauts plus légers que les grandes plages vert foncé ou rouge du XIIIe siècle sous lesquelles n'ont pas été retrouvées de traces de surfaces intégralement peintes. En tout état de cause, la complexité géométrique de certains motifs du transept et de la nef, ou, au contraire, les grandes plages nues des corbeilles à feuilles lisses pouvaient offrir un effet assez différent de celui qu'ils présentent actuellement.

NOTES

1. *Acta sanctorum*, Janvier, I, 332.
2. Marchegay éd., 'Cartularium monasterii Beate Mariae Caritatis Andegavensis', *Archives d'Anjou*, III (Angers 1854–1900), 1–4.
3. L. Halphen éd., *Recueil d'Annales angevines* (Paris 1903), 63.
4. L. Halphen, *Recueil d'Annales angevines*, 6, et 89.
5. Marchegay éd., *Cartularium monasterii*, 12–13, n. 2.
6. ibid., 12.
7. E. Lefèvre-Pontalis, 'L' église abbatiale du Ronceray d'Angers. Etude archéologique', *CA* (1910), 121–45; J. Mallet, *L'art roman de l'ancien Anjou* (Paris 1984), 56–71.
8. F. Garcia-Romo, 'Influencias hispano-musulmanes y mozarabes en general en el romanico francès del siglo XI', *Arte Espanol*, (1953), 163–95; idem, 'La escultura romanica francesa hasta 1090. I. Los problemas', *Archivo espanol de Arte*, XXX (1957), 223–40; idem, 'La escultura romanica francesa hasta 1090. II. Los talleres', *Archivo espanol de Arte*, XXXII (1959), 121–41.
9. H. Focillon, *L'art des sculpteurs romans* (Paris 1931); idem, 'Recherches récentes sur la sculpture romane en France au XIe siècle', *Bull. Mon.*, (1938), 49–72.
10. Sur la chronologie des profils de bases en Normandie, M. Baylé, *Les origines et les premiers développements de la sculpture romane en Normandie*, no. spécial d' Art de Basse-Normandie, 177 (Caen 1992), 419–21. Un corpus des bases est actuellement en cours sur l'Ouest et la Bourgogne.
11. E. Vergnolle, *Saint-Benoît-sur-Loire et la sculpture du XIe siècle* (Paris 1985), 50–51 (bases de la tour-porche), 157–66 (Méobecq, sans relevé de bases). Sur Beaulieu-les-Loches, J. Ottaway, 'Beaulieu-les-Loches, une église princière de l'ouest de la France aux alentours de l'an mil' (thèse de Doctorat dact. Inédit, CESCM Poitiers 1986).
12. Exemples: Bernay (ancienne abbatiale Notre-Dame), Fontaine-le-Bourg (église paroissiale, ancien prieuré de Sainte-Marie du Vast).
13. M.-T. Camus, 'Un chevet à déambulatoire et à chapelles rayonnantes vers 1075: Saint-Jean de Montierneuf', *CCM*, XXI (1978), 357–84. Les bases, fort intéressantes, ne sont pas mentionnées bien qu'elles tendent à conforter la datation proposée et même à la vieillir légèrement.
14. M. Baylé, *Les origines*, 58–70 (Bernay), 108–10 (Fontaine-le-Bourg).
15. F. Garcia-Romo, 'II Los talleres', et idem, 'Un taller escultorico de influjo hispano-musulman en el Loire medio (antes de 1030–1050)', *Al Andalus* (1960), 189–200.
16. M. Baylé, *Les origines*, 111–13.
17. Abbé G. Plat, 'L'église primitive de la Trinité de Vendôme', *Bulletin archéologique du Comité des Travaux Historiques et Scientifiques* (1922), 31–66.
18. E. Vergnolle, *Saint-Benoît-sur-Loire*, 169–75. M. Vieillard-Troïekouroff, 'Les vestiges de l'ancienne abbatiale de Cormery consacrée en 1054', *Bulletin de la Société nationale des Antiquaires de France* (1966), 41–51.
19. Sur Rucqueville, M. Baylé, *Les origines*, 157–60 ~; G. Zarnecki, 'Early Romanesque Capitals at Bayeux and Rucqueville', *Symbolae Historiae Artium, Mélanges en l'honneur de Lech Kalinowski* (Varsovie 1986), 165–69.
20. M.-T. Camus, 'Les chapiteaux peints du choeur de Saint-Hilaire de Poitiers', *L'acanthe dans le décor architectural de l'Antiquité à la Renaissance* (Paris 1990). Sur les chapiteaux peints, également M. Baylé,

'Sculpture et polychromie dans l'art roman de Normandie', *Mélanges en l'honneur de Michel Nortier*, Cahiers Léopold Delisle, XLIV (1995), 129–36. Sur Cerisy-la-Forêt, voyez V. Juhel, communication à paraître, *Bulletin de la Société des Antiquaires de Normandie* (2001). L'auteur présente notamment le cas inédit de certaines œuvres dégagées dans les tribunes de Cerisy-la-Forêt, très intéressantes par les simples rehauts soulignant les lignes principales de la sculpture.

Aspects of the Architectural Patronage of the Family of the Counts of Anjou in the Twelfth Century

LINDY GRANT

Cette communication considère quelques aspects du patronage architectural de la famille des comtes d'Anjou pendant le douzième siècle. Elle ne prétend pas être exhaustive. La communication se concentre sur trois questions. De quels types sont les quelques institutions ecclésiastiques que la famille comtale a choisi de fonder, de protéger et où ses membres reposeront. Quelles étaient leurs relations avec l'église même, et avec ses autres protecteurs? Enfin, comment la famille des comtes d'Anjou a été vue par ses contemporains, et comment ont-t-ils voulu être vus, et comment ont-t-ils voulu se présenter comme protecteurs et mécènes? Est ce que le patronage de la famille des comtes d'Anjou est typique des modèles de la protection et du mécénat princier dans le nord de la France contemporaine, ou est-ce qu'il y a des traits distinctifs par rapport au mécénat et la protection des dynasties des Capetiens ou des Blois-Chartres, ou des rois-ducs Anglo-Normands? La comparaison avec les rois-ducs Anglo-Normands est d'un vif intérêt, parce que Henry II d'Angleterre était fils de l'impératrice anglo-normand Mathilde et du comte Geoffroi d'Anjou.

Pour la plupart d'entre eux, on peut bien dire que le patronage était du type princier de l'époque. Mais il existe quelques traits distinctifs. Il y a un manque d'intérêt dans les fondations hospitalières, par exemple, en comparaison avec les Anglo-Normands et avec Blois-Chartres. Deux institutions ecclésiastiques ont joué un rôle très important dans le patronage de la famille d'Anjou. L'une est l'abbaye de Fontevraud, comme résultat de l'intérêt direct de quelques femmes de la famille, avant tout Bertrade de Montfort. L'autre était la cathédrale du Mans — une église qui n'est pas même dans l'Anjou. Mais le comte Geoffroi et le jeune Henry II ont été mis sous la protection de saint Julien, saint patron du Mans, et il y a d'étroits liens personnels.

Leurs pratiques funéraires étaient aussi différentes. Les femmes de la dynastie ont choisi d'être ensevelies très tôt dans les abbayes réformées; le comte Geoffroi a établi la tradition familiale d'être enseveli dans une cathédrale — celle du Mans. Il semble que la famille a fait des expériences très tôt avec des effigies funéraires.

Mais c'étaient les rois-ducs Anglo-Normands qui ont cultivé une image d'eux mêmes comme grandes patrons bâtisseurs: par contre la famille comtale d'Anjou se présentait comme litteratus. C'était Henry II Plantagenêt qui était héritier le digne des deux traditions culturelles.

In 1110, Count Fulk V of Anjou gave the chapel of Saint-Jean-de-Longaunay to the Augustinian abbey of La Roë. The charter recording the gift is discursive, in the

Angevin manner. It tells us that, on the day of the gift, in the cloister of Saint-Jean, Lisiard de Sablé, a relative of the Craon family who had founded La Roë, ate curd cheese, which count Fulk broke up for him, because there was no barley bread available. The charter explains that barley bread was the only type of bread that Lisiard could eat, because he was on a diet — 'propter grossitudinem corporis'.[1] This delightful vignette encapsulates several things that seem to me to be typical of, and in some cases distinctive about, the patronage of Counts Fulk and Geoffrey of Anjou. La Roë, the object of the patronage, was one of the reformed houses so popular with all major patrons in northern France around 1100. Fulk and his court are represented as at home in the innermost part of the priory, partaking of its daily bread. Finally, Fulk is making a substantial gift to an institution founded by an important family, and tending to the welfare of another of his magnates as he does so. It is difficult to imagine Henry I concerning himself with a baron on a diet.

Some years ago, I wrote a paper on the architectural patronage of Henry II.[2] The present paper will focus on the patronage of Henry's parents, Geoffrey, count of Anjou and the Empress Matilda, and their forebears. What links the two is the implicit question as to whether Henry II's patronage reflects his Anglo-Norman or his Angevin heritage, or, indeed, both, because both simply fall into the general pattern of princely patronage in northern France in the late 11th and early 12th century. This is too big a subject for a short paper, however, so I shall confine myself to three areas: to patterns of foundation, major patronage and burial; to relationships with the church and other patrons; and to how the Angevins were seen, saw and presented themselves as patrons.

I shall begin with patterns of patronage. The prospective 12th-century patron could be consciously conservative, supporting the established Benedictine monastic tradition, or consciously reformist. If the latter, he or she might support either the new concept of regular canons; or those new-fangled institutions addressing the problem of the poor and sick in an increasingly urban environment — the hospital; or the new religious orders, most of which were eremetical in origin. The forests from southern Normandy to the Loire proved a haven for hermits, and the new monastic orders of Savigny and Tiron emerged here. In Anjou the dominant figure in the new monasticism was Robert d'Arbrisssel, who founded La Roë and the convent of Fontevraud.[3]

Most princely patrons kept their options on a place in heaven open: the Angevins were no exception. If no more, it was important to retain the status of protector and look after the interests of the great Benedictine houses founded and endowed by their predecessors. Thus both Fulk V and Geoffrey took care to defend the interests of Saint-Florent at Saumur, La Trinité at Vendôme, and Saint-Aubin and Le Ronceray at Angers.[4] Geoffrey often made quite explicit his role as their protector. He styled himself '*defensor*' of Marmoutier.[5] In commending Vendôme to the protection of young Henry, he announced, 'Our predecessors founded this house and have defended it vigorously . . . I for my part have never failed to provide help and counsel when need arose'.[6] 'It is most salutary,' he declared, in an act of 1133 for Saint-Florent, 'for princes to care with affection for those churches and abbeys founded by their antecessors, and to take their lands, men and buildings under the shadow of their protection.'[7] However, they did not, unlike their rivals, the Thibaudian counts of Blois/Chartres, or their overlords, the Capetians, or their other rivals, and in-laws, the Anglo-Normans, expend effort or revenue in supporting, or associating themselves with, building at such grand old institutions.[8] Geoffrey's reconfirmation in 1136 of Marmoutier's rights to take live wood for building does not really constitute architectural patronage.[9] Fulk, but not

Geoffrey, did found, and presumably build, new Benedictine priories at Trôo (Loir-et-Cher), Turpenay (Indre-et-Loire) and Fontaine-Saint-Martin (Sarthe), but these are hardly major establishments.[10] Neither Fulk nor Geoffrey displayed interest in the provision of new hospitals or leper houses, in the way that the Blois/Chartres and their Anglo-Norman cousins did. The children and grandchildren of William the Conqueror set much store by this new means to display simultaneously one's piety, wealth, generosity and care for the state of one's towns. Henry I and his queen, their daughter the Empress Matilda, Adela of Blois and her son Henry: all were enthusiastic founders and patrons of hospitals. Henry II would continue the family tradition, founding hospitals or leper houses, often of some architectural pretension, at Le Mans, Bayeux, Caen and Rouen.[11]

Where the new reformed orders were concerned — as the anecdote about la Roë suggests — the patronage of Fulk and, to a lesser extent, Geoffrey was rather more in line with that of their fellow princes. Fulk and his wife, Erembourg de la Flèche, were probably the founders of the Savignac abbey of La Boissière, and what appears to be their foundation charter specifies that their gifts include materials for building, as well as lands.[12] They founded Cistercian Le Loroux, probably in 1121, or perhaps shortly before 1117.[13] Erembourg, who died in 1126, chose it as her burial place. This prompted Geoffrey, always more tight-fisted than his father, to give revenues for the lighting of the church in 1146, 'pro animabus patris mei et matris meae, quae in eadem ecclesia jacet sepulta'.[14] But their most important patronage was expended on Fontevraud, the first church of which, dedicated in 1119 by Pope Calixtus II and perhaps that excavated a few years ago, was largely financed by Fulk.[15]

But Fontevraud was not founded by the comital family. The lay founder was Erembourg of Montreuil-Bellay, wife of one of the most important and fractious of the Angevin magnates.[16] Moreover, Fontevraud lay just beyond the borders of Anjou proper, in the county and diocese of Poitou, founded, as were so many early 12th-century reformed houses, in disputed marcher territory. The counts of Anjou could not risk letting it escape their orbit. It is not clear whether the Montreuil-Bellay were frozen out, but Count Fulk certainly muscled in, making it very clear, in a retrospective confirmation by his wife, that he is the builder of the first church.[17] There is no evidence that Geoffrey funded building at the abbey, but he took care to foster the relationship, which flourished and issued in important architectural patronage under both Henry II and Richard the Lionheart. Henry built 'officinas' — probably the claustral buildings, perhaps the kitchen, and the two subsidiary priories of Saint-Lazare for leprous nuns, and La Madeleine for fallen women. Richard built the cloister.[18]

Fontevraud was, of course, a nunnery. The 12th-century reformers are often seen as antipathetic to female monasticism. It is true that the Cistercians, at least under Saint Bernard, were; but the western French reformers had a different approach. A disciple of Robert d'Arbrissel founded the nunnery of Nyoiseau in northern Anjou.[19] Saint Vitalis of Savigny established L'Abbaye Blanche for his sister, and soon there was a substantial female filiation in Normandy, incorporating Villers-Canivet (Calvados), Bival, Bondeville, Saint-Saens (all Seine-Maritime) and later, Gomerfontaine (Oise) and Saint-Aubin at Gournay-en-Bray (Seine-Maritime). It may have helped that in both Normandy and Anjou there was an established tradition of wealthy, important and powerful 11th-century Benedictine houses for women, intimately associated with the princely house — La Trinité at Caen and Montivilliers in Normandy, and Le Ronceray in Anjou. The active involvement of successive women of the Angevin comital family was a vital factor in the success of Fontevraud. Fulk's daughter, Matilda, took the veil

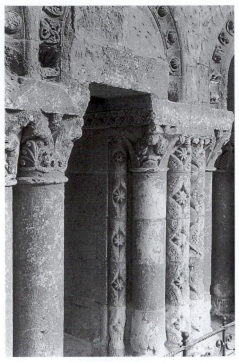

FIG. 1. Abbey of Hautes-Bruyères: monastic
buildings, cloister?, door jamb

*Photograph: courtesy Conway Library, Courtauld
Institute*

FIG. 2. Angers: abbey of Saint-Aubin
cloister, east walk, shafts

*Photograph: courtesy Conway Library,
Courtauld Institute*

there after the death of her husband, William Adelin, becoming abbess in 1150. Henry II's wife, Eleanor of Aquitaine, often based herself there during her long and active widowhood, and finally retired and died there.[20] But the key Angevin woman was Fulk's mother, Bertrade de Montfort, who, having left Fulk Rechin to elope with King Philip of France, found Fontevraud a convenient retreat after Philip's death in 1106. A Fontevraudine house was founded for her on Montfort lands at Hautes-Bruyères (Yvelines) near Rambouillet. Fragments show it was of great magnificence, built at least partly by masons from Anjou, as a comparison between shafts from Hautes-Bruyères with those in the cloister at Saint-Aubin at Angers suggests (Figs 1 and 2). She was buried there, and it became the Montfort family mausoleum.[21] Nevertheless, it is clear from the frequency with which she attests her son, Fulk V's acts that she spent much of her retirement at Fontevraud itself, though hardly cloistered there, and that her influence on her son was considerable.[22]

The counts of Anjou, following the example set by Fulk Nerra, were renowned as castle builders. This is a substantial subject in itself, and not one I intend discussing here, save to say that the Angevins, like their fellow princes, were always concerned that the chapels or priories in their castles and palaces should be worthy of them. A new chapel of Saint-Laud in the castle at Angers was dedicated in 1104, but it was probably rebuilt by Geoffrey after a fire in 1132, and substantially reconstructed after a

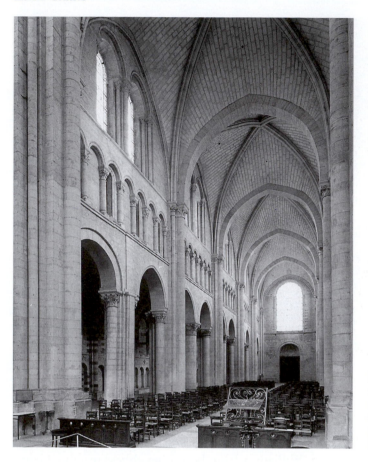

FIG. 3. Le Mans Cathedral:
nave looking south-west
showing flat pier in east bay
at position of choir screen
*Photograph: courtesy Conway
Library, Courtauld Institute*

second fire by Henry II, though it has to be admitted that what remains is singularly unimpressive.[23] Geoffrey took pains to ensure that the arrangements for the canons of Saint-Pierre-de-la-Cour, the comital chapel at Le Mans, were in good order, establishing one new prebend, and then fixing their number at twenty.[24] In 1118, Fulk handed over the secular college of Saint-Sauveur, built in the castle at Langeais by Fulk Nerra, to the Augustinian canons of Toussaint at Angers in the best modern reformist manner.[25]

Of the many cathedrals in their dominions, the Angevins gave nothing towards the construction of Angers;[26] and not until 1200 would they fund building at Rouen, though then King John was conspicuously generous.[27] Instead it was Le Mans (Fig. 3), acquired, along with the county of Maine, by Fulk V's marriage to the heiress Erembourg in 1109, on which Fulk, Geoffrey and Henry II focused their attention. The consecration of the great Romanesque cathedral in 1120 was perhaps the grandest court event, one could almost say state occasion, in the reign of either Fulk or Geoffrey. The consecration was celebrated by Bishop Hildevert of Lavardin, assisted by the archbishops of Rouen and Tours, and the bishops of Angers and Rennes; after a couple of days of feasting, all returned to the cathedral where Count Fulk announced his intention of taking the cross and making a pilgrimage to Jerusalem. As he did so, he picked up his seven-year-old son and heir, Geoffrey, placed him on the high altar, and consigned him to the personal

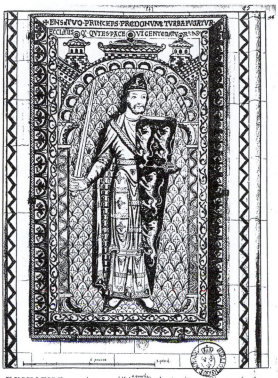

EPITAPHE *en cuivre emaillé contre le deuxième pilier proche les jubé dans la Nef de l'Eglise Cathedrale de St. Julien du Mans hautë de 2 p½ sur un de large. Cest Geofroy le Bel Comte du Maine, fils de Foulques Comte d'Anjou & du Maine qui mourut le 7e Septembre l'an 1150. Hist. des Evesques du Mans pag. Courvaisier p. 444.*

FIG. 4. Enamelled plaque commemorating Geoffrey of Anjou, drawing for Gaignières

Photograph: courtesy of Bodleian Library

protection of the patron saint, Saint Julian.[28] When Fulk left finally in 1128, to become king of Jerusalem, he took the cross at Le Mans.[29] In the same year, Geoffrey and the Empress Matilda were married in the cathedral.[30] Their son and heir, the future Henry II, was born there in 1133 and baptized in the cathedral. Like his father, he was dedicated to, and placed under the protection of, Saint Julian.[31] Many years later, when Henry built a new chapel in his favourite hunting lodge outside Rouen, at Petit-Quevilly, he dedicated it to his tutelary saint.[32] William de Passavent, bishop from 1145, and of Angevin extraction, was a close personal friend of both Geoffrey and Henry II. William was the dedicatee of John of Marmoutier's Life of Geoffrey.[33] When Geoffrey died, he was buried in the cathedral, presumably at his own wish. In 1155 Henry II made well-funded arrangements for priests to say mass for his father each day at the altar in front of the tomb.[34] Henry gave the cathedral magnificent hangings, vestments, altar fitments and a great gilded sword, and when the cathedral had to be rebuilt, after fires in 1134 and 1136/7, he contributed generously, providing lead for the guttering, and, probably, for the roof of the nave, which was finished and dedicated in 1158.[35]

The devotion to Le Mans was both personal and political. It is interesting that it was a matronal rather than a patronal inheritance, but one might note that wives and mothers — Bertrade, Erembourg, Matilda, and Eleanor — exerted strong influence

over the ecclesiastical and indeed architectural patronage of their tough Angevin sons and, to a lesser extent, husbands. Admittedly three of those women were the most sought after heiresses of their day.

The political import of Le Mans to Fulk and Geoffrey, though, was enormous. The counts of Maine had found themselves squeezed between the dukes of Normandy and the counts of Anjou throughout the 11th century. By mid-century, the dukes of Normandy were in the ascendant. William the Conqueror took Le Mans, and in recompense for the damage he had done, made one of his many grand architectural gestures in funding the rebuilding of the cathedral.[36] The Angevin acquisition of Maine, by marriage rather than conquest, meant that Count Fulk confronted Henry I directly across the Normandy/Maine border. Well might Fulk try to neutralize the situation by marrying his daughter Matilda to Henry's heir in 1119:[37] no wonder he sought to commit his young heir to the personal protection of Saint Julian as he went on pilgrimage in 1120. It was a brilliant stroke of political theatre in the splendid new Romanesque cathedral. Once Geoffrey had married Henry I's heiress, Le Mans, as capital of Maine, took on a different political meaning; poised between the two old rival princedoms, it came to symbolize the union of the two. Le Mans was, indeed, the cathedral chosen for their wedding.

I want now to explore Angevin burial patterns. The earliest counts were rumoured to be buried at St Martin at Tours, in a family mausoleum in the good old Carolingian way. Fulk Nerra, however, built his very own mausoleum at Beaulieu-lès-Loches in the grand manner that was becoming fashionable in the 11th century. Most subsequent counts were buried at the abbey of Saint-Nicolas at Angers, creating a new family mausoleum, apart from Fulk Rechin, regarded as something of a black sheep, who was consigned to Saint-Sauveur de l'Esvière, a Vendômois priory at Angers.[38] We do not know what Fulk V intended, for he died and was buried as king of Jerusalem. But the women in Fulk's family, defying tradition, were buried in houses of the new reformed orders, Bertrade at Fontevraudine Hautes-Bruyères, Erembourg at Cistercian Le Loroux.

In large measure, Angevin burial patterns were in line with those of their fellow princes. All the princely families had old-fashioned family mausolea: the earliest Norman ducal burials had been at Rouen Cathedral and then Fécamp; the Capetians still clung to the old tradition of burial in Saint Denis; the early Thibaudians were more dispersed, though there were distinct gatherings at Marmoutier, Lagny and Epernay.[39] Fulk Nerra, grandly, and Fulk Rechin, more modestly, represent the new 11th-century trend of building one's own mausoleum, and endowing, in effect, an entire new monastery to concentrate on prayers for the good of one's soul. Here the difference between the Angevins and their Norman rivals emerges strongly. It was the Anglo-Normans, from William the Conqueror and his wife with their his-and-hers mausolea at Caen onwards, who could afford the conspicuous consumption of a new burial house each. That was what was intended after the Anglo-Norman-Angevin union. In 1170, Henry II announced that he wanted to be buried at Grandmont, which he had had rebuilt; King John intended to be buried at his new Cistercian foundation of Beaulieu. The fact that Fontevraud became a Plantagenet multiple burial mausoleum was, I think, fortuitous. It was the obvious place to bury Henry II when he died at nearby Chinon. That Richard was brought all the way from Chaluz for burial there must have been Eleanor's choice; and we might speculate that it was she who commissioned, in 1199, the twin effigies for Henry and Richard, together with one for

herself, showing herself alive and reading, while her hated husband and adored son lay dead upon their biers.[40]

In three areas Angevin burial practice was ahead of rather than behind the times. However interested the other princely houses, especially the Anglo-Normans and the Blois/Chartres, were in the reformed orders, they consigned their bodies and souls to the care of those acknowledged experts, the Cluniacs, or particularly distinguished Benedictines.[41] Against this, Bertrade de Montfort had chosen a Fontevraudine house, Hautes-Bruyères, before 1117. Countess Erembourg had chosen Cistercian Le Loroux before 1126. Not until the second half of the century did scions of other princely houses follow suit.

Count Geoffrey was buried in Le Mans Cathedral. This too was novel. It is true that in 1133, Henry I told the sick Empress Matilda that she should be buried with her ancestors in Rouen Cathedral, instead of Bec, which was her choice, and her eventual resting place,[42] but cathedral burial had not been practised by north French princes for at least a century. It is easy to see why not. Cathedral canons had many things to do: diocesan administration, the running of schools, and often, at London, Paris, Rouen and Angers, playing a major role in the princes' chancery. The dead were remembered in the annual rota of the necrology; but there was no time for the concentrated and continuous prayer that might be necessary to save the average French princely soul. Geoffrey required special arrangements. Dedicated priests were appointed to say mass for Geoffrey's soul both by Bishop William de Passavent, and, as we have seen, by Henry II.[43] After this, several members of the family were buried in cathedrals: Henry II's younger brothers Geoffrey and William were buried in, respectively, the cathedrals of Nantes in 1158 and Rouen in 1164, though William had wanted to be buried at Bec.[44] In 1174, Henry the Young King was sent for burial at Rouen Cathedral; en route, the people of Le Mans tried to snatch the body to bury it in their own cathedral.[45] Princely cathedral burials never became popular, but in the late 1180s, King Philip Augustus consigned both his first wife, Isabelle of Hainault, and Henry II's oldest son, Geoffrey, to Notre-Dame in Paris.[46] We must assume that every case would have involved special arrangements for chapels and chaplaincies.

Geoffrey's tomb at Le Mans, in the nave, by the altar of the Holy Cross, was made suitably splendid by Bishop William and Henry II. John of Marmoutier in his life of Geoffrey, describes upon it an image of the count made of gold and precious stones, which 'apportioned ruin to the mighty and grace to the humble'.[47] This can probably be taken to indicate the famous enamel plaque. By the 17th century, the plaque was affixed to the inner face of one of the rectangular piers, positioned to so as to look down onto the altar of the Holy Cross against the choir screen. In the Gaignières' drawing, the plaque seems to fit between the decorative ribbons on the pier so snugly as to raise the suspicion that this was its original and intended position (Fig. 4; see also Fig. 3). Indeed its own patterned columns flanking Geoffrey might have been designed to echo the sculpted zig-zag ribbons on the pier which in turn flank it. The plaque is too small to have occupied the top of a tomb in the usual manner of an effigy, but it was probably attached to the tomb in the same way as the small enamel plaque shown on the Gaignières drawing of the slightly earlier tomb of Bishop Ulger in Angers Cathedral.[48] Moreover, John's comment that the image 'apportioned ruin to the mighty and grace to the humble', seems to reflect the inscription on the image: 'Ense tuo princeps, praedonum turba fugatur / Ecclesiisque quies, pace vigente, datur.'

At all events, Geoffrey in 1151 had a tomb effigy. He was not the first in the family. In 1124, Fulk V insisted, in exchange for a favourable judgement, that the monks of

Esvières should provide the tomb of his father, Fulk Rechin, with a statue similar to that of his father-in-law, Count Helie in the abbey of La Couture at Le Mans. Helie had died in 1110, and it is unlikely that his original effigy was that drawn for Gaignières, but this tantalizing anecdote suggests that effigies were fashionable in Angevin circles in the early 12th century.[49]

Elsewhere, tomb effigies were very rare until the end of the 12th century. The Empress was buried at Bec before the High Altar in the finest silks beneath a fulsome epitaph but — Norman rather than Angevin to the end — with no effigy.[50] Even Henry of Blois was content with a plainly moulded slab of purbeck. Philip I at Saint-Benoît-sur-Loire and William the Conqueror at Caen lay beneath tombs of utmost simplicity. The graves of earlier kings at Saint Denis were unmarked, and in 1137 Suger's monks had to excavate to find out whether there was room for Louis the Fat.[51] In short, the Angevins were very quick to immortalize their corporeal selves; and perhaps a long established local tradition lies behind the magnificent and still surprising effigies at Fontevraud.

An image of how the counts of Anjou saw themselves, and how they wanted to be and were seen as patrons can be drawn from their *acta*, and from the various accounts of their lives. I have already mentioned John of Marmoutier's life of Count Geoffrey. In addition, there is an autobiographical fragment by Fulk Rechin himself, and the *Gesta Consulum Andegavorum*, a horribly complex compilation recast by various writers, including Fulk's chancellor Thomas of Loches and John of Marmoutier.[52]

All the counts wanted to be seen as great builders of castles, here, as in so much else, following in the footsteps of Fulk Nerra.[53] Where the church is concerned, they are shown as working so closely with it as to be virtually within it. Indeed, Geoffrey claimed that as count he was ex officio a canon of Saint Martin at Tours and a monk of Marmoutier.[54] Time and again, they are shown bodily within buildings, at the very heart of ecclesiastical institutions, in church, in cloister and chapter house, eating with the monks in the refectory;[55] or, like young Geoffrey and Henry II at Le Mans, placed on the very high altar of the cathedral. Acts for Saint-Laud at Angers and Saint-Florent at Saumur show how carefully choreographed was their role in church processions and feasts.[56] John of Marmoutier describes Geoffrey celebrating Christmas at Le Mans, spending Christmas Eve in vigil surrounded by his chaplains and courtiers in the palace chapel of Saint-Pierre-de-la-Cour, before leading the procession from the chapel to the cathedral, going in first through the porch, to take part in the Christmas mass there.[57] Geoffrey, towards the end of his life, and Henry II certainly, must have processed from the palace chapel along the Grande Rue, so as to enter the cathedral through the splendid new south portal (Figs 5 and 6) which, with its extended infancy and baptism cycle, and image of Christ placed on the altar in the Temple (Fig. 7), would have been so very pertinent, at this particular cathedral, to them both. Fulk V and Geoffrey were capable of making life very uncomfortable for bishops with whom they had a quarrel:[58] nevertheless, they wanted themselves presented, and the clergy who wrote their lives and charters did not blanch to present them, as princes who worked with, almost within, their church, rather than as princes on the Norman model who imposed dominion and control. This image had been fostered since the 11th century. Nevertheless, it is interesting that it is developed most fully in the chronicles by Thomas of Loches, and above all, by John of Marmoutier; that is to say by writers close to Geoffrey and his son Henry II.

A similarly consensual impression is given of their dealings with their magnates' patronage. We have already seen Fulk V attending to the dietary requirements of the

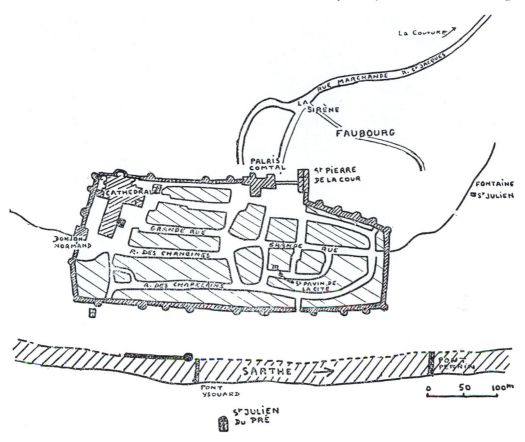

FIG. 5. Plan of Le Mans (after Mussat)

overweight Lisiard de Sablé. In 1133, Geoffrey attended the foundation ceremony at Asnières, a Tironesian house founded by Gerard de Berlay.[59] The Anglo-Norman duke/ kings would instead, on payment of the usual dues, have ordered the issue of a confirmatory charter, an expression of authority rather than support. It is true that Fulk V ensured that the church at Fontevraud, which had also been founded by the Berlay family, was built, and seen to be built by himself: but when Henry II forced Ebles de Déols to remove the foundation stone of his new Cistercian abbey of La Varennes in 1159, because Henry wanted to be seen to be its 'fondator et custos et defensor'; or when Henry claimed in the 1180s that he rather than Stephen de Marçay, seneschal of Anjou, had founded and built the hospital of Saint-Jean at Angers, we might suspect that he was following the precepts of his Anglo-Norman rather than his Angevin forebears.[60] The converse of this is that the Angevin aristocracy does not appear to follow the comital lead in their patronage in quite the way in which Norman magnates followed ducal patronage. Waleran of Meulan, for instance, reflected Henry I's interest in Augustinians and leper houses; and there was a flurry of Premonstratensian and Cistercian foundations in deference to the Empress' known predilections as she took over Normandy in the 1140s.[61]

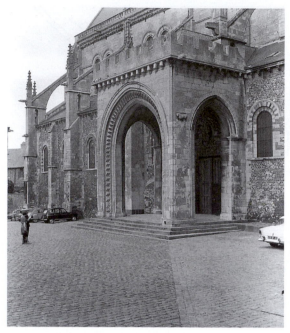

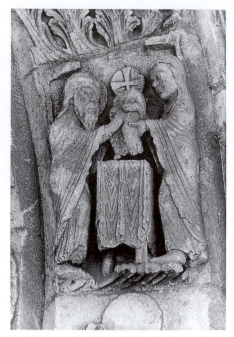

FIG. 6. Le Mans Cathedral: south porch
Photograph: courtesy Conway Library, Courtauld Institute

FIG. 7. Le Mans Cathedral: south
portal, archivolt, Christ placed on the
altar in the Temple

*Photograph: courtesy Conway Library,
Courtauld Institute*

Apart from castles, and a wooden bridge over the Seine at Rouen, Geoffrey seems to have built very little, though he was very conscious of his position as protector of ecclesiastical institutions, and remarkably concerned with preserving reformist ecclesiastical proprieties, as his arrangements for Saint-Pierre-de-la-Cour and Le Loroux show, unless they conflicted with his own interests.[62] Fulk was undoubtedly an active architectural patron, but nothing is made of it in the Deeds of the Counts, who merely describe him as 'catholic in faith and thus benevolent to the men of God'.[63] The Augustinians of Toussaint at Angers made rather more of it. When Fulk gave them the hitherto secular college of Saint-Sauveur in the castle at Langeais, founded by Fulk Nerra, they recorded the arrangement in a long act which declared 'when count Fulk builds churches, he raises the needy and poor, gives hope to the oppressed and miserable, humiliates the proud and mighty, preserving order in all things, and outdoing Cato in the rigour of justice and Job in liberality and patience'.[64] This is architectural patronage as worthy duty. But compare Hugh of Fleury, here writing a tract on kingship for Henry I: 'Most splendid are those kings and princes who ornament the churches of their kingdom with most beautiful buildings, like Constantine and the other kings and princes of early times.'[65] In Anglo-Norman circles the grand architectural gesture was explicitly seen as the mark of a great prince. William the Conqueror and Henry I exploited the grand architectural gesture as a political tool. Henry rebuilt Cluny, and gave generously to the cathedrals of Angers and Le Mans and

to Fontevraud to cement his Angevin alignment.[66] Even before he acquired England, William began the twin abbeys at Caen: later he helped rebuild Le Mans Cathedral, and built a tower at Saint-Denis. The fact that this collapsed in an embarrassingly short time cannot have obscured the fact that the French kings were in no position to make these kind of gestures.[67] Nor were the counts of Anjou, and they did not even try to compete.

But they were no less aware of the importance of the cultural trappings of princedom. Gradually, they and their spin-doctors developed the myth of a uniquely literate dynasty, though here again the myth reaches its richest development with John of Marmoutier's embellishments to the deeds of the counts. Fulk the Good, as imagined by John of Marmoutier, puts down the king of France: 'Rex illiteratus est asinus coronatus.'[68] Count Geoffrey is 'optime litteratus', 'given to liberal studies', and 'from his earliest years he loved the taste of the science of letters . . . he turned to them with such ardour that even when fighting he could not bear to be pulled away from them'.[69] Part at least of the elaborate description of the siege of Montreuil-Bellay is to show that Geoffrey read Vegetius, and, quite literally, planned textbook campaigns.[70] Even the despised Fulk Rechin could write an autobiography. In their literary accomplishment, they far outshone most of their contemporaries and rivals in northern France, not least the Capetians, but even here they were outclassed by the heirs of William the Conqueror. In the event, Henry II, son of the Empress Matilda and Geoffrey of Anjou, would prove a worthy heir to the cultural traditions and the self-image of both dynasties.

NOTES

1. J. Chartrou, *L'Anjou de 1109 à 1157: Foulque de Jérusalem et Geoffroi Plantagenêt* (Paris 1928), 324, *pièce justicative* 4. For the foundation of La Roë, see *Gallia Christiana*, XIV, cols 716–17, and B. de Brousillon and P. de Farcy, *La Maison de Craon 1050–1480: étude historique accompagnée du Cartulaire de Craon*, 2 vols (Paris 1893), I, 26.

2. L. Grant, 'Le patronage architectural d'Henri II et de son entourage', CCM, XXXXVII (1994), 73–84.

3. For a general discussion of the new monasticism, see H. Leyser, *Hermits and the New Monasticism. A study of religious communities in Western Europe, 1000–1150* (London 1984).

4. e.g. Fulk for Saumur, Chartrou, *L'Anjou*, 268, cat. 54; 275, cat. 80; Fulk for Vendôme, 265, cat. 46; 269, cat. 59; Fulk for Saint-Aubin, 256, cat. 13; 263, cat. 20; Fulk for Ronceray, 257, cat. 18; 275, cat. 79; 279, cat. 91; Geoffrey for Saint-Aubin, 290, cat. 133; 313, cat. 228; 314, cat. 233; Geoffrey for Ronceray, 284, cat. 110; 291, cat. 139; 311, cat. 218.

5. Chartrou, *L'Anjou*, 388, *pièce justicative* 56.

6. Chartrou, *L'Anjou*, 295, cat. 153; quoted in M. Chibnall, *The Empress Matilda, Queen Consort, Queen Mother and Lady of the English* (London 1991), 145.

7. Chartrou, *L'Anjou*, 377, *pièce justicative* 46.

8. Philip I, Louis VI and Louis VII associated themselves with rebuilding at Benedictine Saint-Denis and Morigny, for instance. Henry I was regarded as the man who rebuilt Cluny, and was always generous to older family foundations like Fécamp and, particularly, Saint-Etienne at Caen, where his patronage is probably associated with the vaulting of the nave. See J. Green, *The Government of England under Henry I* (Cambridge 1986), 3–4; E. G. Carlson, 'A Charter for Saint-Etienne, Caen: A Document and its Implications', *Gesta*, XV (1976), 11–14; *Regesta Regum Anglo-Normannorum 1066–1154*, II, ed. C. Johnson and H. A. Cronne, esp. nos 1691 (Cluny), 1690 (Fécamp), and 601, 621, 1575, 1927 (Saint-Etienne). The Thibaudians associated themselves with building campaigns at Saint-Laumer at Blois, see GC, VIII, col. 1352, possibly Saint-Père at Chartres, and probably Lagny.

9. Chartrou, *L'Anjou*, 382, *pièce justicative* 49.

10. Chartrou, *L'Anjou*, 270, cat. 62; 277, cat. 86; 265, cat. 45.

11. For Henry I and Queen Matilda's hospital patronage, see Green, *The Government of Henry I*, 4; L. Hunycutt, '"Proclaiming her dignity abroad": the literary and artistic network of Matilda of Scotland,

Queen of England 1100–1118', in *The Cultural Patronage of Medieval Women*, ed. June Hall McCash (Athens, Georgia 1996), 155–74, esp. 158–59; and C. L. Brooke and G. Keir, *London 800–1216: the shaping of a city* (London 1975), esp. 333–34. For Henry II's hospital patronage, see Grant, 'Patronage', esp. 76–77; for the Empress Matilda, Chibnall, *Empress Matilda*, 188. For Adela of Blois' patronage in general, see K. Lo Prete, 'Adela of Blois and Ivo of Chartres', *Anglo-Norman Studies*, XIV, ed. M. Chibnall (1991), 131–52, esp. 145 for hospitals. For Adela, Henry I and Theobald's patronage of the great leper house at Chartres, see *Cartulaire de la léproserie du Grand-Beaulieu*, ed. R. Merlet and M. Jusselin (Cartulaires Chartrains, II, Chartres 1909), 1–4, esp. nos 1–3, 6, 9, 11.

12. Chartrou, *L'Anjou*, 355, *pièce justicative* 28. This act is preserved in an *inspeximus* of bishop William of Angers.

13. See the act in Chartrou, *L'Anjou*, 338, *pièce justicative* 13. This may, however, refer to the priories of Le Louroux or Le Loroux-Bottereau, since all are called *Oratorium* in Latin.

14. Chartrou, *L'Anjou*, 300, cat. 173, published in full by P. Marchegay, *Bulletin de l'Ecole de Chartes*, XXXVI (1875), 433–35. Geoffrey swaps urban properties, given by his parents, which Cistercians should not hold, for revenues from the Le Mans issues.

15. For the scale of their patronage of Fontevraud, see the general discussion by Chartrou, *L'Anjou*, 201. For Fulk as the builder of the first church, see an act of Countess Erembourg of pre-1116, Chartrou, *L'Anjou*, 328, *pièce justicative* 7: 'ad aedificandum ecclesiam quam ipse, ad honorem Dei et gloriosae Virginis Mariae . . . instruebat et ad usum sanctae congregationis eiusdem loci sanctimonialium . . . ditare.' It is possible that the recently excavated church was a pre-existing church on the site given to Robert d'Arbrissel to found his new abbey. The site had been previously cultivated. Nevertheless, the recently excavated choir, with its triple eastern apses, seems very substantial for a mere village church. For the excavations, see D. Prigent, 'Le cadre de vie à Fontevraud dans la seconde moitié du XIIe siècle', in *Fontevraud: Histoire-Archéologie*, V (1997), 42–43; and J. M. Bienvenu and D. Prigent, 'Installation de la communauté fontevriste', *Fontevraud: Histoire-Archéologie*, I (1992), 19–21.

16. Chartrou, *L'Anjou*, 202, though she cites no supporting evidence. Her assertion is, however, supported, if not proved by Chartrou, *L'Anjou*, 288, cat. 124, in which Geoffrey protects Fontevrault from the Montreuil-Bellay family who are trying to reclaim Erembourg's gifts to Robert D'Arbrissel.

17. See above, n. 15.

18. Grant, 'Patronage', esp. 77.

19. *Gallia Christiana*, XIV, col. 704, Chartrou, *L'Anjou*, 203.

20. J. M. Bienvenu, 'Aliénor d'Aquitaine et Fontevraud', CCM, XXIX (1986), 15–27; J. Martindale, 'Eleanor of Aquitaine', in *Richard Coeur de Lion in History and Myth*, ed. J. Nelson (Kings College Medieval Studies, 7, London 1992), 17–50; and J. Martindale, 'Eleanor of Aquitaine: The Last Years', in *King John: New Interpretations*, ed. S. D. Church (Woodbridge 1999), 137–64.

21. A. Rhein, *La seigneurie de Montfort en Iveline depuis son origine jusqu'à son union au duché de Bretagne, Xe–XIVe siècles* (Versailles 1910), 57.

22. See Chartrou, *L'Anjou*, 254–63, catalogue nos 8 (= 323–24, *pièce justicative* 3), 20 (= 326–6, *pièce justicative* 5), 24 (= 327, *pièce justicative* 6 bis) 27, 28, 29, 32, 35 (= 338, *pièce justicative* 13), 37 (= 339–40, *pièce justicative* 15, for Nioiseau), 39 (= 340–41, *pièce justicative* 16, for Villeloin). Many gifts, e.g. cat. 39, are at her request: cats 8, 35 and 39 show Bertrada at, respectively, the castle at Saumur, the house of Walter Ballargia at Tours, and the castle at Loches; the rest show her at Fontevraud as a witness, and as an active participator in her son's generosity.

23. J. Mallet, *L'Art Roman de L'Ancien Anjou* (Paris 1984), 223.

24. *Cartulaire du Chapitre Royal de Saint-Pierre de la Cour du Mans*, ed. le Vicomte Menjot d'Elbenne and Abbé L.-J. Denis (Archives Historiques du Maine, IV, Le Mans 1907), 18–20, no. xvi.

25. Chartrou, *L'Anjou*, 346–48, *pièce justicative* 21, gives the act in full. She assumes that it is the foundation charter, but it is clear from the form of the act that the gift of the secular college to Toussaint incorporates Fulk Nerra's foundation charter. See also, E. Impey and E. Lorans, 'Langeais, Indre-et-Loire, an archaeological and historical study of the early donjon and its environs', *JBAA*, CLI (1998), 43–106, esp. 87–88.

26. For their gifts to the cathedral, see *L'Obituaire de la cathédrale d'Angers*, ed. Chanoine Urseau (Angers 1930), 33, where Geoffrey agrees not to despoil the see on the death of the bishop; 15, for revenues from Fulk Rechin; and 22 and 34 for gifts from Fulk's sister Ermengarde and her son Conan of Brittany. The most generous gift is from Henry I, to celebrate his daughter's marriage, of English lands 'pro qua xxx pauperes pascere debemus et anniversarium facere', ibid., 43.

27. L. Grant, 'Rouen Cathedral, 1200–1237', *Medieval Art Architecture and Archaeology at Rouen*, ed. J. Stratford, *BAA Trans.*, XII (1993), 60–68.

28. *Actus pontificum Cenomannis in urbe degentium*, ed. G. Busson and A. Ledru (Archives historiques du Maine, II, Le Mans 1901), 415–16: 'assumens filium suum Gaufridum, et de terra elevans inter bracchia sua,

posuit super altare beatissimi Julliani, offerens ei et ipsum puerum . . . adjungens hoc, audiente populo: "Tibi sanct Juliane meum filium commendo et terram meam: tu, utriusque sis protector et defensor." Reliquens igituur prefatum puerum super aram . . . Ierosolimam, sicut, disposuerat, profecturus.'

29. Chartrou, *L'Anjou,* 369–72, *pièce justicative* 39, esp. 370.

30. John of Marmoutier, 'Historia Gaufredi ducis Normannorum et comitis Andegavorum', in *Chroniques des Comtes d'Anjou et des Seigneurs d'Amboise,* ed. L. Halphen and R. Poupardin (Paris 1913), 180; Chibnall, *Empress Matilda,* 56.

31. *Actus Pontificum Cenomannis,* 432–33.

32. Chibnall, *Empress Matilda,* 188.

33. 'Historia Gaufredi', 172. For William's life, see *Actus Pontificum Cenomannis,* 455–71, and Chartrou, *L'Anjou,* 181.

34. *Recueil des Actes de Henri II, roi d'Angleterre et duc de Normandie, concernant les provinces françaises et les affaires de France,* ed. L. Delisle and E. Berger, 3 vols (Paris 1909–27), I, 172–73, no. lxx, and 494, no. cccliv.

35. *Nécrologe-obituaire de la cathédrale du Mans,* ed. G. Busson and A. Ledru (Archives Historiques du Maine VII, Le Mans 1906), 155.

36. *Nécrologe . . . du Mans,* 238.

37. For Angevin policy towards Normandy, see Chartrou, *L'Anjou,* 6–16.

38. For the burial places of the Angevins see Mallet, *L'art roman,* 9, but also the comments of Halphen and Poupardin, in *Chroniques,* xlv–xlvi, and xi, n. 2.

39. M. Bur, *La Formation du Comté de Champagne, v950–v1150* (Nancy 1977), 479 and n. 50.

40. E. Hallam-Smith, 'Henry II, Richard I and the Order of Grandmont', *Journal of Medieval History,* I (1975), 168–82; E. Hallam-Smith, 'Royal burial and the cult of kingship in France and England, 1060–1330', *Journal of Medieval History,* VIII (1982), 359–80; C. T. Wood, 'La mort et les funerailles de Henri II', *CCM,* XXXVII (1994), 119–23.

41. Adela of Blois was buried at Cluniac Marcigny; Henry I at Cluniac Reading, his queen, Matilda of Scotland, at Benedictine Westminster; the Empress Matilda at Benedictine Bec; Stephen and his queen, Matilda of Flanders, at Cluniac Faversham; Henry of Blois at Benedictine Winchester — of which he was bishop; Theobald of Blois at Benedictine Lagny.

42. Robert of Torigni, 'Chronica', in *Chronicles of the Reigns of Stephen, Henry II and Richard I,* ed. R. Howlett (Rolls Series, IV, 1889), 124.

43. For Henry's arrangements, see above n. 34, for William de Passavent's, see 'Historia Gaufredi', 224: 'Altari . . . crucifixi, cui comes . . . adjacet, deputatus est cum reddituum sufficentia ab episcopo inperpetuum capellanus, qui quotidianum pro eo offerat Deo sacrificium.'

44. Chartrou, *L'Anjou,* 91–93.

45. Hallam, 'Royal Burial', 363.

46. J. Baldwin, *The Government of Philip Augustus. Foundations of French Royal Power in the Middle Ages* (Berkeley, Los Angeles 1986), 20; A. Erlande-Brandenburg, *Le Roi est Mort* (Geneva 1977), 77.

47. 'Historia Gaufredi', 224: 'Humatus est . . . in nobilisimo mausoleo quod ei nobilitatis episcopus, pie recordationis Guillelmus, nobiliter exstruxerat. Ibi siquidem effigiati comitis reverenda imago, ex auro et lapidibus decenter impressa, superbis ruinam, humilibus gratiam distribuere videtur.'

48. 'Les Tombeaux de la collection Gaignières, dessins d'archéologie du xviie siècle', ed. J. Adhémar, *Gazette des Beaux Arts,* LXXXIV (1974), 14, nos 21 and 20.

49. Chartrou, *L'Anjou,* 269, cat. 59. 'Tombeaux de la collection Gaignières', 20, no. 58.

50. Chibnall, *Empress Matilda,* 191–92.

51. Suger, *Vie de Louis VI le Gros,* ed. H. Waquet, 2nd edn (Paris 1964), 284–86.

52. All are published in *Chroniques des Comtes d'Anjou et des Seigneurs d'Amboise,* ed. L. Halphen and R. Poupardin. For the authorship of the 'Gesta Consulum Andegavorum', see ibid., xviii–xlvi.

53. See the comments of Fulk Rechin in his 'Fragmentum Historiae Andegavensis', in *Chroniques des Comtes d'Anjou,* esp. 234, and the 'Historia Gaufredi', ibid., 217 for Geoffrey's brilliance as a castle builder.

54. 'Historia Gaufredi', 193, and Chartrou, *L'Anjou,* 388, *pièce justicative* 56.

55. See above n. 1, see also the 'Historia Gaufredi', 191–92 (at Saint-Ours at Loches), and ibid., 223, when Geoffrey resolves Saint-Aubin's problems with Gerard de Berlay in ceremonies in both chapter house and church.

56. Chartrou, *L'Anjou,* 196, n. 2, and 384–50, *pièce justicative* 22.

57. 'Historia Gaufredi', 211.

58. Chartrou, *L'Anjou,* 196–202; C. H. Haskins, *Norman Institutions* (New York 1918), 153–54.

59. *Gallia Christiana,* XIV, instr. 154–55, no. xiv.

60. For discussion of both incidents, see Grant, 'Patronage de Henri II', 81–83.

61. Such as the foundations of Cistercian Le Val Richer, L'Estrée, Trappes, Bondeville and Le Valasse; and of the Premonstratensian houses of Ardenne, La Lucerne, Silly and Blanchelande. For Count Waleran's ecclesiastical and architectural patronage, see D. Crouch, *The Beaumont Twins: the Roots and Branches of Power in the Twelfth Century* (Cambridge 1986), 196–207.

62. For Geoffrey's buildings in Normandy, see Haskins, 143–44. For his treatment of Le Loroux, see above, n. 14.

63. 'Gesta Consulum Andegavorum', 67.

64. Chartou, *L'Anjou*, 347, in *pièce justicative* 21.

65. *Hugonis Monachi Floriacensis, Tractatus de Regia Potestate et Sacerdotali Dignitate*, ed. E. Sakur, Monumenta Germania Historica *Libelli de Lite Imperatorum et Pontificum saeculis xi et xii conscripti*, II (Hannover 1892), 473: 'Egregii etiam regis et principis est aecclesias regni sui aedificiis venustissimus decorare. . .sicut Constantinis pius imperator et alii quique reges ac principes priscis temporibus fecisse noscunter.'

66. For Henry's gift to Angers, Obituaire, 43 and see above n. 26; to Le Mans, *Actus Pontificum Cenomannis*, 344; to Fontevraud, *Regesta*, II, nos 1580, 1581, 1687; III, no. 327.

67. For William's tower at St Denis, see J. F. Benton, *Self and Society in Medieval France. The Memoirs of Abbot Guibert of Nogent* (Medieval Academy Reprints, Toronto 1984), 228.

68. 'Gesta Consulum Andegavorum', *addimenta*, 140. This is one of John of Marmoutier's embellishments, see Halphen and Poupardin, introd., lx–x.

69. 'Historia Gaufredi', 176–77 and 212–13: 'Cum enim ab ineunte etate scientiam litterarum degustasset, tanto ardore in his versabatur, ut nec inter arma paterentur dehabere litterarum doctorem.'

70. 'Historia Gaufredi', 217–18.

The East Cloister Walk of Saint-Aubin at Angers: Sculpture and Archaeology

JOHN McNEILL

Par rapport au contenu du cartulaire de Saint-Aubin, qui est remarquablement complet, la documentation de la construction du cloître de l'abbaye est extrêmement imprécise. On y rapporte des transferts de reliques en 1128 et 1151, tandis que des réunions du chapitre dans d'autres lieux que la salle du chapitre sont connues en 1129/30, 1138 et 1141. Quoique cela suggère que l'aile est du cloître et la salle du chapitre étaient inutilisables depuis 1129/30 ou avant, jusqu'en 1141, voire après — parce que, probablement, en construction — cela nous aide cependant très peu à situer précisément un important ensemble conventuel du XIIe siècle. De plus, il est difficile de déterminer la date de la sculpture. Aucune autre œuvre n'a été attribuée de façon convaincante aux deux ateliers responsables de l'aile est du cloître, malgré des indications suggérant deux autres sites où des membres des ateliers de Saint-Aubin auraient peut-être joué un rôle.

Malgré les différences nettes de style et de composition structurale qui distinguent les parties nord et sud, une analyse détaillée du mur intérieur de l'aile est révèle qu'elle fut construite assez rapidement, et révèle aussi une exploration et un développement d'une variété de motifs qui apparaissaient à cette époque en Aquitaine et dans la basse vallée de la Loire. Au cours des travaux on a diminué la hauteur du portail de la salle du chapitre, mais il est vraisemblable que le traitement différent qu'ont reçu les arcades nord et sud a été envisagé dès le début. Deux ateliers y ont participé; celui qui était responsable des arcades nord aurait pu venir du Poitou, tandis que celui chargé du portail de la salle du chapitre et des arcades sud était originaire du nord du Poitou et de l'Angoumois. On a proposé que les deux ateliers œuvraient en même temps et que l'aile est a été élevée entre environ 1128 et 1135.

INTRODUCTION

Anjou is an unpromising subject for a historian interested in Romanesque sculpture. The survival rate of great churches is low compared with, say, Maine or Poitou, while away from the Baugeois, Saumurois and Mayenne Angevine, the overwhelming majority of rural churches were rebuilt in the course of the 19th century.[1] A second problem is also posed by the preferred material of Romanesque stone-carvers in Anjou — *tuffeau*. *Tuffeau* is a calcareous limestone, soft and fine-grained, capable of carrying exceptionally closely-worked detail but with weathering qualities little better than chalk.[2] The result is that much exterior sculpture has eroded so badly as to be illegible, or has been replaced with varying degrees of authenticity by post-medieval restorers.[3] A third problem revolves around the question of dating. The only 12th-century date which can be applied to a particular building campaign and which is accepted without hesitation by architectural historians is the date of 1148/9–53 for the

springing of the vaults of Angers Cathedral.[4] The date of every other apparently 12th-century monument in Anjou has been regarded as a matter of opinion, and opinions have varied widely. One consequence of all this is that the major surviving ensembles of Romanesque sculpture in Anjou, at the Ronceray, Saint-Aubin and cathedral (all in Angers), Notre-Dame de Nantilly, Vernoil, Cunault and Fontevraud, float in splendid isolation within a regional context. There is, of course, more to Angevin Romanesque sculpture than these few celebrated examples, but even if one were to take into account every site for which there is evidence of Romanesque stone-carving, the distribution map so produced would be extremely patchy, stylistically as well as geographically. There simply isn't the evidence for the continuous employment of identifiable sculptural workshops across a number of sites such as exists in, say, Burgundy, Provence, Languedoc or Aquitaine — at least before the middle of the 12th century.[5]

These problems have overshadowed discussion of the inner wall of the east cloister walk of Saint-Aubin at Angers since its rediscovery in 1836. There is no agreement as to its date, nor as to how it relates to Romanesque work elsewhere in western France. Considerable controversy also obtains as to how many workshops were involved in its construction, how long it took to build, and what the archaeology suggests as to a change of design in the course of construction.[6] There was, until recently at least, agreement that the east walk was built from north to south, that there was some sort of pause in the course of construction, and that the design of the southern paired arcades was not envisaged at the outset. But even these last two points were thrown into doubt by the survey of the east cloister walk conducted by the Service départemental d'archéologie prior to the 1992–93 cleaning, desalting and consolidation of the surviving sculpture.[7] An invaluable result of this survey was the production of the first measured drawing of both faces of the inner wall of the east walk (i.e. the west elevation of the chapter-house and the east elevation of the east walk) (Fig. 1). The authors indicated discrepancies in the stone-cutting in the south arcades and around the chapter-house portal, pointed to the consistent coursing both above and below the main sculptural zones, and concluded that the whole east walk was built quickly, indeed even went so far as to suggest that two sculptural teams working in quite different styles may have been simultaneously employed.[8] This last is an intriguing possibility, and the main body of this article is an attempt to respond to the challenge of reconciling the various styles of the sculpture to the archaeologists' conclusions that things were done quickly.

ROMANESQUE SAINT-AUBIN

The monastic church was pulled down in the quarter century following the French Revolution, though there is just enough evidence to reconstruct the outer elevation of an aisled eight-bay nave, probably built following a fire in 1032 and extensively remodelled as a hall church in the late 11th or early 12th century.[9] The sanctuary and transepts appear to have been more unusual. A group of late-17th-century plans show that, as at Fontgombault and Saint-Laumer at Blois, the western two bays of the choir were flanked by chapels whose inner faces opened into arcades which in turn connected with the straight bays of the ambulatory — a design which, from the perspective of the crossing, must have created an effect of lateral spaciousness similar to that still observable at Blois.[10] The ambulatory itself then opened onto a total of five radiating chapels, the south-westernmost of which was revealed in excavations to have been sprung from the ambulatory with a two-centred apse, the western portion struck on a

circle with a larger diameter than that to the east, outlining the 'hour-glass' shape associated with Mehun-sur-Yèvre, Norwich Cathedral et al.[11] Mabillon's depiction of the apse elevation, as seen from the axial radiating chapel during demolition in 1811, shows that the apse hemicycle was supported on quatrilobe piers and that the elevation was three-storeyed, a blind triforium separating the arcade from the clerestory and so distinguishing the east end from the single-storeyed nave (Fig. 3). Its date has been related to recorded translations in 1128 and 1151.[12]

The conventual precincts are altogether more problematic, though the present cour d'honneur of the hôtel du département approximately replicates the cloister garth, which was an irregular quadrangle, the east walk running south-east of a line taken from the axis of the transepts (Fig. 2). Prior to their early-19th-century reincarnation as the hôtel du département, the conventual precincts had been rebuilt between 1688 and 1737, a piecemeal and apparently poorly financed operation which entailed the retention of sections of the inner east, south, and west walls of the medieval claustral ranges.[13]

Recognition that substantial portions of the medieval cloister survived below or behind post-medieval fill dawned gradually. The Romanesque inner wall of the east walk was uncovered in 1836, and work at the west end of the former south walk in 1853 revealed the refectory portal. The excavations which accompanied this latter discovery also unearthed the one capital so far found which is likely to have come from the cloister arcades — a fragmentary design which combines deeply ridged alternating palmettes with prominent volutes. Damage to the capital is such, however, that it is impossible to discern whether the fragment is from a single or double capital (Fig. 4).[14] In addition, work on the refectory in 1969–70 revealed a number of the 12th-century window openings, along with evidence for the secondary deployment of domed-up rib-vaults, while excavations beneath the chapter-house in 1986 established both the Romanesque pavement level (more or less the same as the present east walk level) and the depth of the chapter-house east-to-west (14 metres).[15] There are also two other significant deductions which can be made about the chapter-house. Its height was between 3.5 and 4.2 metres, and it cannot ever have been vaulted before the late 17th or early 18th centuries.[16] Not only does the 12th-century west wall of the chapter-house present a clean surface for the whole of the surviving 3.5 metre high elevation, with no sign of vault scarring whatsoever, but 17th-century accounts record posts (probably wooden) supporting a decrepit wooden ceiling.[17] So the chapter-house was deep, wooden-ceilinged and relatively low. How long north-south is technically unresolved. Sheila Connolly assumed that the Maurist sacristy to the left of the chapter-house portal replicated a 12th-century sacristy, an assumption it is difficult to accept, particularly since the northern arcades were originally open to whatever room was behind them, making any sacristy unlockable — unless one were to posit some sort of elaborate internal shuttering arrangement.[18] As there is no evidence to the contrary, the following analysis is based on the principle that the twelve arches one sees flanking the chapter-house portal looked into the chapter-house.

THE EAST CLOISTER WALK: ARCHAEOLOGY

The inner wall of the east cloister walk can be seen as a composition of three parts; the triple arcades to the north, the chapter-house portal, and the subdivided arches to the south. Some scholars have interpreted this as embodying three distinct styles and workshops, while others have seen the chapter-house portal as a transitional area,

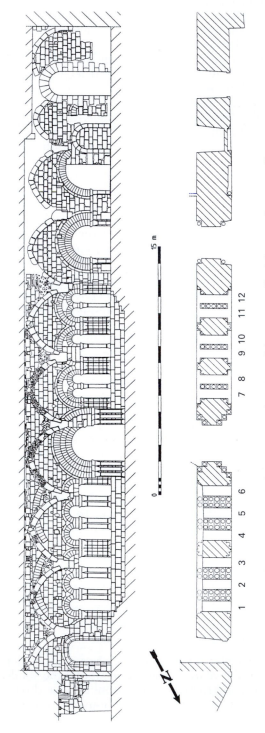

FIG. 1. Saint-Aubin, Angers: elevation of the inner wall of the east cloister walk
Service Archéologique Maine-et-Loire

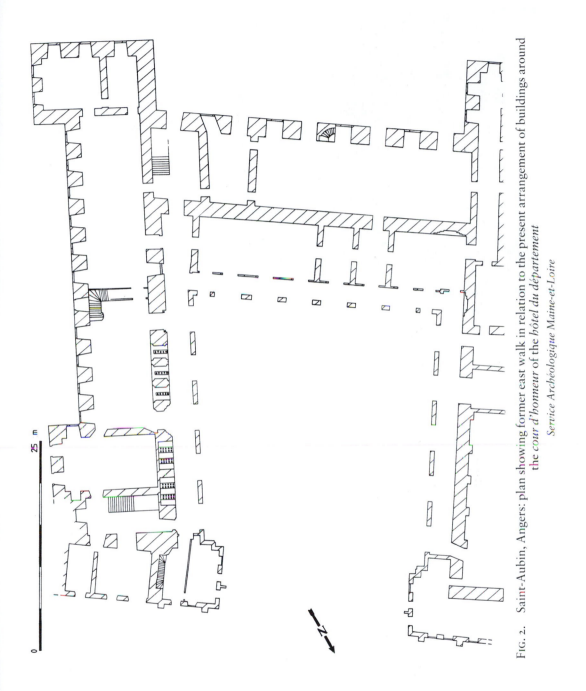

FIG. 2. Saint-Aubin, Angers: plan showing former east walk in relation to the present arrangement of buildings around the *cour d'honneur* of the *hôtel du département*

Service Archéologique Maine-et-Loire

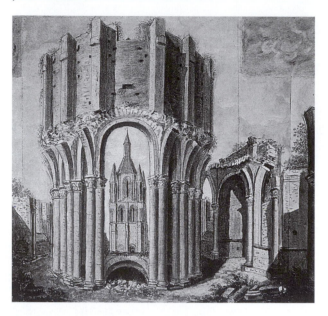

FIG. 3. Saint-Aubin, Angers: monastic church during demolition. Watercolour of 1811 by Morillon

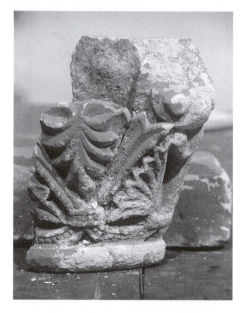

FIG. 4. Musée des Beaux-Arts, Angers: Inv. 2260, capital discovered on the site of the cloister of Saint-Aubin 1853

John McNeill

which in its capitals and voussoirs traces out the evidence for a subtle handover between two shops. The differences in sculptural style and architectural composition also seem broadly to coincide with differences in structural technique between those areas north and south of the chapter-house entrance. The triple arcades on the north side are built beneath relieving arches, while the paired arches to the south are not (Fig. 1). The four courses separating the bases from the capitals of the piers to the north

are of a consistent height, while their equivalent to the south are of three different heights, creating problems when it came to carving repeat patterns on the faces of the angle-shafts. Individual stones are cut to allow for continuous abacus patterns on the north side. South side abaci are frequently cut in such a way as to create uncomfortable slippages or jumps in the design. Indeed the sculpture/stonework co-ordination of the north arcades is of an entirely different quality to that of the south, readily illustrated by the supremely confident way in which the junction between colonnette and capital is handled in bay 1, as opposed to, say, the treatment of the angle-shafts in bay 10 (Figs 5 and 6).

However, the most serious infelicities are concentrated around the chapter-house portal. The abaci have been butchered (Fig. 9).[19] Two of the north jamb capitals are carved on three faces and were presumably intended for another location, and all the north capitals have been spliced into courses never intended to take them (Fig. 7). Superficially, the capitals on the south jambs seem both better adjusted to their location (all carved on just two faces), and better adjusted to the coursing, but the junction between the south-west angle of the chapter-house portal and the northernmost of the paired south arcades reveals similar setting-in problems (Fig. 8).[20] These disjunctions only begin above the upper level of the stylobate. The problem was almost certainly the height of the chapter-house entry arch. Even as built, Figure 1 shows how the 12th-century putlogs which received the rafters of the east walk roof still skimmed the outer order of the chapter-house portal. It seems extremely likely that the chapter-house portal capitals were originally either to have been aligned with those of the north arcades, or to have been no more than one course lower. The entrance arch has therefore been dropped by between 3 and 4 feet. The layers and setters certainly did everything in their power to keep this arch as low as possible while not cutting the jambs to the point where they became ludicrously squat — jamming the middle order voussoirs up into the outer order, and almost certainly omitting one voussoir in each arch. Where they can be counted, there are an even number of voussoirs in each order (28 inner and 34 middle), not that uncommon when it comes to undecorated voussoirs, but rare in a French Romanesque sculpted portal. The sculptors also left at least one more voussoir per order, which was then redeployed on the interior.[21] There is no obvious problem with the chapter-house *per se* which explains this adjustment, and one can only speculate that the reason was to keep the ridge of the projected dormitory roof at a level where it did not impinge on the south transept windows. Dropping the chapter-house portal and ceiling may seem a disproportionately damaging response, but, as Jacques Mallet has shown, the total height available to the designer of the east range was extremely restricted.[22] Whatever the reason, it is instructive to note that even a design as sumptuous and inventive as the chapter-house portal could be so brutally treated after the worked stones were delivered.

On the face of it all this ought to suggest a prolonged hiatus; to wit a replanning of the chapter-house portal, layers and setters recutting and redeploying material apparently without reference to the original sculptors, and a pronounced change of style and format between north and south. But the evidence presented by the 1992–93 survey is compelling, suggesting not only that the east walk was built relatively quickly, but showing a much greater correspondence between its various parts than might at first meet the eye. The stone is consistent throughout, and is likely to have come from the same source.[23] It has also been established that the stylobate was laid out in a single campaign, which means that the chapter-house opening was always planned with three external and two internal orders of a specified width (that is to say the present width),

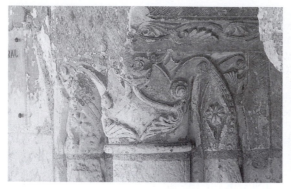

FIG. 5. East cloister walk of Saint-Aubin, Angers:
capital and shaft on north face of bay 1
John McNeill

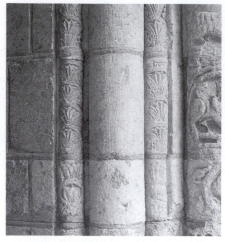

FIG. 6. East cloister walk of Saint-
Aubin, Angers: colonnettes on south side
of bay 10
John McNeill

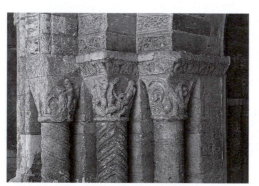

FIG. 7. East cloister walk of Saint-Aubin,
Angers: capitals of north jambs of chapter
house portal
John McNeill

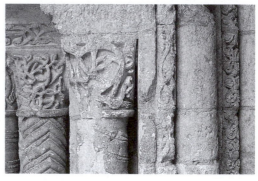

FIG. 8. East cloister walk of Saint-Aubin,
Angers: chapter-house portal south outer
capital and colonnette
John McNeill

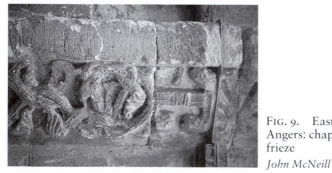

FIG. 9. East cloister walk of Saint-Aubin,
Angers: chapter-house portal south abacus
frieze
John McNeill

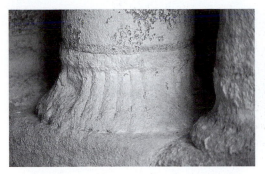

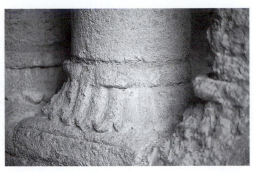

FIG. 10. East cloister walk of Saint-Aubin,
Angers: base on south side of bay 5
John McNeill

FIG. 11. East cloister walk of Saint-Aubin,
Angers: base on south side of bay 11
John McNeill

notwithstanding the lowering of the portal in the course of construction. And if the stylobate was laid out in a single campaign, were the different treatments afforded the north and south arcades also planned at the outset?

Two factors suggest this might be so. The first is the appearance of a rare type of base with what appears to be a downward-facing foliate collar separating the upper roll-moulding from the plinth in both the north and south arcades, raising the possibility that the bases were bedded into the stylobate when it was first set out, in which case the intention to juxtapose triple and paired arches formed part of the original brief (Figs 10 and 11).[24] The second is an aesthetic point. There is throughout the east walk a concern for both symmetry *and* multiplicity. Subtle plays of twos and threes swing around the chapter-house portal, which in turn presents three orders to the exterior walk and two to the chapter-house interior. This last argument is somewhat nebulous but, from the point of view of the architecture, what it boils down to is whether it is more satisfactory than the alternative — that the design was changed twice. First, when an intention to construct two groups of triple arcades to either side of the chapter-house entrance was supplanted by a proposal for a new south arcade design. Second, when a design for a chapter-house lower than originally envisaged was finalized, and the layers and setters realized that the material delivered for assembly would have to be reworked to fit.[25] From any perspective the east cloister walk is an unusual design. While the idea of having twelve arches open into the cloister from the chapter-house may derive from 11th-century Cluniac circles, the depth of the walls and multiplication of columns and capitals is unprecedented.[26] And although individual motifs, and the methods whereby they are combined, are paralleled elsewhere in western France, they had never before been raised to such a pitch, nor expressed in the context of a cloister range.[27] Ultimately, it is no easier to account for a design which would have arranged ninety-six freestanding columns to either side of the portal than it is to account for an asymmetrical design.[28]

But if an intentionally asymmetrical design is just plausible with regard to the architecture, is it also possible that the sculpture could have been produced contemporaneously by two workshops operating on the same site? From what is known of French workshop practice in the 12th century, the prospect of different sets of sculptors working side-by-side meets with no resistance at all.[29] The only real question is whether the styles evident at Saint-Aubin could co-exist at the same date and, if so, what this date might be?

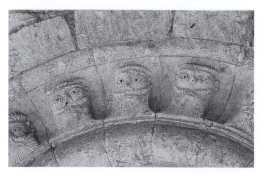

FIG. 12. East cloister walk of Saint-Aubin,
Angers: voussoirs in bay 5
John McNeill

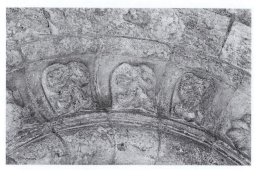

FIG. 13. East cloister walk of Saint-Aubin,
Angers: voussoirs in bay 4
John McNeill

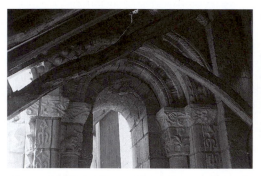

FIG. 14. Notre-Dame, Cunault: west face of
bell-tower
John McNeill

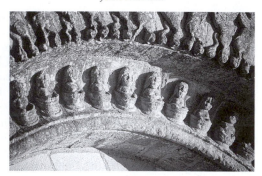

FIG. 15. Parthenay-le-Vieux: inner order of
archivolts forming the north blind arch of the
west front
John McNeill

THE EAST CLOISTER WALK: SCULPTURE

The sculpture falls into two stylistic camps; that associated with the north arcades, and that associated with the chapter-house portal and the arches to its south. The forms used in the north arcade are so complementary and the quality of finish so consistent that there is no need to question the proposition that they were carved by a single workshop. Excepting the bases, carving is confined to three areas; capitals, colonnnettes and voussoirs. Arches 1, 2 and 5 arrange heads between the outer and inner mouldings, whereas arches 3, 4 and 6 employ foliate motifs, those of arches 4 and 6 supported on what look like inverted shields (Figs 12 and 13). This type of radial voussoir, where motifs are sunk within a hollow, was first developed in the last quarter of the 11th century — the unrestored west face of the belfry at Cunault being a good example — though it was not until the early 12th century that figural motifs were added to the repertoire (Fig. 14).[30] The geometric type, such as Cunault, is usually modular (each voussoir carrying an identical design) and may even have been produced with a stencil and template. The date at which figures were substituted for the old geometric designs remains uncertain, but the figurated type seems to have reached definitive form at Parthenay-le-Vieux, a church begun shortly after 1092, the lower portions of whose

west front are usually dated to *c.* 1115–*c.* 1125 (Fig. 15).[31] From a formal point of view the voussoirs at Saint-Aubin are not identical, indeed the heads are strikingly varied. None the less, the underlying principle was repetitive and as far as any one arch was concerned every voussoir could be placed in any position. Modular uniformity tends to be associated with an early date, but there are enough examples of the use of repeat radial voussoirs in churches which belong to the second quarter of the 12th century to indicate that the form co-existed with more complex types of archivolt construction for a considerable time.[32] Two features at Saint-Aubin, however, can be used to narrow the likely date. The first is the relationship between the motifs and their frames. At no point do the heads or foliate sprays trespass on the mouldings. In a sense this is no more than one would expect, as it is entirely in keeping with that sharpness of definition which informs the north arcades as a whole, but it is also strikingly close to Parthenay-le-Vieux. The second is the placing of a shield-like plate between the hollow and the foliage in bays 4 and 6. Raising an intermediate motif within a hollow like this is rare, and might be noted in vertical formation between the outer buttress shafts of the west front of Notre-Dame-la-Grande at Poitiers of *c.* 1130, and on the west front of Parçay-sur-Vienne, of perhaps *c.*1135–40.[33]

The delightful colonnette patterns are less helpful, absolutely ubiquitous within the Loire and Aquitaine. Moreover the patterns are not exclusive to any one position. Variants even appear around the north nave portal at Lencloître, a small Fontevraudine priory north of Poitiers which appears on a list of Fontevraud's holdings in 1119, and on the crossing tower of Notre-Dame at Chemillé of *c.* 1150.[34]

This leaves the capitals. Although several feature pairs of animals (all but one giving directly onto the walk), the predominant capital type is broadleaf. Broadleaf capitals are often thought of as generic, marginally more susceptible to dating than chamfered arches, and were certainly used throughout the 12th century in western France. However, it is more than just the superb clarity and precision of stone-cutting which distinguishes the broadleafs at Saint-Aubin. An exceptional prominence has been given to the volutes, and the finish is frequently varied so as to inscribe designs on some leaves, or parts of leaves, and not others.[35] This latter feature has an interesting history, and ultimately goes back to the sort of mid-11th-century capitals which survive in the crossing of La Trinité at Vendôme, maturing in the choir capitals of Saint-Jean-Montierneuf at Poitiers of *c.* 1070–80.[36] In order to maintain legibility it is important that some part of the surface of the broadleaf is visible, so that one infers its underlying form and reads it as a background support. Eleventh-century examples favour symmetry and the use of foliate patterns. However, by the early 12th century broadleaf capitals were also used as supports for designs featuring animals, often in conjunction with block capitals. The phenemenon can be noted at Saint-Jouin-de-Marnes, Parthenay-le-Vieux, Notre-Dame-la-Grande at Poitiers, Villesalem and a number of smaller sites.[37] At Saint-Aubin, the underlying form is consistently broadleaf, and when the capital is left plain the lower leaves have an angularity reminiscent of those in the south-east radiating chapel at Cunault. But the volume of the capitals, as well as the designs used on the surface, is foreign to Cunault. Indeed, the best parallels for the rapport between leaf-tips and paired animals are with Parthenay-le-Vieux and Notre-Dame-la-Grande at Poitiers, while the best parallel for the overall handling of the broadleaf is with Villesalem (Figs 16–19).[38]

All this suggests the north arcades are old-fashioned in certain particulars, but are likely to have been carved *c.* 1130. It also suggests something more interesting. Although the north arcades at Saint-Aubin share motifs with all the sites so far mentioned, the

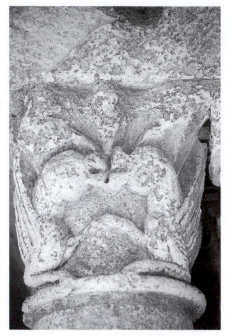

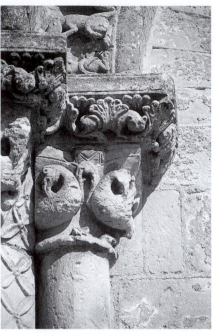

FIG. 16. East cloister walk of Saint-Aubin,
Angers: capital on south side of bay 2
John McNeill

FIG. 17. Parthenay-le-Vieux: capital on
north jambs of west portal
John McNeill

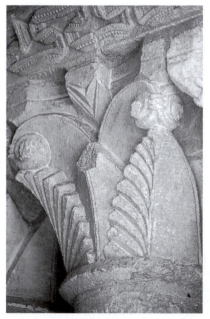

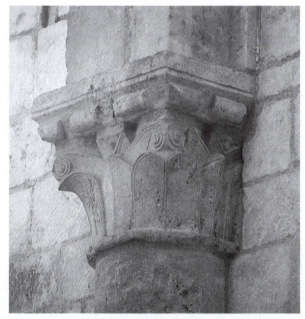

FIG. 18. East cloister walk of Saint-
Aubin, Angers: bay 4 capital
John McNeill

FIG. 19. Prieuré de Villesalem: north nave aisle
respond capital
John McNeill

handling and finish is sufficiently different for one to be sure they are not by the same workshop as any of the above. There is no evidence for the north arcade workshop prior to their appearance in Angers. And yet they are clearly a mature and distinguished group of sculptors. The closest links are with Parthenay-le-Vieux and Notre-Dame-la-Grande at Poitiers, and this may well be significant. For while the west front of Notre-Dame-la-Grande combines elements from Parthenay-le-Vieux, Saint-Jouin-de-Marnes and Angoulême, it is basically the work of an offshoot of the workshop responsible for the west front at Parthenay-le-Vieux.[39] It is also this same workshop which is responsible for Villesalem. It therefore seems possible that some of the members of the Saint-Aubin north arcade workshop had a background in a parallel offshoot from Parthenay-le-Vieux, but one which retained a taste for more austere forms.

The sculpture of the chapter-house portal and the south arcades is the work of a different group of sculptors. Although the forms are less homogeneous than those of the north arcades, there are sufficient points in common to suggest that both were carved by the same workshop.[40] The figure style is consistent throughout, and one might compare the rounded cheeks, downward-pointing mouths, drilled eyes, and hairstyles of the heads in the outer order of the chapter-house portal with the angels in the inner arches of the south arcades. Furthermore, the detailing of the drapery of the figure of Samson with the lion compares to that of David in the southernmost 'tympanum' of the south arcades. Certain foliage patterns are also common to both the chapter-house portal and south arcades, all of which suggests a single workshop skilled in both figurative and non-figurative carving (Figs 20 and 21).[41]

The voussoirs of the two inner orders of the chapter-house portal are, none the less, extraordinary, resembling displaced metopes, or arched arrangements of the sort of isolated relief plaques common in 11th-century building along the Loire (Figs 22 and 23). Their near-rectangularity may strike one as unusual but is nothing like as unusual as the isolation and self-sufficiency of the individual stones, that is to say the motifs on each voussoir are sunk and framed, and there is no boost to the arch's circularity such as is provided by the hollow in the outer order. Moreover, of the very few instances where one might find similar standing arrangements one suspects these were following Saint-Aubin, or some now lost Touraine or Saintonge sister-church. La Clisse is the best example in the Saintonge, while in the Touraine similar types of voussoirs are utilized in the west portal of La Celle-Guenand and at Ferrière-Larçon, the latter adapting the frames to suit a modular format.[42] What lay behind the choice of this form it is now difficult to say. Their positioning above the chapter-house entrance invests them with considerable importance, and the deliberation with which they have been used suggests the sculptors may have been presented with a model by patrons who recognized a meaning in the form. This meaning is likely to have been ancient, or exotic. The exotic leads to Islamic Spain, though there is no obvious link between Saint-Aubin and the rhetoric of *reconquista*. The ancient is more promising, for it is likely to have manifested itself in memories of long-established status. This line of reasoning inevitably leads one to ask whether the chapter-house entrance was intended to evoke an enriched version of a Merovingian portal spanned by the type of terracotta voussoirs now held in the Musée Dobrée in Nantes?[43] If these were indeed its origins, it might also help to explain the only other example of the type in Angers, as represented by two stray voussoirs found during demolition work on the site of the former cloister of Saint-Serge, like Saint-Aubin a monastery which traced its origins back to

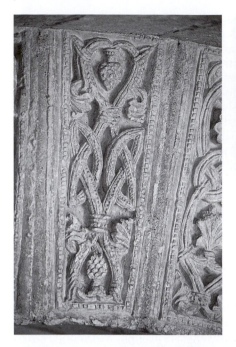

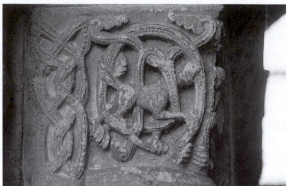

FIG. 21. (above) East cloister walk of Saint-Aubin, Angers: capital on north side of bay 11

John McNeill

FIG. 20. (left) East cloister walk of Saint-Aubin, Angers: voussoir from inner order of chapter-house portal

John McNeill

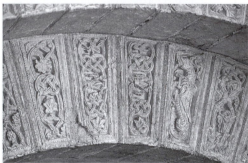

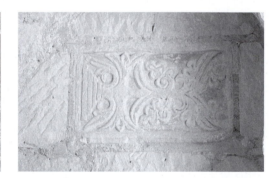

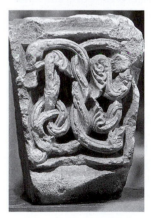

FIG. 22. (above left) East cloister walk of Saint-Aubin, Angers: voussoirs from inner order of chapter-house portal

John McNeill

FIG. 23. (above right) Saint-Mexme, Chinon: relief plaque in lower storey of west massif

John McNeill

FIG. 24. Musée des Beaux-Arts, Angers: Inv. MA VII R.627, voussoir from Saint-Serge, Angers

John McNeill

Merovingian times (Fig. 24).[44] Moreover, these voussoirs are the work of the same Second Saint-Aubin workshop.[45]

On the face of it, the organization of the south arcades is very different. Each of the three major arches is subdivided and the resulting field above the subsidiary arches has been filled with relief carvings depicting a Virgin and Child between censing angels, a man escaping from a dragon, and three episodes from the story of David and Goliath. The 'tympanum' of the middle arch is incomplete and is likely to have included a second scene, meaning that the 'tympana' were designed to show one, two, and three scenes respectively. Above these 'tympana', conventional radial voussoirs depict pairs of rather hunched-looking angels, battling warriors, again in pairs, and nine disordered labours interspersed among foliage.[46] The arrangement of the motifs on the voussoirs — with compositional repeats which demand the layers and setters understand the system and arrange the voussoirs rhythmically — is one which again seems to have developed in western France, where it was commonplace between *c.* 1080 and *c.* 1150. All the non-geometric examples date from after *c.* 1110, and the facing motifs once more go back to Parthenay-le-Vieux. The system could even be adapted to programmatic use, as at the Abbaye-aux-Dames in Saintes of *c.* 1125–30 — where the Massacre of the Innocents is evoked through a repeated sequence of individual voussoirs depicting mother, son, soldier — though the closest specific arrangement to any one of the arches at Saint-Aubin is at Nieul-lès-Saintes, a daughter-house of the Abbaye-aux-Dames, probably of the mid-1130s.[47]

The motifs which have hitherto provoked the greatest comment are foliate, specifically the use of spiral rinceaux and of leaf-tips which fold back so as to grasp a border or foliate stem, what in French are known as *feuilles prenantes*. Their origins have been sought in manuscript illumination, and comparisons have been variously made with cloister capitals from La Daurade and Saint-Etienne at Toulouse, Cunault, and Early Gothic portals in the Ile-de-France.[48] These parallels are striking but inconclusive, as no one has yet devised a convincing regional or chronological typology for *feuilles prenantes* and spiral rinceaux. The reason these patterns appear at widely dispersed sites across a half-century or more is almost certainly that once a sculptor had grasped the compositional basics, it was easy to ring the changes, and it was easy to ring the changes because the forms are fundamentally graphic rather than plastic. In these circumstances, it becomes possible for the same pattern to be independently invented at several sites, which seems the most likely explanation why the best parallels for specific patterns at Saint-Aubin are with monuments which offer foliate analogues but nothing else. As such, they may highlight the skill with which the Second Saint-Aubin workshop deployed a wide range of forms, but they are the least useful compositions to consider if one's aim is to establish a date and regional context for its work.[49]

It is therefore worth concentrating on the capitals depicting men or beasts. As with the arches and 'tympana', everything about these suggests a workshop thoroughly versed in the sculpture of western France: the use of the so-called 'Aquitaine leaf', the precision with which motifs are raised leaving the underlying surface of the block capital bare, a preference for designs which treat the angle of the capital as a mirror line of symmetry. All these features were widely shared, however, and it should be said that the eclecticism of the Second Saint-Aubin workshop is such that even an exhaustive account of its sculpture is unlikely to identify its geographical origins precisely. None the less, the capitals do offer a pointer of sorts, and what they point to is a workshop which has been drawn together from two different areas. This is most apparent if one

 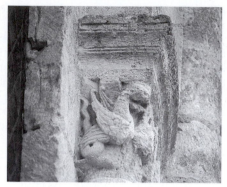

FIG. 25. East cloister walk of Saint-Aubin, Angers: FIG. 26. Saint-Jouin-de-Marnes: capital
 capital on north side of bay 7 on exterior of north-east choir chapel
 John McNeill *John McNeill*

concentrates on the ways in which motifs are arranged across the face of the capital. The designs broadly fall into two categories; those in which the figures are entangled in foliage, and those in which animals are joined at either the head or the tail, and are starkly silhouetted against a plain rear surface. The sources which lie behind either of these groups are quite distinct. The capitals with paired animals and without foliage look towards the Poitou. No fewer than three employ a design featuring winged creatures with long necks, their heads joined at the upper angle of the capital (Fig. 25). These are all variations on a design which became popular in a group of churches within a radius of 40 miles of Poitiers, turning up at Villesalem, Champagné-Saint-Hilaire, Chauvigny, Saint-Jouin-de-Marnes and a number of other sites.[50] The only dated monument in this group is Saint-Jouin-de-Marnes (Fig. 26), where the choir was consecrated in 1130. Furthermore, with one exception, both the design vocabulary and the aesthetic of every other capital featuring paired creatures can be paralleled in the Poitou, where designs based around twisted-neck creatures and a delight in almost brutal contrasts between raised motifs and austere supports persisted well into the second quarter of the 12th century, particularly to the north and east of Poitiers. The exception is the capital with mermaids holding fish to the north side of bay 9, which is probably a reworking of a local design — the famous capital depicting a mermaid on the exterior of the belfry at Cunault — a borrowing perhaps motivated by its proximity.

The origins of the capitals featuring entangled figures are not quite so clear, as the designs are unusual, and at least one — the entangled birds to the south of bay 10 (Fig. 27) — appears to look back towards the very beginnings of the new sculptural style which swept the Saintonge and Angoumois in the opening decades of the 12th century. The design here is close to that on one of the north nave arcade capitals of San Savino at Piacenza, a connection which is not quite as strained as it sounds, as it has long been recognized that a wave of new sculptural forms was imported into Aquitaine from Lombardy in the decades around 1100, forms which were instrumental in the creation of the capitals of the upper crossing of Saint-Eutrope at Saintes, and subsequently the west front of Angoulême Cathedral.[51] The Saint-Aubin capital is likely to be based on one of these designs, uprated with beading and framed with altogether lusher foliage.

This link, albeit indirect, with Saintes and the Angoumois is evident elsewhere among the entangled figures at Saint-Aubin. The middle right jamb capital of the

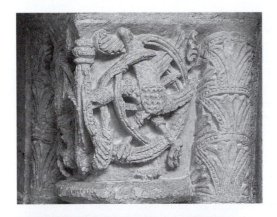

FIG. 27. East cloister walk of Saint-Aubin, Angers: capital on south side of bay 10
John McNeill

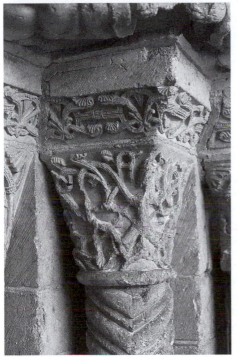

FIG. 29 (below). Capital in reserve collection of Societé Archeologique de la Charente, Angoulême
John McNeill

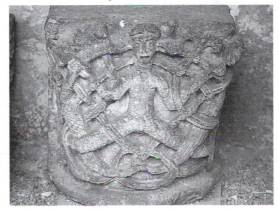

FIG. 28. East cloister walk of Saint-Aubin, Angers: chapter-house portal middle jamb capital
John McNeill

chapter-house portal depicts a man entangled in foliage (Fig. 28). He stares out from the north-west angle, his arms and legs outstretched. The overwhelming majority of Romanesque entangled figures put up a fight, or at least clamber, and wear skirts. Only rarely are they organized to be geometrically passive, and the only comparable composition is in Angoulême, a rather crude rehearsal of the design whose detailing suggests it comes from the immediate vicinity of Angoulême itself (Fig. 29).[52]

The capital separating bays 9 and 10 carries two naked men, their legs flexed outwards in such a way that the knees lie just above the necking (Fig. 30). It is, again, a most distinctive design, and although a related composition does turn up in the

Auvergne (Fig. 31), the freedom with which the figures are arranged across the face of the capital is entirely western French.[53] However, other than Saint-Aubin there appear to be no more than four western French sites where one finds the motif; Ronsenac, where it appears twice (Fig. 32), Feuillade (Fig. 33), Plassac-Rouffiac and Parçay-sur-Vienne (Fig. 34). Ronsenac, Feuillade and Plassac-Rouffiac are all in the Angoumois, less than 30 km from Angoulême itself. Of the three Ronsenac is the most striking, as the sculpture reworks many of the same motifs as Saint-Aubin though within a very different aesthetic, having none of the economy of composition and sensitivity to the effects of light of Saint-Aubin. This last point is worrying, and however reluctant one is to propose a lost common source these are the circumstances it best fits. If so, such a common source is likely to have been in the Angoumois.

However, one also needs to find an explanation for Parçay. In many ways the Parçay west front is the most interesting of all the above sites, both because it develops a number of the designs one finds in the north arcades of Saint-Aubin, and in a way — that is, in placing an intermediate support between hollow and motif in the jambs — which suggests that the sculptors responsible were familiar with the Saint-Aubin cloister (Figs 13 and 35). Indeed, it is even possible that some sculptors from the First Saint-Aubin workshop were involved. But it also shares an unusual design trick with the south arcades, the man with his knees on the capital necking, a design which admittedly shares just this one feature with Saint-Aubin but which is so odd it seems likely to have been adapted from Angers. Furthermore, Parçay connects with a dated monument, Saint-Jouin-de-Marnes as complete by 1130, taking up one of its more distinctive patterns, vertical egg-and-dart being common to the exterior apse dado arcade at Saint-Jouin and the supports for the subsidiary blind arches of the Parçay west front. Parçay will be later than Saint-Aubin and Saint-Jouin, but with this repertoire it is unlikely to be much later.

All this suggests the Second Saint-Aubin workshop was a scratch team of sculptors recruited respectively from northern Poitou and the Angoumois. The rather loose parallels that exist for their work are undated, but in so far as they relate to documented buildings they suggest the workshop was active around 1130. In other words, there is nothing about the styles or motifs used which is inconsistent with the possibility of their having worked alongside the workshop responsible for the north arcades.

Finally, it remains to ask how this squares with the documentary evidence. In 1128, on the feast of Saint-Aubin (1 March), in the presence of Pope Honorius II and various bishops the relics of Saint-Aubin were placed in a new *capsa* of gold and silver given by Count Fulk and his son, Geoffrey.[54] A second translation, this time of the head of Saint-Aubin, was celebrated in 1151.[55] More interestingly, the monastic cartulary tells us that in 1129/30 a chapter meeting was held in the choir of the monastic church and not, as was the custom, in the chapter-house.[56] And two further charters, of 1138 and 1141, specify that the chapter met in the chapel of Saint-André.[57] So it seems the chapter-house was unusable from 1129/30 or before until 1141 or after.

On the face of it the documentary evidence seems broadly supportive of the stylistic dating suggested above, and could be used to outline a probable sequence of building. Although a number of scholars have dated the new choir at Saint-Aubin to the second quarter of the 12th century, there is nothing which is inconceivable before 1128 (Fig. 3).[58] Indeed, the employment of quatrilobe piers in the apse hemicycle and existence of a triforium compare rather neatly with the choir of Saint-Jouin-de-Marnes as finished by 1130, and it is likely that the 1128 translation was celebrated in the newly completed sanctuary. The east range of the cloister was probably laid out shortly after this. That

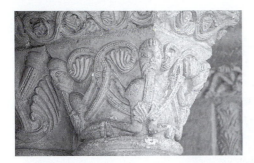

FIG. 30. East cloister walk of Saint-Aubin,
Angers: capital on south side of bay 9
John McNeill

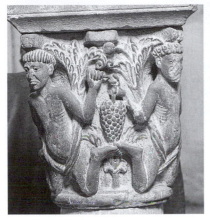

FIG. 31. Mozac (Puy-de-Dôme):
loose capital from former apse
hemicycle
John McNeill

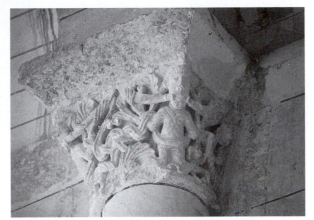

FIG. 32. Saint-Jean-Baptiste, Ronsenac (Charente):
north nave aisle respond capital
John McNeill

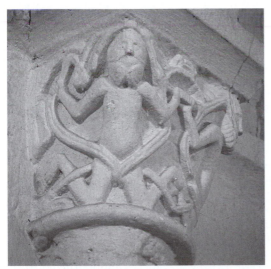

FIG. 33. Feuillade (Charente): capital in south
nave arcade of parish church
John McNeill

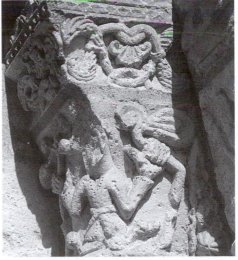

FIG. 34. Parçay-sur-Vienne (Indre-et-
Loire): capital in north blind niche of west
front
John McNeill

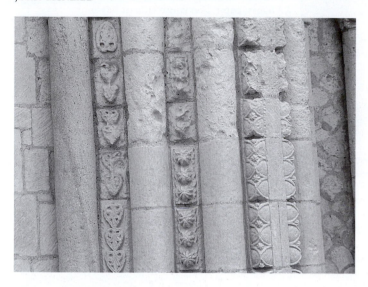

FIG. 35. Parçay-sur-Vienne
(Indre-et-Loire): west portal
south jamb
John McNeill

the chapter-house was still out of service in 1141 does not necessarily mean it was structurally incomplete. The east range is a big project, and a two-storey project. The scaffolding and lifting gear needed to construct the dormitory, and above all its massive 14-metre span roof, would have to have been in place for a considerable time, and must have kept the chapter-house out of use until the second-storey roof was in place. As such, I suggest that the inner wall of the east cloister walk was built between *c.* 1128 and *c.* 1135, and was built to an asymmetrical design in which the carved stonework was shared out between two sculptural workshops, the only significant alteration to this design being the lowering of the chapter-house portal.[59]

CONCLUSION

As with this paper, by and large Romanesque sculpture in Anjou has been considered on a site-by-site basis. At present, there is only the most tentative understanding of its overall development. Indeed, the only scholar to have considered the broader dynamics of Angevin Romanesque sculpture is Jacques Mallet, who sees the situation in the 12th century as conforming to a pattern in which an indigenous preference for rather austere sculptural forms (particularly broadleaf capitals) was swamped in the north-west by forms imported from Normandy and Maine, and in Angers, the Baugeois and along the Loire by forms imported from the south, before local workshops reasserted themselves in the production of deeply drilled, mostly-foliate capitals and portals (*le style à décor rythmé angevin-saumurois*).[60] M. Mallet believes the production of simple broadleaf capitals to have been at its height in the decades to either side of 1100, that sculptors from Maine, Aquitaine, even perhaps Languedoc, were largely active during the first half of the 12th century, and that *le style à décor rythmé* was increasingly utilized from the 1140s onwards.[61] A fundamental question arises from this. Why does imported sculpture become fashionable? Was this prompted by specific projects which, for

reasons we can only guess at, turned to southern sculptors, and whose perceived success led contemporary Angevin patrons to recruit from similarly southern areas?[62] Was there a problem with the quality of local architectural sculpture? Or, is the appearance of sculptural workshops from Maine and Aquitaine on the ecclesiastical building sites of early 12th-century Anjou really such a new departure? Despite the relaxation of the last quarter century, the regional models we are inclined to impose on 12th-century France are still fairly tight, which can make it difficult to recognize that a flow of ideas, personnel, and attitudes to the expressive and constituent forms of churches connected Maine, Anjou and Aquitaine throughout this period, sub-regional parish-church clusters aside. In other words, would the 12th-century architecture and sculpture of Anjou make more sense seen in the context of western France as a whole, rather than from a narrowly Angevin perspective?

There is, in fact, abundant evidence for a rich interchange of architectural and sculptural forms across western France between the 11th and 13th centuries.[63] And there is abundant evidence that regional attitudes to the use of architectural sculpture were changing rapidly between *c.* 1090 and *c.* 1140. This evidence is strongest in Poitou and the Saintonge, where the survival rate of Romanesque churches is such that it is possible to outline the ways in which architectural sculpture was used in some detail, and where it is apparent that despite a string of 11th-century building projects providing continuous employment for architectural sculptors, the first half of the 12th century witnessed an explosion in demand. The most interesting aspect of this proliferation of sculpture from the point of view of the transmission of sculptural forms and motifs is that it increased the number of sculptural shops active between *c.* 1100 and *c.* 1140, and that where their work can be identified it is clear that individual shops occasionally collaborated or succeeded each other at particular sites. The variety of forms or motifs in use at any one time multiplied, and the speed at which these were disseminated increased. Moreover, although most shops tended to work within a relatively limited area, some turn up at widely dispersed sites.[64] This phenomenon, of the specialist sculptural workshop finding employment in, say, northern Poitou and the Saintonge contrasts with the more limited horizons of the purely local, or sub-regional, sculptural workshop, but nor should it be confused with that altogether rarer phenomenon, sculptors working at trans-regional sites.

The workshops responsible for the east walk at Saint-Aubin fall into this middle category, and they were followed by an even more dazzling sculptural outfit, whose refectory portal is the northernmost example of a group of about twenty portals featuring longitudinal archivolt figures and themes from the *Psychomachia* which stretch south as far as the Bordelais.[65] Moreover, Saint-Aubin was not unique in bringing southern sculptural forms into Angers in the first half of the 12th century. The capitals of both the lower and upper halls of the bishop's palace rework a number of designs more usually associated with Aquitaine.[66] Outside the city, the sculpture of the choir at Cunault is largely indebted to work in Poitou and the Saintonge, while the capitals of the nave at Fontevraud are almost certainly the work of sculptors from Angoulême.[67] These connections reach both forwards and backwards. Backwards to the links which bind the belfry at Cunault to sculpture in Maine and the Saintonge, forwards to the links which bind the cathedrals of Angers, Poitiers and Le Mans.[68] Faced with a gruesome choice between *Plantagenêt* and *angevin*, André Mussat rendered great service in calling his magnificent regional study *Le style gothique de l'ouest de la France*. Perhaps it is time to similarly consider the Romanesque.

ACKNOWLEDGEMENTS

I am indebted to many people in the construction of this paper, but I would particularly like to single out Mr André Lardeux, President of the Conseil Général, who granted me unlimited access to the *hôtel du département* and was happy for me to photograph any inanimate object therein, Jacques Mallet, who generously gave me the use of his personal library and happily discussed aspects of his own work on Saint-Aubin, Catherine Lesseur of the *musée des beaux-arts*, who surrendered an afternoon to accompany me around the reserve collections then in the blissfully cool crypt of La Trinité, and uncomplainingly helped uncover, dust and carry vast lumps of Romanesque stonework from shelf to table, François Comte for escorting me around Saint-Nicolas and the bishop's palace at Angers, and, indeed, for innumerable other kindnesses, and Daniel Prigent, whose friendship and advice were crucial and without whom this paper could not have been written. Finally, I should like to thank Ron Baxter and Anna Eavis, both of whom kindly read a draft of the paper and whose helpful comments were most gratefully received.

The University of London Extra-Mural History of Art Society and my Faculty of Continuing Education classes variously agreed to contribute a portion of the surpluses generated on recent Continental trips, partially offsetting my embarrassment at the length of this article, and relieving the BAA of its costs. My gratitude is immense.

NOTES

1. See C. Giraud-Labelte, *Les Angevins et leurs monuments* (Angers 1996), particularly 215–320.
2. See D. Prigent, 'Le tuffeau blanc en Anjou', in *Carrières et constructions en France et dans les pays limitrophes*, ed. J. Lorenz and P. Benoit (CTHS, Paris 1991), 219–35.
3. Attempts to reconstruct elaborate sculptural programmes from catastrophically worn relief plaques have none the less been made, notably of Saint-Mexme at Chinon in R. Hamann Maclean, 'Les origines des portails et façades sculptés gothiques', *CCM* (1959), 163, while the problems of distinguishing between renewed, recut, and original capitals is nicely illustrated by Baronne Brincard, *L'église de Cunault, ses chapiteaux du XIIe siècle* (Paris 1937).
4. See the article by Ron Baxter in this volume (n. 7) for the obit of bishop Normand de Doué.
5. The problem in Anjou is that although one might identify certain tendencies shared by architectural sculpture at different sites at what one assumes to be roughly similar periods, the detailed treatment is sufficiently distinguished to make it almost certain that one is dealing with different sculptural workshops. It is not until the emergence of the style Jacques Mallet has christened *le style angevin-saumurois à décor rythmé* that it becomes possible to trace the movements of individual workshops, though detailed work on the proliferation of this syle has yet to be done. See J. Mallet, *L'art roman de l'ancien Anjou* (Paris 1984), 259–61.
6. The more important studies are: S. R. Connolly, 'The Cloister Sculpture of Saint-Aubin in Angers' (unpublished Ph.D. thesis, Harvard, 1979); C. Davy, *La peinture murale romane dans les pays de la Loire* (Laval 1999), 156–61; Dubreuil, Guérin, Hunot and Prigent, 'La galerie orientale de l'abbaye Saint-Aubin d'Angers', *303, Arts, Récherches et Créations*, XLVIII (1996), 14–25; G. D'Espinay, 'Le cloître et la tour de l'abbaye Saint-Aubin', *Notices Archéologiques*, Ier série (1875), 153–76; J. Levron, *L'abbaye Saint-Aubin d'Angers* (Angers 1936); J. Mallet, *L'art roman*, 138–46; J. Mallet dir., *Saint-Aubin d'Angers du VIe au XXe siècle* (catalogue of an exhibition held at the hôtel du département, Angers in 1985), esp. 44–53, 118–19 and 123–42; C. Urseau, 'La tour Saint-Aubin et restes de l'abbaye', *CA* (1910), 215–21; F.-C. Wu, 'Les arcades du cloître de l'abbaye Saint-Aubin d'Angers, *Histoire de l'art*, no. 3 (1988), 37–46. It would be tedious to recite all opinions here. The dates offered range from *c.* 1115 to *c.* 1165, the number of sculptural workshops vary from two to four, and the sculptural parallels range from the Pyrenees to Normandy.
7. Dubreuil, Guérin, Hunot and Prigent, 'La galerie orientale de l'abbaye Saint-Aubin d'Angers', *303, Arts, Récherches et Créations*, XLVIII (1996), 14–25.
8. Dubreuil et al., 'Galerie orientale', 22.
9. Sections of the north nave aisle wall are fossilized in the Mail de la Préfecture, making it clear that the earlier nave was built of the same sort of *petit-appareil* as is evident in the great hall of the château. The tall windows and high sills are also reminiscent of those found at Saint-Martin and the Ronceray, and have led Jacques Mallet to suggest an early-11th-century nave in the manner of that of Saint-Jean-Baptiste at Château-Gontier. See J. Mallet, *Saint-Aubin*, 20. This nave was subsequently remodelled, the surviving north aisle responds cutting across the earlier windows in such a way as to mean that new window openings must have

been made, whose sills cannot have been any lower than 5 metres above pavement level. Although aisle openings at such a level are associated with both aisleless and hall churches in western France, all the 17th-century plans of Saint-Aubin outline an aisled nave, while a watercolour made in the early 1680s and now in Meaux (Meaux: Bib. Mun. MS 44, fols 99–100) depicts the nave with a single roofline. As such, the nave must have been remodelled as a hall church, probably *c.* 1100. See J. Mallet, *Saint-Aubin*, 28 for the Meaux watercolour.

10. For reproductions of these plans, and a perceptive account of the interpretative problems they present, see Mallet, *Saint-Aubin*, 27, and 123–31. Jean Bony has drawn attention to the importance of the relatively open plans of Blois and Fontgombault for the development of early Gothic east ends in the Ile-de-France, describing them as 'typical of the Late Romanesque period generally'. J. Bony, 'What Possible Sources for the Chevet at Saint-Denis?', in *Abbot Suger and Saint-Denis*, ed. P. Gerson (New York 1986), 134. However, the roots of the sort of plan one sees at Saint-Aubin go back a long way, at least as far as the late Carolingian east end of Saint-Philibert-de-Grandlieu, where the area immediately west of the transept chapels was open to the choir aisles, creating a transverse passage across the length of the transepts east of the crossing. Moreover, the mid-11th-century choir and transepts of Saint-Jouin-de-Marnes and pre-1100 east end of Airvault are similarly treated, raising the possibility that there was a regional predeliction for open east end designs. Anat Tcherikover makes a similar point in relation to Saint-Jouin-de-Marnes. See A. Tcherikover, 'The Church of Saint-Jouin-de-Marnes in the Eleventh Century', *JBAA*, CXL (1987), 117.

11. For a plan of the chapel, dedicated to Saint-Germain, see Mallet, *Saint-Aubin*, 33. The chapel foundations were discovered in 1982 and, though the excavations were restricted by the proximity of modern standing structures, enough was revealed to show the chapel was designed on the basis of two interlocking apses; the eastern of which appears to be 'oriented' slightly north of liturgical east, in other words to be slightly inward-facing. For a brief discussion of angled radiating chapels, see E. Fernie, *An Architectural History of Norwich Cathedral* (Oxford 1993), 123, 125.

12. See p. 128 in this article for details of the translations.

13. For an account of reconstruction work between the 17th and 20th centuries, see Mallet, *Saint-Aubin*, 123–57.

14. A recent *sondage* conducted by Daniel Prigent has thrown up fragments of cloister stylobate with indents for paired column bases. Personal communication.

15. For Sophie Weygand's phased elevation of the north wall of the refectory, see Mallet, *Saint-Aubin*, 38. The 1986 chapter-house excavations were conducted under Daniel Prigent and confirmed that the Romanesque chapter-house pavement was continuous with the east cloister walk (itself dug down to its present, Romanesque, level by Henri Enguehard in 1954). The discovery of the footings of the east wall of the chapter-house established that the chapter-house had an internal depth of approximately 14 metres west-east. This dimension is the same as can be calculated from the plan 'dit de Saint-Germain' of *c.* 1680 (Archives nationales, M.-et-L., 51) and 'Projet A' of 1683 (Meaux: Bib. Mun. MS 44, fol. 93). See Mallet, *Saint-Aubin*, 27 and 128 for reproductions. A report on the 1986 excavations has not been published.

16. The height of the surviving west wall of the chapter-house is 3.5 m above pavement level, while the sill of the first-floor *porte-de-fer* is at 4.2 m. See Mallet, *Saint-Aubin*, 118.

17. Angers: AD M-et-L, H4 fol. 197.

18. Connolly, *Cloister Sculpture*, 37–45. The north arcades are supported by piers, or files of paired columns, six deep, which originally opened on to the room behind though are now blocked by some remaining post-medieval plaster and the internal wooden panelling of the 18th-century sacristy.

19. Most of the abaci employed in the chapter-house portal have either been cut-down, or, being too long, disappear back into the jambs. However, their recutting and redeployment was unsystematic from the point-of-view of the motifs used, and no attempt was made to hide the breaks in design.

20. The south-westernmost capital of the chapter-house portal had to be pushed south of the centre of its supporting column, and even then a fair amount of mortar packing was necessary, while the stone immediately to its right has had a piece cut out top left so as to fit beneath the abacus.

21. The frames of the inner order voussoirs tend to be thicker than those of the middle order, a pattern repeated in the stray voussoirs on the inner face of the chapter-house portal. The surplus voussoir from the inner order was therefore reused in the equivalent order facing into the chapter-house, while the surplus voussoir from the middle order was placed above, again in its equivalent order.

22. Mallet, *Saint-Aubin*, 118.

23. Certain beds of *tuffeau* contain nodules of ferrous sulphate, which on reaching the surface of the stone react so as to form ferrous hydroxide, discolouring the surface of the stone with what appear to spots of rust. See Prigent, *Le Tuffeau*, 220. The density of such rust-spots, or *rouilles*, can vary enormously, but is consistent, and unusually concentrated, throughout the east walk.

24. Elsewhere in Angers the type is known only in the castle chapel of Saint-Laud, rebuilt following a fire in 1132, and in a base discovered in the Impasse Saint-Julien, probably from the collegiate church of Saint-Julien and now in the reserve collection of the Musée des Beaux-Arts (Cat. MA IVR 330). For Saint-Laud see Mallet, *L'art roman*, 223. Even if one dismisses this possibility, the alternative — that the south bases were set in as part of the assembling of parts provided by the workshop responsible for the south arcade sculpture — suggests the chronological gap between the stone-cutting for the north and south arcades was not that great.

25. The two flies in this particular ointment are the capitals on the north jamb of the chapter-house portal carved on three faces. There is no obvious solution to how these were intended to fit into the cloister scheme from a constructional point of view, though iconographically they make great sense where they are. Stylistically, they belong with the sculpture making up the rest of the chapter-house portal and south arcades, and certain details of the figure of Samson and the lion might be compared to the figure of David at the centre of the southernmost tympanum and the quadrupeds on the capitals in bays 9 and 10.

26. Among extant examples, only the 11th-century chapter-house at Charlieu (Loire) comes close in terms of the number of arches opening onto the east cloister walk, though here the arrangement is appreciably simpler and the chapter-house portal was originally off-centred, as at Cluny II. This type of design is that of the chapter-house described in the *Consuetudines Farvenses*, and it is ultimately this conception which lies behind Saint-Aubin; 'contra occidentem XII balcones et per unumquem duae columnae affixae in eis'. B. Albers ed., *Consuetudines monasticae* (Freiburg 1900), I Consuetudines Farvenses, lib. II, cap. I, 137. In Romanesque western France, centralized chapter-house portals were the norm, and though it is not uncommon to find arches extending the length of the chapter-house west wall, I am not aware of any example other than Saint-Aubin where the number of arches, excluding the chapter-house portal, exceeded the six visible in the Peter Hawke lithograph of Nyoiseau (Maine-et-Loire). See V. Godard-Faultrier, *L'Anjou et ses monuments*, II (Angers 1840), 133.

27. A desire for greater depth and mural complexity is, of course, characteristic of 12th-century Romanesque architecture generally, and in western France was most frequently achieved through the multiplication of similar forms, giving rise to the extravagant fourteen-shaft piers of the abbey of La Couronne (Charente), or the five-ordered portal of Saint-Gilles at Argenton-Château (Deux-Sèvres). In terms of the larger architectural components — arches, piers, jambs and the like — repetition in depth tends to be preferred over compositions which rely on diversity of form, and it is usually left to the sculpture to provide variety. Saint-Aubin is an interesting case-study in this respect. The chapter-house portal, the treatment of individual voussoirs notwithstanding, belongs to the mainstream of western French portal design and might be compared to the Aulnay south transept portal of *c.* 1120–25. Likewise the superb exposition of the dynamics of spatial recession is orchestrated by repeated columns. Only the piers aspire to a greater complexity of design. And yet the wall is organized in such a way that each major section is contrasted north to south, as if one had taken the vertical zoning characteristic of western French arcaded façades, and redeployed it horizontally.

28. The deliberate contrasting of north and south elevations is not unknown in Romanesque western France, but to my knowledge all other examples are found in churches. Examples include the lower church of Saint-Eutrope at Saintes (round plinths to the north, stepped plinths to the south), Saint-Pierre at Airvault (hood-mouldings and paired columns in the south nave aisle, simple half-columns in the north nave aisle), and Fontevraud (zig-zag for all north nave stringcourses and abaci, chequer for all south nave string-courses and abaci). The most striking example is Saint-Hilaire at Melle, though here the existing north aisle is a reconstruction, postdating the south aisle by some thirty or forty years.

29. The best known examples of collaboration between sculptors of different stylistic backgrounds are the proto-Gothic façades at Saint-Denis and Chartres. See P. Williamson, *Gothic Sculpture: 1140–1300* (Yale 1995), 11–19 for a brief summary. Earlier examples of distinct workshops operating contemporaneously on discreet building programmes in western France include the east end of Notre-Dame at Surgères (Charente-Maritime), the Abbaye-aux-Dames at Saintes, and the west front of Angoulême Cathedral. See A. Tcherikover, *High Romanesque Sculpture in the Duchy of Aquitaine* (Oxford 1997), 20–21, 118–24, and 64–66. At Angoulême, the stylistic poles are occupied by the arches, capitals and friezes on the one hand, and the figural reliefs on the other, suggesting the relief-carvers were specialists. The west front of Notre-Dame-la-Grande in Poitiers is similar, in the sense that I believe the figural reliefs in the upper registers are contemporary with the surrounding sculpture, notwithstanding the likely insertion of the spandrel reliefs in the lower zone, and are the work of a specialist team. At Saint-Aubin, the only figural relief-carving is in the tympana of the south arcades, but it would be misleading to see in this a hint of specialization, and the better parallel for possible collaboration between the two Saint-Aubin workshops is with the so-called 'stern' and 'exuberant' workshops at the Abbaye-aux-Dames at Saintes.

30. A. Tcherikover, 'Romanesque Sculpted Archivolts in Western France: Forms and Techniques', *Arte Medievale*, 2nd ser., 3 (1989), 51–57. A precocious, and curiously isolated, example of an 11th-century non-modular archivolt which even features a hand (presumably God's) is the nave portal of Saint-Mexme

at Chinon, probably of *c.* 1060. See E. Lorans et al., *La collégiale Saint-Mexme de Chinon* (Chinon 1990), fig. 31.

31. A. Tcherikover, 'La sculpture architecturale à Parthenay-le-Vieux', *Bulletin de la société des antiquaires de l'ouest*, 4th ser., 19 (1986), 509–16.

32. For instance, the majority of the apse windows of Saint-Pierre at Marestay, the west portal of Salles-lès-Aulnay, the façade of Saint-Hérie at Matha (all in Charente-Maritime), etc. The overwhelming majority of late examples are in the Saintonge.

33. For Poitiers, see Tcherikover, *High Romanesque*, 115–17. For Parçay, see C. Lelong, *Touraine Romane* (La nuit des temps, 3rd edn, 1977), 251–52. Some of the heads on the west portal of Genneteil also appear as if supported on raised disks. See J. Mallet, 'L'église de Genneteil', *CA* (1963), 210–18, who describes the west portal as 'assez tardive de la première moitié du XIIe siècle'. The same phenomenon can also be observed in a late Romanesque context in south-western France, specifically within the inner embrasure of the west window of the former Benedictine abbey of Sainte-Marie at Alet-les-Bains (Aude), but, to my knowledge, it remained unusual.

34. On Chemillé, see Mallet, *L'art roman*, 233–35. The prioral church of Lencloître was built in two phases. The choir and transepts are likely to have been begun *c.* 1119 but the sculptural styles of the nave are different and clearly later. The fluid way in which these patterns are applied to half-columns is reminiscent of painting, and indeed something similar has survived in paint in the 12th-century refectory of Saint-Nicolas at Angers. See Davy, *La peinture murale*, 162.

35. The broadleaf capitals of the outer north-east envelope of the choir at Cunault have comparably prominent volutes, though the overall fussiness of treatment is born of a different aesthetic to that of Saint-Aubin. Salet dates the outer walls of the choir at Cunault to *c.* 1110–20. See F. Salet, 'Notre-Dame de Cunault: Les campagnes de construction', *CA* (1964), 638 and 656.

36. See M.-T. Camus, *Sculpture Romane du Poitou* (Paris 1992), 179–94, and figs 269 and 270.

37. The nave extension, west front and new choir at Saint-Jouin-de-Marnes, all of which boast broadleaf capitals embellished with surface designs, were built in successive phases between *c.* 1100 and 1130. See A. Tcherikover, 'Saint-Jouin-de-Marnes and the Development of Romanesque Sculpture in Poitou' (unpublished Ph.D. thesis, University of London, 1982). The other examples are less firmly dated, though a concensus has settled on *c.* 1115–25 for the lower stages of the west front of Parthenay-le-Vieux, *c.* 1130 for the west front of Notre-Dame-la-Grande at Poitiers, and *c.* 1130–40 for Villesalem. For illustrations, see Tcherikover, *High Romanesque*, pls 88, 89, 92, 289.

38. J. Warmé-Janville, 'L'église de Villesalem, l'harmonie de son décor et ses liens avec l'art roman de la région', *Bulletin de la société des antiquaires de l'Ouest*, 4th sér., 14 (1979), 279–96.

39. Tcherikover, *High Romanesque*, 115–17.

40. For a different view, see Mallet, *L'art roman*, 146.

41. One might cite the rather beautiful *feuille prenante* which cuts in on the abaci at the chapter-house entrance and is a mainstay of the south arcades. The types of foliage favoured in the chapter-house portal voussoirs, with their elaborate twists and rapid switches from beaded to grooved tendrils, are also to be found on the south arcade capitals, a point which is particularly apparent if one compares the capitals of bay 11 with the voussoirs on the left-hand side of the inner order of the chapter-house portal.

42. For an illustration of La Clisse, see R. Crozet, *Saintonge*, pl. L. a. Something akin to the western French examples also turns up in the west portal of the monastery of Sant Pere de Galligants at Girona (Catalonia), while an intermediate 11th-century type, with framed rectangular fields set above chevron and a section of angle-roll, exists on the north face of the west tower of Saint-Père at Chartres. The patterns used at both Chartres and Girona look early medieval in type.

43. The Musée Dobrée holds a number of clay voussoirs from Saint-Similien at Nantes and Saint-Martin-de-Vertou (Loire-Atlantique), the best parallel for the Saint-Aubin type of voussoir being the sunk and framed Latin cross from Saint-Martin-de-Vertou. The most enlightening discussion of the Musée Dobrée voussoirs is in S. Millet, 'Les premières implantations chrétiennes à Nantes et dans sa proche région des origines au Xème siècle' (unpublished mémoire de maîtrise, Université de Nantes, 1999), 88–99. M. Millet suggests an early-7th-century date for Saint-Martin-de-Vertou. I am extremely grateful to Dr Christopher Norton for persuading me to go to Nantes, and to Mr Santreau of the Musée Dobrée for both showing me the relevant voussoirs and generously loaning his office and copy of Millet. For a short discussion of late antique and merovingian terracotta relief plaques in general, illustrations and further bibliographical references, see E. Vergnolle, 'L'art des frises dans la vallée de la Loire', in *The Romanesque Frieze and its Spectator*, ed. D. Kahn (London 1992), 105–08.

44. A total of four voussoirs were uncovered in 1925 from the area formerly occupied by the east walk of the cloister, and were given to the then musée Saint-Jean. They are now in the reserve collection of the Musée des Beaux-Arts, and are housed in the crypt of Notre-Dame, Angers. All four are catalogued as MA VII R.627.

Only two of these voussoirs employ sunk and framed foliate motifs, and are likely to have come from the same arch.

45. The closest comparisons are with the abaci and capitals of bay 10 of the south arcade at Saint-Aubin. Saint-Serge is the only other site I have managed to identify at which I am confident members of the Second Saint-Aubin workshop were employed. The cloister of Saint-Serge is undocumented, but it is likely to be later than Saint-Aubin.

46. See Connolly, *Saint-Aubin*, 155–99 for a good discussion of the iconography. The sequence of facing angels above the Virgin and Child is broken on four occasions by foliate voussoirs which may, like the angels, have a theological meaning qualifying the image of the Virgin below.

47. See Tcherikover, *High Romanesque*, pl. 307 for Saintes, and Crozet, *L'art roman*, pl. LXXIIID for Nieul-lès-Saintes.

48. F.-C. Wu, *Les Arcades*, 41–46, and Mallet, *L'art roman*, 141–46.

49. This note is offered with some trepidation, for the delicacy and skill with which the forms are arranged at Saint-Aubin is outstanding, and the only other western French examples which begin to come close are the west fronts at Aulnay and Saint-Jouin-de-Marnes. However, the basic forms had certainly featured in Aquitaine previously, and if instead of looking for precisely the same pattern, one were simply to note those buildings where spiral rinceaux and *feuilles prenantes* were used, Saint-Aubin looks appreciably less out of place. Spiral rinceaux are common in the Angoumois, while *feuilles prenantes* are used at Aulnay, Corme-Royal (Charente-Maritime), Cunault, Fenioux (Charente-Maritime), Fontevraud and Saint-Jouin-des-Marnes inter alia.

50. Tcherikover, *High Romanesque*, 115 and pls 280–83.

51. Tcherikover, *High Romanesque*, 48–51.

52. The capital is unfortunately unprovenanced, and lies in a pavilion in the garden of 44, Rue de Montmoreau, Angoulême, the building housing the collections of the Société Archéologique de la Charente.

53. See the magnificent loose capital of the first quarter of the 12th century, now displayed at the west end of the nave of Mozac but originally from the apse arcade. Compositionally this is quite different in raising the calves and stressing the horizontal registers — moreover it belongs to that distinguished revival of Early Christian motifs which is fundamental to Auvergnat Romanesque.

54. B. De Brousillon, *Cartulaire de Saint-Aubin d'Angers* (Angers 1896–1903), vol. I, no. CCCCXLI.

55. L. Halphen, *Recueil d'annales angevines et vendômoises* (Paris 1903), 12.

56. Brousillon, *Cartulaire*, vol. II, no. DCXCI.

57. Brousillon, *Cartulaire*, vol. II, nos DCCXII and CCCCLI. F.-C. Wu suggests this chapel was the predecessor of the chapel of Saint-André identified on Project A (Meaux Bib. Mun. MS 44, fols 99–100) as a small freestanding structure to the east of the chapter-house. See F.-C. Wu, *Les arcades*, 37.

58. Mallet, in particular, argues strongly for a date of between 1128 and 1151 for the new choir. See Mallet, *L'art roman*, 150–53.

59. The proposed dating has implications for the way in which the imagery of the east walk was intended to be understood, and although iconography is a subject beyond the scope of this paper two points should be made here. The first is that the painting depicting the Magi and Massacre of the Innocents in bays 7 and 8 is not coeval with the sculpture, but was rather added some time later in a way which radically modified the role originally played by the Virgin and Child. As such, the sculpture of the south bays should be understood in a way which was once iconographically self-sufficient and which worked horizontally across all six bays. Secondly, the context is changed, drawing into question the proto-Gothic parallels which are usually offered for this Virgin and Child. In other words, Saint-Aubin offers an exceptionally early example of the appearance of the Virgin alongside a chapter-house entrance, and invites us to look again at the ways in which the Virgin's role as mediator was being developed within mainstream Benedictine monasticism. For an extensive discussion of the sculptural iconography see S. R. Connolly, *Cloister Sculpture*, 155–99. The two most recent studies of the painting have assumed it to be contemporary with the surrounding sculpture. See C. Davy, *La peinture murale romane dans les pays de la Loire*, 156–61, and E. Palazzo, *L'iconographie du cloître de Saint-Aubin d'Angers et sa fonction liturgique* (forthcoming), resumé in *Kunstchronik*, 53 (2000), 272–73. Since writing this article I gave a work-in-progress paper on the iconography of the cloister at the Courtauld Institute which it is hoped to work up for publication at some time in the future.

60. Mallet, *L'art roman*, 253–63.

61. The origins of *le style à décor rythmé* await investigation, though provisionally one would be inclined to isolate three factors as being of possible importance; a markedly old-fashioned approach to the treatment of the Corinthian format, notable at both Brion and Blou, which seems to hark back to 11th-century sculpture; the building of designs out of repeated small-scale motifs; and an apparent resemblance to the sort of dry, shallow and lace-like foliage capitals which become popular in the Saintonge in the second quarter of the 12th century, and which are first found in the apse of the Abbaye-aux-Dames at Saintes and nave at Aulnay.

62. Fontevraud might fit this scenario, where the decision to model the nave on that of Angoulême Cathedral led to the arrival of a sculptural workshop from the Angoumois. The date of the Fontevraud nave remains controversial, but as is indicated below there were already sculptural exchanges between Maine, Anjou and the Saintonge in the late 11th century.

63. See, for instance, the two articles on the Ronceray in this volume, A. Tcherikover, 'Anjou or Aquitaine? — The Case of Saint-Eutrope at Saintes, *Zeitschrift für Kunstgeschichte*, 51 (1988), 348–71; Baronne Brincard, *L'église de Cunault*; and, above all, A. Mussat, *Le Style Gothique de l'Ouest de France* (Paris 1963), particularly 31–51 and 401–05.

64. The best-known example of this is the so-called Third Aulnay Workshop, responsible for both the west portal at Aulnay and that at Argenton-Château, over 100 km to the north. Another is the workshop active at Airvault and Surgères. It seems likely that Fontevraud and Angoulême also shared sculptors. See Tcherikover, *High Romanesque*, 20–21, and 137–40.

65. Tcherikover, *High Romanesque*, 147–57. Pascale Brudy (Université de Poitiers) is currently researching the refectory portal at Saint-Aubin as the subject of her *mémoire de maîtrise*.

66. Mallet, *L'art roman*, 135–38. I am particularly grateful to François Comte for giving me photocopies of his own unpublished work on the bishop's palace, and discussing the building with me on a site visit.

67. F. Salet, 'Notre-Dame de Cunault: Les campagnes de construction', *CA*, 122 (1964), 657–61. The connections between Fontevraud and Angoulême have been acknowledged by most authorities, and while the nave sculpture has not as yet been closely studied, Daniel Prigent has begun making detailed notes on the capitals. I am extremely grateful to Daniel for giving me a close look at the surviving exterior capitals on the south side of the nave while a scaffold was in place over the summer of 2001.

68. On Cunault, Maine and the Saintonge see A. Tcherikover, 'Anjou or Aquitaine? — The Case of Saint-Eutrope at Saintes, *Zeitschrift für Kunstgeschichte*, 51 (1988), 348–71.

The West Portal of Angers Cathedral

RON BAXTER

Le portail ouest de la cathédrale d'Angers appartient à un groupe de portails inspirés en grande partie par le portail central du Portail Royal de Chartres. Aux membres les mieux conservés de ce groupe appartiennent aussi le portail sud de la cathédrale du Mans, le portail ouest de l'abbaye de Saint-Loup-de-Naud, le portail sud de la cathédrale de Bourges, et le portail ouest, fort restauré, de Saint-Ayoul de Provins. Dans tous ces exemples la partie la plus importante du portail est un tympan où un Christ en majesté surmonte un linteau où figurent les apôtres sculptés. Le tympan est encadré de plusieurs ordres d'archivoltes, soutenus à leur tour par des statues-colonnes, personnages de l'Ancien Testament, dans les embrasements. Il existe des portails de disposition similaire, mais qui utilisent une iconographie différente, par exemple le portail sud de Notre-Dame d'Etampes (une scène de l'Ascension), le portail nord redéployé de la cathédrale de Bourges (l'adoration des rois mages), et le portail ouest de Notre-Dame de Corbeil (le Jugement dernier).

Malgré les ressemblances superficielles des membres de ce groupe, la diversité apparaît dans les détails du dessin des portails. Un domaine d'expérimentation original se trouve dans la partie du portail au-dessous des statues-colonnes et les questions qui se posaient, semble-t-il, étaient celles-ci: comment, et même si, la logique structurale des archivoltes, des chapiteaux et des statues-colonnes devrait se prolonger jusqu'au niveau du sol. La réponse trouvée à Angers est très curieuse, et un des buts de cet article est d'examiner pourquoi on a trouvé un problème ici.

On peut tracer les relations entre les ateliers de sculpture à travers les portails reliés de près ou de loin à ceux de Chartres. Certains liens semblent simples et directs mais, pour la plupart, ils montrent que les rapports entre les ateliers qui travaillaient sur des chantiers différents étaient plus équivoques. Cet article s'intéresse aussi à l'ambiguïté de style qui se voit dans les sculptures à Angers et au portail royal, afin de tenter de fournir un modèle plus utile de l'organisation d'un atelier.

The west portal of Angers Cathedral has not been well served in the general literature of Early Gothic sculpture. A common strategy is to compare it with the Royal Portal at Chartres, generally to its disadvantage, while pointing out that it is probably late and certainly provincial. This is usually done in the politest possible terms. Williamson, for example, linked it with the west portal of Saint-Loup-de-Naud and the reset south portal of Bourges Cathedral, placing them in a group of 'portals which all to a greater or lesser extent carry on the Chartres Royal Portal tradition into the 1160s and — in the case of Angers and Bourges — beyond the Ile-de-France'.[1] Sauerlander was less charitable, asserting that in comparison with Chartres, the proportions and arrangement produce a heavy, clumsy effect (*schwer und wuchtig*).[2] According to Lefrançois-Pillion, the column-figures are 'lourdes et mornes', which I take to mean heavy and dismal.[3] Stoddard apparently found nothing here to interest him at all. Neither of his

two books on sculpture based around the Royal Portal mentioned Angers even once.[4] Close examination of the Angers portal, however, reveals several inconsistencies, which cast valuable light on both its original layout and on the ways in which sculptural workshops were organized in the middle of the 12th century.

The portal is a large, pointed-arched, single doorway with four orders of column-figures and archivolts, and a tympanum (Fig. 1). The column-figures stand on individual plinths articulated with architectural details, and the plinths rest on a continuous moulded cornice above a flat, raked *soubassement*. This cornice is supported by five regularly spaced colonnettes with broadleaf capitals.

The tympanum shows Christ in Majesty surrounded by the four Evangelist symbols, only two of which are original. On the evening of 25 May 1617, one of the west towers was struck by lightning and collapsed, damaging the symbols of Matthew and Mark on the left of the tympanum, and the head of Christ.[5] These were replaced in 1629–30. The archivolts are carved with the twenty-four elders of the Apocalypse and with angels, except for the lowest voussoirs of the two inner orders, which show four seated apostles with books conversing with one another. The other eight apostles originally occupied the lintel, which was removed in 1747 along with a trumeau depicting Saint-Maurice, and was replaced by the present arched lintel to facilitate the passage of the great torches used in the procession of the Fête-Dieu.[6]

The historical evidence for dating the portal, which is regularly reiterated in the literature, comes from the *obit* of Bishop Normandus de Doué (1148/9–53), which states that:

Normand de Doué our bishop of blessed memory died, who having taken away the roof beams of the nave of our church which were threatening ruin on account of their age, began to build stone vaults of wonderful workmanship.[7]

Although there is a broad arch between the inner wall of the façade and the westernmost vault bay, good building practice would suggest that the façade would have been built before the vault advanced much higher than springer level. However, as the *obit* does not tell us when the vaulting was completed, but only that it was begun by 1153 at the latest, this is of no value whatsoever in helping us to date the façade, let alone the portal. Nevertheless it has sometimes been assumed that the façade dates from around 1150 as well as the vaults, and that the sculpture of the portal cannot be much later.[8]

This is a bold line to take, and other art historians have come up with dates between *c.* 1150 and *c.* 1180, basing their dating estimates on criteria that seem more reasonable to them.[9] The present paper is not primarily concerned with dating, although in view of the workshop connections with the Royal Portal of Chartres, I would be unwilling to accept a date later than *c.* 1170 for the Angers sculpture.

As far as the figure style is concerned, the comparison that most often appears is with the work of the so-called Archivolt Master, or Master of the Angels, on the Royal Portal (Figs 2 and 3). Indeed, Sauerländer took the view that the workshop of the Archivolt Master, who carved the archivolt figures of the Royal Portal as well as the north and south tympana and the north upper lintel but neither of the south lintels, was also responsible for the Angers sculpture, but I do not think that the position is quite that simple.[10] At first sight the figure style is quite distinctive. The draperies are articulated with fine parallel folds, sometimes forming loops on thighs or calves. Garments often have richly-embroidered collars. The most striking feature is the treatment of hems. Diagonal hems fall in a series of zigzag pleats, while horizontal

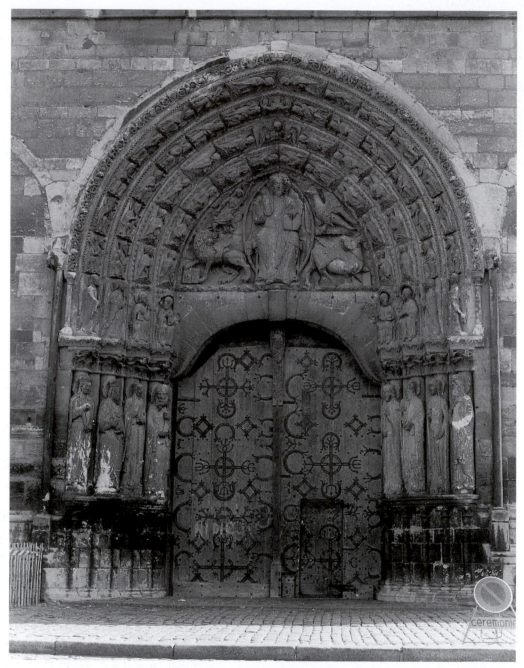

FIG. 1. Angers Cathedral: west portal general view
© K. Morrison

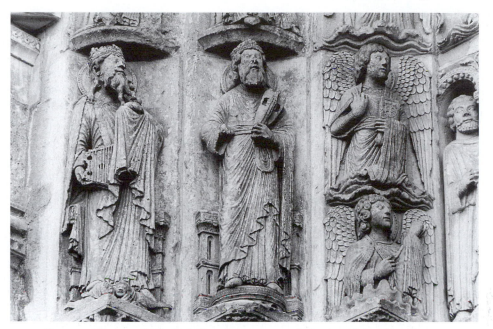

FIG. 2. Chartres Cathedral: Royal Portal central doorway left side springers
© *K. Morrison*

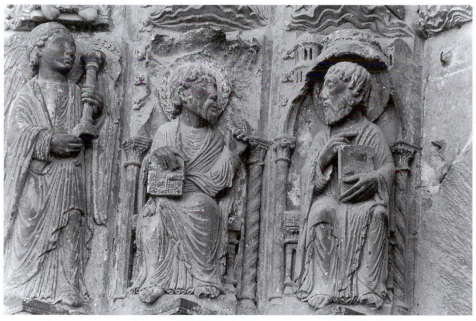

FIG. 3. Angers Cathedral: west portal left side springers
© *K. Morrison*

hems like those around the feet of a seated figure are carved in a very systematic ripple scheme. The toes of front-facing figures tend to curl over whatever they rest on.

The Chartres Archivolt Workshop was also responsible for the tympanum of the Portail Sainte-Anne at Notre-Dame in Paris, and in a detailed comparison between the Christ on the Angers tympanum and the seated Virgins at Chartres and Paris the same stylistic features are readily identified (Figs 4, 5 and 6). All three show zigzag diagonal hems, embroidered collars, ripple folds around the feet and toes curling over their socles. In spite of these detailed points of similarity the comparison remains unconvincing, and to isolate the reason it is necessary to look at the way the figures are conceived or blocked out. Where the Ile-de-France work is dynamic, the Elders and angels lively and eager, the corresponding Angevin figures are stable and monumental. The issue of carvings that resemble one another to a degree, but not sufficiently to suggest execution by the same hand is one that historians of Early Gothic Sculpture face more frequently than they would like, and I suspect that the problem is that we are trying to work with too simple a model of workshop organization.

The traditional approach is to attribute individual pieces of sculpture to single hands, as Stoddard did for the Royal Portal.[11] Looking only at the column-figures, the Headmaster is credited with all eight on the jambs of the central doorway, while those on the right jamb of the left doorway and the left jamb of the right doorway are attributed by Stoddard to two different assistants. Art historians adopting this single-hand approach as a model of workshop organization have a restricted range of options in dealing with pieces of sculpture that are only fairly similar to one another. They can attribute one to an assistant, as Stoddard did here, they can attribute both to the same sculptor at different stages in his career, or they can invoke the notion of a copyist.

One of the most rigorous of the current scholars working on Romanesque and Early Gothic material is C. Edson Armi, whose approach is based on attribution of work to individual hands using close-up photographs of small, Morellian details.[12] Armi's books on Burgundy and on the Headmaster of Chartres are paradigms of this kind of stylistic analysis, and in both cases he has assumed single-hand production of figures and used the Morellian method to trace the careers of individuals moving from site to site. In both books, the approach has yielded valuable conclusions: the provision of a believable background carving smaller works in the Brionnais for the sculptors later employed in major campaigns at Cluny III and Vézelay in the earlier book, and the establishment of a background at Souvigny and La-Charité-sur-Loire for the Head-master's workshop in the later. Nevertheless there are serious flaws in Armi's analysis which can be blamed on his failure to countenance any model of artistic production other than the Renaissance exemplar of the individual genius. The most obvious of these is exemplified in the later book by the severely curtailed number of sites where he is prepared to admit the presence of the Headmaster: after carving the Royal Portal the Headmaster simply vanishes.[13]

Assuming a different model of workshop organization, with sculptors collaborating on a single large figure, can make a significant difference. I would argue that this collaborative model provides a much more satisfactory solution to the problem of accounting for the wide spectrum we observe in the degrees of similarity between carved figures. The personnel of a workshop can change, and this key fact can in itself provide an explanation for the phenomenon. An example using the *œuvre* of the so-called Headmaster will serve to illustrate the point (Fig. 7). The attenuated figures with their broken Cadbury's-Flake drapery and grave, refined heads are immediately recognizable, and the same general form and drapery style appear in the surviving

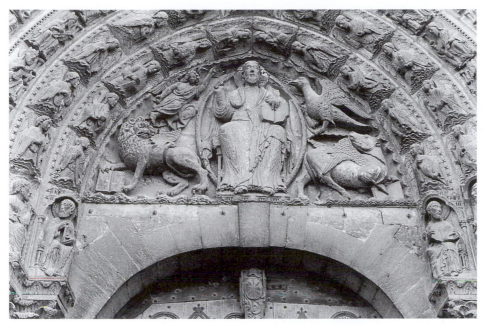

FIG. 4. Angers Cathedral: west portal tympanum
© *K. Morrison*

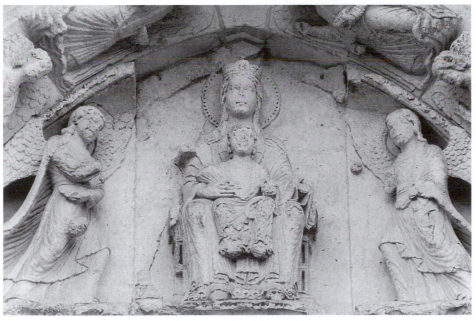

FIG. 5. Chartres Cathedral: Royal Portal south doorway tympanum
© *K. Morrison*

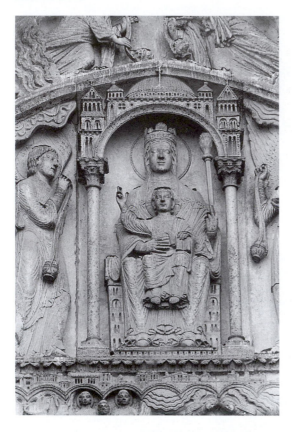

Fig. 6. Paris, Notre-Dame: Portail Sainte-Anne tympanum detail
© *K. Morrison*

column-figure from Saint-Lazare at Avallon (Fig. 8). Where the Avallon figure startlingly differs, however, is in the gaunt features of the head. The question that arises is, is this a different Headmaster or just a different head master? Should the Avallon figure be attributed to a follower of the Headmaster, or is it likelier that of the three people responsible for the Chartres column-figures, a blocker-out, a drapery man and a head specialist, only two were prepared to make the trip to Burgundy and that a new head man was called in? The advantage of the second theory over the first is that it is sufficiently flexible to account for the observed range of similarities between pieces of Early Gothic figure sculpture.

Returning to the Angers portal, I have always been dissatisfied with the idea that what we are seeing in the massive column-figures is what the Archivolt Master would have done had he carved the large-scale sculpture of the Royal Portal. It is easy enough to see that the column-figures, like the archivolt and tympanum figures, use the same system of ripple and zigzag folds, the same embroidered collars, and the same curling toes as we saw on the Royal Portal and the Portail-Sainte-Anne, but here, even more than in the small-scale work, the effect is dominated by the monumentality of the block. Little can be said about the heads of the Angers column figures, because those that are not replacements are too worn to analyse, but for the rest it is at least possible that while the drapery specialist made the trip from the Ile-de-France to Angers, the blocker-out stayed behind and the figures were roughed out by someone else.

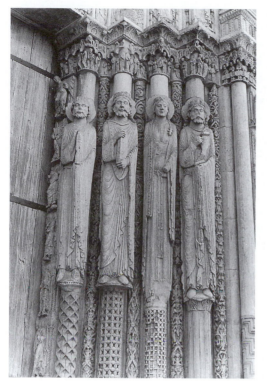

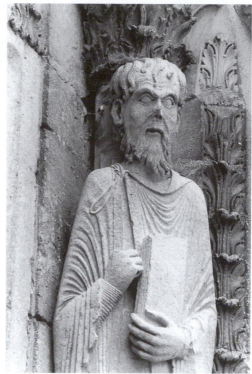

FIG. 7. Chartres Cathedral: Royal Portal
central doorway right side column-figures
© *K. Morrison*

FIG. 8. Avallon: Saint-Lazare column-figure,
upper part
© *K. Morrison*

Turning from the execution of the portal to its design, the starting point is the
soubassement. First, it is flat and raked rather than stepped. Early Gothic portals from
Saint-Denis through Chartres and beyond have stepped *soubassements*, each column-
figure standing on its own plinth, which carries the structural logic of the orders down
to ground level. Not until the end of the 12th century, in the Baptist Portal at Sens of
c. 1180–90 (Fig. 9) and in the early 13th-century west portals of Notre-Dame in Paris,
and Amiens did the flat *soubassement* system become the norm, and in those cases it
was used as an extra field for figural sculpture, extending the programme by means of a
series of relief panels including such subjects as Virtues and Vices. This is an important
structural development, but in the literature which tracks it, Angers is rarely if ever
included in the story.[14]

The reason for its omission must lie in the very odd arrangement of the *soubassement*
at Angers. It is articulated with colonettes, but they do not correspond with the column-
figures above. One explanation for the mismatch is that the *soubassement* was replaced:
perhaps the doorway was reset in the 1180s when flat jambs were becoming fashionable.
Something similar happened at Bourges when the two lateral doorways from the old
cathedral were reset on low, flat *soubassements* to serve the new nave in the early 13th
century. The difference is that at Bourges there was an excellent reason for resetting the
portals; the cathedral in which they were housed was being demolished and replaced

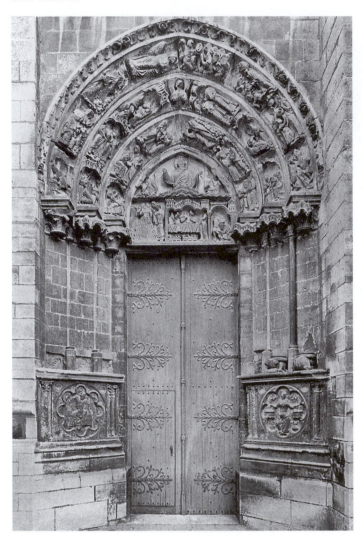

FIG. 9. Sens Cathedral:
Baptist Portal general view
© *Slide library, Courtauld
Institute of Art*

with a new one. It is difficult to imagine that anyone would reset the west portal at Angers simply to keep up to date with the latest trends in *soubassement* design. There is a logical problem too. If the portal was reset on a new *soubassement*, for whatever reason, then whoever made the new *soubassement* would have the portal in front of them and could not possibly make a mistake about the number of column-figures on each side.

What remains is the paradoxical notion that the portal, with its four orders of column-figures, and the *soubassement*, with its five colonnettes, belong to the same campaign, and the mismatch is the result of a misunderstanding between two teams of craftsmen. An examination of the construction of the portal adds some support to this hypothesis (Fig. 10). The masonry of the *soubassement* courses with the rest of the façade. In contrast, those carved portions of the portal that might be expected to fit the

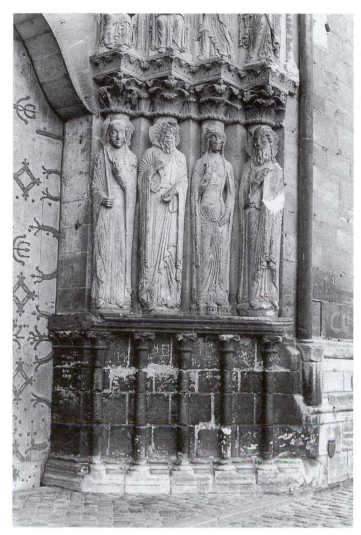

FIG. 10. Angers Cathedral:
west portal right embrasure
© *K. Morrison*

same coursing pattern, that is, the capitals and their imposts, do not always do so. Thus the masons responsible for building the façade were also responsible for the *soubassement* while the portal above that level was left to a workshop of sculptors. One can only assume that a misunderstanding between the two workshops led to the provision of a five-order *soubassement* for a four-order portal.

There is one other oddity in construction, visible in Figure 10. The cornice or shelf marking the top of the *soubassement*, on which the column-figures stand, has a moulded profile all the way along on either side, and this matches the lower moulding, down on the pavement at the level of the colonnette bases. This lower moulding continues on the doorjambs on the inner sides of the *soubassement* right up to the door itself. At the level of the *soubassement* colonnette capitals, the doorjambs have a series of flat leaves, like pilaster capitals, but the cornice itself is flat and unmoulded at that

147

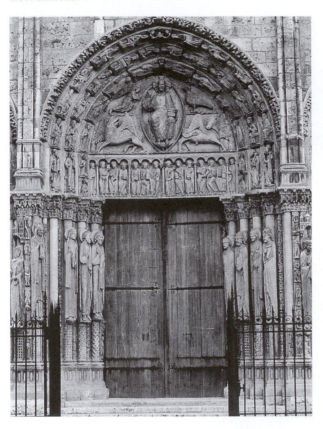

Fig. 11. Chartres Cathedral: Royal
Portal central doorway general view
© K. Morrison

point. It is clear therefore that the cornices have been cut back, and that they were
originally deeper and moulded at the edge.

This means, of course, that in its original state the cornices projected into the
doorway, and this would only be acceptable if they were intended to support additional
figures. On the Baptist portal at Sens (Fig. 9) the cornice at the top of the *soubassement*
stops as soon as it is no longer needed to support the statues, and the same is true of
Notre-Dame in Paris.

Presumably, therefore, at Angers the cornices were cut back, and whatever was on
them removed, at the same time as the trumeau was taken away and the new lintel
installed when the doorway was enlarged in 1747. We might expect some evidence of
what was removed at the tops of the doorjambs, but the new lintel covers this area too.
To obtain some idea of the arrangements for supporting the original lintel, carved with
eight apostles, it is necessary to see what was done on other comparable portals.

The Royal Portal at Chartres shows the fully articulated version of what might be
called the standard system (Fig. 11). On the central doorway there were to be four
column-figures on each side, three corresponding to the three orders of archivolts and
the inner one with an extra shaft and capital to support the ends of the lintel. With this
in mind it will be seen that with its original lintel the Angers portal would have been
very wide indeed for its height. In its present state the ends of the 18th-century lintel
descend to the neckings of the column-figure capitals. What they are doing, I would

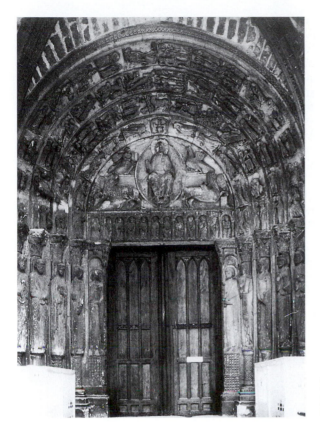

FIG. 12. Le Mans Cathedral: south portal general view

© *R. Baxter*

suggest, is structurally replacing capitals that were removed when it was installed. From this it is evident that two full-sized figures have been removed from the jambs of the Angers portal: figures which corresponded to the inner column-figures on the three doorways of the Royal Portal at Chartres, and which stood on the *soubassement* cornice before it was cut back. These two extra figures on the portal, making a total of five on either jamb, could well be the source of the confusion between the masons' workshop and the sculptural workshop which led to the mismatch between the column-figures and the five colonnettes on the *soubassement*.

Since the two figures on the doorjambs are lost, it is impossible to know whether they were column-figures or reliefs, but comparisons with the little group of Early Gothic portals associated with the Royal Portal might provide some clues. At Saint-Loup-de-Naud the ends of the lintel are supported on Corinthian capitals with heavy imposts which crown square pilasters running right down to the ground. The reset South Portal at Bourges has a similar system (ignoring the 13th-century *soubassement*). At Le Mans the capitals have become architectural canopies covering relief figures of St Peter and St Paul (Fig. 12). The structural logic of the system is maintained right down to ground level. In comparison with the column-figures carved in the round and standing on cylindrical carved colonnettes, the jamb figures are in flatter relief, and so are the supporting members on the pilasters. Assuming that the same kind of structural logic was followed at Angers, then the fact that the *soubassement* below the cut-away

149

cornice in the jamb area is treated as a pilaster rather than a colonnette implies that the lost figures were reliefs, probably carved to face across the portal, rather than column-figures carved in the round (Fig. 10).

There is some corroborative evidence for the existence of figures in these positions at Angers. In the *Petit Monographie* on Angers Cathedral, Canon Urseau asserted that until 1745 there were two more statues standing on the cornice of the *soubassement*, representing Saint Maurille and Saint René, Bishops of Angers.[15] I am grateful to Bénédicte Fillion for tracking down the source of Urseau's information and communicating it to me at the conference. A poem of 1659 by Jacques Bergé contains the following passage (my translation):

In the middle of the gallery opens a door with two leaves separated by a trumeau bearing the statue of a warrior saint.[16] Formerly there was the image of the Mother of God there. The archivolts of the portal depict the Old and New Law. On the embrasures stand statues of prophets and three Sybils who announce the coming of Christ. They all wear royal crowns. On one side is René, on the other Maurille, patrons of the original church.

ACKNOWLEDGEMENTS

I should like to thank Kathryn Morrison for giving me access to her research papers and photographs, for her valuable insights at Angers, and for allowing me to test my theories on her. I am also indebted to Bénédicte Fillion for her information on the Jacques Bergé poem.

NOTES

1. P. Williamson, *Gothic Sculpture 1140–1300* (New Haven and London 1995), 20.
2. W. Sauerlander, *Gotische Skulptur in Frankreich 1140–1270* (Munich 1970), 82.
3. L. Lefrançois-Pillion, *Les Sculpteurs Francais du XIIe siècle* (Paris 1931), 179.
4. W. S. Stoddard, *The West Portals of Saint-Denis and Chartres. Sculpture in the Ile de France from 1140 to 1190. Theory of Origins* (Cambridge, Mass. 1952); and idem, *Sculptors of the West Portals of Chartres Cathedral. Their Origins in Romanesque and Their Role in Chartrain Sculpture* (New York and London 1987).
5. L. de Farcy, *Monographie de la Cathédrale d'Angers* (Angers 1910), 56–57.
6. ibid., 58.
7. Ch. Urseau ed., *L'Obituaire de la cathédrale d'Angers* (Angers 1930), 18–19. The Latin text reads: 'Obiit bonae memoriae Normandus de Doe, episcopus noster, qui de navi ecclesiae nostrae trabibus prae vetustate ruinam minantibus ablatis, voluturas lapideas miro effectu aedificare coepit.'
8. See e.g. P. d'Herbecourt and J. Porcher, *Anjou Roman* (La-Pierre-Qui-Vire 1959), 231–33.
9. Sauerlander dates it to *c.* 1150–60, Williamson to the 1160s, de Farcy to *c.* 1160–70, Mussat, 'La cathédrale Saint-Maurice d'Angers: Récherches récentes', *CA*, 122 (1964), 29–30, to 1170–80, d'Herbecourt & Porcher 'soon after 1150', and Lapeyre, *Des façades occidentales de Saint-Denis et de Chartres aux portails de Laon* (Paris 1960), 85–86, to the second half of the 12th century.
10. W. Sauerlander, *Gotische Skulptur in Frankreich 1140–1270* (Munich 1970), 82–83.
11. Stoddard, *Sculptors of the West Portals of Chartres Cathedral*, 130–33.
12. C. E. Armi, *The 'Headmaster' of Chartres and the Origins of 'Gothic' Sculpture* (University Park, PA 1994); idem, *Masons and Sculptors in Romanesque Burgundy. The New Aesthetic of Cluny III*, 2 vols (University Park, PA 1983).
13. See this author's review of Armi, *Headmaster* in *JBAA*, 148 (1995), 179–81.
14. Lapeyre, *Des façades occidentales*, 89 appears to treat this as part of the original design.
15. Ch. Urseau, *La cathédrale d'Angers* (Paris 1929), 48.
16. The 'gallery' refers to a two-storey arcaded porch demolished in 1808 which ran right across the façade. It appears in a watercolour of 1699 (Coll. Gagnières, Paris, BN Est Va 99), and the evidence of its presence is still visible on the façade. There is no record of the date of its erection, but it appears to belong to the 13th century.

Twelfth-Century Cistercian Architecture in Greater Anjou

ALEXANDRA GAJEWSKI

Le nombre d'abbayes cisterciennes en Anjou ne fut jamais très élevé au cours du XIIe siècle, époque durant laquelle il y eut abondance de fondations partout ailleurs en France.[1] L'ordre de Savignac avait sa place forte dans le sud-ouest de la Normandie, juste au nord de l'Anjou, et avait l'appui de l'aristocratie angevine. Cependant, les Cisterciens avaient un véritable avantage: ils avaient toujours bénéficié de la protection des comtes d'Anjou. Au début du XIIe siècle, l'architecture cistercienne était une architecture régionale, comme l'était à la même époque celle de Savignac. L'acquisition de la Normandie par les comtes d'Anjou (et éventuellement de l'Angleterre) renforça par la suite la domination cistercienne et rendit le patronage cistercien très prisé parmi les seigneurs dirigeants. En 1147, l'ordre de Savignac fut affilié à l'ordre cistercien. Au nord de l'Anjou, l'architecture cistercienne, à partir de la deuxième moitié du XIIe siècle, se tourna vers les traditions de l'ordre. Néanmoins, les Savignacs n'abandonnèrent pas pour autant leur pouvoir et continuèrent à conserver un semblant d'autonomie. Grâce à l'appui des seigneurs, le clergé de l'ordre de Savignac, ainsi qu'un certain nombre de leurs coutumes, trouvèrent leur place au sein des monastères cisterciens de la région.

In 1784, the tomb of Juhel III of Mayenne was removed from the Cistercian church of Fontaine-Daniel where it had previously stood in the centre of the sanctuary. Soon after, the church was burnt and destroyed.[2] Juhel had founded the abbey in the vicinity of his castle at Mayenne in 1204.[3] His tomb might have been moved to that central position at a later date, but there clearly existed an intimate connection between the abbey and its founder.[4] In choosing a Cistercian house as his burial place, Juhel of Mayenne followed in the footsteps of the great magnates of the region who had founded and patronized Cistercian abbeys in the middle of the 12th century. In the first half of the century, this favoured position of the Cistercian order in the region had been far from assured. To the north, Maine borders the south-west corner of the duchy of Normandy, where Savigny was founded in 1112 and where the order had its stronghold (Fig. 1).[5] From the start, the Savignacs had a large following among the Angevin aristocracy. However, at the General Chapter at Cîteaux in 1147 the Savignac order was attached to the Cistercians.[6] This suggests that the order was not strong enough to continue independently, and it would explain Cistercian ascendancy around this time. The evidence from Anjou suggests, however, a more complex situation. The political circumstances of the mid-12th century, in particular the success of the counts of Anjou, spoke in favour of the Cistercians. Nevertheless, the Savignacs did not hand over all authority in 1147 and they continued to have a local following. There was opposition as well as collaboration between the orders, and conflicting loyalties among the

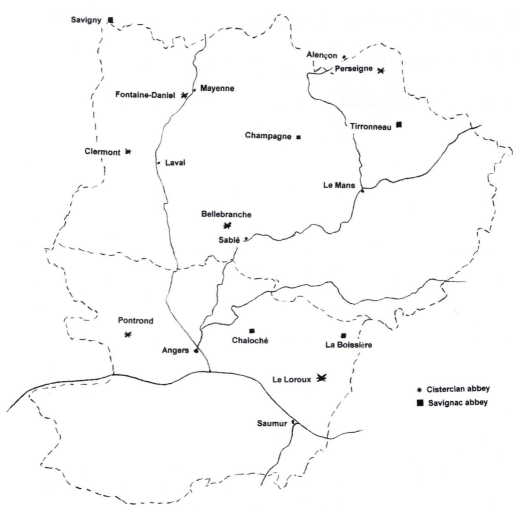

FIG. 1. Map of Cistercian and Savignac foundations in Anjou and Maine

patrons. What remains of the architecture shows great variations in style, reflecting individual abbeys' wealth, but it also encompasses different attitudes to the architecture of the mother houses in Burgundy and to regional traditions.

It was Angevin patronage that put the Cistercians on the map of western France. Le Loroux was founded in 1121 by Count Foulques V of Anjou and his wife Eremburg, daughter and heiress of Hélie de la Flèche, count of Maine.[7] In 1126, Eremburg was buried at Le Loroux.[8] Eremburg also patronized local orders. She assisted with some of her husband's donations to Fontevraud, and to the Savignacs.[9] Perhaps the initiative for establishing Cistercian monks at the new abbey came from Cîteaux itself. Having founded L'Aumône (Loir-et-Cher) with the help of Count Theobald of Blois in June of the same year, Abbot Stephen Harding might have been keen to press on, pushing the order into new territory.[10] As for Eremburg, as a rich heiress a burial place of her own

would have seemed appropriate, and she was granted the intercession of one of the most rigorous orders of the day.

What survives of the 12th-century abbey church of Le Loroux suggests that it was built by local architects. To the west a heavy north-western crossing pier is still standing. To the east a window from the south side of the choir remains (Figs 2, 3 and 4).[11] Originally, the church had an aisleless nave and a transept. The north-western crossing pier gives us some idea of the elevation of the westernmost bay of the nave. Twinned shafts carried broad, rectangular transverse arches. To the side, a similar arch must have created a deep lateral recess. There is a low passage leading from the nave into the north transept. Half-way up the pier the double responds become thinner at which point a vaulting shaft is introduced at the angle facing into the easternmost bay of the nave. The capitals are decorated with plain broad leaves. The springing of a rib is still visible, whose angle suggests a wide, perhaps square bay.[12] In the crossing, ribs also spring from the angled corners of the piers, though only the lower courses of the vault survive. The northern and western arches of the crossing spring from triple shafts consisting of two quadrants flanking a half column. The capitals of the crossing are higher than those of the transverse arch, and the abaci have a roll moulding instead of the hollow moulding of the transverse arch. Furthermore, the junction between the transverse arch of the nave and the triple shaft of the crossing is awkward. There could have been a break in the construction campaign at this point, but if so not much time is likely to have elapsed between the campaigns.[13] Both crossing and nave were rib-vaulted, and the same type of leaf capital was used. The window that remains from the south side of the choir has more delicate forms. Slender shafts flank the window, and the main responds carry a barrel vault, of which the lower courses survive. This is the surviving bay of a single vessel, barrel-vaulted choir. In the corner between the nave and the north transept the lower walls of a rectangular, barrel-vaulted chamber can be seen. Mallet suggests that this building is medieval and that it is the lower storey of the large tower known from descriptions to have housed a garrison during the Hundred Year War.[14]

The church that can be reconstructed from the remains fits in neatly with 12th-century church design in the region. Aisleless naves with square bays and heavy rib-vaults were common in Anjou, the nave of the cathedral of Angers being a well known example. Lateral passages leading from nave into transept are paralleled at Angers and in many smaller churches of the region.[15] There are also a number of churches with rib-vaulted crossings and barrel-vaulted choirs, such as Notre-Dame de Nantilly at Saumur and Saint-Germain at Mouliherne from the second half of the 12th century.[16] These churches usually terminate with an eastern apse. Twin-shafts are ubiquitous and can be seen in smaller churches, such as Saint-Aubin de Blaison and Saint-Vétérin at Gennes, as well as in the larger churches at Fontevraud and Cunault, with the best parallel for the type of triple shafts at Le Loroux being the shafts of the nave dado at Fontevraud. Many local churches have towers situated in the corner between the transept and the nave, for example Cunault or at Saint-Aubin at Blaison.[17] However, the delicate shafts of the eastern choir window suggest a later campaign. They compare to the windows in the apse at Saint-Martin at Angers, usually dated to after 1180.[18]

The sequence of the building campaigns remains unclear. It is possible that the church was built from west to east, with the choir being the last part to be built.[19] However, the stylistic differences between the eastern and western parts of the existing pier are too general to allow us to draw any conclusions as to the anteriority of the nave or the crossing. Indeed, it is equally possible that the whole church was built from east

FIG. 2. Le Loroux. Plan of north-west crossing pier and choir bay
After Jacques Mallet

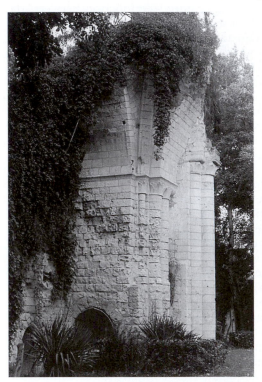

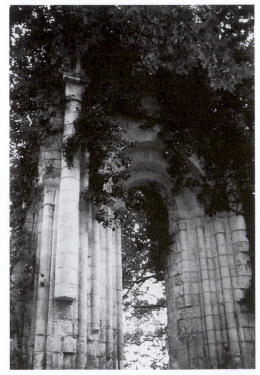

FIG. 3. Le Loroux. North-west crossing pier
seen from south-west
Jacques Mallet

FIG. 4. Le Loroux. Surviving south choir bay
Alexandra Gajewski

to west, in a series of consecutive campaigns in the mid-12th century, and that the choir was subsequently rebuilt towards the end of the century, perhaps in order to provide more space. Whatever the sequence of building, the remains of the 12th-century church at Loroux suggest that it was a typical example of Angevin architecture. Only the consistent use of plain leaf capitals can be connected with Cistercian architectural traditions, and even this is paralleled in Anjou — either in discreet areas, such as the transepts and choir of Fontevraud, or throughout the church, as in the 12th-century work at Saint-Aubin at Trèves. However, a large stone tower at Le Loroux would have been against Cistercian rules.[20] The Plantagenets took some interest in Le Loroux after Ermengarde's death. In 1146, her son Geoffrey donated a light to the abbey in the memory of his parents. Among the witnesses was Abbot Rainard of Cîteaux.[21] And in 1173, Henry II donated land to Le Loroux for the construction of a church at Baugerais.[22]

Le Loroux founded two daughter houses within greater Anjou: Pontrond and Bellebranche. Pontrond was a former hermitage and was given to Le Loroux in 1134. Nothing remains of the medieval structure.[23] Bellebranche was situated in the vicinity of Sablé-sur-Sarthe (Sarthe) and was founded on 26 July, 1152 with a donation from Robert II of Sablé. The Sablés were among the great barons of Maine. They did not easily accept the overlordship of the counts of Anjou and their restless expansion. In 1135 when Matilda and Geoffrey tried to take possession of Normandy, Robert of Sablé initiated a revolt that forced Geoffrey to return to Anjou. In 1141, however, Robert and his kinsman Guy acted as Mathilda's hostages.[24] From the 12th-century buildings all that remains are several plain leaf capitals.

The circumstances of the foundation of the two Savignac churches of the region, Chaloché and La Boissière, are unclear.[25] At Chaloché, a church was consecrated in 1223. The remains of this church suggest that it dated to the 12th century and had an aisleless nave which was covered with a wooden ceiling.[26] La Boissière was founded *c.* 1131. The church was dedicated in 1213.[27] The choir, with its eastern crossing piers, and the south wall of the transept are still standing (Figs 5 and 6). The choir consists of a square bay followed by a rounded apse. Each transept arm had two square eastern chapels. Originally there was also an aisleless nave. The surviving architecture shows traces of several rebuilding campaigns, notably in the 18th century.

The evidence suggests that the church was built in a local style. The apse of the choir is vaulted with a semi-dome, while the vault of the straight bay with its moulded capitals, round abaci and complex rib-moulding belongs to a later date, perhaps to the 13th century. Originally the straight bay could have been barrel-vaulted. The ribs of the crossing spring from a higher level than the arches of the crossing, and on the eastern wall the outline of the very stilted formeret of the crossing vault can still be seen. Many churches of the region have just such a tall, rib-vaulted crossing, and a lower, barrel-vaulted choir bay with a rounded eastern apse; Saint-Martin-de-Vertou at Bocé for instance, with a choir of *c.* 1130–40 and a crossing vault of, perhaps, the second half of the 12th century, or Saint-Gervaise-et-Protais at Brion dating to the middle of the 12th century.[28]

The construction of the choir must have started soon after *c.* 1131. The lower parts were built from rubble, and the interior bases have a simple moulding profile: a small roll over a broad open scotia and a fat, non-protruding roll. The capitals that carry the eastern crossing arch are almost cylindrical and are decorated with leaves that form volutes. All these features would be consistent with a campaign in the first half of the 12th century. The capital of the south crossing arch and the *à bec* capital of the vaulting

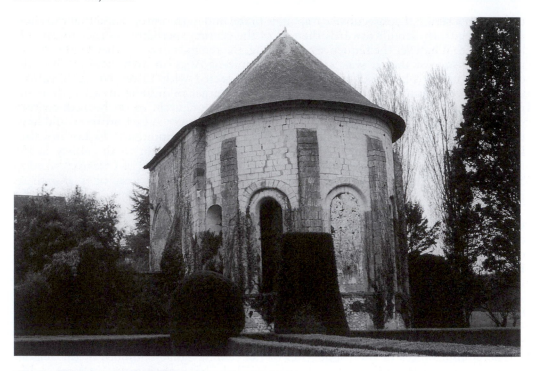

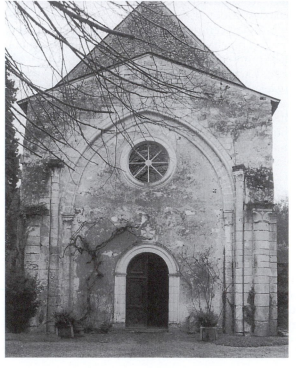

FIG. 5. La Boissière. Apse exterior
from east
Alexandra Gajewski

FIG. 6. La Boissière. Eastern crossing
piers
Alexandra Gajewski

shaft are trumpet shaped and have elegant tapering leaves. They are similar to the capitals at Le Loroux and could date later in the 12th century.[29] It is unclear whether the choir originally had any transept chapels, since the transverse arches between the choir bay and the transept chapels (now walled up), like the formeret of the south transept wall, are delicately moulded and belong perhaps to the 14th century. At this time, the transept must have been rebuilt and eastern chapels could have been added. Like Le Loroux, the 12th-century church of La Boissière fits into a local architectural context. It shows little awareness of Cistercian architectural traditions where eastern apses are usually square and flanked by two or three square transept chapels on each side.[30]

Perseigne was founded near Alençon (Orne), at the border with Normandy, by William Talvas, count of Ponthieu and Sées. A charter of 1145 is a confirmation of earlier donations and contains a reference to the dedication in the same year.[31] William Talvas was a Norman baron. His family's lands on the border with Maine were confiscated by King Henry I in 1112. He allied himself with Geoffrey of Anjou and with the latter's help he reclaimed the property with its castles in 1135.[32] After this he withdrew to his Norman strongholds and founded two abbeys: a Savignac church, Saint-André-en-Gouffern, in Normandy, and Perseigne. As a number of charters attest, William retained a life-long attachment to Saint-André.[33]

Of the two abbeys, Perseigne was, nevertheless, the more generously endowed.[34] It came to be attached to the Cîteaux branch of the Cistercians, but no Cistercian representative appeared in the 1145 foundation charter. Instead, Richard, abbot of Savigny, and Raoul, abbot of Saint-André, were present. It has been suggested that William founded the Cistercian abbey at the instigation of his wife, Ella of Burgundy.[35] Ella was the daughter of Odo I of Burgundy and his second wife, Agnes of Ponthieu.[36] Cîteaux was the chosen burial place of the dukes of Burgundy, and it was not unusual for women to bring the burial traditions of their family into the marriage.[37] The *Inventaire de Perseigne* describes Ella's tomb, situated before the high altar to the right, adding that she died in 1146. It is not clear whether William was buried at Perseigne or at Saint-André. Certainly, William's son John, who died in 1191, and three of his grandsons were buried at Perseigne.[38] William's eldest son, Guy, founded a Cistercian abbey at Valloires (Somme) in 1139.[39] At Perseigne, the donation by William Talvas was confirmed twice by King Henry II, and further confirmations were given by Richard Lionheart, Arthur of Brittany and King John of England.[40]

In contrast to Le Loroux, the architecture of the church at Perseigne followed the architecture of the Cistercian mother houses closely. A plan of 1783 shows that the church had a square east end with two square transept chapels on each side (Fig. 7).[41] This typical Cistercian plan suggests an awareness of Cistercian architectural traditions. Only the south transept façade and the adjacent south wall of the transept chapel remains (Figs 8 and 9). The façade has three round headed windows, separated by a string-course.[42] It was vaulted with a barrel-vault. In the south-western corner of the chapel the springing of groin-vaults can still be seen (Fig. 10). Terminal walls with superimposed rows of windows and barrel vaults are typical of Cistercian architecture, and can be seen, for example, at Fontenay. A similar type of elevation can also be found in the transept at Fontevraud, but without string-courses, and it is this use of string-courses that links Perseigne more closely with Burgundian Cistercian architecture. On the west wall of the transept a half-columnar respond survives. Half-columnar responds were used in the transept at Pontigny, where the chapels were also groin-vaulted. On the south wall of the surviving chapel a partly destroyed piscina can be seen. Piscinas

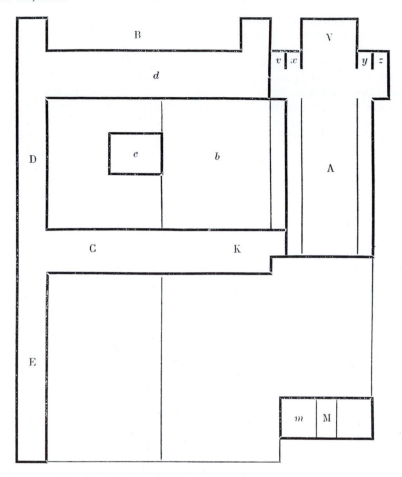

PLAN DE L'ABBAYE EN 1783.

A. Église. — B. Bâtiments claustraux. — C. Logis abbatial. — D. Boulangerie. — E. Écuries de l'abbé. — K. Logement des hôtes. — M. Entrée du monastère. — V. Chœur de l'Église. — b. Cloitre. — d. Salle capitulaire. — e. Chapelle St-Bernard. — m. Porte. — v. Chapelle St-Jean. — x. Chapelle Ste-Madeleine. — y. Chapelle St-Pierre. — z. Chapelle Ste-Catherine.

FIG. 7. Perseigne. Plan of 1783
G. Fleury

were introduced in the north-transept chapels of Pontigny after which this type of square, groin-vaulted chapel with piscina became a regular feature in Cistercian abbeys. The combination of the plan, and the features of the elevation suggests that the church at Perseigne would have looked at home in Burgundy.

It seems doubtful that the buildings we see today at Perseigne were completed at the time of the dedication in 1145. The plan and some features of the elevation recall Fontenay as begun in the late 1130s, but the groin-vaulted chapel with the piscina is unlikely to predate Pontigny, of around 1150.[43] What remains of choir and transept at Perseigne was therefore probably built in the second half of the 12th century. Perhaps

158

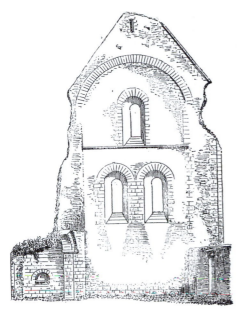

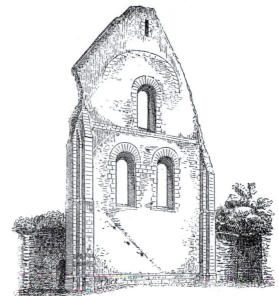

FIG. 8. Perseigne. Interior south wall of
south transept
G. Fleury

FIG. 9. Perseigne. Exterior south wall of
south transept
G. Fleury

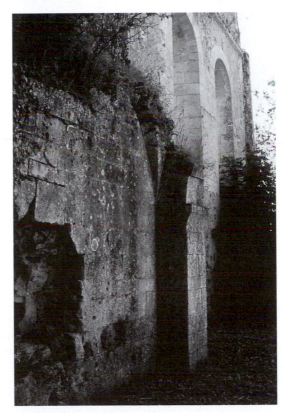

FIG. 10. Perseigne. South wall of south
transept chapel to west
Alexandra Gajewski

one could speculate that it was through Ella or in her memory that an architecture, more truthful to the mother houses was adopted.

The circumstances of the foundation of Clermont have some similarities to Perseigne. Clermont is generally regarded as Clairvaux's first daughter house in greater Anjou. The donation was put together in 1151 by Guy V de Laval and his mother, Emma, perhaps one of the daughters of Henry I.[44] It is even possible that the foundation was inspired by Bernard of Clairvaux himself, on his visit to Le Mans in 1151.[45] The Lavals were another important baronial family of the area. In 1129 they formed part of a revolt organized by Lisiard of Sablé, but Guy made peace with Geoffrey in 1129.[46] In 1158, however, the rebellious Guy of Laval was imprisoned by Thomas Becket.[47] Guy was subsequently buried in the chapter house in c. 1185, and there is unconfirmed evidence of Emma's tomb slab at Clermont.[48] As such, Clermont became the family mausoleum.

The foundation charter presents a number of problems. The donation was not specifically made out to Clairvaux, but refers more generally to the order of Cîteaux.[49] A grange was already existing on the site.[50] Some of the endowments in the charter are also unusual in a Cistercian context. Guy donated a house in an unspecified town and the men therein, for instance. Furthermore, a cemetery was situated on the land he gave to the new abbey. Both men and cemetery would not normally form part of a Cistercian endowment. The possession of manors and serfs was among the criticisms levelled at the Savignacs by Pope Alexander III in a letter (1166–79) to the abbots of Swineshead and Furness.[51] Nevertheless, Cistercian officials were present at the signing of the charter. The main witnesses were Philip, the new abbot of Clermont, Abbot Peter of Buzay, a daughter house of Clairvaux in Brittany, and Abbot Alan of L'Arrivour, Bernard's champion in the disputed election of the bishop of Auxerre in the same year. The latter was perhaps sent as Bernard's envoy.

Such inconsistencies in the charter suggest that the house was founded in collaboration with Savignac monks, and that the Cistercians were content to relax the rules for the acceptance of donations. In support of this there is also some evidence that the first abbot, Philip, and his prior came from Savignac abbeys.[52] In 1162, Philip appears in a charter together with Fastred, abbot of Clairvaux, when they acted as witnesses to Guy of Laval's donation of liberties to the monks of Savigny.[53] Philip was succeeded by Herbert, who had been prior of Clermont when he was elected abbot of the Savignac house of Fontaine-les-Blanche in 1170. However, sometime before 1179, Herbert abdicated and returned to Clermont where he was again elected prior and where, in 1179, he became abbot.[54] Between 1152 and 1186, the bishop of Le Mans confirmed a charter in favour of two abbeys, Savigny and Clermont,[55] and Guy of Laval was present at Westminster on 19 August 1174 when Henry ratified a charter in favour of the Savignacs.[56] All the evidence suggests that Clermont and its patron had as many ties with Savigny and its daughter houses as with Clairvaux and its daughter houses. In view of the recent moves to achieve a merger with Savigny, Bernard might have suggested such a collaboration.[57]

The church and much of the monastic buildings are still standing at Clermont, and they present an extraordinary mixture of familiar Cistercian features and a starkness and austerity that is unknown among the mother houses. The ground-plan of the church is the traditional Cistercian plan, consisting of an aisled nave, a choir with a simple, square eastern apse, and a transept which opens onto three square transept chapels on each arm (Fig. 11). The whole church is built from local granite. The chapels are vaulted with barrel vaults, as at Fontenay, and the transept and eastern walls are

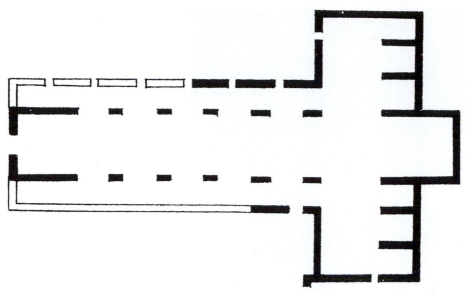

FIG. 11. Clermont. Groundplan
Alexandra Gajewski

pierced by three superimposed rows of round arched windows, again a familiar feature in Cistercian architecture (Fig. 12). The elevation of the nave and the transept are, however, less familiar in a Burgundian Cistercian context. The piers of the nave are square with a thin pilaster respond on the arcade side. The elevation consists of two storeys, an arcade and a clerestory. Only the piers and the arcades are built from ashlar, the rest of the walls are built in rubble, probably originally covered by plaster. The nave, transept and choir are covered with a wooden ceiling, and no shafts separate the bays.[58] The outer walls of the aisles are also devoid of responds, and the remains of plaster on the east wall of the south aisle suggest that they were covered by a wooden lean-to roof.[59]

The lack of stone vaulting and bay divisions cannot be paralleled in any of the surviving Cistercian houses in Burgundy. There are a handful of Cistercian buildings which are only partly stone-vaulted, and the closest analogy to Clermont is Rievaulx in Yorkshire, as has been most recently pointed out by Fergusson and Harrison. The abbey church at Rievaulx was probably built by Abbot Aelred in the late 1140s.[60] Fergusson and Harrison reconstruct the nave as a two-storey building with a wooden ceiling. This type of elevation without a stone vault was sometimes also used for Cistercian churches in poorer areas, such as Brittany (Boquen, where the piers are rounded), or Wales (Margam and Whitham).[61]

It has been suggested that this architecture should be identified as a 'first Cistercian architecture', in other words representative of an early type of Cistercian architecture that has not survived in Burgundy.[62] There is, however, no evidence that either Cîteaux nor Clairvaux were the model for this architecture. What is known of both churches from drawings, paintings and descriptions makes it clear that the elevations were more articulated, with cruciform piers and, at Clairvaux, a three-storey elevation.[63] Evidence for any earlier churches on the sites is not available. The church of Fontenay abbey

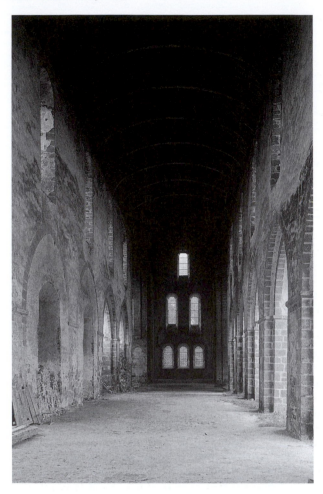

FIG. 12. Clermont. Interior to east
David Robinson

predates both Rievaulx and Clermont and has bay divisions and a broken barrel vault. The Burgundian Cistercians modelled themselves on local architectural traditions. Articulated elevations and stone vaulting formed part of that tradition. Fergusson and Harrison have suggested that, in the case of Rievaulx, the austerity was deliberate and reflected Abbot Aelred's connections with the reform movement in Rome.[64] However, no such case could be made for Clermont, where connections with Rome seem most unlikely, and none are mentioned. Rather than representing a Cistercian archetype or a design which echoes a particularly strict version of Cistercians asceticism, Clermont is more likely to be a simple and cheap architectural solution which nevertheless accorded well with Cistercian views on what a church should look like. Moreover, there are local churches from the 11th century of a similarly basic style. The type of two-storey elevation employed at Clermont was probably first established in the nave of Saint-Mexme at Chinon, and was also used at Château-Gontier (Mayenne), and in the naves of Saint-Martin and, in all probability, Saint-Aubin at Angers, before the late 11th century remodelling of that church.[65] There is some evidence that this tradition was

continued by the Savignacs. Unfortunately, nothing is known about the abbey church at Savigny, before the late 12th-century rebuilding, or about the two Savignac churches in northern Maine, Tironneau and Champagne.[66] But in southern Anjou, Chaloché and La Boissière were built with wooden ceilings over the nave, suggesting perhaps that this type of elevation was more widespread among Savignac churches. This might have helped make it acceptable for Clermont. Perhaps the community at Clermont was poorer than that of neighbouring Perseigne, and therefore built a church that was at least as large, but more basic in style.

In the three decades following the foundation of Le Loroux by the count and countess of Anjou, three of the most important baronial families of Anjou and Normandy founded Cistercian houses in Maine: Robert of Sablé, William Talvas and Guy of Laval. All of them decided to support the Angevins at a critical stage during the Civil War. Is it possible that there was a political dimension to the foundations? King Stephen of England was known to be an active supporter of the Savignacs. The Angevins, first Eremburg and later Mathilda, Geoffrey and their son Henry, concentrated on promoting the Cistercians in Normandy and England.[67] Anjou and Maine were not disputed territory in the same way as Normandy, but supporting the Cistercians might have been an opportune thing to do. In return, we find the Angevins, Henry, Richard and John, confirming charters and supporting the foundations.

The evidence suggests, however, that it was not a question of there being a straight alternative between the orders, and that there was a strong Savignac element to Angevin Cistercian foundations, which continued to be prevalent well into the second half of the 12th century. At Perseigne and at Clermont, Savignac officials participated in the foundation. William Talvas and Guy de Laval both had ties with the Savignacs, and this certainly affected their Cistercian foundations. Clermont, especially, seems to have been a *de facto* Savignac establishment. Officially, however, both these were Cistercian abbeys and their architecture was designed to reflect Cistercian architectural practice, in contrast to Le Loroux or La Boissière in the south of Anjou. Sheltered under a Cistercian umbrella, the order might have welcomed a strong Savignac presence in their foundations in Maine, as Bernard's involvement in the foundation of Clermont suggests. Indeed, it might have been exactly this sort of Savignac presence in Cistercian foundations that persuaded the Cistercians to allow the affiliation in 1147.

For the Savignacs, however, Angevin support of the Cistercians and the resulting increasing dominance of that order, must have been a bitter pill to swallow. In England, Savignac disenchantment with the 1147 affiliation is well reported.[68] In Maine, there are indications that the Savignacs continued to go their own way. Clermont accepted donations not in line with Cistercian regulations. Guy of Laval confirmed charters for the Savignacs long after 1147. The abbey of Champagne was founded as a Savignac abbey in 1188. By 1179, Abbot Herbert of the Savignac abbey Fontaine-les-Blanches in Touraine, later abbot of Clermont, had to resign because it was alleged that Herbert had aligned himself with Henry II of England and his children against the count of Blois. This suggests that as late as 1179, a Savignac abbot was expected to support the counts of Blois, and that being seen to back the Angevins was a resigning matter. The political allegiances of the order, which originated in the Civil War, were clearly still alive.

For the barons, mixing politics with piety was a way of life. They might have wanted to emulate the powerful Angevins by founding a Cistercian house, but at the same time they encouraged a Savignac presence, perhaps for personal reasons, perhaps in order to avoid putting all their eggs in one monastic basket. They were marcher lords and the

Cistercian abbeys were founded in border regions. Partly, this must have been a political ploy, demonstrating their power in the region. But, at the same time, their commitment to these houses was strong. The monasteries were founded close to important castles; Sablé, Alençon and Laval, and the patrons, or sometimes their wives and family, chose these abbeys as burial places.

The foundations also owe a great amount to the influence of the female members of these families, Eremburg of Maine, Ella of Burgundy and Emma of England all seem to have actively supported, if not initiated, the settlements. In the case of Eremburg and Ella, we know that they chose to be buried in their Cistercian house. The male members of the families, Guy of Laval and perhaps William Talvas, certainly his sons and grandsons, also craved burial in their monasteries. This is all the more surprising as the Cistercians did not initially welcome lay-burials in their abbeys.[69] In 1180 a Cistercian statute stipulated that only kings, queens and bishops could be buried in the churches.[70] In 1197 the abbot of Clermont was reprimanded for burying Count Guy in the chapter-house.[71] The example of Cîteaux suggests that, at this time, patrons ought to have been buried in porches.[72] But clearly, as at Clermont, exceptions were made. Perhaps, in Anjou, the ill-defined links with the Savignac order helped to undermine the rules.

By 1204, when Juhel of Mayenne was founding Fontaine-Daniel, the Angevin comital family was losing Normandy, Maine and Anjou to the French king. It is unlikely that there was a political motive to the foundation of a Cistercian abbey at this time. Nevertheless, the location of the abbey close to the count's residence at Mayenne, and its use as a burial place, emulates the earlier foundations. The presence of the Savignac order also continued to be prevalent. The witnesses to the foundation charter are the abbot of the mother-house, Clermont, and the abbot of the local Savignac house of Champagne.[73] The foundation of a Cistercian abbey, the burial of the founder, and the involvement of the Savignac order had become institutionalized in such a way, they continued even after the family of the counts of Angers had been replaced by the French king.

ACKNOWLEDGEMENTS

I would like to thank Dr Lindy Grant, Mr Julian Harrison, Mr John McNeill, Dr David Robinson and Dr Kathleen Thompson for the help they gave me in preparing this article, Dr Linda Monckton, Dr Larry Hoey and Dr John Goodall who accompanied me on field trips to Anjou, and M. Pallu de Beaupuy at La Boissière and M. Foisy at Le Loroux for giving me access to the sites.

NOTES

1. I am using the term 'greater Anjou' for the counties of Anjou and Maine, both held by the count of Anjou. However, this is not to deny that there existed differences in status between the two counties.

2. A. Grosse-Duperon and E. Gouvrion, *L'Abbaye de Fontaine-Daniel* (Mayenne 1896), 290.

3. *Gallia Christiana in provincias ecclesiasticas distributa*, ed. Bartholomaeus Hauréan, vol. 14, cols 533–36.

4. According to Cistercian statutes of 1180, only kings, queens and bishops were allowed to be buried in the church. *Statuta Capitolorum Generalium Ordinis Cisterciensis*, ed. J.-M. Cavinez, vol. 1 (Louvain 1933), 85, paragraph 5.

5. L. Grant, 'The Architecture of the Early Savignacs and Cistercians in Normandy', *Anglo-Norman Studies*, 10 (1988), 111–43, esp. 140.

6. Constance Berman, *The Cistercian Evolution, The Invention of a Religious Order in Twelfth-Century Europe* (Philadelphia 2000), 142–48, argues that the General Chapter in 1147 never happened and that the

Savignacs were affiliated only a decade later. In my view, it is unlikely that the meeting was a complete fabrication. More generally, Berman's research underlines that the integration of the Savignacs took much longer than previously thought.

7. *Chronicon Guillelmi de Nangis* in D. Lucae D'Achéry, *Spicilegium* (Paris 1723), vol. 3, 2. *Chronicon Turonense Magnum* in *Recueil de chroniques de Tourraine*, ed. André Salmon (Tours 1854), 131, 132: 'Anno Domini MCXXI et Henrici imperatoris XV et Ludovico regis XIII, fundata est abbatia Oratorii in episcopatu Andagavensi a Fulcone comite Andegaviae et Eremburge uxore eius'. The mention of a monastery called Oratorium in a charter from 1117 (J. Chartrou, *L'Anjou de 1109 à 1151. Foulque de Jerusalem et Geoffrey Plantagenêt* (Paris 1928), 262, no. 35) probably refers to a different establishment. Gaëtan Sourice, 'Naissance du Loroux, une fille directe de Cîteaux', *Les Cisterciens en Anjou du XIIe siècle à nos jours: colloque de Bellefontaine 26–27 septembre 1998* (Abbaye de Bellefontaine, 1999), 57–78.

8. In a charter from 1146, Geoffrey le Bel, count of Anjou, donates a light to the abbey 'pro animabus patris et matris mee que in eadem ecclesie jacet sepulta . . .'. *Regesta Regum Anglo-Normannorum 1066–1154*, ed. H. A. Croane and R. H. C. Davis, vol. 3 (Oxford 1969), 371, no. 1006. According to *Les recueil d'annales angevines et vendômoises* (Collection de textes pour servir à l'étude et l'enseignement de l'histoire), ed. L. Halphen (Paris 1906), 8, Eremburg died in 1126. Ch. Urseau in *L'obituaire de la cathédrale d'Angers*, Documents Historique sur l'Anjou, 3 vols, ed. Ch. Urseau (Angers 1930), 1, was mistaken to date her death to 1136.

9. For Fontevraud see Chartrou, *L'Anjou de 1109 à 1151*, 258, no. 22, 23; 272, no. 71; 274, no. 78; 276, no. 83. For Savigny see Chartrou, *L'Anjou de 1109 à 1151*, 273, no. 73.

10. *Gallia Christiana*, vol. 14, cols 726–30, col. 726: 'Fulco I instituit, anno 1121, a Stephano, Cisterciensi abbate.'

11. There is also a late medieval window on the north-eastern side which will not be discussed here.

12. According to J. Mallet, *L'art roman de l'ancien Anjou* (Paris 1984), 124, the use of ribs was an afterthought.

13. Breaks are often found to the west of the transept; a similar break can be seen at Fontevraud, for instance.

14. The relationship between the tower and the crossing pier is difficult to discern, and it is not impossible that the tower was a completely new construction of a later period.

15. Mallet, *L'art roman de l'ancien Anjou*, 187–94.

16. Mallet, *L'art roman de l'ancien Anjou*, 180–83, 204–08. On Mouliherne: Y. Blomme, *Anjou Gothique* (Paris 1998), 247–51.

17. Mallet, *L'art roman de l'ancien Anjou*, 86–91; Blomme, *Anjou Gothique*, 106–10.

18. Mallet, *L'art roman de l'ancien Anjou*, 273–74.

19. The plan published by Mallet, *L'art roman de l'ancien Anjou*, pl. 23, 2, suggests that the western part of the pier, belonging to the nave, preceded the crossing.

20. Towers were officially prohibited in 1157. *Statuta*, vol. 1, 61, paragraph 15.

21. See above n. 7.

22. *Acta of Henry II and Richard I*, ed. J. C. Holt and R. Mortimer (Gateshead 1986), 115, no. 192; *Gallia Christiana*, vol. 14, 330.

23. *Gallia Christiana*, vol. 14, Instrumenta, cols 155, 156.

24. *Regesta*, vol. 3, 101, nos 275, 233, 234, 634.

25. L. Pichot, 'La fondation et les premières années de l'abbaye de Chaloché', *Les Cisterciens en Anjou*, 79–99. *Gallia Christiana*, vol. 14, cols 720–24. A.-E. Guitton, 'La Fondation de l'abbaye de La Boissière', *Les Cisterciens en Anjou*, 207–19.

26. Mallet, *L'art roman de l'ancien Anjou*, 125.

27. *Gallia Christiana*, vol. 14, cols 724–426.

28. Mallet, *L'art roman de l'ancien Anjou*, 194–204.

29. Mallet, *L'art roman de l'ancien Anjou*, 125.

30. There is an extensive literature on this Cistercian plan. K.-H. Esser, 'Les fouilles à Himmerod et le plan Bernardine', *Mélanges Saint Bernard*, 24, Congrès de l'Association Bourguignonne des Sociétés Savantes (Dijon 1953), 311–15, attributed the design to Abbot Bernard of Clairvaux. H. Hahn, *Die frühe Kirchenbaukunst der Zisterzienser* (Berlin 1957), is a summary of the subject. For an up-to-date discussion of the plan and Bernard's participation in the design see R. Stalley, *The Cistercian Monasteries of Ireland* (London 1987), 51–61.

31. C. Brunel, *Recueil des actes de comtes de Pontieu* (Paris 1930), 52–56, no. 32. G. Fleury, *Cartulaire de l'Abbaye Cistercienne de Perseigne* (Mamers 1890), Cartulaire, 1–7, no. 1: '. . . ex sacra Cystercii religione conventum monaschorum Deo in perpetuum debite . . .'.

32. For William Talvas see K. Thompson, 'William Talvas, Count of Ponthieu, and the Politics of the Anglo-Norman Realm', in *England and Normandy in the Middle Ages*, ed. D. Bates and A. Curry (London and Rio Grande 1994), 169–84.

33. Brunel, *Recueil des actes de comtes de Pontieu*, 112–15, nos 75–78.

34. Thompson, 'William Talvas', 177, 178.
35. She was also called Alix or Hameline.
36. Thompson, 'William Talvas', fig. 4.
37. C. B. Bouchard, *Sword, Mitre, and Cloister. Nobility and the Church in Burgundy, 980–1198* (Ithaca and London 1987), 143–48.
38. Inventaire des titres de l'abbaye de Perseigne, MS Archives de la Sarthe, as quoted by Fleury, ciii–cv. Brunel, *Recueil des actes de comtes de Pontieu*, 52, n. 1.
39. Brunel, *Recueil des actes de comtes de Pontieu*, 43, 44, no. 26, and 47, 48, no. 28.
40. Brunel, *Recueil des actes de comtes de Pontieu*, 32–49, nos 12–18.
41. Fleury, *Cartulaire de l'abbaye cistercienne de Perseigne*, xciv, fig. 1.
42. On the exterior of the transept façade, the corner buttresses are doubled.
43. A. Kennedy, 'Gothic Architecture in Northern Burgundy in the 12th and early 13th centuries' (unpublished Ph.D. thesis, University of London, 1996), 88–124.
44. A. Bertrand de Broussillon, *La maison de Laval (1020–1605)* (Paris 1895), 79.
45. P. Piolin, *Histoire de l'église du Mans* (Paris 1858), 85.
46. Chartrou, *L'Anjou de 1109 à 1151*, 31, 32.
47. Frank Barlow, *Thomas Becket* (London 1986), 57.
48. Piolin, *Histoire de l'église du Mans*, 85. For the date of Guy de Laval's death see Bertrand de Broussillon, *La maison de Laval (1020–1605)*, 95.
49. Piolin, Pièces Justicatives, 531–33, nos 13, 14; 531, no. 13: 'ad constituendam abbatiam secundum ordinem Cisterciensem.'
50. The charter does not specify the order of the monks which inhabited this grange. There is therefore no evidence that this was a Cistercian grange, as Piolin, *Histoire de l'église du Mans*, 85.
51. B. D. Hill, *English Cistercian Monasteries and their Patrons in the Twelfth Century* (Urbana, Chicago and London 1968) 107.
52. *Gallia Christiana*, cols 527–29; Piolin, *Histoire de l'Eglise du Mans*, 88–89.
53. *Gallia Christiana*, col. 527.
54. *Historia Monasterii Beatae Mariae de Fontanis Albis*, in *Recueil de Chroniques de Touraine*, ed. André Salmon (Tours 1954), 269: 'Vir autem Dei valde contristatus cito rediens petiit Savigneium et suae praelationis penitus dimisit officium.' According to *Gallia Christiana*, vol. 14, cols 527–29, Philip became bishop of Rennes in 1179.
55. Piolin, Pièces Justicatives, 534, no. 17.
56. Bertrand de Broussillon, Pièces Justicatives, 118, 119, no. 163.
57. Grant, 'The Architecture of the Early Savignacs and Cistercians in Normandy', 127–30, suggests that Bernard's personal involvement with the Norman Cistercian abbey Soulèvre was meant to encourage the Norman Savignacs.
58. The present ceiling dates to the 17th century.
59. Y. Labbé, 'L'abbaye cistercienne Notre-Dame de Clermont', *Bulletin de la commission historique et archéologique de la Mayenne*, 62 (1958) 19–49. The present crossing tower dates to the 17th century. It is unclear whether it replaced a medieval one.
60. P. Fergusson and S. Harrison, *Rievaulx Abbey* (New Haven and London 1999), 69–81.
61. See the discussion of this austere group of Cistercian buildings in Stalley, *The Cistercian Monasteries of Ireland*, 77–87, and D. M. Robinson, 'The Cistercian Buildings in Wales', in *The Cistercians in Wales and the West*, ed. M. Gray and P. Webster (forthcoming).
62. P. Fergusson, *Architecture of Solitude, Cistercian Abbeys in Twelfth-Century England* (Princeton 1984), 37, 38.
63. Kennedy, 'Gothic Architecture in Northern Burgundy', vol. 1, 131–65, 194, 195.
64. P. Fergusson and S. Harrison, *Rievaulx Abbey*, 81.
65. I am very grateful to John McNeill for drawing my attention to these examples.
66. For Savignac houses in Normandy see Grant, 'The Architecture of the Early Savignacs and Cistercians in Normandy'. Tironneau was founded in 1149 and Champagne in 1188. At Champagne there remains one lay-brothers building. Nothing at all has survived at Tironneau.
67. M. Chibnall, *The Empress Matilda, Queen Consort, Queen Mother and Lady of the English* (Oxford and Cambridge Mass. 1991), 139–41, 177–87; D. Crouch, *The Reign of King Stephen, 1135–1154* (Harlow 2000), 317, 318; Grant, 'The Architecture of the Early Savignacs and Cistercians in Normandy'; Berman, *The Cistercian Evolution*, 77. See also the contribution of Lindy Grant in this volume.
68. D. Knowles, *The Monastic Order in England* (Cambridge 1966), 250, 251; Hill, *English Cistercian Monasteries*, 90–109.

69. E. Hallam, 'Aspects of Monastic Patronage of the English and French Royal Houses, *c.* 1130–1270' (unpublished Ph.D. thesis, University of London, 1976), 371.

70. *Statuta*, vol. 1, 85, paragraph 5.

71. *Statuta*, vol. 1, 212, paragraph 14.

72. M. Aubert, *L'architecture cistercienne en France*, 2nd edn, vol. 1 (Paris 1947), 364.

73. A. Grosse-Duperon and E. Gouvrion, *Cartulaire de l'abbaye cistercienne de Fontaine-Daniel* (Mayenne 1896), 26–30, no. 18.

An Entente Cordiale? The Anglo-French Historiography of the Domical Vaults of Anjou

ALEXANDRINA BUCHANAN

Il y a presque cent ans John Bilson fit une communication, au Congrès Archéologique, au sujet des voûtes de la cathédrale d'Angers. Cette communication, publiée ultérieurement, s'avéra très fructueuse. Cependant cet article, pour les historiens de l'architecture de nos jours, paraît anomal dans l'œuvre de Bilson. Pourquoi un érudit, surtout renommé pour ses études de la cathédrale de Durham et des premières années du style gothique en Angleterre s'intéressait-il aux premières années du style gothique en Anjou?

Pour éclaircir ce problème il faut remettre l'article de Bilson à sa place vis-à-vis des recherches contemporaines. Pendant la seconde moitié du dix-neuvième siècle l'architecture angevine avait en effet pris une importance plutôt oubliée aujourd'hui. Le but principal de ma communication sera donc de restituer le contexte intellectuel dans lequel travaillait Bilson.

En esquissant l'historiographie architecturale du dix-neuvième siècle quant à l'architecture angevine (y compris l'œuvre de J. H. Parker, H. de Verneuilh, Viollet-le-Duc et R. Phène Spiers) je souhaite révéler les liens importants qui existaient alors entre les érudits français et anglais. Ma discussion s'étendra également aux questions posées par les faits et par les théories. J'espère en particulier offrir une nouvelle interprétation du rôle joué par Viollet-le-Duc dans les traditions érudites des deux pays. En me rapportant à des cahiers et à des lettres non encore publiés je propose que Bilson ait eu l'intention de fournir une nouvelle interprétation d'un bâtiment particulier, la cathédrale d'Angers, et aussi une méthodologie générale de l'histoire de l'architecture.

Pour conclure, mon interprétation de l'intention de Bilson me servira de clef pour une nouvelle compréhension du reste de son œuvre, des rapports entre les recherches architecturales en France et en Angleterre, et de l'historiographie de l'architecture angevine.

When the English architectural historian John Bilson addressed the 1910 *Congrès Archéologique* on the subject of Angers Cathedral, his aim was 'to attempt an analysis of the construction, especially as regards the question of the influence of the dome'.[1] This approach was shaped by the concerns of earlier scholarship and has in its turn influenced our views of Angevin architecture. It is therefore my intention to investigate what significance the twin themes of construction and the dome held for Bilson and the audience of his day. Since modern writings contain the echoes of past debates, we must seek to understand them in their contemporary context, in order to evaluate our own contribution.

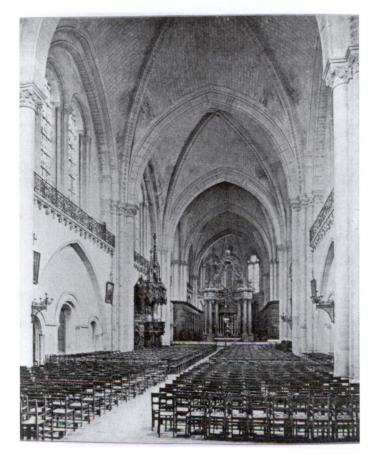

FIG. 1. Angers Cathedral:
nave to east

E. Lefèvre-Pontalis

Bilson's objectives were consistent with the interests he expressed in all his articles, which may be summarized as chronology, vaults and design intentions, particularly in relation to the period of transition from Romanesque to Gothic. The question of chronology had already been settled to Bilson's satisfaction: an unambiguous documentary reference attributed the Angers nave vault to Bishop Normand de Doué, 1149–53, thus leaving the construction of the vaults and their design intentions as his main concerns. In terms of his 1910 paper, construction should be taken to refer to design as realized in built form, for although elsewhere Bilson showed an interest in technical issues, such as how vaults were erected, here he aimed to reconstruct from the building itself how the nave vaults had been conceptualized by their original designer.[2]

Bilson began with an analysis of the plan and the general features of the elevation (Fig. 1). Following excavations by L. de Farcy, Bilson believed that the previous cathedral had been of basilical plan and that the outer walls of the new nave were set on the foundations of the earlier one.[3] This width therefore determined the width of the almost-square bays. He noted that the general scheme of square, unaisled bays, each with two windows and a wall gallery, was derived from buildings such as Angoulême and Fontevraud. The essential departure from these models lay in the

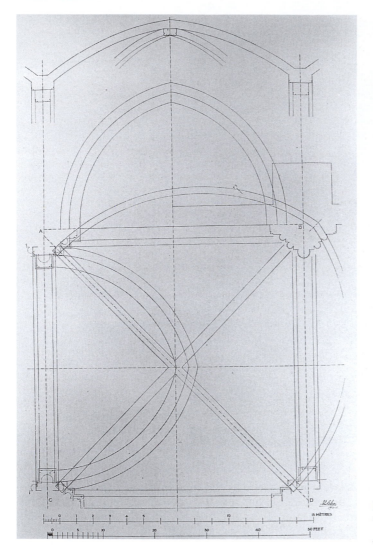

FIG. 2. Angers Cathedral:
vault of middle bay of nave
John Bilson

design of the wall-piers. Instead of forming large masses of masonry projecting into the nave, at Angers the main buttressing was external. Internally, the piers formed a group of shafts, each providing a visual support for an arch or vault rib. This logical plan was one of the elements which Bilson always identified as a sign of a Gothic impetus, though not necessarily of Ile-de-France influence.

Bilson then went on to examine the more constructional elements of the vault. The wall arch formed an *arc en tiers-point*; the slightly wider transverse arch formed a marginally more obtuse arch, whose apex rose slightly higher, and the arches of the diagonal ribs were yet more obtuse and rose higher still (Fig. 2). This vault form was described in French as *surhaussé*, the translation of the English term stilted, but by

Bilson's time the term *bombé* was more common, a word for which there is no direct English translation.[4] The webbing (Bilson used the French term *appareil*) was coursed and formed concave curvatures in both directions. The courses ran parallel to the ridges, which were formed by a row of keystones rather than a vertical joint.

Having described the building, Bilson began his analysis of the design process. As he wrote, 'The suggestion is that the builders of these latter [the nave vaults of Angers cathedral] deliberately adopted this *bombé* form in imitation of the dome. Let us see how far this is true'.[5] He was here alluding to a substantial existing literature, to be examined in greater detail below, which identified the vaults as *coupoliformes* and derived them from the *coupole à pendentifs non distincts* of vaults such as the crossings of Fontevraud and Saint-Martin, Angers. Bilson, however, had reservations. According to his argument, since a dome is a regular geometrical form generated by the revolution of an arch around a vertical axis at its apex, had the designer deliberately intended to recall a dome it might have been expected that the ridges of the vault should have the same curvature as the diagonals, which would either have resulted in lower side arches, or a higher crown to the vault. A deliberately domical vault might also have employed circular horizontal courses, as in the vault of the Tour Saint-Aubin at Angers. For the crown of the vault not to rise higher than the other arch heads, the transverse and wall arches would have to have been very acute, or the diagonal arch very flat, which at Angers would have been structurally dangerous given the size of the bay. Instead, the designer selected three differently-curved pointed arches, of which the wall arch was a three-point arch and the transverse and diagonal arches each more obtuse. He was therefore thinking of the ribs as three separate arches; the domed form of the resulting vault was a concomitant of the curvatures chosen.

Viewing a medieval building as a designed object and attempting to understand the thought-processes of its builder (Bilson did not term him an architect) might have come more easily to Bilson than to some of his contemporaries, for he was himself an architect, though not one of great artistic merit. He saw the process of design as the attempt by an individual agent (the builder/architect) to find logical solutions to specific problems and this was also how he studied historical buildings. Although not unique, this was an unusual approach at a time when architectural scholarship was dominated by the idea of style as the primary generator of building forms. It should perhaps be added that Bilson always analysed buildings in terms of the requirements of its producers (both builder and patron), rather than its users. Here he differed little from most of his contemporaries. And for Bilson, too, style was central to any investigation of a building, for he believed that medieval builders and patrons were impelled to work in the most stylistically-advanced manner known to them. Deliberate anachronism was impossible; the logical solution would always be the most modern and retrospection could never have been intentional.

EARLIER SCHOLARSHIP IN FRANCE AND ENGLAND

Bilson's work on Angers may be viewed in the light of three separate strands of scholarship: interest in the origin of Gothic; identification of regional schools, and analysis of the three-dimensional geometry and structure of vaults. Given his interest in stylistic modernity, Bilson would have looked at Angers Cathedral in terms of the most advanced buildings of its day, those of the Ile-de-France. The origin of Gothic was the

central concern for the French scholars Bilson was addressing, for example Lefèvre-Pontalis, whose work had identified the Soissonais as the birthplace of the Gothic style and who supplied the photograph of the nave (Fig. 1), or Robert de Lasteyrie, who translated Bilson's paper into French.[6] Bilson had already contributed to their debates with his works on Durham Cathedral and on the early architecture of the Cistercians in England. He shared their definition of Gothic as the combination of pointed arches, rib vaults and flying buttresses, with a logical relationship between supports and their loads, and an increased lightness of construction. He dissented, however, from the prevailing French view in the question of the geographical origins of Gothic, which Bilson situated in Norman architecture, rather than claiming the style as a purely Ile-de-France phenomenon. He was thus able to see proto-Gothic and Gothic-derived features in architecture far-removed both formally and spatially from the heartland of the style. With regard to Angers, he admitted that its designers may have been aware of Saint-Denis, but he seems to have been inclined to play down the necessity of influence from the Ile-de-France in favour of acknowledging that many regions were producing innovative vault designs at this period.

Besides a preoccupation with the origins of Gothic, French scholarship was dominated by an interest in regional styles. Before Bilson, most authors had interpreted Angers cathedral primarily as the source of the '*style plantagenêt*', as it had been termed by Victor Godard-Faultrier.[7] This regional variant of Gothic was identified as a combination of the local Romanesque of the Périgord and the pure Gothic of the Ile-de-France. Its defining features were non-basilical plans (either single vessels or hall churches) and vaults whose form was described as domical, and which possessed a decorative proliferation of ribs.[8]

Interest in the domed churches of the Périgord should be associated with concept of a *néo-Grec*, or Byzantine style in French architecture.[9] This notion developed from the identification by German medievalists of Byzantine features in German and Lombard Romanesque. French architects in contact with German scholarship introduced the idea into France, where it was to influence the work of Félix de Verneilh on the architecture of the Périgord.[10] He identified the church of Saint-Front, Périgueux (Fig. 3) as a Byzantine building, modelled on the church of St Mark's, Venice and ultimately derived from the church of the Holy Apostles, Constantinople. According to de Verneilh, the domical architecture of the Périgord was introduced to the Loire at Fontevraud (Fig. 4) and thence came to influence Angevin architecture.

As well as German scholarship, de Verneilh was influenced by the works of English antiquarians. Inspired by the historical associations of the former Plantagenet empire, the English scholar-publisher John Henry Parker visited and described the architecture he found in Anjou and Poitou.[11] He attended French archaeological meetings and, after a series of mutually antagonistic articles in the *Bulletin Monumental*, eventually befriended de Verneilh, of whom he later wrote, 'He was one of the best archaeologists in Europe, and his works are of permanent value; he died young, — too young for the cause of archaeology or history'.[12] Through Parker and also the writings of another Englishman, John Louis Petit, de Verneilh was brought into contact with English scholarship on vaults. Though he certainly visited England, there is no evidence that French scholars of the 1850s and later were reading the works I am about to describe.

The adjective 'domical', used by de Verneilh, described the solid geometry of vaults. The vaults of Périgueux and Fontevraud were domes both in terms of construction (erected from horizontal courses of masonry) and geometry (generated by the revolution of an arch around a vertical axis). As we have seen, the vaults of the *style plantagenêt*

were not true domes but were described as domical because their centres rose higher than the apices of their bounding arches, and because imitation of the true dome was seen to be the intention of the design. 'Domical' as a metaphor was apparently first applied to vaults with groins by the highly influential Cambridge scholar, William Whewell.[13]

In defining vaults as domical, Whewell and his followers (amongst whom should be counted Parker and Petit) were responding to a tradition for which the three-dimensional geometry of a vault was more important than its linear elements. They did not associate the dome with its Byzantine precedents, but with the norms of classical architecture. Medieval vault forms had first become a topic of detailed discussion in the second decade of the nineteenth century. Apparently independently, three scholars, one of whom was publishing the ideas of an architect (Kerrich) and two who were practising engineers (Saunders and Ware), wrote articles on the subject which were published in *Archaeologia*.[14] All were conversant with earlier theoretical work on architectural geometry and stereotomy (almost entirely French) and were able to recognize that Gothic buildings did not follow 19th-century principles in the design of their vaults. Indeed, the position of all three authors was so conditioned by classical architecture, in which the rib plays no important role, that they classified medieval vaults by their solid geometry rather than by the linear geometry of their rib systems. Their work was very influential and was directly quoted by Whewell, who in turn influenced his younger Cambridge colleague, Robert Willis.

Taking the works of Saunders, Ware, Kerrich, Whewell and Willis as a group, their reader would have learned that a cross-vault over a square bay with round arches produces an elliptical groin, with a very flat head (Fig. 5a). In order for the height of the diagonal arch not to rise above that of the bounding arches, the arc is very flat. As ellipses were not used by the medieval architect, the groin usually followed an arc with a centre well below the springing point, in other words an arch of far less than a semicircle. If the bay were a rectangle with sides of different lengths, the arches on the shorter sides would have to be stilted, in other words with their springing point above that of the arches on the longer sides in order to retain semicircular heads (Fig. 5b) The resultant groins would curve in plan as well as section: the 'waving groins' noticed by Willis in the baths of Diocletian.[15] Alternatively, the heads of vaults could rise above the apices of their bounding arches, to produce the so-called domical form. (Fig. 5c) Here each arch is a semicircle and rises to a different height, the diagonal arch, with the longest radius, being the highest of the three. Whewell noted domical groin vaults at Speyer and Willis would have seen innumerable examples in Italy. The prevailing explanation for the rib was that it was introduced in order to strengthen the groins, the weakest part of the vault, and the pointed arch was used to allow all arches to reach the same height whilst avoiding stilting (Fig. 5d). Despite not following 19th-century practice, the medieval builder was nevertheless credited with the status of a proto-rationalist in his conception of structure.

Of all the scholars quoted, only Willis moved from this fairly abstract analysis of vaults to the study of real examples. In a paper read before the Royal Institute of British Architects in 1841, he tried to persuade architects to provide him with measurements of actual vaults, but there is no evidence that they heeded his plea. Indeed, although Saunders and Ware were aiming to establish principles for modern architects to follow, the stylistic preferences of the 19th-century Goths meant that few vaults of archaeological accuracy were ever erected in England.[16] Nevertheless, it is evident that 19th-century architectural enthusiasts, both amateur and professional, were accustomed to

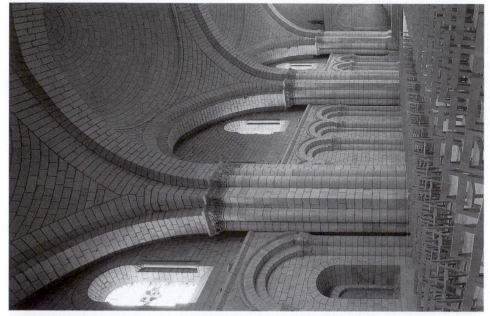

FIG. 4. Fontevraud Abbey: south nave elevation to west
John McNeill

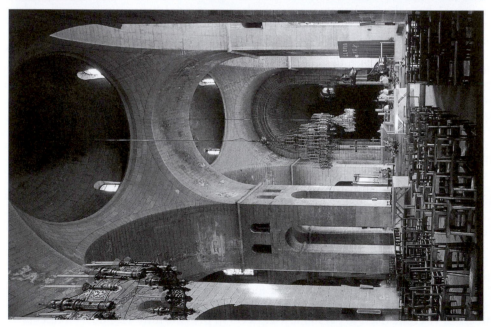

FIG. 3. Saint-Front, Périgeux: nave to east
John McNeill

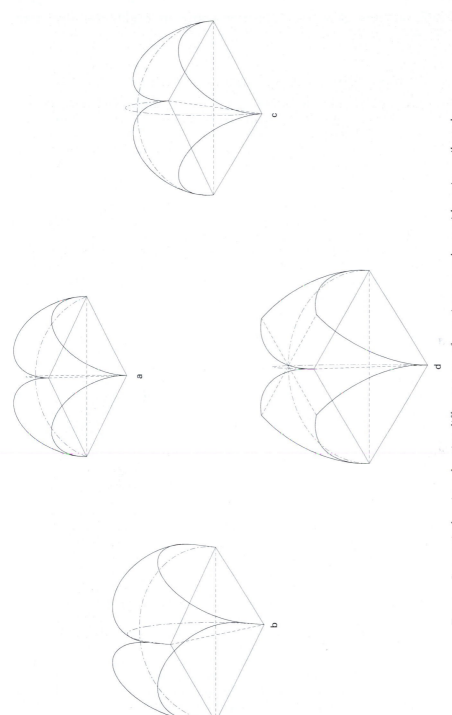

FIG. 5. Isometric drawings showing different ways of covering square bays with groin or rib vaults
Julian Hakes

think about vaults in terms of their solid geometry far more readily than their 20th-century counterparts.

BILSON AND THE THREE-DIMENSIONAL GEOMETRY OF VAULTS

Although Bilson was English, his scholarship was shaped by and aimed at the French. As a man of his day, he had no difficulty in analysing the three-dimensional form of a vault, but this was not his primary interest. Although one assumes he must have known Willis's work (which was to be reissued in 1911), he never cited it, nor apparently made notes from it. Bilson's work on Angers, however closely it might seem to relate to the work on vaults by earlier English scholars, should rather be seen in terms of French preoccupations.

In line with the predominant strand of contemporary French scholarship, in the 1890s Bilson was primarily concerned with the origin of rib vaults. His notebooks in the Drawings Collection of the Royal Institute of British Architects show that he was examining early rib vaults in relation to their supports, to confirm that they were part of the original design intention and recording the profiles of their mouldings, to try to establish a morphology.[17] By the early years of the 20th century, however, he was beginning to turn his attention back in time to groin vaults and broaden his research to include solid geometry. His work on Durham brought him into contact with French antiquaries and in 1905 he attended his first *Congrès Archéologique*, in the company of fellow architect Charles Peers. He was clearly thinking about domical vault forms, for immediately after the meeting, he wrote to Peers, 'I am not sure that it would not be possible now to carry the war into the enemy's country. I am going to look up my old notes when I have time, especially on the bombé question'.[18] Soon afterwards he described to Peers the problem he wished to tackle, 'V le D started the idea of developing Early Gothic vaults from the voute d'arête bombée (Byzantine form, with semicircular groins) unribbed, of course. He is followed by Moore & Lethaby, & to some extent by Enlart. But I doubt it altogether, & it is certainly quite untrue of the Norman school'.[19] Bilson was interested both in the geometry of the diagonals and in the curvature of the webbing. As he worked through the notes he had taken and various published works, Bilson found that very little attention had been paid to anything more than the most general geometry of vaults. He made visits to the various Romanesque cathedrals in England to take measurements for himself and found some vaults with unequal apices — those of the Winchester crypt rose towards the crown, those at Gloucester towards the windows, but as he wrote to Peers: 'I am beginning to think that the voute d'arête bombée with semicircular groin is an invention of V le Duc. Brutails cannot tell me of a real example. Nor Enlart so far.'[20]

In 1906 we find Bilson writing to Choisy on the subject.[21] As fellow architects, they were particularly concerned with the problem of how vaults were erected. A domical groin vault would have formed a particular problem with regard to centring, as the curves of each cell would have existed in three dimensions, rather than just two.[22] Although Bilson tended to believe that the rib was conceived as a device to strengthen the groins, he conceded that it did also solve this other problem, by forming a permanent centre. Unlike Choisy and many other contemporaries, Bilson denied that the rib was intended to form a *couvre-joint*, neatening the junction of two planes of webbing; as he explained with regard to the Angers nave vault, the keystones of the ridges more than adequately fulfilled this requirement.[23]

By March 1907, Bilson was apparently starting to write a paper on vaults, which would presumably have dealt with these questions.[24] However, he was soon to become engaged in a debate with Brutails on Morienval, conducted in the pages of the *Bulletin Monumental*, and the paper remained unwritten, though the arguments he put forward about the dating of the Morienval rib vaults reveal his interest in the curvatures of vault ribs.[25] It is probable too that the Angers paper reflects his thinking at this time, because its main concern is with the geometry of the vault ribs, which his letters to Peers and his notes suggest was becoming a particular interest.

By analysing the Angers vault in terms of its geometry, Bilson was seeking to lessen its associations with the category of regional Gothic and integrate it with the mainstream development of the style. Of course, in doing so, he had both to ignore the atypical elements of the design, such as the aisleless plan, and the continued difference between Angevin architecture and the paradigmatic evolution of Gothic. Yet, as I have already suggested, he would have found it hard to imagine that an architect whose pier plans proved him to be in the vanguard of stylistic development could deliberately have chosen to refer to what Bilson would have perceived as local archaisms. Descriptions of the *style plantagenêt*, and identification of Angers Cathedral as its source, had tended to curtail interest in the unique features of the individual building. Bilson did not deny that there was what he termed an 'Angevin school', nor that Angers played a part in its creation. As we have seen, however, he was primarily interested in Angers in its own right, for as he put it, 'nothing more perfect and scientific, within their limitations, had hitherto been built than the vaults of this nave'.[26] The development which produced what he might have defined as the unscientific vaults of the Angevin school, should not be projected back to diminish the logic of their predecessor.

It is regrettable that Bilson's Angers paper was his only detailed analysis of the three-dimensional forms of vaults. The tantalizing glimpses into his thinking provided by the surviving evidence suggests that a more general paper might have further illuminated his views on the aesthetics of the transition from Romanesque to Gothic, the structural understanding of the designers, and the means by which these buildings were erected, both physically and intellectually. Although subsequent writers on Angers invariably have acknowledged the importance of his paper, in terms of architectural history in general, its methodology proved something of a cul-de-sac.

CONCLUSION: SPACE VERSUS VOLUME IN ARCHITECTURAL HISTORY

Since the 1890s, when the notion of space first entered architectural theory through Germanic writings, architectural historians have evolved some very sophisticated means of examining spatial configurations, whether aesthetically, functionally, geometrically or symbolically.[27] The analysis of mass has received correspondingly less attention, despite its undoubted importance to architects of earlier ages. The 20th-century historiography of Angers Cathedral has been shaped by such spatial preoccupation: Robert Branner described the nave as being 'formed by a series of gigantic cubical volumes placed one against the other';[28] whilst for Jean Bony it provided proof that the Gothic aesthetic depended on extension over width as well as height.[29] Bony paid homage to Bilson's work, but its dependence on detailed measurements, ideally taken from the scaffold, meant that few scholars could hope to produce sufficient comparative examples to examine the whole history of vaulting in these terms. Photography too may have done a disservice to geometrical analysis: 20th-century scholars have been

more accustomed to photographing buildings than to measuring them, but the two-dimensional photographic image is inevitably distortional of solid geometry.

Perhaps, however, the emphasis on space, line and developable geometry is now being reconsidered. With the re-evaluation of Modernism (whose tenets were so influential on Frankl, Branner and Bony), contemporary architects such as Frank Gehry and Zaha Hadid are designing buildings not merely as space-frames but as sculptural objects of indescribably complex geometry. And for architectural historians, too, volume should take its rightful place beside space as a means of analysing the history and aesthetics of architectural experience.

NOTES

1. 1. J. Bilson, 'Angers Cathedral: the Vaults of the Nave', *Journal of the Royal Institute of British Architects*, 3rd ser., 19 (1912), 726–37, 727. A French translation was published in *CA*, 77, pt 2 (1910), 203–23.

2. It is in this sense that the term is used by Frankl, who can be shown to have been deeply influenced by Bilson's writings. See e.g. P. Frankl, *Gothic Architecture* (Harmondsworth 1962), 3: 'By construction I mean the geometrical construction of a particular form of vault. The master mason must understand this clearly before he can approach the question of technique, especially the erection of centering.'

3. L. de Farcy, 'Les fouilles de la cathedrale d'Angers', *Bull. Mon.*, 66 (1902), 488–98. It is now believed that the earlier nave was also aisleless.

4. The term stilting, used in the word stilts, seems to have been introduced into gothic scholarship by Robert Willis, *Remarks on the Architecture of the Middle Ages, especially of Italy* (Cambridge 1835), 77. The concept of *surhaussement* was used by Arcisse de Caumont, for example in his *Définition élémentaire de quelques Termes d'Architecture* (Paris 1846), 160 (entry on vaults).

5. Bilson, 732.

6. E. Lefèvre-Pontalis, *L'architecture réligieuse dans l'ancien Diocese de Soissons*, 2 vols (Paris 1894); R. de Lasteyrie, *L'architecture réligieuse en France à l'epoque gothique*, 2 vols, ed. and pub. M. Aubert (Paris 1926–27). Lefèvre-Pontalis in particular argued that the rib vault must have been introduced into Angers from the Ile-de-France: *L'architecture réligieuse*, vol. 1, 64–66.

7. V. Godard-Faultrier, *L'Anjou et ses Monuments*, 2 vols (Angers 1839), vol. 2, 160. For information on Godard-Faultrier, see C. Giraud-Labalte, *Les Angevins et leur Monuments 1800–1840* (Societé des Etudes Angevines 1996), esp. 250–52.

8. For literature on the Plantagenet style see Choyer, 'L'architecture des Plantagenêts', *CA*, 28 (1871), 257–74; J. Berthelé, *Récherches pour servir a l'histoire des arts en Poitou* (Melle 1889), esp. 111–60; ibid., 'L'architecture plantagenêt', *CA*, 70 (1903), 234–75.

9. For this see D. B. Brownlee, 'Neugriechisch/Néo-Grec: The German Vocabulary of French Romantic Architecture', *Journal of the Society of Architectural Historians*, 50 (1991), 18–21; and B. Bergdoll, *Leon Vaudoyer. Historicism in the Age of Industry* (Cambridge, Massachusetts and London 1994), 123–29.

10. F. de Verneilh, *L'architecture byzantine en France* (Paris 1852); and ibid., 'Influences byzantines en Anjou', *CA*, 29 (1862), 308–17. For information on de Verneilh, see Bergdoll, *Leon Vaudoyer*, 201, 237–38 and 280–86.

11. Parker made annual extended visits to France. His textbook, *An Introduction to the Study of Gothic Architecture* (Oxford and London 1849, and subsequent edns) contained information on French architecture, which he also published in detail as a series of articles in *Archaeologia* in the 1850s.

12. Parker, *Introduction*, 4th edn (Oxford and London 1874), 223.

13. W. Whewell, *Architectural Notes on German Churches, with Remarks on the Origin of Gothic Architecture* (Cambridge 1830), 19. The term was then quoted by Robert Willis in *Remarks*, 76, and developed further by Whewell in the second edition of *Architectural Notes* (Cambridge 1835), 49 and 53. Parker used the term in *Introduction* (Oxford and London 1849), 203, and was cited by de Verneilh in *L'architecture byzantine*, 288. Robert de Lasteyrie attributed the term 'domical' to de Caumont (*L'architecture réligieuse . . . à l'époque gothique*, 84) but although the latter described vaults such as those at Angoulême being 'à coupoles' (*Bull. Mon.*, 2 [1835], 112), I have as yet found no instance of his use of the word domical.

14. T. Kerrich, 'Some Observations on the Gothic Buildings Abroad, particularly those in Italy; and on Gothic Architecture in General', *Archaeologia*, 16 (1812), 292–304; G. Saunders, 'Observations on the Origins of Gothic Architecture', *Archaeologia*, 17 (1814), 1–29; S. Ware, 'Observations on Vaults', *Archaeologia*, 17 (1814), 40–80. For further analysis of these authors, see N. Pevsner, *Some Architectural Writers of the*

Nineteenth Century (Oxford 1972), 20–21; and A. C. Buchanan, 'Robert Willis and the Rise of Architectural History' (unpublished Ph.D. thesis, University of London, 1995), 24–25, 59–64.

15. Willis, *Remarks*, 74.

16. Saunders and Ware were writing when lath and plaster vaults were relatively common. Vaulting then fell from fashion until it was revived in the 1870s, though its expense ensured that even at this period it remained uncommon, particularly in stone. For the relationship between Willis and contemporary architects, see A. C. Buchanan, 'The Science of Rubbish: Robert Willis and the Contribution of Architectural History', in *Gothic and the Gothic Revival: Papers from the 26th Annual Symposium of the Society of Architectural Historians of Great Britain, 1997*, ed. F. Salmon (Manchester 1998), 25–35; and M. Hall, 'What Do Victorian Churches Mean? Symbolism and Sacramentalism in Anglican Church Architecture, 1850–1870', *Journal of the Society of Architectural Historians*, 59 (2000), 78–95, esp. 90.

17. London, Royal Institute of British Architects, Drawings Collection, Bilson 1/2 (small notebooks).

18. Oxford, Oxfordshire Archives, Peers papers, XVIII/viii/2i (letter dated 4 July 1905).

19. Peers papers, XVIII/viii/2k (letter dated 30 July 1905).

20. Peers papers, XVIII/viii/2t (letter dated 7 November 1905).

21. I have been unable to trace the whereabouts of the correspondence with Choisy. It is documented in letters from Bilson to Peers dating between 25 February and 22 April 1906, Peers papers, XVIII/viii/2ab–2ae.

22. Choisy and Bilson believed that groin vaults were centred with a series of boards forming intersecting tunnel vaults. Porter, who was also interested in the problem of centring, was later to argue that domical groin vaults were actually easier to centre, as the webs could be erected in self-supporting courses: A. K. Porter, *The Construction of Lombard and Gothic Vaults* (New Haven, London and Oxford 1911), 2–3 and 15–16.

23. For the concept of a *couvre-joint* see e.g. F. A. Choisy, *Histoire de l'Architecture*, 2 vols (Paris 1899), vol. 2, 277. The concept was also supported by J. A. Brutails, *L'archéologie du Moyen Age et ses methodes* (Paris 1900), 71 n. 1 and 98; and C. Enlart, *Manuel d'archéologie*, 3 vols (Paris 1902–16), vol. 1, 39. The function of ribs was of course to continue as a preoccupation throughout the early 20th century: see M. Aubert, 'Les plus anciennes croisées d'ogives: leur rôle dans la construction', *Bull. Mon.*, 93 (1934), 1–67, 137–237; and P. Frankl, *The Gothic* (Princeton 1960), 798–819.

24. Peers papers, XVII/viii/2al (letter dated 23 March 1907).

25. For Bilson's side of the debate, see *Bull. Mon.*, 72 (1908), 118–36 and 484–510.

26. Bilson, 736.

27. On the concept of space, see A. Forty, *Words and Buildings. A Vocabulary of Modern Architecture* (London 2000), 256–75. Forty's work is itself suggestive that the concentration on space has been to the exclusion of volume: his index contains no entries for terms such as volume, solid or mass, and matter is paired with anti-matter. The closest the book approaches to the converse of space is perhaps the section on form which, tellingly, concludes that it 'is a concept that has outlived its usefulness. People talk *of* form all the time, but they rarely talk *about* it; as a term it has become frozen, no longer in active development, and with little curiosity as to what purposes it might serve' (172).

28. R. Branner, *Gothic Architecture* (London and New York 1961), 22. It is clear that volume here means spatial volume.

29. J. Bony, *French Gothic Architecture of the 12th and 13th Centuries* (Berkeley, Los Angeles and London 1983), 73–76.

An Outsider Looks at Angevin Gothic Architecture

LAWRENCE HOEY†

Sans me vanter d'une connaisance particulière dans le domaine de l'architecture gothique angevine, je voudrais néanmoins faire une communication qui tente de la situer dans le contexte plus large de l'architecture gothique des XIIe et XIIIe siècles, et dans le contexte historiographique des études concernant cette architecture au XXe siècle. L'évolution de qualités structurales et esthétiques telles que celles de voûtes aux arêtes minces et de grands espaces définis par des colonnes sveltes, style désigné 'gothique' par des commentateurs tardifs, a attiré l'attention et l'admiration parce que ce style est arrivé tôt en Anjou. En même temps, cependant, on estime généralement que ce développement n'a mené nulle part, sauf à créer encore plus d'exemples similaires dans la même région. L'ouvrage de Branner (Braziller 1960) sur l'architecture gothique est un bon exemple de cette opinion.

Dans cette communication je voudrais essayer de dépasser cette interprétation moderniste en examinant le gothique angevin à partir de questions comme: quels étaient les rapports entre les styles romans et gothiques de l'architecture angevine? Ces termes-là sont-ils vraiment adaptés dans ce contexte? A quel point le style gothique angevin est-il statique par rapport aux autres versions régionales? S'il est statique, pourquoi? Cela devrait-il nous obliger à moins l'apprécier? La réalisation du gothique angevin est-elle comparable à celle des autres groupes régionaux hors de l'Ile-de-France tels que la Normandie, la Bourgogne, l'Auvergne et même l'Angleterre? Peut-on déterminer les objectifs architecturaux des bâtisseurs angevins afin de constater à quel degré ils ont répondu à leurs critères? En jugeant le style selon ses propres principes avant de le juger selon ceux des autres on pourrait peut-être mieux apprécier, du point de vue historique et esthétique, des chefs d'œuvre comme — parmi d'autres — le chœur de Saint-Serge à Angers, ou la cathédrale de Poitiers.

Labelling myself an outsider to the study of Angevin Gothic architecture is of course primarily a way of avoiding responsibility for anything uninformed, incorrect, or stupid I may say in the course of this presentation. *Faux pas? Moi? Je ne suis pas du métier.* I must seriously admit, however, that until last summer I had penetrated no further into Anjou than Candes-Saint-Martin and Fontevraud — neither of which is officially in Anjou. It was only thanks to the expert guidance and unfailing generosity of our conference convenor last July that I managed a good look at what I believe to be at least a representative sample of the Gothic churches of Angers and its region. What follows is an attempt to make sense of what I saw — to make sense of Angevin Gothic by way of my knowledge of Gothic architecture in France and elsewhere, by way of the literature that treats — or does not treat — these buildings, and by way of my direct observations of these buildings, and the intra-Angevin comparisons I made while

observing them. One could easily argue that this last category should take precedence over others, and if I were an expert in medieval Anjou, as many here are, I might be content to ignore the questions of how scholars have treated Angevin Gothic relative to other styles or schools — unfashionable words I use advisedly — in favour of a concentration on the monuments in their local context. As an outsider, however, it was the extra-regional context that actually informed my initial impressions of Angevin Gothic, while greater knowledge of its buildings has led me to start questioning the historiographical assumptions I brought with me to Anjou. Perhaps, then, it is the dissonance between these larger, received, art-historical assumptions and the impressions gained from my direct observations of last summer — and the last few days — that I would like to lay before you today.

THE MODERNIST DISCOURSE

We have just heard of the pre-Second World War historiography from Alexandrina Buchanan, and I would like to begin with a brief look at the treatment Angevin Gothic receives in some of the standard post-war works on Gothic architecture. In his brief, but still widely used, Braziller book of 1961, Robert Branner devotes a page and a half to Angevin Gothic — not bad in a book of forty-eight pages in which all of England receives only four pages. Perhaps more impressive is the fact that Branner inserts his account immediately after that of Suger's Saint-Denis, but before he discusses any other Ile-de-France building. However brief or dismissive their accounts of Angevin Gothic may be, all scholars have to acknowledge its chronological precocity — the mighty nave vaults of Angers Cathedral, constructed in the 1150s and perhaps planned in the late 1140s, and the cathedral of Poitiers, underway by 1162. Vaults dominate Branner's short discussion as they do most longer ones. On the one hand, Branner claims that 'Poitiers is as fully Gothic as its contemporary, Notre-Dame in Paris', because the hall church concentrates its vault pressures as efficiently as any northern Gothic building, and 'is thus liberated from divisions and becomes a series of similar cells developed in breadth as well as length'. On the other hand, he has already warned the reader that Angevin Gothic would never become 'a directing force in northern French architecture', and, after briefly discussing Candes-Saint-Martin and Saint-Serge at Angers, he asserts that these monuments 'represent the ultimate possibilities of the style'. 'Only the vault continued to evolve', he avers, 'ultimately attaining the shape of a barrel with an overabundance of ribs, like later vaults in England.' On to the Ile-de-France and the future of true Gothic.

Louis Grodecki, in his 1976 book on Gothic architecture, gives a longer and quite sympathetic account of what he calls 'the Plantagenet style'. He labels Poitiers Cathedral 'an unquestionable masterpiece' and, like Branner, credits it with being 'undoubtedly a Gothic space' — although one cannot resist pointing out the presumption of the existence of doubt. He later lauds the 'astonishing virtuosity' of Angevin architects and the 'extraordinary formal quality' and 'admirably accomplished nature' of their buildings, but ends, like Branner, with what one might call the larger historical caveat; 'but whereas development beyond the status quo was possible, logical, and even necessary in the Ile-de-France and those provinces already conquered by Gothic, Plantagenet architecture was occupied with subtleties of detail and did not have the impetus to surpass this phase'. Parisian Rayonnant thus conquers Anjou.

Neither Whitney Stoddard, nor Kimpel and Suckale, have anything to say about Angevin Gothic in their general works, so we may pass on to Jean Bony as our final

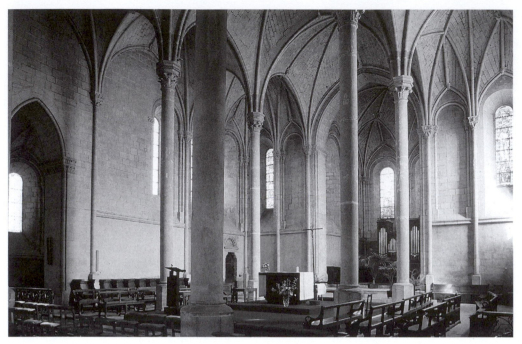

FIG. 1. Saint-Serge, Angers: choir to north-east
John McNeill

specimen. Unlike Branner, Bony does not position his discussion of Angevin Gothic next to Suger's Saint-Denis. We wait until page 306 of his book on French Gothic architecture of the 12th and 13th centuries to read about the vaults of Angers Cathedral, and the development of this style that 'steer[ed] at once a most individual course and [was] remarkably uninfluenced by the distinctive trends of Ile-de-France architecture'. Bony centres his discussion around the choir of Saint-Serge at Angers, which he characterizes as possessing 'a new degree of refinement'. We soon find, however, that refinement is not really enough. After discussing the choir's vaults — 'technically rather strange' — he complains that the presence of 'thick outer walls makes the building retain a Romanesque solidity of aspect'. He then comments on the piers — 'abnormally thin' — but quickly exposes the sham nature of this Ile-de-France pose by revealing that 'their thinness is explained by the nature of the material used for the construction of the vaults; a light porous local chalk known as *craie tuffeau*' (Fig. 1). Similarly, with those apparently thin tubes scanning the vault — this 'ribbing is made to look much thinner than it is in fact, essentially through artifices of moulding; for the actual constructional ribs which form the armature of the vault are composed of large stones, much wider than the rib moulding that projects on their inner surface and that gives an impression of frail linearity' (Pl. IB). As a result of these dissimulations, Bony can claim that 'what is Gothic at Saint-Serge at Angers is therefore nothing but features of a purely general nature; the spaciousness of the interior, the lightness of the vaulted structure, the tall slender supports, and the principle of fragmentation'. Unlike Branner, Bony does give Angevin Gothic an extra-regional progeny — according to him the rib patterning on pointed barrels such as Airvault or Fougeré became, a century later, the

source for English Decorated vaults in the West Country, which in turn led on to the prodigies of vaulting in Late Gothic Germany. But this was all part of 'a line of thought completely unrelated to the northern French concept of Gothic'.

The position of Angevin Gothic in the larger scheme of things, then, is made clear to the outsider. The early adoption of rib vaulting commands respect and the application of the new vaults to the grand, but un-northern, Romanesque formulas of the single nave and hall church results in an original synthesis that is most definitely 'Gothic'. And yet . . . This version of Gothic was without any significant future, fixated as it was on an elaboration of vault patterning that appears to have led to the style's drowning in an almost orientalist opulence of liernes.

There is, of course, an irony here. The adoption of rib vaults in their mid-12th-century form — robust, dare one say manly — leads to scholarly approbation and a place next to Saint-Denis, while their effete and mannered development in the early 13th century leads to the dead end of over-refinement, and scholarly disapproval. One could certainly sexualize these oppositions in good postmodern fashion, but the real dichotomy here is between structural efficacy or clarity, and decoration for its own sake. Rib vaulting is good and forward-looking when it is allied to structural advance, but less good when employed solely to create patterns of visual interest — looking forward, in other words, to the decorative vagaries of Late Gothic, which scholars of Branner's generation, and not only they, did their best to ignore. The eye's delight is evidently not enough to justify full Gothic accreditation, especially in France.

The post-war dismissal and subtle condemnation of Angevin Gothic depends on more than just its presumed loss of structural adventure, however. There is a larger sense that Angevin Gothic is less important and less interesting than the style of the Ile-de-France because it lacks a general dynamism or healthy restlessness, because it keeps on doing the same thing in the same way, because it does not develop or evolve; it becomes static, complacent. The same criticism, ironically, has also been levelled against Rayonnant architecture, especially in the long years after 1250 when even the mainstream history of French Gothic often gives the impression, at least as told in the general surveys, of having ended. It does seem true of both Anjou and northern France that the great building boom of 1150–1250 left relatively little to do in the second half of the century, and in the 14th century rampaging Englishmen had an even more deleterious effect on large scale building or rebuilding. But in both cases one could also argue that these styles did not evolve because the people building and using such churches did not want them to — they were satisfied with the current style, admired its solutions, and were happy to spend several decades repeating and enjoying them. The so-called heroic age of early Gothic experimentation in the Ile-de-France from *c.* 1150 to *c.* 1250 could in fact just as easily be characterized as an age of confusion over architectural goals and dissatisfaction with achieved solutions. Development and evolution are still such ingrained concepts in art-historical analysis, however, that their perceived absence is taken to be a sign of cultural decadence.

THE BUILDINGS

So far I have undertaken a critical review of the post-war historiography of Angevin Gothic without looking closely at any of the buildings themselves, always a dangerous thing to do. So let me spend the rest of my time showing you Angevin Gothic churches, and attempting a modest characterization of my own.

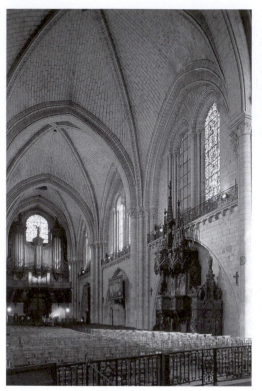

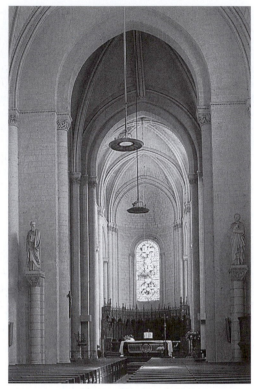

Fig. 2. Angers Cathedral: north nave
elevation to west
John McNeill

Fig. 3. Saint-Pierre, Saumur: choir seen from
nave
John McNeill

I have no real argument with the traditional overall narrative of Angevin Gothic, at least as far as the sequence of events is concerned. There seems no question that it is indeed the introduction of rib vaults and their combination with the traditional Romanesque plans of the region that leads to the development of a new aesthetic. The mid-12th-century reconstruction of the nave of Angers Cathedral is, of course, the seminal monument (Fig. 2). As we have heard, John Bilson spent much time showing how unlike domes these nave vaults are, though even he had to admit that the general idea of vast domical squares covering a single vessel must have been inspired by the Romanesque domes of churches such as Fontevraud and Angoulême. No succeeding church matched the scale of the episcopal progenitor, but there are many buildings to be found in the region that adopted the cathedral's four-part vaults for their own aisleless vessels; Blaison-Gohier, Biron, the Saint-Lazare chapel at Fontevraud, Gennes, Bressuire, or the choir of St-Pierre at Saumur (Fig. 3).

Anger's competitor for the title of originator of western French Gothic is the cathedral of Poitiers (Fig. 4). The early campaigns at Poitiers of the 1160s also use heavily moulded four-part rib vaults, but here they cover the three aisles of a hall church, another common local Romanesque *parti*. We can see the transition from Romanesque to Gothic hall with absolute clarity at Cunault, where Gothic eight-part

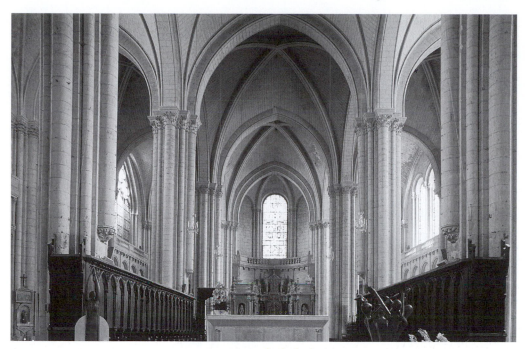

FIG. 4. Poitiers Cathedral: choir to east
John McNeill

vaults supplant the barrels and groins of the eastern sections of the church. At Poitiers itself, eight-part vaults only appear in the third campaign over the westernmost choir bays, probably during the 1190s according to Yves Blomme's chronology (Fig. 5). They are accompanied by the raising of the central vessel above its side aisles, but they continue to be supported by the same eight-shafted compound piers used in the cathedral's eastern bays. These eight-part vaults are adopted at approximately the same time in the transept and crossing of Angers Cathedral, and they soon became the standard form for smaller churches as well, whether these follow a hall church format, as at Cunault, Le Puy-Notre-Dame, or Candes-Saint-Martin, or the aisleless format of Angers Cathedral, as in the nave of Saint-Pierre at Saumur, Saint-Jean at Saumur, Mouliherne, Juigné-sur-Loire, or Craon in the Poitou. One of the grandest examples of the aisleless format allied to eight-part vaults is in fact Sainte-Radegonde at Poitiers, just down the hill from the cathedral (Fig. 6). The details of the Sainte-Radegonde nave are clearly connected to the cathedral, but the spatial format is that of Angers to the north. Clearly these two basic spatial formulas could be found in each region and both continue to be used well into the 13th century and beyond.

This conservatism in planning is, of course, among the criticisms of Angevin Gothic cited earlier. The lack of low side aisles and multi-storeyed elevations led to an undue concentration on the appearance of the vault. Let us then look at these vault appearances a little more closely.

The early four-part vaults of Anjou, from Angers Cathedral nave to smaller churches such as Saint-Vétérin at Gennes, use heavily moulded ribs supported by substantial wall responds. They do not really differ much in appearance from similar early ribbed vaults

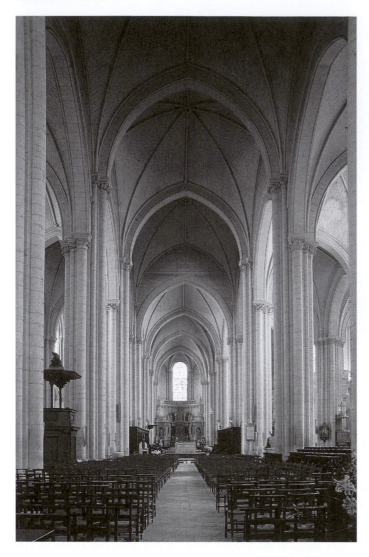

FIG. 5. Poitiers Cathedral:
general interior to east
John McNeill

over single vessels in northern France, many of which are also domical. The same is also true of apse vaults, as in the south transept chapel at Asnières or the apse at Auvers-sur-Oise (Val d'Oise). Other than the scale of the cathedral's nave, there is nothing particularly unusual aesthetically about these early vaults. The development of eight-part vaults with thin tubular ribs — or at least ribs moulded to look like thin tubes — is another matter, however, for here there are no northern counterparts. How can one explain this crucial innovation, the development of 'liernes'?

Two of the earliest examples of additional ribs are in Angers; the choir of the ancient church of Saint-Martin, and the nave of La Trinité. In both, the ribs are still heavily moulded and in both there are awkward moments in the construction of the ribs — packing under the intermediate transverse arch at Saint-Martin, and the 'breaking' of

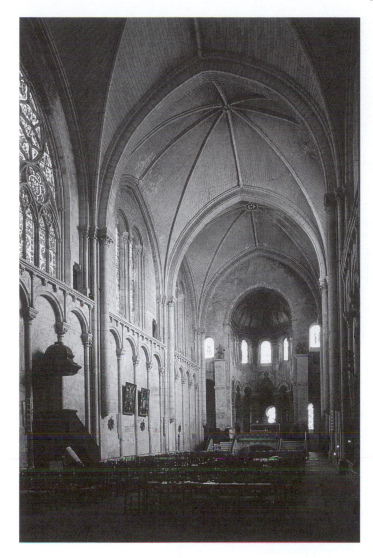

FIG. 6. Sainte-Radegonde,
Poitiers: interior to east
John McNeill

the same motif at La Trinité, in addition to the distinctive way in which the ridge rib of each vault unit in the latter is made to connect across the main transverse arch (Figs 7 and 8).[1] At Saint-Martin, the designer felt it necessary to provide vertical shafts to support the intermediate transverse arch which divide the traditional two-window unit inherited from Romanesque designs such as Fontevraud. In the eastern bay of the Saint-Martin choir, these mid-bay shafts are furnished with carving which divides the shafts into two separate sections of different diameters and draws further attention to them. Supporting all ribs with appropriate shafts is a characteristic of the earliest Gothic buildings in both the Ile-de-France and Anjou — indeed many Early Gothic masons, especially in smaller structures, seem more interested in the dense network of shafts and arches thus created than they are in creating larger windows or lighter structures.

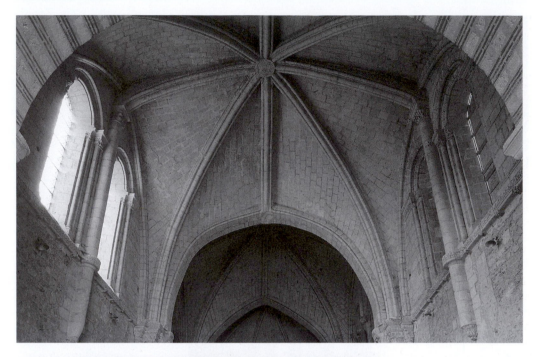

FIG. 7. Saint-Martin, Angers: west vault of presbytery
John McNeill

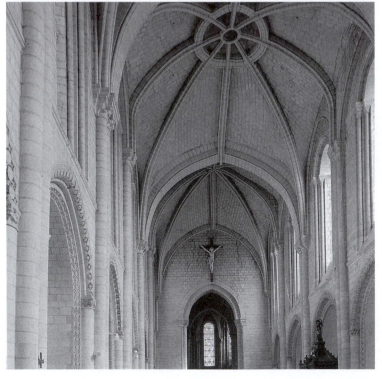

FIG. 8. La Trinité, Angers: interior to east
John McNeill

For example, if one compares the respond dividing the eastern bay from the apse at Saint-Martin with that dividing the eastern and slightly earlier western bays, it is evident that slight changes of articulation have led to an increasingly complex battery of shafts and arch mouldings. And just to stay with this point a moment longer, one might also single out the chapel of Saint-Benoît at Fontevraud as another example of the importance of articulation and shaft density in Early Gothic in Anjou as elsewhere. Here the vault is four-part and there is none of the experimental disorderliness of Saint-Martin, but the sense of filling the available wall and vault area with a multitude of architectural members is similar.

At La Trinité at Angers, which we will see this afternoon, the articulation is still more bizarre, though this is likely the result of a two-part campaign. The form of the vaults does not seem to have been foreseen when the walls with their double shaft clusters were designed, so that corbels were necessary to support the ribs when it was decided to erect eight-part vaults over double bays — although the bays in question and the shafts dividing them are absolutely uniform and show no sign of the alternation usual in buildings with mid-bay transverse ribs. Perhaps these two churches represent in miniature, then, the 'heroic age of experimentation' of early Angevin Gothic.

As ribs and, eventually, even transverse arches were reduced in bulk to thin rolls, the need to extend a visual support to each one by means of a wall shaft seems to have lessened in the minds of their designers. In the vast bays of the cathedrals of Angers and Poitiers the intermediate transverse arches end simply on the apices of the large arches defining each bay, and this becomes standard practice in most subsequent designs. Like the ribs of an umbrella, these uniform ribs appear to pattern the vault in two dimensions rather than aggressively articulating it in three. Once this mode of linear division was established it became possible to visualize more complex patterns, the 'over-elaboration' of which we heard complaint earlier. Before moving on to these new patterns, however, I would like to say something more about the initial appearance of the eight-part vault with uniformly thin ribs.

If this kind of vault first appears at Poitiers Cathedral then its inspiration may derive, at least in part, from the piers which support it. These are very tall compound affairs with thin shafts, slightly larger on the cardinal axes. The inspiration for such piers is clearly Romanesque, and one can see again at Cunault how Romanesque piers with square cores and four half-shafts turn into piers where the cores have been softened with smaller shafts of their own. At Poitiers, such piers are used throughout the cathedral, beginning with the four-part vaults of the eastern bays, so it is clear their use predates the invention of thin tubular ribs (Fig. 4). One wonders, however, if the uniform thinness of these tall piers, so different from their Romanesque counterparts at Cunault, or the massive Romanesque-derived responds of the nave of Angers Cathedral, might not have suggested to the Poitiers master a similar thinning of the elements the piers were supporting. At two of the hall church successors to Poitiers — Candes-Saint-Martin and Le Puy-Notre-Dame — the uniform thinness of pier and rib seems a very close fit (Pl. II, Fig. 9).

Whatever the specific inspiration for dividing the domical Angevin vault into equal segments by means of eight thin ribs, it is clear that the decision was an aesthetic one, having nothing to do with structure, construction or, presumably, function. The eye's delight was indeed the deciding factor here, and it was the eye's continuing dominion in the later development of Angevin vaulting that made post-war architectural historians enamoured of structural advance uncomfortable and disapproving. All one can say about this is that historians' perceptions of what principles should guide

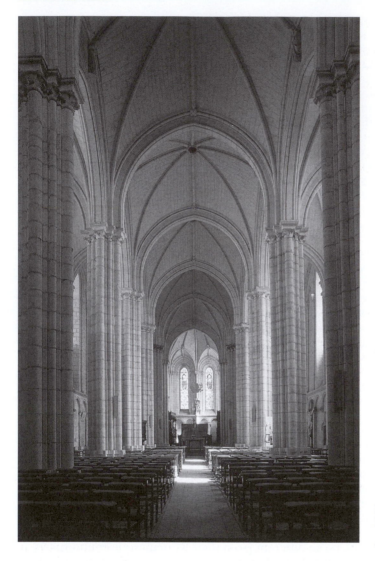

FIG. 9. Le Puy-Notre-Dame: interior to east
John McNeill

ecclesiastical architecture are far from those of the patrons and designers of 12th- and 13th-century Anjou. But what about the accusation of stasis and repetitiveness that accompanied these modernist narratives?

To test these accusations let us move into the 13th century. The first thing we notice is that more liernes appear, particularly in the eastern corners of aisleless vessels. In the larger spaces we have so far examined, each bounding arch had a rib springing from its apex. And in the aisleless spaces that were the most frequent arena for Angevin masons, each vaulting bay generally corresponded to two side windows, the system stretching back to Fontevraud and beyond. By the end of the first quarter of the 13th century, masons had come to refine this system by applying it in miniature to the eastern corners of chancels like that of Saint-Serge at Angers, so that each widow arch has a small

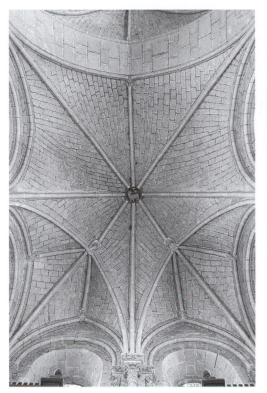

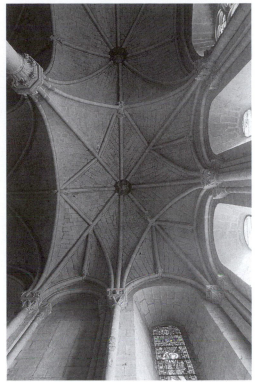

FIG. 10. Saint-Serge, Angers: axial chapel
vault
John McNeill

FIG. 11. Saint-Serge, Angers: south choir aisle,
east bay vault
John McNeill

lierne springing from its apex (Fig. 10). These meet the main diagonal rib at the same point as a diagonal arch thrown across the entire corner, turning it into a kind of ribbed Gothic squinch. It is a type of formal subdivision, similar in a way to the subdivisions in Rayonnant tracery patterns that Panofsky found so scholastic, only here worked out in three dimensions. This knotting-off-of-the-corners is frequently found in 13th-century Angevin Gothic; in addition to Saint-Serge there are examples at Asnières, Crosmières, Juigné-sur-Loire, Le Puy-Notre-Dame, Restigné, Seiches-sur-le-Loir, Saint-Jean at Saumur, and Mouliherne, though the latter is unique in placing the rib-knots at the western corners of the nave.

 If we return to Saint-Jean at Saumur, or the eastern angles of the hall choir at Saint-Serge, we will see that in both instances the designers decided to extend the system of embellished corners by providing the window or arch adjoining such a corner with its own, matching, apex-springing lierne. Here at Saint-Serge, for example, we now have four adjoining wall arches each crowned with its own bisected triangle — a kind of ribbed mitre (Fig. 11). The result for the entire bay, however, is one of asymmetry and complexity. One is meant to stare and meditate patterns, forms, and cuvatures; it is not an architecture that reveals its visual ordering at first glance, though there is very

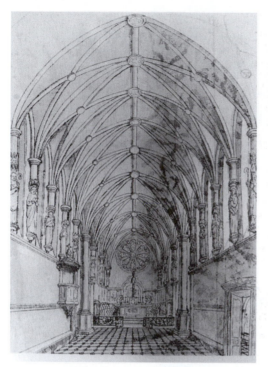

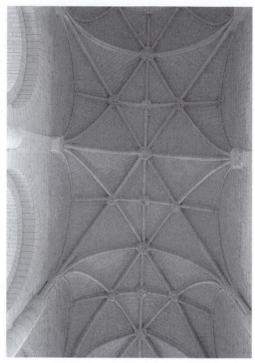

FIG. 12. Toussaint, Angers: interior to east.
Engraving by Donas, 1821, after an 18th-
century view by Gaultier

FIG. 13. Saint-Jouin-de-Marnes: nave vault
John McNeill

definitely an ordering. The relative simplicity of these single-storey spaces encourages the viewer to concentrate on the mysteries unfolding above his head.

At the chapel of Saint-Jean at Saumur, the result of adding ribs to the heads of the penultimate windows on each side does not result in asymmetry because the space is a single vessel. Once this system of ribbed subdivision moved out of its original corners, however, it was perhaps only a matter of time before it was extended the entire length of the vessel, covering each window or wall arch with the same subdivided triangle — hinged on its keystone, as it were — to provide an entire six-part arrangement in each quadrant of the original vault. The result is an entirely symmetrical design in which the original square bay, inherited from the Romanesque and defined by its two side windows, has been abandoned for a tighter unit in which each of those windows becomes the basis for its own rectangular vault pattern. Most scholars believe this design first appeared in the nave of the Augustinian abbey of Toussaint at Angers, known from drawings made before the vaults collapsed in 1815 (Fig. 12). The system was not quite complete here, as the lierne springing from the window apex does not rise all the way to the ridge, but it nevertheless appears to be the source for the later examples at Cheviré-le-Rouge, Fougeré, the Cistercian chapel of the True Cross at La Boissière, and the vaults over the Romanesque elevations at Airvault and Saint-Jouin-de-Marnes in the Poitou (Fig. 13). This is the system of net vaulting that Bony saw migrating a century later to Wells and Gloucester.

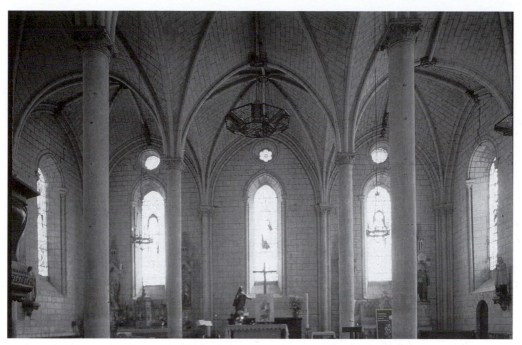

FIG. 14. Saint-Germain, Bourgeuil: choir to east
John McNeill

As the number of ribs per unit of vault grew greater, the Angevin builders simplified the actual curvature of the vault surface, so that the end result was a pointed barrel sliced by interpenetrations over the side windows — as is also the case at Wells. This was yet another departure from structural probity for the post-war scholars of French Gothic — a return to Romanesque structure to ensure the decorative proliferation of what had originally been, in their minds anyway, a purely structural feature. But elucidating the precise patterns of Angevin vaulting, while perhaps intellectually satisfying, does not really get to the heart of the aesthetic. Angevin Gothic is an architecture which demands one concentrates on detail for full understanding, or perhaps enlightenment, but it is also an architecture which provide its viewers with open and uncluttered spaces, through which the observer enjoys clear and unimpeded vistas. Let me make two final points related to this thesis.

The first is to emphasize the importance of sculpture. Not sculpture segregated to portals or even capitals, but sculpture spread over the entire vault, sometimes as figures under its springings, most commonly as bosses, large and small, that join the many segments of ribs together. The contemplation of geometric pattern is thus linked literally to the exposition of dogma, belief, and sometimes fantasy. Whether sculptural images were spatially ordered in particular ways to encourage religious contemplation I will leave to John to decide, but that they were meant to form an important part of the viewer's experience perambulating the Angevin church's open spaces must be recognized in any account of the architecture's impact.

My second, and final, point concerns the varied shapes of these open spaces. While there are certainly simple rectangular spaces exemplified by the chapels at Saumur and

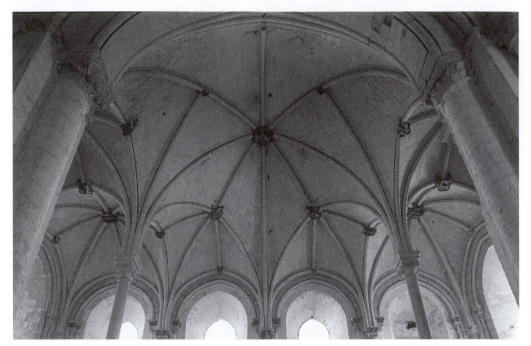

FIG. 15. Abbey of Asnières: choir vaults to east
John McNeill

La Boissière, larger Angevin churches are more complex. Take the choir of Saint-Germain at Bourgueil, for example, where two rows of cylindrical piers create three aisles of equal width and uniform vault pattern — no tied-off corners here (Fig. 14). This square is subdivided into nine smaller squares and provides an almost directionless sense of free movement which might be contrasted with the more complex east end of Saint-Serge, where the hall choir is four bays by three, and is further continued by an aisleless extended sanctuary. In addition, the side aisles of choir are narrower than its 'nave', and the piers separating them are remarkably slender. These slim monoliths create an extraordinary sense of openness, far different from the emphatic divisions of the descendants of Poitiers Cathedral at Candes-Saint-Martin and Le Puy-Notre-Dame. There is no direct parallel to Saint-Serge, but there are inventive arrangements in other churches as well (it is not alone in being alone). At Précigné, for example, there are two aisles instead of three, and there are a number of centrally planned structures such as the galilee of St-Florent-lès-Saumur, not to mention the prodigy that is the north porch at Candes-Saint-Martin. Let me pass over these, however, to end with the east arm of the abbey of Asnières (Fig. 15). Here the hall choir has even more attenuated monolithic cylinders than at Saint-Serge, but is wider laterally than it is deep. The side aisles are only two bays long and are exactly half the width of the central aisle. This central aisle, on the other hand, is only one bay long, because its square must necessarily be twice as long and four times the area of each aisle bay. The eastern corners of this central square are tied off to match the smaller vaults of the aisle bays they flank, but what gives Asnières its special complexity is the way its master mason has decided each thin pier must support a symmetrical sprout of eight ribs. Of the diagonal ribs, two are the

diagonals of the smaller aisle bays, and one forms the boundary for the central bay's corner rib-squinches, but the remaining rib simply runs into the major diagonal of the central bay. As a result there is a diminution in rib density from east to west, and also laterally, from sides to centre. The dense networks of the outer walls — north, east, and south — give way diagonally to plainer surfaces adjacent to the large arch opening into the transept. Like Saint-Serge, this eminently readable but complex space requires movement and concentration for full appreciation.

In conclusion, one might say that Angevin Gothic is indeed an isolated phenomenon, having little discourse with contemporary developments to the north-east. It has no influence on those developments, and one may doubt whether Bony's presumptions as to its influence on English Decorated Gothic could withstand serious scrutiny as well. There is no question, either, that Rayonnant forms began to displace indigenous ones in the second half of the 13th century, as they did in other areas of France. It was not the harbinger of an international future, but then neither was the nave of Wells Cathedral or, for that matter, the double-shell elevation of Bourges. What later generations may choose to emulate is a facet of the history such later generations are making, and it is anachronistic to fasten the preferences of such successors on the architecture of their forbears. As the grand modernist narratives have crumbled in many disciplines, or at least found themselves besieged, many have mourned the spread of intellectual anarchy and lack of scholarly consensus. If, on the other hand, such developments allow us to appreciate without teleological embarrassment the achievements and beauties of as fine a style as Angevin Gothic, then perhaps we should lend at least an occasional shoulder to the battering rams.

EDITORIAL NOTE

This article is a transcription of the paper Larry Hoey read to the Conference on the morning of Tuesday, 25 July. It includes the hand-written amendments made to the text recovered from his personal effects, and editorial interventions have been confined to matters of spelling and punctuation. Deciding how best to illustrate the article was less straightforward, and the editors can only hope that their choice of images, many of them taken on site with Larry over the summer of 1999, helps clarify the points at issue.

The authors and works cited in the text are Y. Blomme, *Anjou Gothique* (Paris 1998); J. Bony, *French Gothic Architecture of the 12th and 13th Centuries* (Berkeley 1983); R. Branner, *Gothic Architecture* (New York 1961); L. Grodecki, *Gothic Architecture* (English edn, pub. New York 1976).

NOTE

1. The choir of Saint-Martin at Angers was constructed from west to east, each of the two main vaulting bays being treated differently and the whole likely to have been completed some time before the reported verificaton of the relics of Saint-Loup at Saint-Martin in 1195. During the spring of 2000, a scaffold was erected in the area east of the crossing, allowing for close inspection. This revealed marked differences in constructional techniques between the two straight bays, and there is now considerable discussion as to whether the vault over the western bay might in fact predate the nave vaults of Angers Cathedral.

Les vitraux du chœur de la cathédrale d'Angers: commanditaires et iconographie

KARINE BOULANGER

The stained glass windows of the choir of Angers Cathedral can be dated to c. 1230–35 and still carry evidence of heraldry, implicitly drawing attention to the role of the donors. Bishop Guillaume de Beaumont (1202–40) gave the windows of Saint-Julien of Le Mans, Saint Thomas Becket and of the Virgin and Child, and undoubtedly participated in the planning of the iconographic programme. Other members of the cathedral chapter were also involved, such as Richard de Tosny, cathedral treasurer and a nephew of Bishop Guillaume, who commissioned the window representing John the Baptist. And another canon, who can no longer be identified, was represented at the feet of the Virgin in the Tree of Jesse window.

Taken as a whole, the iconographic programme demonstrates a strong concern for the relics possessed by the cathedral, and the cult of certain saints within the diocese. The windows exalt the ecclesiastical hierarchy, and particularly emphasise the role of the episcopacy by representing the lives of sainted bishops. Local beliefs are also strongly upheld; the windows glorify the antiquity of the bishops of Angers and affirm the apostolate of Saint-Julien of Le Mans. A considerable number of scenes depict the fight against demons and pagan practices. Furthermore, we notice the glorification of the Virgin. One window shows the Virgin in Majesty and another recalls the story of Theophilus. Finally, the tense relations between representatives of temporal and spiritual power are underlined in the lives of Saint-Eloi, Saint-Julien and Saint Thomas Becket.

Le chœur de la cathédrale d'Angers fut édifié entre 1220 et 1240. Cette construction est à replacer dans un mouvement plus général qui vit l'achèvement de la cathédrale, commencée au milieu du XIIe siècle. Dès le début de son épiscopat, l'évêque d'Angers Guillaume de Beaumont (1202–40) commença à organiser le fonctionnement de la fabrique. Trois chartes traitent de cette organisation, datées de 1209, 1215 et 1218:[1] on y découvre le mode de financement de l'institution, ses charges et ses dirigeants. Les premiers travaux menés sous l'épiscopat de Guillaume de Beaumont concernèrent le porche de façade, aujourd'hui disparu, puis le chœur de l'édifice qui fut agrandi entre 1220 et 1240. Enfin, dès 1232 on décida d'agrandir les bras du transept. Le gros des travaux était achevé en 1240, car à cette date Guillaume de Beaumont qui venait de donner les stalles fut inhumé à la croisée du transept.[2] Si aucun texte ne subsiste sur la création des vitraux provenant du chœur de la cathédrale, leur style permet de les dater des années 1230–35. Aucun n'est postérieur à 1240.

Malheureusement, la vitrerie de la cathédrale d'Angers ne nous est pas parvenue intacte (Fig. 1). Ainsi, dès 1451 un violent incendie ravagea les parties orientales de l'édifice. A la suite de ce sinistre, les vitraux du bras nord du transept furent

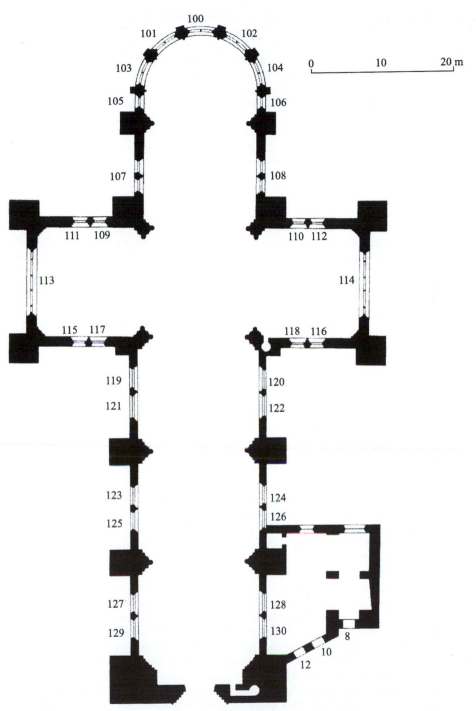

Fɪɢ. ɪ. Plan de la cathédrale d'Angers avec numérotation des baies. Extrait de
*Recensement des vitraux anciens de la France: vol. 2, Les vitraux du Centre et des Pays
de la Loire* (Paris 1981), 287

complètement détruits. Dans les années suivantes, André Robin chargé de l'entretien de la vitrerie, créa de nouveaux vitraux pour le transept et restaura les vitraux du chœur.[3] Plus tard, une expertise de 1533 menée à la suite d'un nouvel incendie, déclara que les vitraux de la cathédrale étaient en très mauvais état.[4] Enfin, au XVIIIe siècle on détruisit des vitraux pour vitrer en blanc une partie de l'édifice et les verrières encore en place furent remaniées, puis changées d'emplacement plusieurs fois au cours du XIXe siècle.[5]

L'examen attentif de toutes les verrières encore présentes dans la cathédrale et l'étude des textes d'archives ont cependant permis de retrouver les sujets de quatorze vitraux du chœur, sur seize, et parfois leurs emplacements au XIIIe siècle. En outre, la présence d'armoiries dans certains vitraux peut parfois indiquer si le donateur s'est impliqué personnellement dans le choix des thèmes illustrés.

LES COMMANDITAIRES

L'aspect très fragmentaire des vitraux encore présents explique que nous ne connaissions pas tous les commanditaires et donateurs des vitraux du XIIIe siècle. En effet, de nombreux registres sont manquants, en particulier les registres inférieurs qui présentent traditionnellement les donateurs. Cependant, on remarque des traces d'armoiries dans les vitraux de la baie 107 mais elles ont été remplacées par des bouche-trous. D'autres armoiries sont encore visibles dans trois verrières du chœur de la cathédrale, mais aucune trace de dons laïcs ou encore corporatifs, fréquents par exemple dans les vitreries des cathédrales du Mans ou encore de Chartres, ne subsiste dans les vitraux de la cathédrale angevine.

Le rôle de l'évêque

Les principaux donateurs, logiquement, paraissent donc avoir été l'évêque et son chapitre. Généralement, le chapitre élaborait le programme iconographique avec l'accord de l'évêque qui pouvait participer activement aux choix effectués.[6] L'évêque Guillaume de Beaumont (1202–40) avait à cœur l'embellissement de sa cathédrale car il organisa la fabrique, contribua à son financement en donnant 30 livres prises sur sa mense en 1209 et mena à bien l'achèvement des travaux. Membre de la famille des vicomtes du Maine, il était apparenté au roi d'Angleterre et devait son siège à Jean sans Terre. En effet, lors de la mort de l'évêque Guillaume de Chemillé en 1200, les chanoines d'Angers avaient procédé à une élection. Leurs voix se divisèrent entre deux candidats: le chantre de Saint-Martin de Tours et l'archidiacre d'Angers Guillaume de Beaumont. Le légat du pape cassa l'élection et ordonna aux deux partis en présence de se pourvoir à Rome. Les Beaumont eurent alors recours à Jean sans Terre qui désirait que l'évêque d'Angers lui soit favorable: il était donc sensible à la candidature de Guillaume de Beaumont, son cousin et frère de l'un de ses amis. Le roi accorda un prêt de 500 marcs d'argent à Raoul de Beaumont (le frère aîné de l'archidiacre) pour qu'il puisse envoyer à Rome deux chanoines chargés de défendre la cause de Guillaume. En 1202, le pape Innocent III annonça qu'il préférait que les chanoines d'Angers élisent l'un des leurs, ce qui excluait le chantre de Saint-Martin et satisfaisait le roi d'Angleterre. Guillaume de Beaumont devint donc évêque d'Angers en 1202.[7] La notice qui est consacrée à l'évêque dans l'obituaire de la cathédrale rappelle les nombreux dons qu'il fit: outre les objets liturgiques, il donna deux devants d'autel, fit réaliser des châsses et finança les stalles en 1240.[8]

Aucun texte ne parle précisément des vitraux, mais deux d'entre eux portent encore les armoiries de l'évêque Guillaume de Beaumont. Il s'agit des vitraux de saint Julien du Mans (B. 101) et du vitrail de saint Thomas Becket (B. 108a). On remarque la présence dans le vitrail de saint Julien d'un évêque agenouillé accompagné de l'inscription WILS montée en partie à l'envers et placée face à des armoiries: des chevrons d'or et de gueule qui correspondent aux armoiries des Beaumont, connues notamment par des dessins des tombes et des vitraux d'Etival par Gaignières (Pl. IIIA).[9] Le vitrail de saint Thomas Becket comporte simplement quatre écus aux armoiries des Beaumont, placés dans les panneaux de bordure.

Outre ces deux œuvres, il faut aussi citer le vitrail de la Vierge à l'Enfant actuellement dans la nef (B. 129) et qui provient en réalité du chœur, de la baie 106. Aux pieds de la Vierge sont représentés deux évêques. Le vitrail est actuellement incomplet et les armoiries ont disparu. Mais la date de ce vitrail, vers 1230–35, permet de l'attribuer à l'épiscopat de Guillaume de Beaumont. Il est vraisemblable que l'un des donateurs soit l'évêque d'Angers, peut-être accompagné de la représentation de son oncle Raoul de Beaumont (1177–97) qui fut lui aussi évêque d'Angers et éleva son neveu. L'évêque d'Angers semble donc s'être intéressé de près à la réalisation de la vitrerie du chœur de sa cathédrale en finançant au moins trois vitraux.

Le chapitre

Les membres du chapitre furent aussi de généreux donateurs. L'exemple le plus célèbre est sans conteste celui du chantre Hugues de Semblançay qui finança dans la seconde moitié du XIIe siècle une dizaine de verrières pour la nef nouvellement construite. Sa notice dans l'obituaire de la cathédrale rappelle aussi d'autres dons d'objets liturgiques et de livres. Plus tard, au XIIIe siècle, le chantre Guillaume le Baacle donna lui aussi une châsse destinée à abriter les reliques de saint René.[10]

Le vitrail de saint Jean-Baptiste comporte deux séries d'armoiries. L'une d'entre elles (les pallés brisés d'or et de gueule) appartiennent à une restauration ancienne de ce vitrail.[11] Les écus présentant une manche mal taillée de gueule sur champ d'argent avaient été identifiés au début du siècle par Louis de Farcy comme étant les armoiries de Simon de Renoul, un archevêque de Tours du XIVe siècle. Louis de Farcy se basait sur un manuscrit tourangeau pour se justifier. Cependant, les émaux des armoiries du manuscrit sont inversés par rapport à ceux des armoiries du vitrail et le manuscrit est daté actuellement du XVe siècle.[12] En revanche, les verres des armoiries du vitrail datent bien du XIIIe siècle. Les écus placés dans les bordures du vitrail de saint Jean-Baptiste correspondent en réalité aux armoiries d'une famille normande, les Tosny. Elles sont représentées dans la chronique de Matthieu Paris et attestées par des textes.[13]

La famille de Tosny entretenait des liens étroits avec les vicomtes du Maine et le clergé angevin. En effet, le trésorier de la cathédrale d'Angers entre environ 1230 et 1252 était Richard de Tosny. Il est brièvement mentionné dans l'obituaire de la cathédrale d'Angers et Matthieu Paris situe sa mort en 1252.[14] Il était le fils de Constance de Beaumont, sœur de l'évêque d'Angers, qui avait épousé Roger de Tosny et vivait à Flamstead. Elle reçu elle aussi des dons de Jean sans Terre.[15] Ces liens familiaux faisaient de Richard de Tosny le neveu de l'évêque d'Angers. La présence des armoiries de Richard de Tosny indique qu'il donna certainement le vitrail de saint Jean-Baptiste.

Richard de Tosny ne fut pas le seul membre du chapitre à financer les vitraux. En effet, le vitrail l'Arbre de Jessé comporte la représentation d'un chanoine agenouillé aux pieds de la Vierge (Pl. IIIB). Aucune inscription ou armoiries ne l'accompagnent et

deux panneaux inférieurs du vitrail sont manquants. Il est donc impossible de l'identifier. Il semble que ce chanoine ait insisté pour se faire représenter aux pieds de la Vierge, plutôt que dans le bas du vitrail, comme cela était habituel. En effet, la figure s'insère dans un espace extrêmement restreint, à cheval sur deux panneaux et le maître-verrier n'a pu placer une inscription ou des armoiries près de la figure du chanoine. L'artiste avait certainement dû rejeter ces éléments dans l'un des panneaux du bas du vitrail.[16]

ICONOGRAPHIE

Programme global

Le programme iconographique développé dans le chœur de la cathédrale d'Angers comportait seize verrières et cinq roses (Fig. 2). Dans les roses prenaient place le Christ entouré des quatre symboles des Evangélistes, la Vierge, saint Jean-Baptiste (ces deux roses ont aujourd'hui disparu), saint Pierre et saint André. Ces roses avaient donc pour sujet la hiérarchie céleste. Dans la travée droite, les quatre vitraux se répondaient deux par deux. Face à saint Pierre (B. 107a) se trouvait le récit de la vie de saint Jean-Baptiste (B. 108b): deux martyrs tués sur l'ordre d'un mauvais souverain, compagnons du Christ. Près d'eux, face à face, les verrières de saint Eloi (B. 107b) et de saint Thomas Becket (B. 108a) insistaient aussi sur le rôle du souverain. Ainsi, face à Clotaire soutien du futur évêque de Noyon, Henri II est clairement présenté comme un homme mauvais, responsable de la mort de son ancien chancelier.

Dans les deux fenêtres simples ouvrant sur l'abside se trouvaient le récit de la vie de saint Laurent (B. 105, actuellement B. 103a) et la représentation de la Vierge à l'Enfant (B. 106, actuellement B. 129). La Vierge se trouvait dans cet emplacement encore en 1533 et la position de l'enfant, tourné de trois-quarts et bénissant ainsi le chœur, confirme qu'il s'agissait de son emplacement ancien.[17] La verrière de saint Laurent a été déplacée et raccourcie, mais sa reconstitution indique clairement qu'elle provenait de la fenêtre de la baie 105, plus haute que les autres fenêtres de l'abside.

Il est plus difficile de déterminer dans quel ordre étaient placées les vitraux de l'abside. Les thèmes illustrés étaient les suivants:
– la vie de saint Julien du Mans développée sur deux verrières (actuellement B. 101);
– celle de saint Martin également déployée sur deux vitraux (actuellement B. 102b);
– la vie de saint Maurille (actuellement B. 102a);
– l'histoire de Théophile (actuellement B. 119).

Enfin, un Arbre de Jessé (actuellement B. 103b) et la vie publique du Christ ou la Vocation des Apôtres (actuellement B. 127) prenaient certainement place dans le fenêtre d'axe (B. 100).

Les vitraux de saint Maurille et saint Martin sont aujourd'hui très fragmentaires car ils ont été presque entièrement refaits en 1858 à la suite d'une restauration, mais un dessin antérieur à la restauration conservé aux archives diocésaines confirme leur iconographie.[18] D'autre part, la reconstitution de la verrière de saint Martin laisse penser que le récit se développait à l'origine sur deux verrières, à l'image du vitrail de saint Julien du Mans. Quant aux verrières de Théophile et de la Vocation des Apôtres, il n'en reste que quelques fragments. Ainsi, la scène de la présentation d'un poisson à un personnage assis est caractéristique de l'histoire de Théophile: le diacre vient de passer un pacte avec le diable et accepte des présents coûteux (B. 119).[19] La scène de la vocation de saint Pierre et de saint André (B. 127) peut provenir d'une verrière de la vie

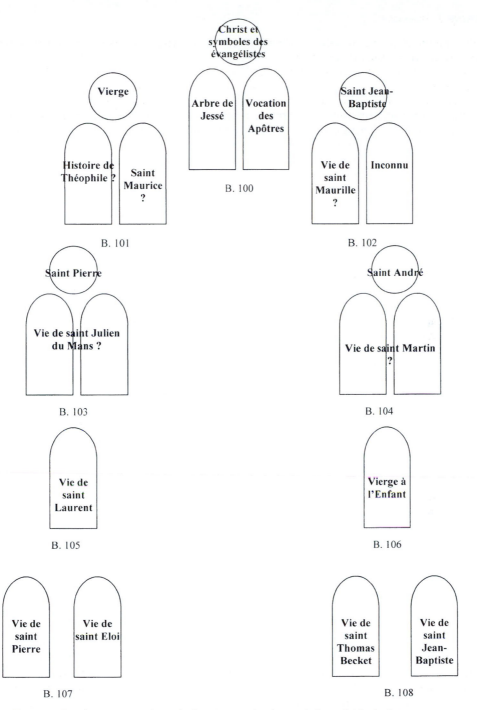

Fig. 2. Emplacements présumés des vitraux du chœur de la cathédrale d'Angers au XIIIe siècle

Dessin K. Boulanger

publique du Christ, ou plus probablement de la Vocation des Apôtres, comme à Chartres dans la baie d'axe (B. o).

Quelques thèmes récurrents

La très grande majorité de ces vitraux reflétait la composition du trésor de reliques possédé par la cathédrale ou des églises angevines au XIIIe siècle et dont plusieurs inventaires nous sont parvenus. Seuls les vitraux de saint Eloi et de saint Thomas Becket échappaient à ce lien. Cependant, le culte de l'évêque de Noyon était célébré dans des édifices de moindre importance de la région, ainsi qu'à Tours et au Mans. La cathédrale mancelle avait d'ailleurs une chapelle dédiée à ce saint.[20] Quant à Thomas Becket, la formidable expansion de son culte au XIIe et surtout au XIIIe siècle explique aisément la présence d'une verrière dédiée à ce saint à Angers.

L'épiscopat

Le programme vitré du chœur de la cathédrale insistait sur la hiérarchie ecclésiastique. Ainsi, les saints qui figurent dans les vitraux sont pour la plupart évêques, ou bien diacres dans le cas de saint Laurent et de Théophile. Les vitraux angevins insistent particulièrement sur les évêques de la province de Tours: on retrouve ainsi saint Martin, saint Maurille et saint Julien. A travers le récit de leur vie, c'est en réalité l'Eglise d'Angers et ses évêques qui sont exaltés.

L'histoire de saint Martin faisait l'objet de plusieurs vitraux à la cathédrale d'Angers au XIIIe siècle. En façade prenait place un immense vitrail créé au début du XIIIe siècle qui était consacré au saint tourangeau. Quelques années plus tard, deux autres verrières illustrant le même thème, de dimensions plus restreintes, ornèrent le chœur (Fig. 3). Il faut remarquer qu'outre son immense prestige, saint Martin entretenait des liens particuliers avec l'Eglise angevine. En effet, une légende très répandue, mais assez tardive et contestée, relatait qu'il était revenu de pèlerinage à Agaune avec une fiole contenant du sang de saint Maurice (saint patron de la cathédrale d'Angers) et de la légion thébaine. Il fit don de la relique à la cathédrale en 396 et dédia alors l'édifice à saint Maurice.[21] La vie du saint tourangeau, rédigée par Sulpice Sévère, servit de modèle à de nombreux récits postérieurs comme par exemple celui de saint Julien du Mans. En effet, on remarque que certains faits présents dans la légende de saint Martin se retrouvent dans la vie du saint manceau comme la destruction d'un temple païen, la résurrection de trois personnes (des enfants dans le cas de saint Julien) et le jaillissement miraculeux d'une source.[22]

Justement, la vie de saint Julien du Mans figurait dans deux verrières et était tout à fait à sa place dans le chœur de la cathédrale d'Angers, côtoyant saint Martin et saint Maurille, deux des plus anciens et prestigieux évêques de la métropole. D'autre part, une légende liait plus particulièrement saint Julien à Angers. En effet, les clergés angevins et manceaux firent courir le bruit que Défensor, baptisé par Julien et devenu son ami, fut élu plusieurs années après premier évêque d'Angers. Cette légende reposait uniquement sur les noms identiques des deux personnages.[23]

Ces deux verrières de saint Julien présentaient aussi un élément de polémique. Elles affirmaient ainsi sans détours que saint Julien du Mans (évêque du IIIe siècle) était Simon le Lépreux qui avait reçu le Christ dans sa maison. La scène est aujourd'hui séparée sur deux registres: d'un côté la scène du repas et de l'autre Simon lavant les mains du Christ (Fig. 4). La présence de l'inscription 'Sanctus Iulianus' sur ce panneau

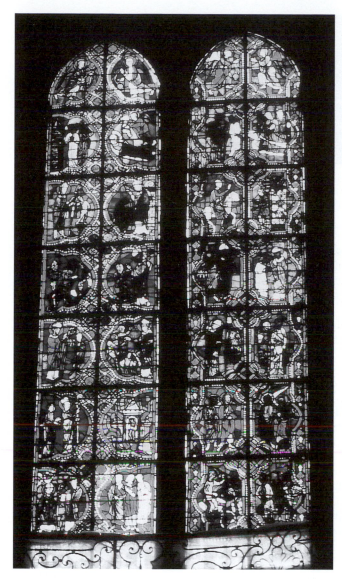

FIG. 3. Verrières de saint
Maurille et de saint Martin,
B. 102
K. Boulanger

affirme clairement que l'Eglise d'Angers soutenait les prétentions de la cathédrale du Mans (Fig. 5). Celle-ci, grâce à des textes du VIIIe siècle, créés de toutes pièces pour rehausser le prestige de la cathédrale, affirmait que saint Julien était en réalité Simon le Lépreux et qu'il avait été envoyé évangéliser les Cénomans sur l'ordre de saint Clément.[24] Cette légende avait été acceptée par de nombreuses personnalités, mais au Mans les autres sanctuaires la refusaient. La rédaction d'une nouvelle vie de saint Julien par Lethald qui réfutait le récit forgé de toutes pièces au VIIIe siècle ajouta à la polémique.[25] La cathédrale d'Angers prenait donc position en faveur de l'hypothèse défendue contre toute vraisemblance par la cathédrale du Mans. Plus tard, la cathédrale

FIG. 4. Simon le Lépreux, alias saint Julien, lavant les mains du Christ, B. 101b, pn. 6, après restauration

K. Boulanger

FIG. 5. Inscription désignant saint Julien, B. 101b, pn. 6, après restauration

K. Boulanger

de Tours fit de même en représentant dans un vitrail du chœur la scène du repas du Christ chez Simon le Lépreux puis l'envoi en mission de saint Julien par saint Clément.[26]

Enfin, saint Maurille, évêque d'Angers contemporain de saint Martin, figure aussi parmi les saints évêques représentés dans le chœur de la cathédrale angevine (Fig. 3). Il fut ordonné prêtre et consacré évêque par le saint tourangeau et comme celui-ci, il détruisit des temples païens. Saint Maurille faisait l'objet d'un culte fervent à Angers: en effet, sa châsse était placée dans le chœur derrière le maître-autel. L'épisode de la mort et de la résurrection par saint Maurille de l'enfant René, appelé lui aussi à devenir évêque d'Angers fut débattu à de nombreuses reprises. S'il ne fait plus aucun doute que l'histoire de saint René relève entièrement de la légende, au XIIIe siècle on tentait d'établir fermement sa réalité. C'est ainsi qu'une reconnaissance des reliques eut lieu en 1255.[27] Le vitrail de saint Maurille ne relate pas cet épisode fameux, mais il est possible qu'une verrière de la cathédrale ait été consacrée à saint René.[28] Le vitrail de saint Maurille a clairement été composé en écho aux vitraux de saint Julien car des épisodes semblables ont été illustrés: les deux saints sont représentés guérissant des personnes mordues par un serpent, délivrant des prisonniers et détruisant des temples païens. Ces épisodes faisaient bien entendu référence à la légende de saint Martin rédigée par Sulpice Sévère. Saint Martin servait donc de modèle aux récits des vies de saint Julien et de saint Maurille et le saint évêque d'Angers paraissait en quelque sorte l'émule du saint tourangeau et du saint manceau.

La lutte contre les démons

Tous les récits illustrés par les vitraux du chœur de la cathédrale d'Angers insistent aussi sur la lutte contre les démons et les pratiques païennes. Ainsi, le vitrail de saint Maurille est centré sur cet aspect car le saint est représenté détruisant des idoles à Chalonnes, puis le temple de Priciacus. Saint Julien du Mans, s'il détruit des idoles (à Artinis), délivre aussi des possédées: les maîtres-verriers ont ainsi représenté la délivrance de la possédée de Ruiliacum. Les démons réapparaissent dans le vitrail de saint Pierre, aidant puis abandonnant Simon le Magicien. Enfin, Saint Eloi, s'il lutte moins contre le culte des idoles païennes, est cependant confronté lui aussi au diable. En effet, le saint est représenté dans sa forge tandis qu'apparaît une femme. Il soupçonna une ruse du démon et lui pinça le nez avec des tenailles chauffées à blanc. La femme se

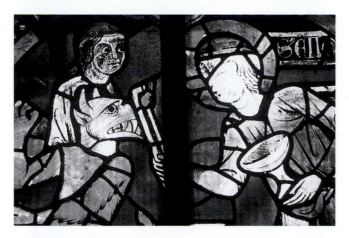

Fig. 6. Scène du diable dans la forge, B. 107b, pn. 24, après restauration

K. Boulanger

transforma alors en démon. C'est l'instant de cette transformation qui est représenté dans le vitrail d'Angers (Fig. 6). Ce récit se référait à une tradition orale et se retrouvait aussi dans la légende de saint Dunstan. Enfin, le récit de Théophile actualisait encore cette lutte contre le diable en montrant un diacre dévoré par le ressentiment et succombant aux tentations du diable.

Glorification de la Vierge

Cette histoire de Théophile permettait par ailleurs de glorifier la Vierge qui intercéda en faveur du diacre repenti. La Vierge, à laquelle la cathédrale avait été primitivement dédiée, apparaissait dans de nombreux vitraux de la cathédrale d'Angers.[29] Elle figurait bien sûr dans les deux vitraux consacrés à l'Enfance du Christ (réalisés pour des fenêtres de la nef et du transept, actuellement B. 127 et B. 100b). Mais elle était aussi présente dans un vitrail de la Dormition, créé à la fin des années 1190, au sommet duquel prenait place son couronnement (B. 123). Dans le chœur, elle était certainement placée à la droite du Christ en majesté dans les roses de l'abside. Les sculptures des voûtains de l'abside représentent par ailleurs une déésis: à la clef de voûte figure le Christ montrant ses plaies, les sculptures des voûtains montrent la Vierge encadrée de saint Jean, saint Jean-Baptiste et de quatre anges portant les instruments de la Passion.[30] Le vitrail résumant le mieux cette dévotion à la Vierge était bien entendu celui de la Vierge à l'Enfant placé au XIIIe siècle dans la baie 106, situé presque à l'aplomb d'un autel dédié à Notre-Dame.[31]

Pouvoir spirituel et pouvoir temporel

Enfin, le thème de la lutte entre les représentants du pouvoir spirituel et du pouvoir temporel, affirmée dans de très nombreux édifices, notamment à la cathédrale de Chartres, transparaissait dans de nombreux vitraux. L'issue de la lutte était générale-ment funeste pour le saint, comme par exemple pour saint Laurent qui ne cesse pourtant de tenter de convertir Dèce lors des différentes étapes de son supplice (B. 103a). L'exemple le plus parfait de ces relations conflictuelles était le récit de la vie de saint Thomas Becket (B. 108a).[32] Le vitrail consacré à ce saint à Angers montre, selon un schéma très classique, les discussions entre le souverain et l'archevêque. Il présente

aussi Henri II sous son plus mauvais jour en le figurant de profil, grimaçant comme un bourreau, et éloignant son fils de son tuteur après l'avoir fait couronner par l'archevêque Roger d'York ce qui constituait un véritable camouflet pour l'archevêque de Canterbury (Fig. 7). La scène du refus d'Henri le Jeune de recevoir saint Thomas Becket peut ainsi avoir plusieurs interprétations:[33] la représentation du jeune homme couronné rappelle tout d'abord le scandale causé par son couronnement par l'archevêque Roger d'York. En effet, seul l'archevêque de Canterbury avait ce droit. La réaction des différents opposants à Henri II à la suite de cet évènement ne se fit pas attendre: Thomas Becket voulut lancer l'interdit sur le royaume, le pape Alexandre III suspendit les évêques présents lors de la cérémonie et Louis VII se déclara scandalisé de l'exclusion de Marguerite de France (femme d'Henri le Jeune) du couronnement. D'autre part, la scène du vitrail d'Angers montre Henri le Jeune écartelé entre son père et son ancien précepteur, subissant la mauvaise influence d'Henri II et se détournant de l'archevêque.

Les relations entre le clergé et le souverain pouvaient être plus détendues, voire amicales. Les vitraux de saint Eloi (B. 107b) et de saint Julien (B. 101) montrent ainsi le futur évêque en bons termes avec le roi et le gouverneur du Mans. En effet, saint Eloi faisait partie de la cour mérovingienne, et fut monétaire de Clotaire puis ambassadeur de Dagobert en plusieurs occasions. Le vitrail de saint Julien insistait aussi sur les bonnes relations entre le pouvoir spirituel et le pouvoir temporel car saint Julien, qui baptisa Défensor, est figuré obtenant de lui la libération de prisonniers et envoyant trois diacres le prévenir de sa mort qui affecta beaucoup le gouverneur (Fig. 8).

Les vitraux du chœur de la cathédrale d'Angers, bien que lacunaires, étaient conçus selon un programme iconographique rigoureux mettant en valeur l'épiscopat et insistant particulièrement sur l'ancienneté de l'épiscopat angevin. D'autres thèmes étaient développés parallèlement, tels que la lutte contre le démon, la glorification de la Vierge et le rapport entre les représentants du pouvoir spirituel et temporel. Ces thèmes n'étaient pas originaux car on les retrouve dans d'autres édifices. Cependant, il faut noter qu'ils sont toujours 'actualisés' par un récit plus populaire comme l'histoire de Théophile ou par le rappel de faits historiques récents comme pour saint Thomas Becket.

La personnalité des donateurs n'est pas à négliger pour expliquer la conception d'un tel programme. L'évêque était bien entendu tenu par les lois canoniques d'embellir la cathédrale, de contribuer financièrement aux travaux.[34] Mais Guillaume de Beaumont fit plus. Ce n'est pas un hasard si ses armoiries figurent sur les vitraux de saint Julien et de saint Thomas Becket. L'assimilation de saint Julien à Simon le Lépreux est à lier avec le passé de Guillaume de Beaumont qui fut chanoine du Mans avant d'être archidiacre d'Angers, puis évêque. L'évêque montrait qu'en tant qu'ancien membre du clergé manceau il approuvait les prétentions de la cathédrale du Mans.[35] Il fut peut-être aussi à l'origine du choix des épisodes représentés dans les verrières de saint Julien et de saint Maurille, la seconde étant composée de façon à faire écho au récit de la vie du saint manceau, les deux légendes rappelant les principaux faits de la vie de saint Martin. Guillaume de Beaumont chercha aussi sans doute à commémorer la mémoire de son oncle Raoul de Beaumont (1177–97), lui-aussi évêque d'Angers, en le faisant représenter aux pieds de la représentation de la Vierge à l'Enfant. Enfin, la présence des armoiries du prélat dans la bordure du vitrail de saint Thomas Becket, montre que le thème de la lutte du pouvoir spirituel et du pouvoir temporel (et la supériorité du premier) importait fort à l'évêque d'Angers, comme à de nombreux ecclésiastiques de haut rang au XIIIe siècle. Si Guillaume de Beaumont joua un rôle important dans l'établissement de l'iconographie des vitraux du chœur de la cathédrale angevine, son neveu Richard de

Fig. 7. Henri le Jeune refusant de recevoir saint Thomas Becket, B. 108a, pn. 18 et 19
K. Boulanger

Fig. 8. Trois diacres avertissant Défensor de la mort de saint Julien, B. 101a, pn. 3 et 4, après restauration
K. Boulanger

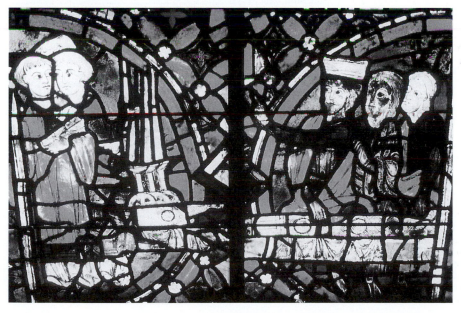

Tosny ne semble pas avoir marqué le même intérêt pour l'iconographie: en effet, le vitrail de saint Jean-Baptiste dans lequel il fit placer ses armoiries présente une iconographie tout à fait traditionnelle.

NOTES

1. Ces chartes sont conservées aux Archives départementales du Maine-et-Loire, G 378, fols 64 et 66, et à la Bibliothèque municipale d'Amiens, MS Lescalopier 2, fol. XIVv.

2. Pour les différentes phases de la construction, voir M.-P. Subes-Picot, 'Le cycle peint dans l'abside de la cathédrale d'Angers et sa place dans l'art du XIIIe siècle' (thèse dactylographiée non publiée, Paris IV 1996), vol. 1, 23–50.

3. AD M-et-L, 16 G 13, fols 9, 12, 24v.

4. AD M-et-L, G 264, pp. 69–70.

5. Voir les AD M-et-L, G 268, p. 161, AN F 19 7604, F 19 7605, F 19 7606 et F 19 7607 et Archives diocésaines, série P.

6. S. Balcon, 'Le rôle des évêques dans la construction de la cathédrale de Troyes et la réalisation du décor vitré d'après l'étude des baies hautes du chœur' (à paraître); D. Cailleaux, La cathédrale en chantier, la construction du transept de Saint-Etienne de Sens d'après les comptes de fabrique, 1490–1517 (Paris 1999), 112–13. A Angers, en 1451 lorsque qu'il fallut créer de nouveaux vitraux pour le transept, le contrat passé avec André Robin indique que les chanoines devaient décider du programme iconographique (AD M-et-L, 16 G 13, fol. 9).

7. A. Lyons, 'The capetian conquest of Anjou' (unpublished Ph.D. thesis, University of Baltimore 1976), 153–54; T. D. Hardy, Rotuli litterarum patentium in turri Londinensi asservati, vol. I, pars I, ab anno anno MCCI ad annum MCCXVI (London 1835), 14. P. L. 214, Innocent III, epistola XXVIII, cols 980–81.

8. C. Urseau, L'obituaire de la cathédrale d'Angers (Angers 1930), 20–21.

9. BNF PE 2 res, fols 43, 44 et 46, et E. Hucher, 'Monuments funéraires et sigillographiques des vicomtes de Beaumont au Maine', Revue historique et archéologique du Maine, t. XI (1882), 319–408; J.-B. de Vaivre, 'Les dessins de tombeaux levés par Gaignières dans les provinces de l'Ouest à la fin du XVIIe siècle', 303, 18 (1988), 56–75.

10. C. Urseau, L'obituaire, 9; Angers, Bib. Municipale, MS 706 (636), fol. 214 ~; AD M-et-L, 16 G 11, fol. 1, procès-verbal de la translation des reliques de saint René, 1255.

11. Il s'agit des armoiries des Chaumont, voir BNF, collection Clairembault, titres scellés 4, fol. 117, no. 63 et fol. 119, no. 65. Je remercie Hélène Loyau qui m'a suggéré cette identification.

12. L. de Farcy, Monographie de la cathédrale d'Angers, les immeubles (Angers 1910), 172. Le manuscrit est partiellement reproduit dans 'Dedens mon livre de pensée . . .' de Grégoire de Tours à Charles d'Orléans, un histoire du livre médiéval en région Centre (Paris 1997), 105. Le manuscrit est daté du début du XVe siècle par François Avril.

13. H. R. Luard, Matthei parisiensis monachi sancti Albani, chronica majora, Rerum britannicarum medii aevi scriptores, VI (London 1880); T. Wright, The roll of arms of princes, barons and knights who attended king Edward I to the siege of Caerlaverock in 1300 (London 1864), 16 et 18; A. Payne, 'Medieval heraldry', in The age of Chivalry, Art in Plantagenet England 1200–1400, ed. J. Alexander and P. Binski (London 1987), 55, fig. 26.

14. C. Urseau, L'obituaire (1930), 37; H. R. Luard, Matthei parisiensis, vol. V, 298–99.

15. T. D. Hardy, Rotuli chartarum in turri Londinensi asservati, vol. I, pars I, ab anno MCXCIX ad annum MCCXVI (London 1837), 20.

16. Il est probable que le nom ou les armoiries du donateur figuraient dans le panneau inférieur gauche du vitrail à l'image du vitrail de l'Arbre de Jessé du Mans (B. 9) où le donateur figure avec son nom dans le bas de la verrière.

17. AD M-et-L, G 264, Déclaration des ruynes et démolitions advenues (1533), 69–70.

18. Archives Diocésaines d'Angers, OP 5 et P 283.

19. M. W. Cothren, 'The iconography of Theophilus windows in the first half of the thirteenth century', Speculum, 59/2 (1984), 308–41.

20. Il existait un prieuré Saint-Eloi à Angers depuis le XIIe siècle et plusieurs autels consacrés à ce saint sont connus dans la région. J.-M. Matz, 'Les miracles de l'évêque Jean Michel et le culte des saints dans le diocèse d'Angers (vers 1370–1560)' (thèse dactylographiée non publiée, Paris X 1991), vol. 1, 74–156; A. Ledru, 'Plaintes et doléances du chapitre du Mans en 1562', Archives historiques du Maine, III (1903), 232.

21. Cette légende n'est pas attestée avant le XIIe siècle: 'De cultu Sancti Martini apud Turonenses extr. sec. XII epistolae quattuor', *Analecta Bollandiana*, III (1884), 218; N. Gervaise, *La vie de saint Martin évêque de Tours avec l'histoire de la fondation de son église et une grande partie de ce qui s'y est passé de plus considérable jusqu'à présent* (1699), 218–21. Cette légende figurait aussi dans plusieurs manuscrits et chroniques.

22. A. Ledru, *Les premiers temps de l'Eglise du Mans* (Le Mans 1913), 115.

23. V. Godard-Faultrier éd., *Chroniques d'Anjou, et du Maine*, 1 (Angers 1842), 30; Angers, Bib. Municipale, MS 690 (624), fols 1–39v.

24. A. Ledru et G. Besson, 'Actus pontificum Cenomannis in urbe degentium', *Archives historiques du Maine*, II (1902); A. Poncelet, 'Compte-rendu de l'édition des *Actus pontificum Cenomannis*', *Analecta Bollandiana*, 22 (1903), 467–71.

25. P. L. CXXXVII, Lethaldus, *Vita sancti Iuliani*, col. 781–96; A. Ledru, 'Saint Julien évêque du Mans', *La province du Maine*, XII (1904), 113–21.

26. L. M. Papanicolaou, 'A window of saint Julian of Le Mans in the cathedral of Tours: episcopal propaganda in thirteenth century art', *Studies in Iconography*, 7–8 (1981–82), 35–64.

27. AD M-et-L, 16 G 11, fol. 1, procès-verbal de la translation des reliques de saint René, 1255.

28. Un compte de fabrique du XVe siècle (AD M-et-L, 16 G 9, fol. 188) mentionne des réparations aux vitraux de saint André et de saint René; on ignore cependant de quelle époque datait ce vitrail de saint René et où il se situait exactement.

29. La cathédrale d'Angers était régulièrement désignée sous le double vocable de la Vierge et saint Maurille au XIe et au XIIe siècle. Voir notamment, C. Urseau, *Le cartulaire Noir de la cathédrale d'Angers* (Angers 1908), nos XXXIII, XLVI, LXV et CXVI; J.-M. Bienvenu, 'La sainteté en Anjou aux XIe et XIIe siècles', *Histoire et sainteté* (Actes de la 5ème rencontre d'histoire religieuse, Angers et Fontevrault, 1981, pub. Angers 1982), 25.

30. L. Schreiner, *Die frühgotische Plastik Südwestfrankreichs. Studien zum Style Plantagenêt zwischen 1170 und 1240 mit besonderer Berücksichtgung der Schlussteinzyklen* (Cologne-Graz 1963), 171–72.

31. L. de Farcy, *Monographie, les immeubles par destination* (Angers 1905), 18–19, 24; M.-P. Subes-Picot, 'Le cycle peint', vol. 1, 74–75.

32. C. Manhes-Deremble, *Les vitraux narratifs de la cathédrale de Chartres* (Paris 1994), 251.

33. Cette scène a été longtemps identifiée au couronnement de Marguerite de France. En réalité, le personnage au centre de la composition est un homme : il porte une courte tunique fendue sur le devant, retenue à la taille par une ceinture, et des chausses.

34. H. Gilles, 'La cathédrale dans les textes canoniques méridionaux', *Cahiers de Fanjeaux*, 30 (1995), 231–43.

35. Par ailleurs, la polémique autour de la personnalité de saint Julien n'est pas sans rappeler la difficulté avec laquelle le clergé angevin tenta d'imposer saint René.

Thirteenth-Century Tile Pavements in Anjou

CHRISTOPHER NORTON

Quelques-uns des plus beaux carreaux de pavement du treizième siècle en France se trouvent en Anjou. Les centres de distribution étaient quelques-uns des établissements ecclésiastiques à Angers-même et aux alentours, mais il y a plus loin des centres plus isolés; au sud en Poitou, à l'est en Touraine, et au sud de la Bretagne. Beaucoup de carreaux furent découverts au dix-neuvième siècle ou dans les premières années du vingtième siècle, suscitant d'importants ouvrages publiés au sujet des différents sites. D'autre sites, cependant, furent mal enregistrés et les carreaux eux-mêmes ne furent pas toujours conservés. Parmi les trouvailles les plus récentes, un assemblage majeur fut mis au jour au château de Suscinio en Bretagne. On n'a pas encore analysé la série dans son ensemble, aussi, dans cet article j'essaie d'établir une synthèse préliminaire du matériel.

Les pavés sont d'une bonne qualité technique et artistique. Ils se composent de carreaux incrustés, de deux couleurs, et comprennent des arrangements élaborés de carreaux en mosaïque et de grands panneaux circulaires décorés. Les mêmes dessins, réalisés à l'aide de matrices de bois identiques, réapparaissent sur des sites différents, et la composition des pâtes, bien qu'on n'ait pas encore entrepris d'analyse scientifique, semble la même partout. Il est donc très vraisemblable que les carreaux ont été fabriqués dans une tuilerie unique qui se trouvait probablement à proximité d'Angers. On aurait pu approvisionner les sites plus lointains grâce au transport fluvial sur la Loire et ses affluents.

Les pavés constituent un type angevin distinctif, qu'on identifie immédiatement, mais il existe des exemples comparables dans d'autres régions, tant en Poitou qu'en Maine ou en Normandie. D'un intérêt tout particulier est la ressemblance étroite entre les grands panneaux circulaires décorés trouvés à Cunault et ailleurs et la composition circulaire bien connue de la chapelle de Henri III à Clarendon, qui date du milieu de la décennie 1240–50. Pour éclaircir les rapports entre les pavés de ces différentes régions il faudra s'intéresser aux problèmes plus larges de la chronologie et de l'histoire des techniques employées dans la fabrication de carreaux bicolores.

During the restoration of the church of Notre-Dame at Cunault in the 1850s the remains of a 13th-century tile pavement were uncovered in the Lady Chapel. In the centre of the floor was a large roundel consisting of nine concentric bands of patterned tiles alternating with narrow bands of plain dark green tiles. The central circle was missing (Fig. 1). The Cunault roundel was illustrated in two books on French medieval tile pavements which appeared in the later 1850s. Alfred Ramé's study of 1858 contained a valuable text accompanied by excellent illustrations, but it was issued in fascicules and was unfortunately left unfinished.[1] It has been frequently overlooked in favour of the larger, completed, but considerably inferior monograph by Emile Amé, which appeared in 1859 and long remained the standard work on the subject. Amé dated

the Cunault roundel to the early 13th century.[2] So, when excavations at Clarendon Palace in the 1930s uncovered a comparable roundel (Fig. 2) which could be associated with an order by Henry III for a new pavement for his chapel there in 1244, it was reasonable to conclude that the Clarendon pavement derived from Angevin precursors.[3] In itself, the comparison need not seriously be questioned: the overall conception of the roundels is the same, the foliate designs (though far from identical) are similar in style, and in each case the decorated bands are bordered by a continuous white line along either the inner or outer edge. No closer parallels have come to light in subsequent years; but the Cunault/Clarendon comparison is insufficient to bear the weighty conclusions which have been drawn from it. It was based on one part only of a single pavement from southern England set against one part only of a single pavement from Anjou. Subsequent work by Elizabeth Eames and others on the tiles from Clarendon, and from related English sites, has shown that the Clarendon roundel (and the King's Chapel pavement to which it belonged) was produced by a workshop active from the early 1240s which manufactured the earliest datable inlaid tiles in the south of England.[4] This workshop also initiated the so-called 'Wessex school' of tilers, which produced similar tile pavements throughout the second half of the 13th century from Hampshire to Devon. The question of its origins therefore remains a very important one. But there has been no equivalent research on the Angevin tiles. Indeed, the tile pavements of western France as a whole are relatively little known.[5] However, comparable tiles from a number of sites have been published individually over the last century and a half, and products of this workshop are in fact known from more than thirty different sites in the region, which makes it the largest and best-attested group of 13th-century inlaid tiles anywhere in France. The conference of the British Archaeological Association at Angers seemed an appropriate occasion to present a survey of this important Angevin material, and to explore its significance within the wider development of inlaid tile pavements in north-western Europe.

CHARACTERISTICS OF THE TILES

Roundels are the most characteristic, but not the most typical feature of these pavements. It is not possible in a short paper to discuss all of the sites where tiles have been found, or to present a full catalogue of designs. A list of known provenances with a summary discussion of the evidence and a bibliography for each is given in the Appendix. The illustrations (Figs 1–9 and Colour Plate 1A) represent the range of designs across the group as a whole; many of them recur frequently. The tiles are of many different shapes and sizes, the thickness varying from 21–29 mm. The fabric is quite distinctive and always the same: of a rich orange-brown colour, it is well-mixed, usually with a number of darker red ferrous lumps included. Some of the tiles were partially reduced during firing, resulting in grey patches on the surface. They include inlaid mosaic and square inlaid tiles, all of them individually cut to shape before firing. The patterns are carefully inlaid, up to a depth of 3 mm, the outlines being sharp and the inlay firm. The tiles are covered with a rich glaze which normally gives a bright orange-brown over the background, with darker stains produced by the ferrous lumps. There are also numerous plain dark green tiles, which appear in various mosaic shapes designed to complement the inlaid mosaic tiles. The tiles from the different sites display a striking uniformity, and the group as a whole is one of the most distinctive and unmistakable in France.

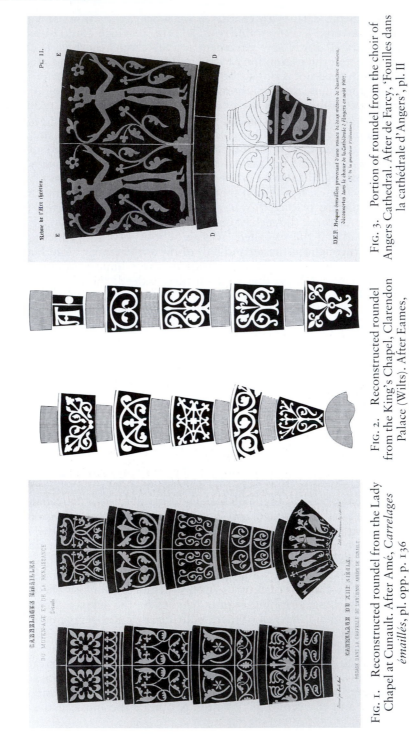

FIG. 3. Portion of roundel from the choir of Angers Cathedral. After de Farcy, 'Fouilles dans la cathédrale d'Angers', pl. II

FIG. 2. Reconstructed roundel from the King's Chapel, Clarendon Palace (Wilts). After Eames, *Catalogue*, I.136

FIG. 1. Reconstructed roundel from the Lady Chapel at Cunault. After Amé, *Carrelages émaillés*, pl. opp. p. 136

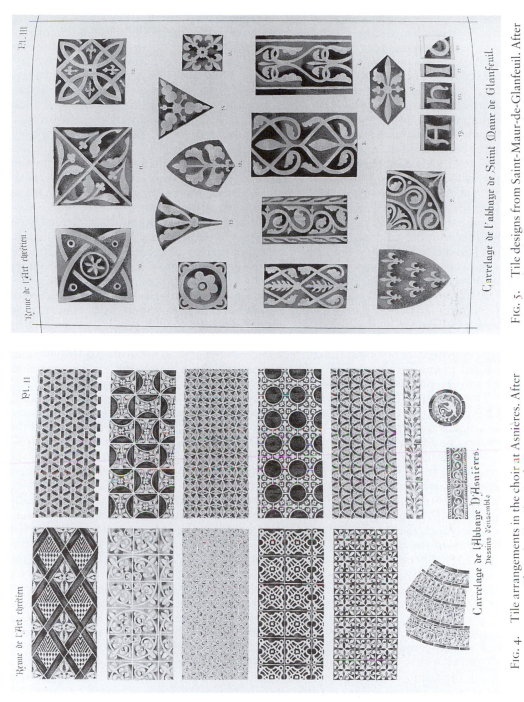

Fig. 5. Tile designs from Saint-Maur-de-Glanfeuil. After Chappée, 'Saint-Maur-de-Glanfeuil', pl. III

Fig. 4. Tile arrangements in the choir at Asnières. After Chappée, 'Asnières', pl. II

The inlaid mosaic tiles comprise large octagons, small regular hexagons, elongated hexagons, triangles, lozenges, various curvilinear shapes including some in the form of shields, and segmental tiles from large roundels. There are also a great variety of square inlaid tiles and many rectangular border tiles. The patterns are competently drawn and well executed, and exhibit a notable variety. There are designs based on interlace motifs, numerous foliate patterns, fleurs-de-lis, some four-tile designs, and various creatures and monsters (which usually appear on the rectangular or octagonal tiles) including a siren holding a fish in either hand. There are some heraldic designs, and some small square tiles bearing single letters of the alphabet, though no inscriptions have yet been found *in situ*.

The most elaborate features are the large roundels, which, in addition to Cunault (Fig. 1), have been found in the cathedral (Fig. 3) and in the church of Saint-Serge at Angers, at Asnières (Fig. 4), at Les Châtelliers (Deux-Sèvres, Figs 6–9), and perhaps at Redon (Ille-et-Vilaine). Several distinct types have been found, and there are at least nineteen patterns among the segmental tiles which could be combined in various ways to produce roundels of different sizes. The largest so far discovered was that at Cunault, which had a diameter of about 4 m. Throughout, there is a similar range of designs, together with some human figures, which in one case form a kind of circular dance around the roundel (Fig. 3).

The layout of the pavements is known from a minority of sites. At the abbey of Noyers (Indre-et-Loire), parts of three parallel rectangular panels were excavated in what was believed to be the choir of the church. The panels were divided by single rows of decorated rectangular border tiles flanked by thin strips of dark-glazed tiles. Each border consisted of a single design repeated the length of the row, and each panel contained a single decorated mosaic arrangement. At Asnières the extensive though worn remains of a pavement survive *in situ* in the choir of the abbey church (Figs 4 and 10). The layout is comparable to that at Noyers, with parallel rectangular panels divided by decorated borders running east-west through the two bays of the eastern arm. There is a rich variety of mosaic arrangements, one per panel. In the centre of the choir, one bay west of the high altar, is a large roundel complemented by four small circles in the corners of the panel. More extensive still were the remains of the pavements in the abbey church of Les Châtelliers (Fig. 11), though here the situation is potentially rather confusing. Parts of the 12th-century nave and transepts were paved with 13th-century decorated tiles, whereas the 13th-century east end was partially paved with plain mosaic tiles of perhaps 12th-century date. The latter, which were concentrated in the north choir aisle, had evidently been re-used from the earlier church, while the 12th-century nave had been repaved at a higher level with 13th-century tiles. The areas which concern us here are the large patch of tiles between the two westernmost piers of the nave, and the first three bays of the choir and sanctuary east of the crossing (i.e., excluding the easternmost bay which housed the shrine of Saint Giraud, where the pavement was rather disturbed). These areas were all paved with the 13th-century Angevin tiles laid out in the now familiar arrangement of rectangular panels running east-west along the axis of the church, with small circles still *in situ* in certain positions. Les Châtelliers produced many segmental patterned tiles from roundels, and there could well have been one in the centre of the choir (in a position analogous to the one at Asnières), or under the crossing. The broad central panel in front of the west door may also have been designed to accommodate a roundel. In the sanctuary, which was one step higher than the choir, the position of the high altar was indicated in the pavement and was marked by two half-roundels, one at either

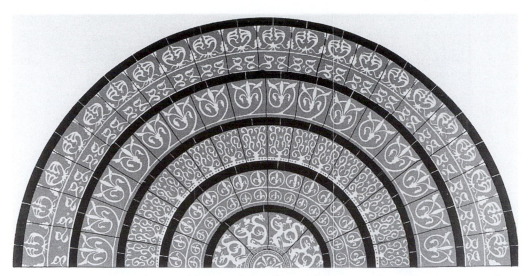

FIG. 6. Reconstructed roundel from Les Châtelliers. After Espérandieu, 'Carreaux vernissés découverts aux Châtelliers', pl. V

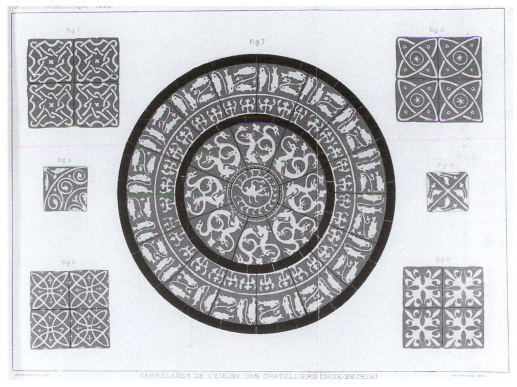

FIG. 7. Roundel and tile designs from Les Châtelliers. After Espérandieu, 'Carreaux vernissés découverts aux Châtelliers', pl. II

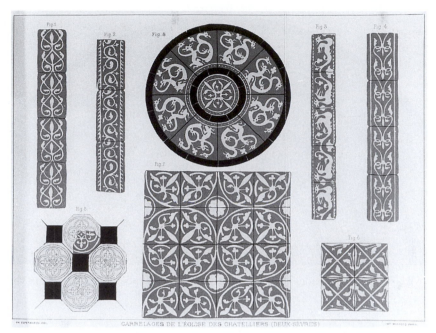

FIG. 8. Roundel and tile designs from Les Châtelliers. After Espérandieu,
'Carreaux vernissés découverts aux Châtelliers', pl. IV

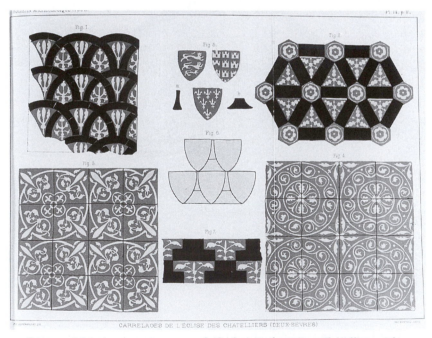

FIG. 9. Mosaic arrangements and tile designs from Les Châtelliers. After
Espérandieu, 'Carreaux vernissés découverts aux Châtelliers', pl. III

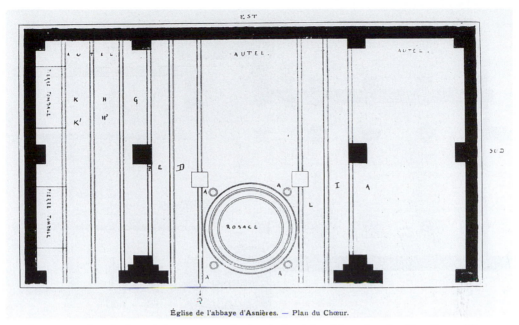

FIG. 10. Sketch plan of the pavement in the choir of the abbey church of Asnières. After
Chappée, 'Asnières', 290

end. The use of roundels to mark liturgically significant areas is confirmed at Cunault, where the roundel was found in the middle of the Lady Chapel, and at Angers Cathedral, where a roundel was positioned in the centre of the first bay of the eastern arm.

DISTRIBUTION

As is usual in the 13th century, the vast majority of the tiles come from ecclesiastical sites. Apart from Angers Cathedral, examples are known from a number of the other major churches within the city — including Saint-Aubin, Saint-Martin and Saint-Serge, Toussaint and the Jacobins — as well as monastic sites further afield, such as Saint-Maur-de-Glanfeuil and Asnières, Cunault and Noyers, Redon and Les Châtelliers. Secular and monastic establishments, Benedictines, Augustinians, Cistercians, Tironensians, Franciscans and Dominicans alike, all patronized the same workshop, and in terms of the (admittedly uneven) surviving material, there is nothing to choose between them. Churches of lesser status have also produced tiles, such as, possibly, Saint-Michel in Angers itself, and Doué-la-Fontaine, Fontaine-Milon, Trèves and Vihiers among other places outside the capital. So far, three or four châteaux have yielded tiles of this type — Vihiers, Saumur, the ducal château of Suscinio (Morbihan) in Brittany, and perhaps Angers Castle as well. The numerous tiles at Suscinio are believed to have come from the 13th-century chapel adjacent to the castle. There may have been a pavement in the chapel of Saint-Laud within the castle at Angers, though the provenance is far from certain. For the rest, the precise location of the pavements within the châteaux is a matter of speculation. Apart from the chapels, they may have

217

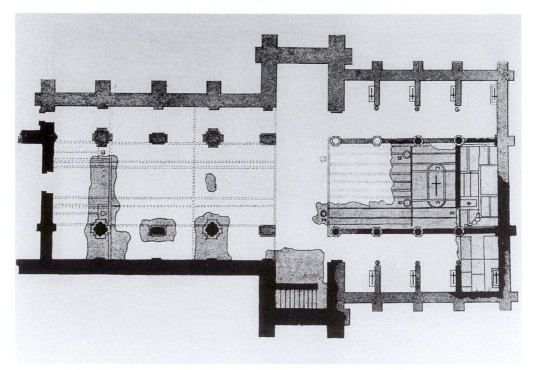

FIG. 11. Plan of pavements in the abbey church of Les Châtelliers. After Espérandieu, 'Carreaux vernissés découverts aux Châtelliers', pl. I

been used in the seigneurial apartments. Other major 13th-century sites, not least Clarendon Palace and the Louvre,[6] show that this is already possible at this early date at high-status residences.

The geographical distribution of the finds (Fig. 12) reveals a heavy concentration in Angers itself, with another dozen or so sites in the immediate neighbourhood, mostly to the east and south. They fall within a circle with a radius of about 35 km centred on a point slightly east of the confluence of the Maine and the Loire. The small number of more distant sites are all relatively important establishments situated close to convenient waterways. Noyers, Les Châtelliers and the possible find at the Cordeliers at Poitiers would all have been accessible along the Vienne and its tributaries; Tours (if the find there is genuine) would be reached straight up the Loire; while the two Breton sites at Suscinio and at Redon would involve shipment down the Loire and a short sea trip around the coast. Suscinio is furthest from the notional centre of the distribution, at a distance of about 170 km as the crow flies, two or three times further than most tiles were transported from their place of manufacture by road.[7] The similar repertoire of designs and the identical fabric across the whole range of sites point to the manufacture of the entire series by a single workshop based at a fixed production site, and the distribution pattern of the finds suggests that this was located somewhere near the confluence of the Maine and the Loire.

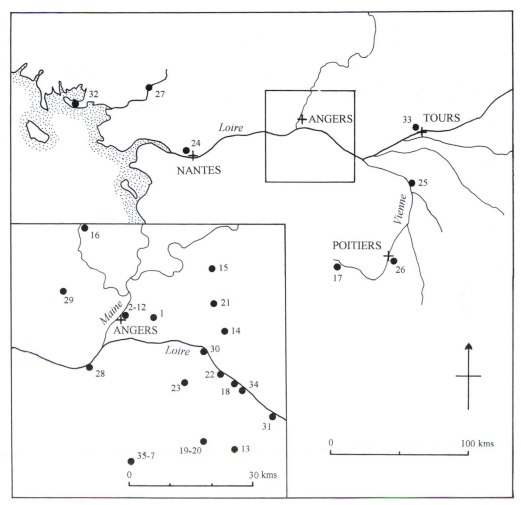

FIG. 12. Distribution map of 13th-century Angevin tiles. Site numbers refer to the List of Sites in the Appendix

DATE

These are the earliest patterned tiles in Anjou, and they evidently enjoyed a considerable success. No assessment of their place within the European tradition of tile pavements is possible without some consideration of their date and of their technical and stylistic affiliations. Prior to the appearance of two-colour tiles made by the inlaid technique no later than 1240,[8] the most common type of decorated pavement over much of north-west Europe was the plain mosaic tile floor, in which plain tiles of diverse shapes and contrasting colours were assembled to form geometric patterns. They were the ceramic equivalents of *opus sectile* stone and marble pavements and thus belonged to a lineage which can be traced right back to classical Antiquity. Although there are regional variations in design and technique, the same basic type of pavement can be found in

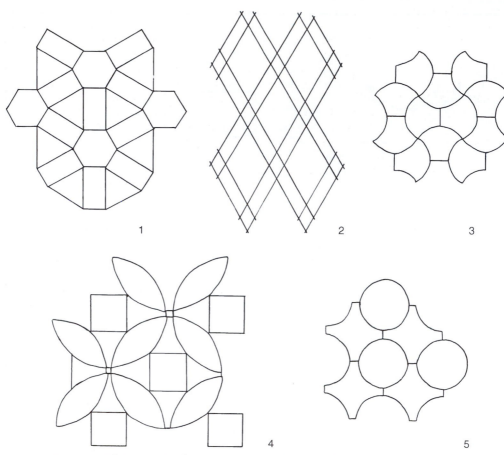

FIG. 13. Plain mosaic tile arrangements of late-12th-/early-13th-century date:
1–3 from Les Châtelliers (Deux-Sèvres) and Ligugé (Vienne)
4 from La Sauve Majeur (Gironde)
5 from Notre-Dame du Parc, Rouen (Seine-Maritime).
Similar designs can be found at many other sites. Not to scale

many areas of France, England, Germany and elsewhere in the later 12th and early 13th centuries. It is perhaps surprising that no such pavements have yet been revealed in Anjou, given the richness of the Angevin architectural tradition and the existence of floors of this type to the north in Normandy, to the south in Poitou, and further up the Loire at Saint-Benoît-sur-Loire.[9] It is probably only a matter of time before they turn up in Anjou. Certainly, there can be no doubt that the tilers who made the 13th-century decorated Angevin tiles were aware of this earlier tradition: some of the decorated mosaic arrangements which recur frequently in the series (e.g. Fig. 4 from Asnières) have direct parallels among the earlier plain mosaic floors (Fig. 13). The Angevin pavements represent an adaptation and enrichment of the earlier plain mosaic tile tradition in the light of the new inlaid technique.

Could the Angevin tiles predate *c.* 1240, the date of the earliest known inlaid tiles in France and England? There is no *a priori* reason why the technique could not have appeared earlier, and there is nothing in the style of the patterns to preclude a date in the early 13th century, as proposed long ago by Amé. The foliage forms are all of stylized type, many of them with simple trefoil terminations. Comparisons both general and specific could be made with some of the background and border motifs in the stained glass windows of the first half of the 13th century at Angers Cathedral and other sites. There is no naturalistic foliage of the kind which begins to make its appearance in France from the 1240s. On the other hand, tile designs are rarely at the forefront of major stylistic changes, and stylized foliage continues to appear on tiles in various regions right through the third quarter of the 13th century and beyond. The heraldry accords with the stylistic evidence. At Suscinio shield-shaped tiles bear the (reversed) arms of the Dreux dukes of Brittany, *echiqueté de Dreux au franc quartier d'hermines*. The arms are those of Pierre I, who founded the dynasty in 1213, and they were used by his successors until about 1316 when they were abandoned by Jean III in favour of the *écu d'hermine plain*. While this provides a firm *terminus ante quem*, the style of the designs could hardly be later than about 1300, and the existence in the lower Loire valley in the early 14th century of a completely different series of tile pavements likewise suggests that the earlier Angevin workshop had by then ceased production.[10] Les Châtelliers (Fig. 9) and some of the other sites (Fig. 5) have produced shield-shaped tiles bearing the arms of France ancient, Castile and England (reversed). Heraldic shields with the arms of France and of Pierre de Dreux famously appear in the glass of the north and south rose windows of Chartres Cathedral *c.* 1221–35, along with the heraldic château de Castile; and both the fleur-de-lis and the château appear as individual devices on a square ground on some of the earliest French inlaid tiles of the 1240s at Blanche de Castile's foundation at Maubuisson, north of Paris.[11] In the context of French monumental art a date as early as the second quarter of the 13th century would be possible. The arms of England, on the other hand, do not appear in English monumental art before the 1240s,[12] and are unlikely to have been employed precociously at a Cistercian abbey in Poitou. The arms of Castile in a proper heraldic format, rather than as a mere decorative device, might be more likely to appear in the time of Saint-Louis, but cannot be excluded later on. The evidence of the heraldry, therefore, though far from compelling, would seem to fit best in the third quarter of the 13th century.

The monumental context of the pavements provides a different avenue of approach, since they adorned some of the key monuments of Angevin Gothic architecture. In what follows, I cite the standard chronology based on the work of Jacques Mallet and André Mussat, though the most recent research suggests that the dating of some of the early Angevin Gothic buildings could perhaps be pushed a decade or two earlier.[13] The church of Saint-Martin in Angers was completed about 1200, as was that of Saint-Denis at Doué-la-Fontaine. At Asnières the choir was constructed *c.* 1210–30, and the choir at Saint-Serge in Angers is contemporary, dated *c.* 1215–25. The Lady Chapel at Cunault was rebuilt *c.* 1220–30. Architectural historians are often more interested in design dates than completion dates, but it is the latter that is important for the pavements. In all these cases a date for the tiles in the second quarter of the 13th century would be possible. Some sites, such as Noyers and Saint-Maur-de-Glanfeuil, provide no real dating evidence, but there are others for which this is a little too early. The church of Toussaint at Angers has been placed on stylistic grounds *c.* 1235–50. The date of the destroyed Dominican church at Angers is not known exactly. The Dominicans were established there very early, *c.* 1220, and the church was probably at

least partially complete by about 1260, but it is not likely to have been standing very long at that time.[14] On general grounds, it would seem unlikely that the Dominicans would have been spending money on lavish tile pavements much before the middle of the 13th century. The same could be said of the Franciscans, whose church at Nantes has produced tiles of this type, as has perhaps the one at Poitiers. More significant is the date of the choir of Angers Cathedral, which has been the matter of some debate. The stained glass windows have been dated to *c.* 1235–40. On the other hand, there is evidence for major reworking of the sanctuary and shrine area in the later 1250s, to which period are attributed the magnificent figurative wall-paintings in the apse.[15] Either date would be feasible for the tiles, but the latter seems more probable in view of two other sites where a date before the 1250s seems to be excluded. At Redon the choir dates to the mid 13th century and was not completed until after the return of the monks to the abbey in 1256.[16] Finally, at Les Châtelliers the construction of the new east end, where extensive pavements were found *in situ*, is reasonably well documented. It was built by Abbot Thomas, 1249–*c.* 1280, and it is recorded in the late 13th-century *Vita Beati Giraldi de Salis* that the church was both completed and dedicated in 1272 or 1277. The disagreement in the manuscripts about the precise date is of little consequence for our discussion. Another passage in the *Vita* refers in passing to a new pavement. A miracle story records how a carpenter was working inside the tower installing a bell, presumably around the time of the completion of the building. He fell from on high 'stetitque ruina ante maius altare *usque ad pavimenti novissima*'. Through the intercession of Saint-Giraud the man was not killed, and the author of the *Vita* indeed claimed to have met him.[17] The site of this miracle could have been the very tile pavement which was excavated in the bays before the high altar at Les Châtelliers (Fig. 11). At any rate, the documentation suggests a date for the tiles of the late 1260s or 1270s.

Overall, the dating evidence for such a widely attested group is less conclusive than we might have hoped, but the architectural context reinforces the evidence of the heraldry, and the group as a whole seems to fit most comfortably into the third quarter of the 13th century. We may speculate that the refurbishment of the choir of Angers Cathedral in the 1250s set a fashion which was widely copied in the region, and that elaborate tiled pavements were installed in new buildings such as Redon and Les Châtelliers, as well as in earlier Angevin Gothic churches such as Saint-Martin and Saint-Serge at Angers, which were repaved at this time.

THE WIDER CONTEXT: FRANCE AND ENGLAND

As we have seen, pavements of the Angevin type were exported to sites in southern Brittany, Touraine and Poitou (Fig. 12). In none of these areas are there any inlaid tiles (in the current state of knowledge) attributable to a date contemporary with or earlier than the Angevin group. The Angevin tiles seem to have been filling a gap in the local markets, and are unlikely to have been inspired by precedents in those regions. Maine, to the north, is a more interesting case. The abbey of Champagne, near Le Mans, has produced some tiles which show close affinities to the Angevin group, but are not actually part of it (Fig. 14). They were found on the site of the choir, which was dedicated in 1269.[18] If there were a workshop in Maine producing tiles comparable to the Angevin type at around the same time, this might explain the possibly surprising absence of tiles from the Angevin group in an area otherwise easily accessible from

Angers. But Maine has so far produced nothing earlier than the Angevin tiles, for whose origins we must look further afield.

Given the impact of Parisian art and architecture in the mid 13th century, it would be natural to turn first of all to Paris and the Ile-de France for comparisons. The standard type of tile pavement in the Parisian region in the second half of the century bears no resemblance to the Angevin material, either technically or stylistically.[19] On the other hand, just before the middle of the century we find distinctly different types of pavement which are much closer to the Angevin tiles. One group, which is known from Saint-Germain-des-Prés and the royal Cistercian foundations of Royaumont and Maubuisson to the north of Paris, combines plain mosaic tiles, inlaid mosaic tiles and square inlaid tiles datable to the 1240s.[20] Another group, probably of similar date, has been recorded at the Cistercian abbey of Les Vaux-de-Cernay, south-west of Paris (Fig. 15). This includes inlaid tiles of both square and mosaic shapes together with the remains of a large inlaid roundel.[21] Both of these groups represent a technical transition between the plain mosaic tiles of the beginning of the century and the standard square patterned tiles of later years. In this respect they represent a similar phase of development to the Angevin tiles; but the range of patterns employed in the two areas is rather different and does not suggest a direct link.

It is rather to Normandy that we should turn for pavements which are both comparable to those in the Parisian region and provide the closest parallels to the Angevin group. Tile pavements were produced in Normandy over a longer period of time, in larger quantities, and with greater variety and higher quality than almost anywhere else in Europe — though to trace the development of Norman tiles just in the 13th century would require a major study in itself. Here it is only necessary to consider the earliest inlaid tiles in Normandy, for which the key site is Saint-Pierre-sur-Dives (Fig. 16).[22] The tiles here were made by an unusual technique whereby individual designs could be produced using identical stamps either in white clay on a red ground, or in red clay on a white ground. The tiles have been relaid on several occasions and their original arrangement can only be guessed at. They include the remains of at least two large roundels, as well as numerous square and rectangular patterned tiles. The roundels were composed of concentric decorated bands each with its own self-contained design, and it seems likely that these were originally separated by narrow concentric strips of plain tiles, as in the Angevin examples. At Jumièges, fragmentary remains of large decorated roundels have been found in association with bands of plain tiles.[23] The majority of the roundel designs at Saint-Pierre-sur-Dives are not particularly close to those in the Angevin group, but there are some (Fig. 16, nos 3 and 29) which incorporate foliate designs bordered by a white line which may be compared to those in Anjou. Among the other tiles, some intersecting circles designs (Fig. 16, nos 13 and 14) are paralleled in Anjou, though the motif is by no means confined to these two areas. The wyvern with a foliate tail set within a circle (Fig. 16, no. 19) has parallels among the octagonal tiles at Asnières. Indeed, the comparison suggests that the design at Saint-Pierre-sur-Dives is derived from one which was intended for an octagonal tile: the frame which is circular on the inside and octagonal outside, with detached trefoils in the corners, looks like an adaptation of an octagonal motif for a square quarry. Other octagonal tiles at Saint-Pierre-sur-Dives bear an unusual foliate design (Fig. 16, no. 20, cf. no. 8) which recurs in the Angevin group (Figs 4, 8 and 9). This motif also appears in Normandy at Aunay-sur-Odon, where a small collection of inlaid tiles (Fig. 17) includes an inlaid mosaic piece in the shape of an elongated hexagon decorated with a reversed scroll pattern comparable to one found on tiles of the same shape in

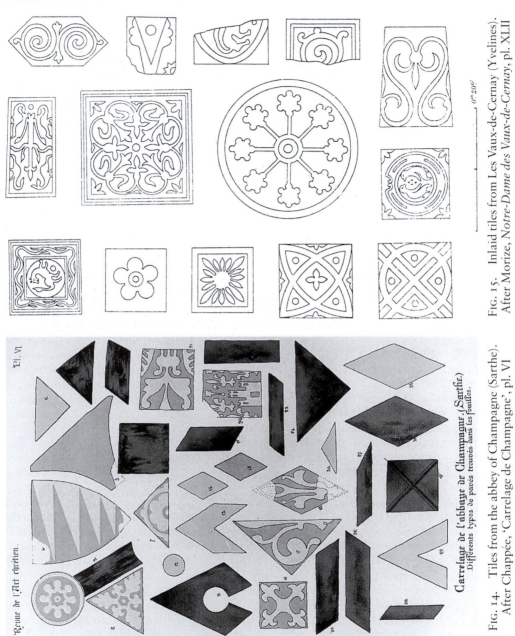

FIG. 15. Inlaid tiles from Les Vaux-de-Cernay (Yvelines). After Morize, *Notre-Dame des Vaux-de-Cernay*, pl. XLII

FIG. 14. Tiles from the abbey of Champagne (Sarthe). After Chappée, 'Carrelage de Champagne', pl. VI

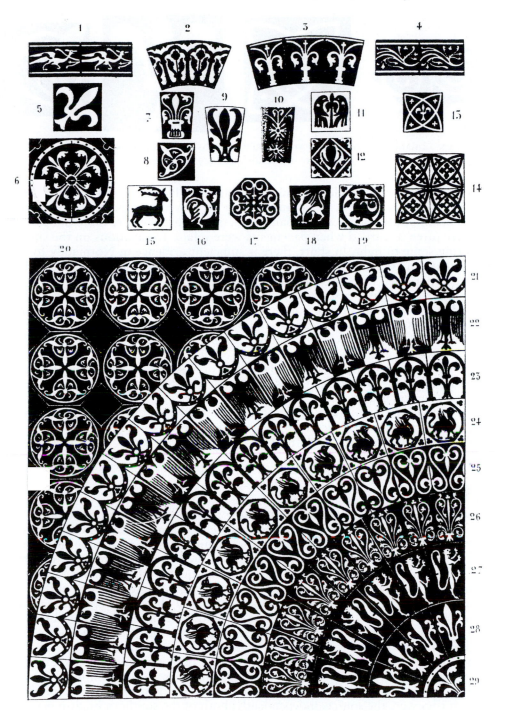

FIG. 16. Inlaid tiles from Saint-Pierre-sur-Dives (Calvados). After Ramé, 'Saint-Pierre-sur-Dive'

225

FIG. 17. Inlaid tiles from Aunay-sur-Odon (Calvados). After Lachasse and Roy, 'Pavés de céramique médiévale', nos 349–51 and 356

Anjou.[24] There are no inlaid mosaic shapes at Saint-Pierre-sur-Dives apart from the octagons, but this could well be an accident of survival: mosaic shapes survive in pavements in disproportionately small numbers, because they are more difficult to lay and were often discarded when pavements were relaid. Excavations on the site might well bring some to light. In short, there is sufficient evidence in Normandy for inlaid mosaic tiles, square inlaid tiles and large decorated roundels, and for a range of designs which compare well with those in Anjou.

Saint-Pierre-sur-Dives also provides significant parallels for the 1240s workshop at Clarendon and related sites in southern England. Apart from the large roundels, a number of the foliate motifs occur in variants on both sides of the Channel. The 1240s workshop and its successors in southern England include numerous animals and monsters which are closely paralleled at Saint-Pierre-sur-Dives, including stags, rampant lions, lions passant and griffins with or without circular frames, addorsed birds and double-headed eagles.[25] It is interesting to note that some of these are absent from the Angevin group, whereas inlaid mosaic elements, which are so prominent in Anjou, form only a small part of the production of the English 1240s workshop, and they disappear almost completely after the middle of the century. Indeed, the English and Angevin pavements have relatively little directly in common, apart from the large roundels.

The Norman material is not properly dated. The Aunay-sur-Odon tiles lack any precise context, while those at Saint-Pierre-sur-Dives can be dated only by association with the building in which they were laid. The choir of the abbey church was completed by the early 13th century, which would allow for a date in the second quarter of the century for the pavement.[26] There is evidence elsewhere in Normandy for technical experimentation aiming at viable methods for manufacturing two-colour tiles, and the series of tile-tombs formerly to be seen in the chapter-house at Jumièges indicates the mastery of complex two-colour techniques for high-quality tiles by about 1230.[27] There is therefore good reason to believe that Normandy would have been one of the earliest regions to adopt the inlaid technique before the middle of the 13th century. Even if the tiles at Saint-Pierre-sur-Dives and at Aunay-sur-Odon do not in fact date from as early as the second quarter of the century, they are the best evidence we have of the type of inlaid tiles likely to have been current in Normandy at that period.

The simplest explanation for the relationships between the tiles in these various regions, as currently perceived, is that Normandy lay at the centre of a web of connections linking the Ile-de-France, Anjou and southern England; and that the Norman tiles were the source, independently, both of the southern English material of the 1240s, and of the Angevin tiles of the third quarter of the century.[28] The connection

between Anjou and southern England is, therefore, arguably, more apparent than real, resulting from a common derivation from prototypes in Normandy. The English 1240s workshop was only the first of a number of identifiable workshops which continued to produce inlaid tiles belonging to the same stylistic and technical tradition down to the end of the 13th century. In Anjou, by contrast, inlaid tile pavements seem to have appeared slightly later, and to have been confined to a single major workshop based in the region of Angers. The tilers there produced some of the finest and most elaborate decorated pavements anywhere in Europe, and made a distinctive contribution to 13th-century Angevin Gothic.

APPENDIX

All the known tiles attributable to the 13th-century Angevin group are listed below by provenance. The sites are numbered and their locations shown on the distribution map (Fig. 15). Unless otherwise stated, all are in the département of Maine-et-Loire. I give summary information about the discovery of the tiles, their present location, and bibliography for the tiles from each site.

The Musée des Beaux-Arts in Angers contains an important collection of Angevin tiles from the former Musée Saint-Jean, acquired for the most part between the foundation of the museum in 1841 and the First World War. In 1967 the museum was closed and its collections put in store. The tiles present many problems. Many have lost their labels. Some lack any indication of provenance or inventory number. Some can be identified from the 1884 published catalogue (V. Godard-Faultrier, *Inventaire du Musée d'antiquités Saint-Jean et Toussaint à Angers*, 2nd edn (Angers 1884)) and/or from the early manuscript accessions registers. Some can be identified, more or less tentatively, from other sources. Conversely, some of the tiles recorded in the 19th-century sources can no longer be identified.

Some tiles from the Jacobins at Angers (*vide infra*) were transferred in 1896 or 1900 to the Musée de Laval, where they are Inv. nos 508–09 and 511. There are also tiles of the Angevin group in the museum of the Centre de Recherches sur les Monuments Historiques at Paris (hereafter CRMH) (Inv. nos 199–201 and 220), some if not all of which appear to have been transferred at some date from the Musée Saint-Jean. They include specimens from Asnières, Saint-Nicholas at Angers, the Chapelle de Richebourg at Beauvau and unprovenanced, two of which are listed as 'Musée Saint-Jean'.

Wherever possible, I have given references to the Angers accessions registers. The first three volumes of the registers are included in Godard-Faultrier's 1884 catalogue and are cited in the form G F 1234; later volumes are cited in the form Inv. IV R 1234. There are also tiles from the collection of A. Michel, which was inventoried separately. These are referenced in the form A M 1234. There are some tracings of tiles in the museum made *c.* 1850 among the papers of Alfred Ramé in the Archives départementales d'Ille-et-Vilaine at Rennes, fonds Ramé, dossier 9 J 13. A number of tiles in the collection, including some no longer identifiable, are described by J. Chappée, 'Le carrelage de l'abbaye de Saint-Maur-de-Glanfeuil', *Revue de l'Art Chrétien*, 5th ser., 1 (1905), 73–82, 251. An article by the former Conservateur of the Musée Saint-Jean, H. de Morant, 'Les carrelages gothiques du Musée Saint-Jean', *Les Cahiers de Pincé et des Musées de la Ville d'Angers*, new ser., 27 (1959), 1–16, discusses a few of the tiles. A proper catalogue is needed, and should enable some of the provenances to be restored.

F. Comte, 'Les carreaux de pavement médiévaux d'Angers', in *Matériaux de sol et de couverture* (Journées archéologiques régionales, le Puy du fou, 1987), 1–3 gives a summary list of tile discoveries within Angers from 1830 to 1986. I include only those which can confidently be attributed to the Angevin group, though others were doubtless of the same type. The recently-excavated material is held in the Centre de Documentation Archéologique de Maine-et-Loire.

1. **Aigrefoin**
 Tiles probably of this group in Angers Museum, A M 2903, 2921–22, ?2923, including one with the arms of the Angevin family of La Musse, *d'argent à une croix de sable cantonnée de quatre coquilles de même.*
 de Morant, 'Carrelages gothiques', fig. 17.
 Angers Castle
 See Angers, Saint-Laud.

2. **Angers Cathedral**
 Tiles found during excavations in 1902. In the choir, the *in situ* remains of a large roundel, some fragments preserved in Angers Museum, Inv. VII R 1244–45. Beneath the centre of the roundel, a stone box was found containing the heart of Margaret of Anjou, buried in 1299, the position presumably determined by the pre-existing roundel.
 In the north transept, some plain mosaic tiles, now disappeared, at the time dated to the 12th century, but attributable to the 13th-century Angevin group.
 L. de Farcy, 'Fouilles dans la cathédrale d'Angers', *Revue de l'Art Chrétien*, 4th ser., 14 (1903), 1–18; *idem, Monographie de la Cathédrale d'Angers*, I (Angers 1910), 18–19, pls I-II; de Morant, 'Carrelages gothiques', fig. 18.

3. **Angers, Jacobins**
 Numerous tiles from the church of the Jacobins entered the Museum in 1890 (Inv. IV R 731, 742 and 1030–32). Only a few can now be identified, but in 1896 or 1900 some of them (along with various other tiles) were exchanged with the Musée de Laval, where they are preserved (Musée de Laval, Inv. nos 508–09 and 511). Other discoveries recorded in 1892.
 de Morant, 'Carrelages gothiques', figs 14–15; *Souvenir de Musée: Le 150e anniversaire du Musée Saint-Jean, 1841–1991* (Angers 1992), 90–92; Comte, 'Les carreaux . . . d'Angers', fig.

4. **Angers, Notre-Dame de La Papillaie**
 Discovered in 1859; in Angers Museum, A M 2927.
 Unpublished.

5. **Angers, Place du Ralliement**
 Tiles found in excavations in 1878 adjacent to the former church of Saint-Maurille, in Angers Museum, Inv. VI R 1063, not identified; other discoveries recorded in 1868–69.
 V. Godard-Faultrier, 'Angers, place du ralliement: fouilles de 1878–1879', *Mémoires de la société d'agriculture, sciences et arts d'Angers*, 21 (1879), 148–79, with illustration.

6. **Angers, Saint-Aubin**, cloister
 Tiles discovered in 1853; one in Angers Museum, Inv. V R 632, not identified.
 Some unprovenanced tiles of this group in Le Mans Museum (no Inventory number) are probably the ones from this site recorded in 1878 (see 'Visite au musée d'archéologie placé sous la salle de spectacle du Mans', *CA*, 1878, 305–18, esp. 316). Some at least of the tiles from Le Mans Museum exhibited at the Exposition Universelle of 1867 were probably of this type and thus very likely from Saint-Aubin (see *Exposition universelle de 1867 à Paris. Catalogue général. Histoire du travail et monuments historiques* (Paris 1867), no. 2139).
 More tiles recorded in 1898 and 1934, and others found in 1982–86 in the chapter-house (*Souvenir de Musée*, 92).

7. **Angers, Saint-Laud** (?)
 Chappée, 'Saint-Maur-de-Glanfeuil', 78, mentions alphabet tiles belonging to this group in the Musée Saint-Laud. No museum of this name is recorded. It is perhaps an error for 'Musée, Saint-Laud', i.e., tiles from the church of Saint-Laud in the Musée Saint-Jean. Saint-Laud was the dedication of the castle chapel; but when the canons who had served the chapel were expelled in 1234, they moved to the nearby church of Saint-Germain, which is said sometimes to have been known as Saint-Germain en Saint-Laud. Tiles are said to have been found somewhere in the castle in 1857, so these could be some of them; but if there is any truth in the attribution, the exact provenance remains unclear.

8. **Angers, Saint-Martin**
 Tiles discovered before 1850, and during excavations by Forsyth between 1930 and 1938, notably in both transepts. Some of the tiles he discovered were previously displayed in a niche

in the north wall of the transept, but have been removed during current restoration work under the direction of Daniel Prigent, which has revealed more tiles.

J. Gailhabaud, *Monuments anciens et moderns*, II (Paris 1850), s.v. Saint-Martin d'Angers, fig. 9; G. H. Forsyth, *The Church of Saint-Martin at Angers* (Princeton 1953), 121, fig. 229 and passim; *Souvenir de Musée*, 92.

9. **Angers, Saint-Michel (?)**
 Chappée, 'Saint-Maur-de-Glanfeuil', 77, records a border tile identical to one from Saint-Maur-de-Glanfeuil, said to be in Angers Museum, no. 2625. However, in the published catalogue G F 2625 is provenanced Beaufort-en-Vallée, Saint-Pierre-du-Lac (q.v.). There appears to be no other record of tiles from this site.

10. **Angers, Saint-Nicholas**
 Tiles discovered in 1858; in Angers Museum, G F 2578–79, 2609–11, 2621, 2629, Inv. VII R 1243 and 1247, mostly no longer identifiable. One tile from this site in the museum of the CRMH, Paris, Inv. no. 201, was probably formerly in the Musée Saint-Jean at Angers.
 One definitely and some possibly from Saint-Nicholas illustrated in *Saint-Benoit et les abbayes de la région des pays de la Loire* (Musée Dobrée, Nantes, 1980), 129–31, nos 314–21, 323.

11. **Angers, Saint-Serge**
 A tiled floor was found in the Lady Chapel in 1855, and a few tiles entered the Museum (Inv. VI R 71, VII R 1226–27, A M 2924–25, not all now identifiable).
 Anonymous unpublished drawing in Angers Museum (G F 3086); de Morant, 'Carrelages gothiques', figs 3 and 16.

12. **Angers, Toussaint**
 Many tiles found during excavations in the church in 1845. Some were deposited in the Museum, few can now be identified (G F 2570–77, 2580, 2634; Inv. VII R 1248, 1250). The Abbé Martin drew some of them for publication, so the unprovenanced Angevin group tiles illustrated in his 1868 volumes can probably be attributed to Toussaint. Others recorded in 1913, and nearly 300 tiles found on site in excavations in 1981–82.
 Tracing in the Rennes archives, fonds Ramé, dossier 9 J 14; V. Godard-Faultrier ['Nouvelles découvertes faites dans l'église de Toussaint à Angers'], *Bulletin archéologique*, 3 (1844–45), 437–38; *idem*, 'Note archéologique sur des pavés mosaïques découverts à Toussaints', *Bulletin de la société industrielle d'Angers et du département de Maine-et-Loire*, 17 (1846), 223–25; C. Cahier and A. Martin, *Suite aux mélanges d'archéologie, 2ème série: Carrelages et tissus*, 2 vols (Paris 1868), I, 75, 114, 121; II, 126, 175, 180, 186, 205, 211–13; F. Comte, ['Fouilles à l'église Toussaint, Angers'], *Archéologie médiévale*, 12 (1982), 320–21; *idem, L'abbaye Notre-Dame et Tous-les-Saints d'Angers* (Mémoire de maitrise, Université de Nantes et d'Angers 1983), 109–15, 218–23; *idem*, 'Les carreaux ... d'Angers', fig.; D. Prigent, F. Comte et M. Cousin, 'Trois abbayes angevines', *Dossiers histoire et archéologie*, no. 106 (1986), 66–67.

13. **Asnières**
 Worn and disturbed remains of a pavement *in situ* in the east end of the church. A single tile in Angers Museum (Inv. VII R 1236), but not identified. Two tiles in the museum of the CRMH, Paris, Inv. no. 199.
 J. Chappée, 'Carrelage de l'abbaye d'Asnières', *Revue de l'Art Chrétien*, 5th ser., 3 (1907), 289–96; de Morant, 'Carrelages gothiques', fig. 2; H. de Morant, 'Les carreaux de pavage du moyen âge', *Archeologia*, 38 (Jan.-Feb. 1971), 66–73; *Carrelages et Dallages*, 3 vols in 2 (Centre de Recherches sur les Monuments Historiques, Paris 1972), I, 3–8.

14. **Beaufort-en-Vallée, Saint-Pierre-du-Lac**
 In Angers Museum, G F 2567–69, 2583, 2591, 2617–18, 2625–26, ?2627, 2628, Inv. VII R 1233, 1239, mostly no longer identifiable, though Chappée, 'Saint-Maur-de-Glanfeuil', lists several as identical to designs there. There are also some in the Musée Joseph-Denais at Beaufort-en-Vallée (Inv. nos 356–57). See also above, s.v. Angers, Saint-Michel.

15. **Beauvau, Chapelle de Richebourg**
 In Angers Museum, Inv. VII R 1251–53, only partly identifiable. Two tiles now in the museum of the CRMH, Paris, Inv. no. 200, may previously have been in the Musée Saint-Jean.

de Morant, 'Carrelages gothiques', fig. 4.

16. **Chambellay** (?)

Rectangular tile with two affronted birds, design otherwise unknown but perhaps of this group, in Angers Museum, A M 2910, provenance not certain.

de Morant, 'Carrelages gothiques', fig. 10.

17. **Les Châtelliers** (Deux-Sèvres)

Extensive areas of paving found *in situ* during excavations in 1887–88 by Xavier Barbier de Montault, assisted by Emile Espérandieu. They included 13th-century Angevin tiles, and plain mosaic tiles of an earlier date. Several publications by these two and by Garran de Balzan make these among the most thoroughly (if confusingly) published of French tiles. Between them, these three also distributed examples of the tiles among a number of museums: Angers Museum, two tiles (Inv. V R 211–12), not now identifiable; Avignon, Palais de Roure, Fondation Espérandieu (no inventory number); Dijon, Musée Archéologique (Inv. no. 318); Niort, Musée du Pilori (Inv. no. 890. 1.1469–85); Poitiers, Musée de la Société des Antiquaires de l'Ouest (not available for study); Saint-Maixent (Deux-Sèvres), former Musée de la Rue des Grandes Ecoles (not traced); Tours, Musée de la Société Archéologique de Touraine (Hôtel Goüin), not available for study. A collection supposedly offered by Garran de Balzan to the Musée de Cluny in Paris seems never to have arrived — at any rate, there is no trace of it there.

Further excavations were carried out by Dom Jean Coquet from 1959, for the purpose of comparing the plain mosaic tiles with those at Ligugé. Coquet's interpretations are vitiated by the fact that he believed the plain mosaic tiles at Ligugé to be of Merovingian date, and had to argue for a similar date for the identical plain mosaic tiles at Les Châtelliers, in spite of it being a 12th-century foundation. Photos, plans and some tiles from Les Châtelliers are preserved at the Benedictine Abbey at Ligugé, near Poitiers.

X. Barbier de Montault, 'Fouilles de l'église abbatiale des Châtelliers', *Revue Poitevine et Saintongeaise*, 5 (1888), 207–20, 296–304, 6 (1889), 89–97, 321–36, 385–405; M. Allard, ['Note sur une tuilerie aux Châtelliers'], *Bulletins de la société de statistique des Deux-Sèvres*, 7 (1888–90), 496; E. Espérandieu, *Fouilles de l'église abbatiale des Châtelliers, Carreaux émaillés* (Saint-Maixent 1890); A. Garran de Balzan, 'Fouilles dans l'église abbatiale des Châtelliers', *Bulletin de la Société des Antiquaires de l'Ouest*, 2nd ser., 5 (1889–91), 63; *idem*, ['Don de carreaux provenant de l'abbaye des Châtelliers'], *Bulletin de la société archéologique de Touraine*, 8 (1889–91), 472–73; M. Lévesque, *L'Abbaye des Châtelliers en Poitou* (Niort 1890); X. Barbier de Montault, 'Le carrelage de l'église abbatiale des Châtelliers (Deux-Sèvres) au moyen-âge et à la renaissance', *Mémoires de la société des antiquaires de l'Ouest*, 2nd ser., 15 (1892), 617–40; E. Espérandieu, 'Carreaux vernissés découverts aux Châtelliers, près de Saint-Maixent (Deux-Sèvres)', *Bulletin Archéologique*, 1892, 1–16; X. Barbier de Montault, 'Les acquisitions récentes du musée archéologique de la ville d'Angers', *Mémoires de la société nationale d'agriculture, sciences et arts d'Angers*, 5th ser., 3 (1900), 129–79, esp. 167; R. de Lasteyrie, *L'Architecture religieuse en France à l'époque gothique*, II (Paris 1927), 257; J. Coquet, 'Les carrelages vernissés du VIIe siècle à l'abbaye de Ligugé et les témoins étrangers au site', *Revue Mabillon*, 50 (1960), 109–44, esp. 135–39; H. J. Zakin, *French Cistercian Grisaille Glass* (New York 1979), pl. 134; J. Coquet, 'Quelques précisions nouvelles sur l'église de l'abbaye des Châtelliers', in *Mélanges à la mémoire du Père Anselme Dimier*, 5 (Arbois 1982), 291–303.

18. **Cunault, Notre-Dame**

Tiles found during the restoration of the church in the early 1850s by Joly-Leterme. A large roundel was found in the centre of the Lady Chapel, and a few other patterns are recorded. Some examples were given to Angers Museum, only two of them now identifiable (G F 2557, 2613, 2622, 2624, Inv. VII R 1238 and 1246). Apparently none survive at Cunault.

Unpublished drawing of pavement by C. Joly-Leterme in Angers Museum; tracings and notes in Rennes archives, fonds Ramé, dossier 9 J 13; also letter and drawing from Godard-Faultrier to Ramé in the Musée de Bretagne, Rennes, fonds Ramé, dossier 22; A. de Soland, 'Briques

vernissées de Notre-Dame de Cunault', *Bulletin historique et monumental de l'Anjou*, 1 (1853), 149; C. Joly, ['Découverte d'une mosaïque à Cunault'], *Nouvelles Archéologiques*, 41 (1855), 23; A. Ramé, *Etudes sur les carrelages historiés des XIIe et XIIIe siècles, en France et en Angleterre* (Strasbourg 1858), pls 23–25; E. Amé, *Les Carrelages émaillés du Moyen-Age et de la Renaissance* (Paris 1859), I, 136–38; V. Godard-Faultrier, 'Chapiteau sirène à Saint-Maur-sur-Loire, et carreau sirène provenant de Cunault', CA, 38 (1871), 106–15; *Saint-Benoit et les abbayes*, 131, nos 322 and 324.

19. **Doué-la-Fontaine, Saint-Denis**
In Angers Museum, A M 2917.
Unpublished, though a floor was found *in situ* in the nave, according to L. Magne, *Décor de la Terre* (Paris 1913), 144.

20. **Doué-la-Fontaine**
In Angers Museum, G F 2581, 2615–16, only one now identifiable. G F 2616 was identical to one at Saint-Maur-de-Glanfeuil, according to Chappée, 'Saint-Maur-de-Glanfeuil', 77.

21. **Fontaine-Milon**
In Angers Museum, Inv. VII R 1234–35, only the latter identifiable.
de Morant, 'Carrelages gothiques', fig. 11; de Morant, 'Carreaux de pavage', 73.

22. **Gennes, Saint-Eusèbe**
Angers Museum, Inv. VI R 234, 236–37, not identified, but from their description seem to have belonged to this group.
Unpublished.

23. **Grézillé, church**
One tile identical to one from Saint-Maur-de-Glanfeuil recorded by Chappée, 'Saint-Maur-de-Glanfeuil', 77; present whereabouts unknown.

24. **Nantes, Cordeliers** (Loire-Atlantique)
A single small square tile belonging to this group in the Musée de Bretagne at Rennes (Inv. no. 6475).
Unpublished.

25. **Noyers** (Indre-et-Loire)
Well-preserved pavement found on the site of what was believed to be the choir of the abbey church. Part of the floor was lifted and displayed against a wall in the parish church of Noyers.
Bourderioux, 'Le pavage de Noyers', *Bulletin de la société archéologique de Touraine*, 33 (1962), 191–92.

26. **Poitiers, Cordeliers** (Vienne)
According to Barbier de Montault, 'Fouilles de l'église des Châtelliers', 398, n. 27, tiles comparable to those at Les Châtelliers from the Cordeliers at Poitiers were preserved in the Musée de la Société des Antiquaires de l'Ouest at Poitiers. I have been unable to verify this, as the collection was not available for study.

27. **Redon, Saint-Sauveur** (Ille-et-Vilaine)
Langlois in 1843 mentioned tiles scattered among the chapels at the east end of the church. He says they were of 17th-century date, but was presumably referring to the 13th-century tiles, which are the only ones known from the church. None appear to survive at Redon; six tiles are in the Musée de Bretagne at Rennes (Inv. nos 6464–65).
Unpublished drawings in the Viollet-le-Duc collection, Centre de Recherches sur les Monuments Historiques, Paris, nos 4055–4181; tracings and sketches in the Rennes archives, fonds Ramé, dossier 9 J 16; C. Langlois, ['Notes sur les pavés de l'église Saint-Sauveur à Redon'], *Bulletin Archéologique*, 1.2 (1843), 87; C. Daly and H. Sirodot, ['Discussion sur le pavage des églises du moyen âge'], *Revue générale de l'architecture et des travaux publics*, 7 (1847), 526–42, esp. 536; L. Deschamps de Pas, 'Essai sur le pavage des églises', *Annales Archéologiques*, 11 (1851), 16–23, esp. 20; P. Banéat, *Catalogue du Musée Archéologique et Ethnographique de la Ville de Rennes* (Rennes 1909), nos 3595–96; also four patterns illustrated on a loose page from an unidentified publication preserved in the Bibliothèque des Arts Décoratifs, Musée des Arts Décoratifs, Paris, Album 130, II, fol. 1.

28. **Rochefort-sur-Loire, church**
 In Angers Museum, G F 2614, Inv. V R 25, VII R 1237, mostly not identifiable; one of the missing tiles said to have been identical to one at Cunault (see also Chappée, 'Saint-Maur-de-Glanfeuil', 77).

29. **Saint-Clément-de-la-Place**
 In Angers Museum, Inv. V R 25, V R 1965, A M 2908 and 2949.
 de Morant, 'Carrelages gothiques', fig. 1; de Morant, 'Carreaux de pavage', 73.

30. **Saint-Maur-de-Glanfeuil**
 Many tiles found loose during excavations of the monastic site in 1898–99; present whereabouts unknown.
 Chappée, 'Saint-Maur-de-Glanfeuil'; C. Norton, *Carreaux de pavement du Moyen Age et de la Renaissance: Collections du Musée Carnavalet* (Paris 1992), fig. 4.

31. **Saumur, château**
 Two tiles of this group preserved loose at the château, along with numerous later tiles belonging to the reconstruction of the buildings, *c.* 1370, which were discovered in the early 20th century. The Château-Musée de Saumur possesses no medieval tiles from other sites, so these two are presumably from the 13th-century château (no inventory number).
 Unpublished.

32. **Suscinio, château** (Morbihan)
 Numerous tiles in good condition found for the most part in the infill of the moat on the south side of the château in 1963, believed to have adorned the 13th-century castle chapel situated outside the moat. Preserved and partly exhibited at the Musée de Suscinio.
 P. André, 'Un pavement inédit du XIIIe siècle au château de Suscinio (Morbihan)', *Arts de l'Ouest* (1980), 1–2, 19–32; *Suscinio, Résidence des Ducs de Bretagne, XIIIe–XIVe siècle* (Vannes 1992), 16, 86–89; P. André, *Les Pavements médiévaux du château de Suscinio* (2001), 14–21.

33. **Tours** (Indre-et-Loire)
 According to Bourderioux, 'Pavage de Noyers', 147, a tile identical to one of the designs at Noyers had recently been found during excavations of a gallo-roman pottery by the city walls at Tours. I have been unable to verify this reference.

34. **Trèves**
 In Angers Museum, A M 2926.
 Unpublished.

35. **Vihiers, château**
 In Angers Museum, G F 2560–61, ?2582.
 Unpublished.

36. **Vihiers, Notre-Dame**
 In Angers Museum, Inv. VII R 1228–29.
 de Morant, 'Carrelages gothiques', fig. 7.

37. **Vihiers, Saint-Jean**
 In Angers Museum, Inv. VII R 1230–32.
 Unpublished.

Unprovenanced

1. Many tiles in Angers Museum.
2. Two tiles in the museum of the CRMH, Paris, Inv. no. 220, formerly in the Musée Saint-Jean at Angers.
3. One inlaid mosaic tile in the Musée Carnavalet, Paris, Inv. no. A C 1291, see Norton, *Carreaux de pavement*, Groupe XIV, no. 112.
4. One rectangular border tile in the Musée de Sèvres, Paris, no inventory number.

ACKNOWLEDGEMENTS

This study would not have been possible without the support of the curators of numerous museums who provided access to the material in their collections, and particularly Mme Vivianne Huchard, formerly curator of the Musée d'Angers. Francois Comte and Daniel Prigent have kindly provided information about discoveries at Angers itself, and Patrick André generously enabled me to study the material from his excavations at Suscinio. I am indebted to Laurence Keen for assistance in studying the collections at Angers many years ago and for commenting on the text, and to John McNeill for answering a number of queries and bringing me up-to-date with some of the latest architectural research in the region.

NOTES

1. A. Ramé, *Etudes sur les carrelages historiés des XIIe et XIIIe siècles, en France et en Angleterre* (Strasbourg 1858), pls 23–24.

2. E. Amé, *Les carrelages émaillés du Moyen Age et de la Renaissance*, I (Paris 1859), 136–38.

3. The Angevin connection seems first to have been made by Tancred Borenius in a report read to the Society of Antiquaries in March 1937; see E. S. Eames, 'A Thirteenth-Century Tiled Pavement from the King's Chapel, Clarendon Palace', *JBAA*, 3rd ser., 26 (1963), 40–50, esp. 46 n. 2; also *idem*, 'Further Notes on a Thirteenth-Century Tiled Pavement from the King's Chapel, Clarendon Palace', *JBAA*, 3rd ser., 35 (1972), 71–75; *idem*, *Catalogue of Medieval Lead-Glazed Earthenware Tiles in the Department of Medieval and Later Antiquities, British Museum*, I (London 1980), 134–39, 186–87; *idem*, 'The Tile Kiln and Floor Tiles', in *Clarendon Palace: The History and Archaeology of a Medieval Palace and Hunting Lodge near Salisbury, Wiltshire*, ed. T. B. James and A. M. Robinson (London 1988), 127–67; *idem*, 'Tiles', in *Salisbury Museum Medieval Catalogue, Part I*, ed. P. and E. Saunders (Salisbury 1991), 93–140, esp. 94–96.

4. See references in n. 3; also E. C. Norton, 'The Medieval Floor-Tiles of Christchurch Priory', *Proceedings of the Dorset Natural History and Archaeological Society*, 102 (1980), 49–64, Group 1; L. Keen, 'The Medieval Floor-Tiles', in *Excavations in Christchurch 1969–1980*, ed. K. Jarvis (Dorset Natural History and Archaeological Society Monograph, 5, 1983), 68–71, Group 1; C. Norton, 'Early Cistercian Tile Pavements', in *Cistercian Art and Architecture in the British Isles*, ed. C. Norton and D. Park (Cambridge 1986), 228–55, esp. 250–53; *idem*, 'The Decorative Pavements of Salisbury Cathedral and Old Sarum', in *Medieval Art and Architecture at Salisbury Cathedral*, ed. L. Keen and T. Cocke, BAA Trans., XVII (Leeds 1996), 90–105, esp. 91–93. The important material from Winchester Castle is written up in E. C. Norton, 'The Medieval Floor Tiles', in *Winchester Studies*, ed. M. Biddle, VII.I (Oxford forthcoming).

5. Full bibliography of French medieval tiles in C. Norton, 'Bibliographie des carreaux médiévaux français', in *Terres cuites architecturales au Moyen Age*, ed. D. Deroeux (Arras 1986 = *Mémoires de la Commission départementale d'histoire et d'archéologie du Pas-de-Calais*, XXII.2), 321–48.

6. For Clarendon, see n. 3; for the Louvre, see the four articles by M. Fleury, F. Lagarde, C. Brut and P. Blanc, ['Pavements et carreaux médiévaux du château du Louvre'], *Cahiers de la Rotonde*, 13 (1989), 29–74, and C. Norton, *Carreaux de pavement du Moyen Age et de la Renaissance: Collections du Musée Carnavalet* (Paris 1992), 33, 46–49, 94–99.

7. For comparative distribution patterns, see J. M. Lewis, 'The Logistics of Transportation: a 15th-Century Example from South Wales', in *Terres cuites architecturales*, ed. Deroeux, 234–40; E. C. Norton, 'The Production and Distribution of Medieval Floor Tiles in France and England', in *Artistes, artisans et production artistique au Moyen Age*, III (Actes du colloque international de Rennes, 1983) (Paris 1990), 101–31; J. Stopford, 'Modes of Production among Medieval Tilers', *Medieval Archaeology*, 37 (1993), 93–108.

8. E. C. Norton, 'The origins of two-colour tiles in France and in England', in *Terres cuites architecturales*, ed. Deroeux, 256–93.

9. The only general discussion of French mosaic tiles is in my unpublished thesis, E. C. Norton, 'A study of 12th- and 13th-century decorated tile pavements in France and related material in England', I (Cambridge 1983), 45–89. For some examples in Normandy, see G. Lachasse and N. Roy, 'Les pavés de céramique médiévale', in *Trésors des abbayes normandes* (Rouen-Caen 1979), 308–47, no. 331; in Poitou, J. Coquet, 'Les carrelages vernissés du VIIe siècle à l'abbaye de Ligugé et les témoins étrangers au site', *Revue Mabillon*, 50 (1960), 109–44 [the dating is about five centuries too early] and the references for tiles at Les Châtelliers given in the Appendix to the present article; and at Saint-Benoît-sur-Loire, J.-M. Berland, 'Un carrelage de terre cuite découvert à Saint-Benoît-sur-Loire', *Bulletin de la Société des Antiquaires de France* (1971), 60–65, plus other unpublished tiles preserved at the abbey. For Britain, see Eames, *Catalogue*, I, 72–82, and Norton, 'Early

Cistercian Tile Pavements', 244–50; for Germany, E. Landgraf, *Ornamentierte Bodenfliesen des Mittelalters in Süd- und Westdeutschland 1150–1550*, 3 vols (Stuttgart 1993), passim.

10. F. Clair and J.-P. Lecompte, 'Une série de carreaux de pavement du 14e siècle dans le val de Loire', in *Terres cuites architecturales*, ed. Deroeux, 308–20.

11. *Les vitraux du Centre et des Pays de la Loire* (Corpus Vitrearum, France, Recensement, II) (Paris 1981), 39–40; E. C. Norton, 'Les carreaux de pavage en France au moyen âge', *Revue de l'Art*, no. 63 (1984), 59–72, fig. 16.

12. P. Binski, *Westminster Abbey and the Plantagenets: Kingship and the Representation of Power 1200–1400* (New Haven 1995), 76–86.

13. Dates for most of the key buildings can be found in J. Mallet, *L'art roman de l'ancien Anjou* (Paris 1984); A. Mussat, *Le style gothique de l'ouest de la France* (Paris 1963); or in the volume of the *Congrès Archéologique* for 1964, and most recently in Y. Blomme, *Anjou Gothique* (Paris 1998); see also site bibliographies in the Appendix.

14. Anon., 'Eglises d'Angers, les Jacobins', *Bulletin historique et monumental de l'Anjou*, II (1854), 241–58.

15. See the contributions by Karine Boulanger and Christian Davy in this volume.

16. P. Héliot, 'Le chevet de Saint-Sauveur à Redon', *Bulletin et mémoires de la société archéologique du département d'Ille-et-Vilaine*, LXXIX (1976), 31–51 (a reference for which I am indebted to M. Marc Deceneux). The precise dating is still open for discussion. The monastery was ravaged by fire in 1230, and there are references to fund-raising between 1232 and 1248. But the monastery was again ravaged in the middle of the century and was abandoned by the monks until 1256. Following his analysis of the building, Héliot suggests either that the east end was rebuilt in one campaign from 1256 onwards, or that the lower parts of the walls belong to c. 1232–48, but that the building was not completed till after the return of the monks in 1256. Either way, the decorative pavements would belong to the post-1256 campaign. The reference to gifts of a crucifix and of statues in 1276 might indicate that part of the new east end was in use by then, and would fit the other evidence for the dating of the tiles.

17. *Vita Beati Giraldi de Salis* in *Acta Sanctorum, Octobris X*, ed. J. van Hecke, B. Bossue, V. de Buck and E. Carpentier (Brussels 1861), 254–67.

18. J. Chappée, 'Le carrelage de l'abbaye de Champagne', *Revue historique et archéologique du Maine*, 44 (1898), 26–55; and *idem*, 'Le carrelage de l'abbaye de Champagne (Sarthe)', *Revue de l'Art Chrétien*, 4th ser., 15 (1904), 349–55. Some tiles from the site are preserved in the Musée du Mans, though most have lost their provenance. The fabric is different from that of the Angevin group.

19. Norton, *Carreaux de pavement*, 33–34 (figs 17–21), 46–54, and 85–101 (Groupe III).

20. Norton, 'Origins of two-colour tiles', 278–81. See also reference in n. 11, and Norton, *Carreaux de pavement*, 33 (fig. 16) and 81–85 (Groupe II).

21. L. Morize, *Etude archéologique sur l'abbaye de Notre-Dame des Vaux-de-Cernay* (Tours 1889), 77–78, pl. XLII; and Norton, 'Origins of two-colour tiles', 277–81.

22. Excellent article by A. Ramé, 'Etudes sur les carrelages émaillés, Saint-Pierre-sur-Dive [sic]', *Annales archéologiques*, XII (1852), 282–93; and Norton, 'Origins of two-colour tiles', 272–76. It is reported that the tiles have recently been damaged while being removed from the chapter-house.

23. P. Oliver, 'Les carrelages céramiques de Jumièges', in *Jumièges, Congrès scientifique du XIIIe centenaire 1954*, II (Rouen 1955), 537–51, figs 9 and 10; and Norton, 'Origins of two-colour tiles', 275–76, figs 7–8.

24. Lachasse and Roy, nos 349–51 and 356.

25. See references cited in nn. 3 and 4, especially Norton, 'Salisbury Cathedral and Old Sarum'.

26. E. Gautier-Desvaux, 'Saint-Pierre-sur-Dives', *CA* (1974), 188–214. There seems to be no foundation for the suggestion that the pavement was originally in the chapter-house rather than the choir.

27. Norton, 'Origins of two-colour tiles', 270–73; *idem*, 'The Thirteenth-Century Tile-Tombs of the Abbots of Jumièges', *JBAA*, 137 (1984), 145–67.

28. Norton, 'Origins of two-colour tiles', 264–76.

La peinture murale angevine au treizième siècle

CHRISTIAN DAVY

Our knowledge of 13th-century Angevin wall painting is a recent phenomenon. Most of the more important works to survive from this period are either recent discoveries, or have been recognized as 13th century in the last few years and consequently redated. As such, only now is it possible to place the angevin work within the wider context of wall-painting in the west of France.

While figurative wall-painting during the first quarter of the 13th century remained essentially Romanesque (Champteussé-sur-Baconne, Châteauneuf-sur-Sarthe, Pontigné), by the end of this period one encounters a predominantly ornamental style of painting, a style generally to be found in the more important buildings (the hospital of Saint-Jean at Angers, Chaloché, Notre-Dame de Chemillé, Fontevraud, Notre-Dame de Nantilly near Saumur). This 'décor ornamental' is closely linked to the diffusion of the architectural style André Mussat christened 'le style gothique de l'ouest de la France'. In particular, colour was organized across the architectural surfaces in such a way as to focus attention on those discreet points within the building wherein figurative imagery was concentrated (Notre-Dame de Cunault, Saint-Martin at Angers, La Jaillette at Louvaines). The taste for this sort of predominantly ornamental repertoire became so highly developed that it was occasionally called on to create the illusion of Gothic space in pre-Gothic buildings (Notre-Dame de Cunault, La Haye-aux-Bonshommes at Avrillé).

By the middle of the century Angers was enjoying a particularly active period as a centre of artistic production. The decoration of the church of the Ronceray — precisely dated to the years between 1246 and 1254 — is the outstanding representative of a new sort of equilibrium between the ornamental and the historiated observable elsewhere in Anjou in the second quarter of the century, while the wall-paintings embellishing the choir of the cathedral, at least in those areas which have been uncovered, appear wholly exceptional.

Le XIIIe siècle a été le théâtre en peinture murale de plusieurs mouvements artistiques successifs ou simultanés.

Les répercussions des mutations religieuses, politiques, philosophiques et sociales qui se manifestèrent entre le XIIe et le XIIIe siècle sont bien connues des historiens. Il en est de même de l'évolution artistique rencontrée au cours de cette même période dans l'architecture, le vitrail ou l'enluminure. En revanche, celle-ci reste moins bien cernée en ce qui concerne le domaine de la peinture murale. A la lumière des nombreuses découvertes et redécouvertes de ces dernières années, il apparaît opportun, à l'occasion de la tenue du congrès de la *British Archaeological Association* à Angers, d'observer

quelques-unes des mutations de cet art de la couleur si intimement lié à l'espace monumental.

Une connaissance accrue de la peinture murale angevine, régulièrement considérée comme l'un des éléments forts de la peinture murale de l'Ouest de la France, permet à court terme de mieux comprendre la production des régions voisines, voire d'autres plus éloignées géographiquement. Déjà, depuis les études du chanoine Urseau,[1] éditées juste après la Première Guerre mondiale, l'enquête de Clémence-Paul Duprat,[2] publiée pendant la Seconde Guerre mondiale et les ouvrages fondamentaux, mais dépassés, de Paul Deschamps et de Marc Thibout,[3] l'Anjou apparaissait comme une terre privilégiée de la production picturale médiévale. Les récentes études menées par Christian Davy sur la période romane,[4] et de Christine Leduc sur les XVe et XVIe siècles,[5] d'une part confirment cette idée d'exemplarité, d'autre part renouvellent profondément la connaissance de la peinture angevine. Il n'est pas possible de citer dans le cadre de cet exposé la totalité des découvertes réalisées dans ce domaine depuis la publication du dernier ouvrage de P. Deschamps et M. Thibout en 1963. Toutefois, il suffit simplement de rappeler ici que les décennies 1960 et 1990 furent des périodes particulièrement fastes avec l'émergence des sites majeurs de Genneteil, Broc, Notre-Dame de Chemillé, La Varenne-Bourreau pour la période romane ou de Fontevraud et surtout de la cathédrale d'Angers pour la période gothique. A ceux-ci, il convient d'ajouter les redécouvertes. Nombre de décors peints, comme ceux de Notre-Dame de Cunaud ou de Saint-Martin d'Angers, pourtant visibles, n'avaient pas vraiment attiré l'attention des chercheurs et ne furent seulement pris en compte que très récemment. Enfin, d'autres ont été complètement réévalués. Les peintures de l'abbatiale Notre-Dame du Ronceray, découvertes à la fin des années 1950 et datées alors du XIVe siècle, ont été précisément datées entre 1246 et 1252–54.[6] De même, le décor peint de la prieurale de la Haye-aux-Bonshommes à Avrillé a été considérablement vieilli et rapporté au mouvement artistique du milieu ou de la seconde moitié du XIIIe siècle.[7] C'est donc avec un matériau entièrement renouvelé que l'étude de la peinture murale angevine du XIIIe siècle doit être entreprise.

L'ACHEVEMENT DE LA PEINTURE ROMANE

Bien entendu, ce n'est pas l'entrée dans le XIIIe siècle qui a révolutionné l'art de la peinture murale, ni en Anjou, ni ailleurs. Le début du siècle voit le prolongement des mouvements artistiques observés au cours des décennies précédentes: certains vont s'y achever rapidement, d'autres au contraire vont s'y épanouir. Comme dans les provinces avoisinantes, la phase ultime de la peinture monumentale romane se conclue dans le premier tiers du XIIIe siècle en Anjou. A Vauchrétien, au bras nord de Notre-Dame de Chemillé, à Champteussé, à Châteauneuf-sur-Sarthe ou à Pontigné, l'évolution du style est remarquable dans tous les cas: les peintres délaissent la couleur pour le trait lorsqu'ils élaborent le modelé des visages et des corps.[8] En revanche, ils maintiennent la prééminence de la couleur sur le trait en ce qui concerne les vêtements: le rendu de la matière et de la plicature s'effectue toujours par la superposition et la juxtaposition des couches colorées. Ces peintres restent fidèles à une conception romane qui tend à imprimer une tension dans l'expression de l'œuvre, mais ils cherchent aussi une certaine détente pour ces mêmes images. S'il faut considérer un décor peint comme particulièrement significatif de cette ultime phase de la peinture romane en Anjou, celui conservé dans le transept de l'église de Pontigné, vraisemblablement exécuté dans le premier quart du siècle, paraît le mieux placé avec notamment cette opposition si franche entre

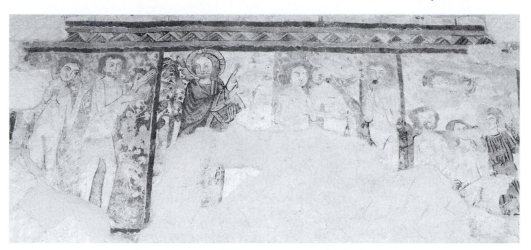

FIG. 1. Châteauneuf-sur-Sarthe: nef, mur nord. Cycle d'Adam et Eve
P. Giraud

la transparence des visages et l'affirmation de la couleur contenue dans les tissus (Pl. IVA).

Le deuxième mouvement artistique rencontré en Anjou naît tardivement dans le XIIe siècle et affecte de nouveau les œuvres d'expression romane. Il ne s'agit plus de style cette fois, mais de recherches esthétiques exprimées à travers la coloration de l'espace architectural. Dès le milieu du XIIe siècle, l'équilibre roman est rompu en faveur du décor ornemental. Auparavant, rappelons que le décor historié occupait les grandes surfaces planes ou courbes des murs et des voûtes, tandis que le décor ornemental possédait la double fonction de mise en valeur des lignes de force de l'édifice et de structuration du programme iconographique. A partir des années 1150, le décor ornemental tend à envahir tout l'espace. Insensiblement, on passe d'une mise en valeur de l'architecture par la peinture à une manière d'enchâssement du message historié par le décor ornemental. Ce changement radical se rencontre pour la première fois dans la province au milieu du XIIe siècle dans la prieurale du Grand-Saint-Denis à Breil.[9] Sur les murs, un décor répétitif et couvrant, qui reprend le thème de l'imitation d'un appareil de pierres de taille, se développe largement entre un registre de soubassement orné de draperies simulées et une bande chargée d'un rinceau peinte au sommet des murs. Au cours d'une seconde campagne picturale exécutée à la fin du siècle, ce principe est repris avec une légère variante. Deux grandes scènes historiées, une Vierge en majesté et une Crucifixion, sont incluses dans un décor couvrant reprenant de nouveau le thème du faux appareil. Cette conception novatrice atteint son équilibre à l'orée du XIIIe siècle en développant régulièrement le décor historié dans un, parfois deux, registre qui est encadré par deux autres à thèmes ornementaux. Ainsi, à Notre-Dame de Châteauneuf-sur-Sarthe, l'histoire de la Faute se déroule d'ouest en est dans un registre médian dominé par une imitation d'appareil de pierres de taille, tandis que la partie inférieure est aujourd'hui détruite (Fig. 1). Le succès de ce parti d'organisation est réel tout au long du siècle et même au-delà.[10]

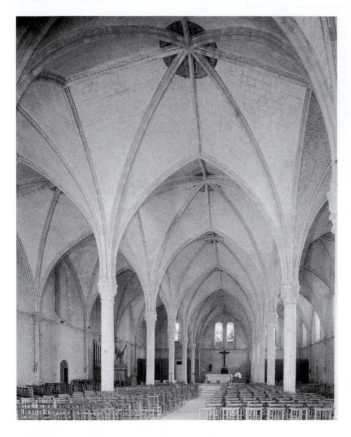

FIG. 2. Le Mans: Maison-Dieu de Coëffort, salle des malades. Vue d'ensemble vers l'est

P. Giraud

UNE CONCEPTION DECORATIVE NOVATRICE

Cependant, le parti décoratif rencontré le plus couramment au XIIIe siècle en Anjou témoigne d'un changement radical dans la coloration de l'espace intérieur de l'édifice, corollaire de la priorité donnée à l'ornemental. Les concepteurs et les commanditaires de ces nouvelles décorations refusent un volume architectural lourdement chargé des éclats des couleurs vives et saturées des parois. Ils désirent au contraire évoluer dans un espace clair, régulier, transparent tout en lui demandant de rester le support des messages qu'ils désirent transmettre aux fidèles. Cette expression si novatrice semble bien émerger à la salle des malades de la Maison-Dieu de Coëffort au Mans vers les années 1180. Que cela se réalise à l'extérieur du comté d'Anjou reste de peu d'importance pour notre propos, car, alors, le Maine appartient encore à l'espace Plantagenêt. La fondation et la construction de la maison-Dieu Notre-Dame de Coëffort sont l'œuvre de l'entourage proche d'Henri II, comte d'Anjou et roi d'Angleterre.[11] Dans cette prestigieuse salle des malades, aujourd'hui église paroissiale Sainte-Jeanne d'Arc, une réponse totalement différente à ce qui était proposé jusqu'alors est apportée. Dans un élan vigoureusement novateur, le peintre égalise toute la surface murale et voûtée, de manière à focaliser l'attention sur des zones particulières et de petites dimensions: sommet des arcs formerets, sommet des voûtains formant une manière de *clipeus* autour de la clef de voûte (Fig. 2). Ceci est répété dans chacun des trois vaisseaux à sept travées égales.

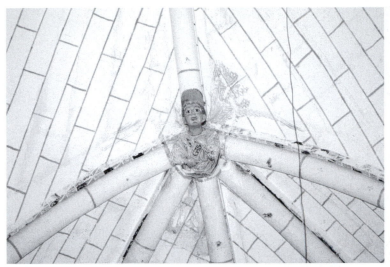

FIG. 3. Louvaines: prieuré de La Jaillette, église, voûte du chœur, détail:
l'archange Gabriel

C. Davy

L'uniformité de l'ensemble est obtenue par l'application d'un enduit peint en blanc et légèrement cassé du rouge résultant de la représentation d'une imitation d'appareil de pierres de taille. L'exécution de celui-ci, très fine et très soignée, est suffisamment discrète pour que la couleur vive et focalisée aux clefs des arcs formerets et aux sommets des voûtes soit remarquable. Ainsi, elle attire l'attention sur un programme iconographique, qui reste à comprendre dans l'état actuel de nos connaissances. Quels que soient les messages transmis par ce dernier, il aboutit à la figure divine de l'Agneau mystique adoré par des anges, située au-dessus des fenêtres occidentales.[12]

Quels furent, à travers la peinture murale, le succès et la diffusion de cette nouvelle manière d'appréhender la luminosité de l'intérieur de l'édifice?[13] A l'observation des décors conservés, il apparaît que cette formule ne fut pas suivie *stricto sensu* et notamment dans son refus de mettre en valeur d'une manière directe, soit par la sculpture, soit par la peinture ou encore par l'alliance de ces deux arts, l'élément fort qu'est la clef de voûte, comme cela le deviendra par la suite. En revanche, la clarté de l'espace architectural et la focalisation du décor historié en des points précis et réduits en surface sont les deux éléments qui furent régulièrement retenus ensuite d'un site à l'autre. Complété du vieux principe du soulignement des lignes de force de l'édifice, ce mouvement artistique se déploya d'une manière ample à travers l'architecture gothique de l'Ouest, car la diffusion de cette conception de la décoration monumentale apparaît en effet comme générale, de la modeste église rurale à l'édifice prestigieux.[14]

Situé dans le Segréen, le prieuré de La Jaillette est caractéristique de ces édifices considérés comme secondaires.[15] Son église présente sous les repeints du XIXe siècle un chœur bâti au début du XIIIe siècle. Les clefs des voûtes bombées et celles des arcs formerets sont ornées de sculptures et de peintures. A la clef principale, la Vierge présente l'Enfant dans une attitude frontale. Elle est accompagnée de l'archange Gabriel, situé sur une clef latérale, dont le buste est sculpté et les ailes peintes dans une superbe harmonie de jaune et vert (Fig. 3). La troisième clef présente un second ange,

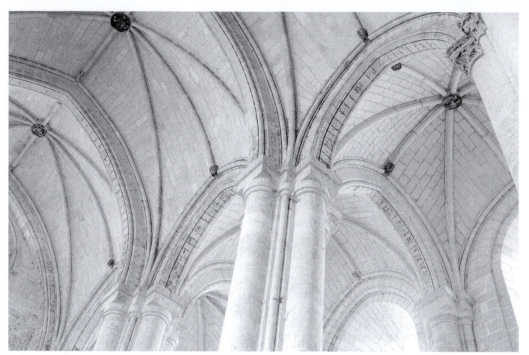

FIG. 4. Notre-Dame de Cunault: voûte des deux premières travées de la nef. Vue vers le nord-
ouest

C. Davy

semble-t-il. Le thème de l'Incarnation ainsi présenté est en corrélation directe avec la dédicace du prieuré à la Vierge. Les petites lacunes du décor daté du XIXe siècle laissent poindre celui qui fut peint dans la première moitié du XIIIe siècle. Des motifs ornementaux, géométriques et végétaux, soulignent la modénature des ogives et des arcs. De plus, il semble bien qu'une imitation d'appareil de pierres de taille couvrait les surfaces des voûtains. Ces indices attestent ainsi que le nouveau système de décoration est ici appliqué dans toutes ses composantes. Par ailleurs, il est possible qu'une variante de ce décor existe également dans la salle capitulaire où, sous plusieurs couches de peintures et badigeons postérieurs, commencent à apparaître une imitation d'appareil de pierres de taille et un décor soulignant l'une des baies du mur oriental.[16]

Sur les bords de la Loire, la célèbre église du prieuré Notre-Dame de Cunault fut bâtie selon un plan conçu au début du XIIe siècle, mais dont la réalisation s'échelonna tout au long de ce siècle.[17] Malgré le nombre important des campagnes de construction, la volonté forte de donner une unité à l'ensemble est patente. La peinture murale est l'un des moyens utilisés pour parvenir à ce but. Peu après l'achèvement du chantier, une campagne de décoration peinte fut entreprise sur la totalité de l'édifice recouvrant ainsi les décors partiels précédents qui avaient servi à orner temporairement les zones déjà achevées. Selon les témoins conservés, le parti choisi suit le courant nouveau: les parois et les voûtains sont recouverts d'une imitation d'appareil de pierres de taille et les ogives sont soulignées de motifs ornementaux (Fig. 4). Le décor figuré est ici focalisé d'une part sur les deux figurations de saint Philibert et de saint Valérien peintes isolément de

part et d'autre de la grande porte occidentale, d'autre part sur les clefs de voûte dont la sculpture semble essentiellement polychrome plutôt qu'accompagnée de peintures murales comme au porche extérieur, à La Jaillette ou à l'abbaye d'Asnières. En revanche, il paraît difficile aujourd'hui, à cause de l'usure avancée de la couche colorée, d'interpréter la série d'animaux monstrueux, peinte à l'intrados de l'arc dominant l'entrée occidentale: fait-elle également partie du décor ornemental ou bien doit-elle être intégrée au décor figuré et signifiant? Enfin, la volonté d'obtenir un espace lumineux, clair puisque proche d'un blanc légèrement tempéré, harmonisant l'ensemble architectural devient manifeste à la lecture des témoins conservés dans les parties les plus anciennes de l'église.[18] Les travées hautes de la nef, du déambulatoire et des chapelles latérales présentent des voûtes d'arêtes, en berceau ou en cul-de-four. Le décorateur, toujours en souci d'unifier l'espace, y a donc simulé l'ogive en peignant les mêmes motifs ornementaux, tant aux arêtes qu'aux ogives des travées occidentales de la nef, et de plus a créé un véritable trompe l'oeil en simulant des colonnettes, des arcs formerets et des ogives pour animer les surfaces régulières des voûtes en berceaux ou en cul-de-four. La vieille architecture est ainsi modernisée par la peinture murale.

Le succès d'une telle formule est si considérable que de nombreux édifices anciens furent ainsi rénovés. Saint-Martin d'Angers, vieille collégiale s'il en est, voit son chœur et sa croisée de transept ornés selon la manière nouvelle.[19] Cependant, une adaptation est rendue nécessaire par le décalage important qui existe entre leurs campagnes de construction. Le chœur est pour ainsi dire neuf en cette première moitié du XIIIe siècle. Il est voûté selon le principe du gothique de l'Ouest avec des voûtes plantagenêts dotées d'ogives tandis que la croisée de transept, bâtie au cours du XIe siècle, présente une coupole sans nervures et sur pendentifs. Le maître d'ouvrage se donne comme objectif de lier les deux parties architecturales dans une unité simulée grâce au décor. Le stratagème d'illusion entrevu précédemment à Cunault est ici pleinement développé à la croisée du transept (Fig. 5). Non seulement quatre fausses ogives sont créées en peinture, mais aussi quatre liernes qui donnent ainsi l'impression du fort relief d'une voûte bombée dotée de huit voûtains. Dans ce processus dont la logique est menée à son terme, les clefs de formerets et les bases figurées sont également reproduites: la peinture imite alors la sculpture, tandis que le décor soulignant le trou de passage des cloches doit bien être compris comme une ornementation peinte.[20] Ce jeu entre réalité et illusion de ce qui est neuf ou ancien se retrouve jusque dans le choix des thèmes ornementaux. Les fleurs de lys qui s'épanouissent autour du rond central font figure de motif tout à fait contemporain de leur époque, tandis que le mufle de lion vient d'être vu dans le chœur tout nouvellement construit du prieuré de La Jaillette. A l'opposé, l'atlante qui supporte une base de lierne est directement inspiré des manuscrits angevins de l'époque romane, eux-mêmes reprenant avec beaucoup de bonheur la tradition carolingienne connue dans l'enluminure tourangelle.[21]

L'application du modèle est encore plus spectaculaire dans l'église du prieuré grandmontain de La Haye-aux-Bonshommes à Avrillé, d'autant que cet ordre recherchait à l'origine le plus grand dépouillement en ce qui concerne la décoration des murs de leurs lieux de culte.[22] L'édifice adopte la formule architecturale courante de l'Ordre qui consiste en un long vaisseau unique aboutissant à un chœur à peine marqué par un léger agrandissement dans sa largeur. Le voûtement présente la formule traditionnelle du berceau se terminant en cul-de-four. Cette uniformité obtenue par la régularité des maçonneries est éclairée exclusivement à chaque pôle. La grande fenêtre percée dans le mur occidental répond aux trois autres placées dans le chœur.[23] Cet effet architectural donnant un long tunnel régulier vivement éclairé aux extrémités est

FIG. 5. Angers: collégiale Saint-Martin, voûte de la croisée du transept. Vue
d'ensemble, avant restauration
C. Davy

contredit avec force par la décoration picturale exécutée peu après le milieu du siècle
(Fig. 6). Le décorateur donne à cet édifice une scansion rythmée au moyen de travées
simulées. Les parois verticales reçoivent une imitation d'appareil de pierres de taille
ornée de plantes fleuries et de fausses colonnes engagées d'où s'épanouit un système
d'ogives, de liernes et d'arcs formerets, tout cela étant simulé, comme les clefs d'arcs.
La corniche, réelle quant à elle, est fortement soulignée d'un bandeau à cartouches où,
dans la partie basse de la nef, sont inscrites des scènes de la vie de Joseph, au nord, et
du bestiaire médiéval au sud. Le chœur reçoit une décoration encore plus foisonnante
(Fig. 7): les fausses ogives se rejoignent dans une superbe clef de voûte simulée,
représentant Dieu bénissant et tenant le globe, tandis que les fausses liernes créent des
lunettes où un Couronnement de la Vierge est peint dans l'axe central. Ce nouvel
ensemble décoratif atteste assurément d'une évolution du principe de la focalisation sur
le décor signifiant. Ici, la lunette axiale remplace le système des clefs de voûte comme
support principal des messages. En fait, cette inflexion se remarque aussi à un autre
niveau de la décoration, témoignant en ce troisième quart du XIIIe siècle d'un
essoufflement de la formule type. Le thème de l'imitation d'appareil de pierres de taille
est employé comme décor couvrant toute surface feinte ou réelle, mais celui-ci ne
transmet plus ici la blancheur tempérée de rouge rencontrée par ailleurs; au contraire
même, cette coloration blanchâtre tend ici à disparaître devant les surcharges peintes
sur ce faux appareil. Chaque pierre simulée est ornée d'une tige fleurie peinte dans une
coloration forte. De plus, cette ornementation foisonnante est encore accentuée au cul-
de-four. Là, une alternance organise la disposition des motifs. Un voûtain sur deux est
orné de figures géométriques proches du carré et de médaillons dans lesquels sont
représentés des animaux; l'autre voûtain présente une suite de rinceaux fleuris très
dense. Il faut souligner que ces rinceaux ont pris ici leur totale indépendance, alors que

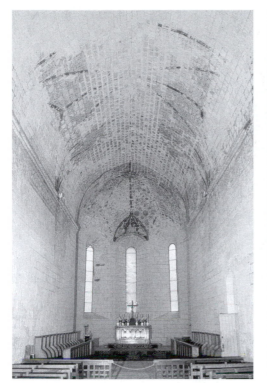

Fig. 6. Avrillé: prieuré de la Haye-aux-
Bonshommes, église. Vue d'ensemble vers le
chœur

C. Davy

Fig. 7. Avrillé: prieuré de la Haye-aux-
Bonshommes, église, voûte du chœur, détail:
clef de voûte et ogives simulées

C. Davy

dans les fenêtres voisines ils sont encore assujettis au faux appareil. La couleur est donc redevenue intense et laisse peu d'espace au blanc des pierres de taille simulées.

Quelques années auparavant, plus exactement entre 1246 et 1252–54, une vaste décoration picturale était exécutée pour remettre au goût du jour la vieille église de la puissante abbaye Notre-Dame-du-Ronceray à Angers, bâtie dans la première moitié du XIe siècle.[24] Ce décor peint a vraisemblablement été réalisé à la suite d'une reprise des voûtes qui menaçaient déjà de s'effondrer.[25] Malgré la destruction du chœur et les zones recouvertes de badigeons dans le collatéral nord, il est déjà possible d'évoquer un véritable programme étant donné la rigueur de l'organisation des motifs, la répartition des thèmes et la valeur signifiante du décor figuré. Bien entendu, la structure décorative reprend le principe développé dans les édifices vus précédemment, mais, au Ronceray, le décorateur le porte à un sommet d'organisation nulle part atteint. S'y retrouvent non seulement l'imitation d'un appareil de pierres de taille sur les parois verticales des murs et sur l'intrados des voûtes en berceau, mais aussi la focalisation du décor historié en des points réduits (Fig. 8) qui nécessite une attention soutenue du fidèle pour appréhender et comprendre le message moralisant lancé à travers ces images.[26] Le peintre a en revanche réparti d'une manière systématique les motifs ornementaux d'inspiration géométrique aux intrados des arcs et ceux d'inspiration végétale sur les

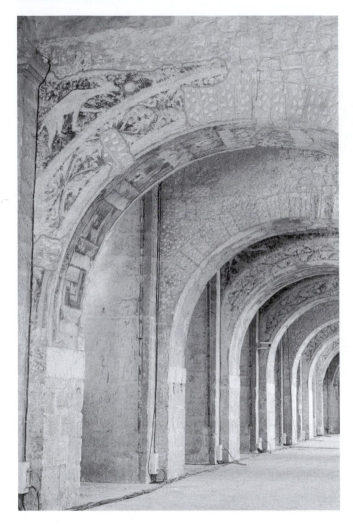

Fig. 8. Angers: abbaye du
Ronceray, église, collatéral sud.
Vue vers le nord-est

C. Davy

flancs de ces derniers (Pl. IVв). Puis, il les imbrique au lieu le plus éminent de la nef,
c'est-à-dire aux arcs de l'arcade d'accès à la croisée du transept et au chœur. Enfin, le
peintre distingue deux types de faux appareils. Il laisse vide d'ornements celui exécuté
sur les voûtes et il remplit de tiges fleuries celui des murs. A l'ampleur de ce rare
programme décoratif répond le prestige des commanditaires ou, à tout le moins, celui
de leur parrainage. En effet, les armoiries de la famille royale capétienne sont
régulièrement reproduites.[27] Les quatre derniers arcs doubleaux de la nef présentent
respectivement, et cela d'une manière répétée et régulière, les armes de Blanche de
Castille, la mère, de Charles d'Anjou, le benjamin, d'Alphonse de Poitiers et de Robert
d'Artois, les cadets. Venaient vraisemblablement les armes du roi de France placées au
lieu de le plus honorable: le chœur architectural, aujourd'hui effondré malheureuse-
ment.[28] Malgré tout, le Ronceray restera le lieu le plus abouti et le plus évocateur de
cette mode décorative qui traverse l'Anjou et l'Ouest au XIIIe siècle et qui s'achève à la

fin du siècle aux premières travées de la cathédrale de Poitiers dans une décoration vidée de tout message fort. Prestigieuse par ses commanditaires, complexe et rigoureuse dans sa mise en place, faisant part réduite à l'historié, la peinture murale affirme Angers comme un foyer artistique de premier ordre. Cela vient d'être amplement confirmé grâce à la mise au jour ces dernières années d'un décor peint également de très grande valeur. Situées derrière les boiseries de la cathédrale Saint-Maurice, ces peintures constituent même la découverte la plus importante de ces dernières décennies en France dans le domaine de la peinture murale. Avec une palette aux couleurs intenses rejetant absolument le blanc, avec une technique à base d'huiles, avec une situation au plus saint du chœur et malgré une disposition qui reste imparfaitement connue tant que la partie supérieure ne sera pas dégagée, ces peintures murales rompent radicalement avec la mode décorative ambiante.[29] S'il reste difficile pour l'instant d'apprécier la véritable révolution chromatique qu'elles apportent, il est assuré en revanche qu'avec ce décor exceptionnel s'achève une 'période blanche' de l'histoire de la couleur de l'espace architectural intérieur.

NOTES

1. Publiées dans un premier temps en plusieurs livraisons dans la Revue de l'Anjou à partir de 1915, les études du chanoine Charles Urseau ont été regroupées en un livre dont le titre reflète imparfaitement l'étendue de l'aire d'étude qui correspond en fait au département du Maine-et-Loire. C. Urseau, *La peinture décorative en Anjou, du XIIe au XVIIIe siècle* (Angers 1920).

2. C.-P. Duprat, 'Enquête sur la peinture murale en France à l'époque romane', *Bull. Mon.*, 101 (1942), 165–223; 102 (1944), 5–90, 161–223.

3. P. Deschamps et M. Thibout, *La peinture murale en France. Le haut Moyen Âge et l'époque romane* (Paris 1951); P. Deschamps et M. Thibout, *La peinture murale en France au début de l'époque gothique de Philippe-Auguste à la fin du règne de Charles V (1180–1380)* (Paris 1963).

4. C. Davy, *La peinture murale romane dans les Pays de la Loire. L'indicible et le ruban plissé* (Laval 1999).

5. C. Leduc, 'La peinture murale en Anjou et dans le Maine aux XVe et XVIe siècles' (thèse non publiée, Université de Strasbourg, 1999).

6. C. Davy, 'Un programme héraldique royal peint à l'abbaye du Ronceray à Angers', *Revue française d'Héraldique et de Sigillographie*, 62–63 (1992–93), 15–29.

7. Timothée-Louis Houdebine datait les peintures de la seconde moitié du XIVe siècle, datation suivie jusqu'à ce que Jean-René Gaborit en signale l'appartenance au XIIIe siècle. T.-H. Houdebine, 'Le prieuré de la Haie-aux-Bons-Hommes-lez-Angers. Son église et les peintures qui la décorent. Description archéologique', *Revue de l'Art chrétien* (1899), tiré-à-part, 23. J.-R. Gaborit, 'L'architecture de Grandmont', dans *L'ordre de Grandmont. Art et histoire* (Montpellier 1992), 87–90.

8. Voir les notices respectives dans Davy, *La peinture murale romane*, 230–31, 187–93, 182–83, 184–86 et 218–22.

9. Voir la notice dans Davy, *La peinture murale romane*, 174–76.

10. Les peintures conservées en Anjou illustrant ce processus, comme celles, très lacunaires, consacrées à sainte Catherine de l'église paroissiale de Cizay-la-Madeleine restent peu nombreuses. L'exécution du décor de Cizay est à placer au cours de la seconde moitié du XIIIe siècle. Les exemples les plus caractéristiques se situent en fait au voisinage immédiat de l'Anjou: Les Magnils-Reigniers en bas Poitou (début du XIIIe siècle), à Saint-Mars-de-Locquenay et à Vezot dans le Maine, tous deux datés de la fin du XIIIe ou du tout début du XIVe siècle. D'autres décors: nef de l'église paroissiale de Ponchon (département de l'Oise) ou chapelle des Templiers de Cressac (Charente) témoignent de la grande diffusion de ce type d'organisation à travers la France.

11. La légende rapporte qu'Henri II Plantagenêt aurait fondé l'hôpital en expiation du meurtre de Thomas Becket. La réalité historique considère plutôt un familier du roi, qui reste à identifier, comme le véritable fondateur.

12. Voir la notice dans Davy, *La peinture murale romane*, 326–29. Le programme iconographique n'est pas identifié, mais mes recherches en cours sur ce décor s'orientent notamment vers une illustration des vertus thérapeutiques et miraculeuses du vinage Saint-Thomas.

13. Bien entendu, la peinture murale n'est pas le vecteur exclusif du changement de la coloration intérieure de l'édifice. Tous les arts décoratifs y participent, mais aucun bâtiment dans la région ne présente simultanément vitrail, peinture, carrelage, sculpture polychrome. En attendant de pouvoir étendre cette étude à l'ensemble des monuments situés sur l'ensemble du territoire français conservant à la fois vitrail et peinture par exemple, il convient d'observer toutes les variations obtenues par l'évolution des décors peints.

14. A. Mussat, *Le style gothique de l'Ouest de la France* (Paris 1963). Malgré son ancienneté, cet ouvrage reste fondamental. Cependant, les différents articles que Claude Andrault-Schmitt consacre à ce sujet renouvellent la question, le dernier publié étant: C. Andrault-Schmitt, 'Le mécénat architectural en question: les chantiers de Saint-Yrieix, Grandmont et Le Pin à l'époque de Henri II', dans *La cour Plantagenêt (1154–1204): Actes du colloque tenu à Thouars du 30 avril au 2 mai 1999*, dir. M. Aurell (Poitiers 2000), 235–76. Sur les clefs de voûte, voir aussi l'article essentiel: P. Skubiszewski, 'Le thème de la Parousie sur les voûtes de l'architecture Plantagenêt', dans *L'art comme mystagogie. Iconographie du Jugement dernier et des fins dernières à l'époque gothique: Actes du Colloque de la Fondation Hardt tenu à Genève du 13 au 16 février 1994*, dir. Y. Christe (Poitiers 1996), 105–53.

15. Commune de Louvaines (Maine-et-Loire).

16. Le décor du chœur est inédit; pour celui de la salle capitulaire, voir la notice dans C. Davy, *La peinture murale romane*, 215.

17. Pour la datation des différentes étapes, voir F. Salet, 'Notre-Dame de Cunault', *CA* (1964), 637–76; J. Mallet, *L'art roman de l'ancien Anjou* (Paris 1984), 126–34. Voir aussi: J. Mallet et D. Prigent, 'La place de la priorale dans l'art local', dans *Saint Philbert de Tournus: Actes du colloque du Centre international d'Études romanes, Tournus, 15–19 juin 1994* (Tournus 1995), 473–86.

18. Les peintures, moins bien conservées dans ces parties de l'édifice, n'y subsistent plus qu'à l'état de vestiges.

19. Pour la chronologie, voir: Mallet, *L'art roman*, 26–29. La publication prochaine des fouilles archéologiques menées par D. Prigent et J.-Y. Hunot, et des campagnes de restaurations dirigées par G. Mester de Parajd apportera de nombreuses précisions sur la délicate question de la datation des différentes campagnes de remaniement de cet édifice très ancien.

20. N'ayant pu étudier pour le moment le rapport de restauration des peintures de la croisée qui vient de s'achever, je ne peux pas établir, avec la meilleure précision possible, l'ordre des deux, voire trois, campagnes décoratives qui existent. De même, la contemporanéité du décor qui entoure le passage des cloches avec la campagne qui nous intéresse ici n'a pas pu être pour l'instant vérifiée.

21. La personnalité du fameux Foulques qui signa le contrat, conservé, avec Girard, abbé de Saint-Aubin, fut prépondérante dans les orientations artistiques du scriptorium. Voir notamment: J. Vezin, *Les scriptoria d'Angers au XIe siècle* (Paris 1974); S. Weygand, 'Le scriptorium de Saint-Aubin et la vie intellectuelle', dans *Saint Aubin d'Angers du VIe au XXe siècle* (Catalogue de l'exposition Saint-Aubin d'Angers du VIe au XXe siècle), (Angers 1985), 54–89.

22. Voir n. 7.

23. La celle grandmontaine de La Primaudière, commune d'Armaillé, présente un parti architectural identique. Toutefois, le voûtement du chœur est une véritable voûte d'ogives. Contemporain de l'architecture, le décor peint est conservé à la voûte. Il présente le même parti que celui d'Avrillé dans une formule plus simple et plus assagie.

24. Mallet, *L'art roman*, 57–60.

25. Cette reprise, qui se remarque aisément à l'extrados des voûtes, a permis de maintenir le bâtiment jusqu'au XXe siècle, époque où H. Enguehard a posé des pinces en béton pour stabiliser définitivement la voûte qui menaçait de nouveau de s'affaisser. Pour le détail de cette restauration, voir: H. Enguehard, 'Eglise abbatiale du Ronceray d'Angers', *Monuments historiques de la France*, 3 (1969), 41–60.

26. Le décor n'est pas totalement dégagé des badigeons. Au collatéral sud, apparaissent des images liées à la parabole des Vierges sages et au bestiaire médiéval.

27. Voir n. 6.

28. Les archives du Ronceray de cette époque ayant brûlées, les raisons de cette commande royale restent inconnues.

29. Les études qui ont pour l'instant été publiées sur ces extraordinaires peintures, l'ont été par Marie-Pasquine Subes-Picot qui en avait fait l'objet de sa thèse. Voir pour la technique: 'Peinture sur pierre: note sur la technique des peintures du XIIIe siècle découvertes à la cathédrale d'Angers', *Revue de l'art*, 97 (1992), 85–93; pour la symbolique des couleurs: M.-P. Subes-Picot, 'Le cycle peint de la cathédrale d'Angers. Remarques sur l'emploi des couleurs au XIIIe siècle', *Histoire de l'art*, 39 (1997), 37–46.

The Château of the Dukes of Anjou at Saumur, 1360–1480

MARY WHITELEY

A Saumur, le château du bas moyen âge, qui appartenait aux ducs d'Anjou, possède toujours trois de ses quatre ailes originales. Bien qu'il ait bénéficié d'une étude sérieuse par Hubert Landais en 1964, ce n'est pourtant qu'au cours de la dernière décennie qu'il a reçu le même examen minutieux que les châteaux des frères du duc: le roi Charles V et les ducs de Berry et de Bourgogne. A l'exception du château de Vincennes et du palais de Poitiers, c'est un rare rescapé de ce groupe de résidences magnifiques construites pendant la seconde moitié du XIVe siècle, destinées à être des symboles du pouvoir princier. L'architecture, les comptes de Macé Darne, l'illustration dans les Très Riches Heures du duc de Berry, les tuiles décorées et la décoration sculptée sont les sujets des nouvelles études, accompagnées par un programme de recherche archéologique en cours. Cette note se borne à discuter le développement de la disposition de trois logements ducaux, qui ont successivement occupé les différentes ailes.

In 1356, King Jean le Bon gave the apanage of the *comté d'Anjou* to Louis his second son. Four years later the province was raised to a *duché* and remained in the possession of his descendants until 1480, when at the death of the fourth duke, the roi-René, it reverted back to the Crown.

At Saumur, Louis I inherited an old fortress which dominated an important crossing over the Loire from its position on a hill. The first stone fortress was constructed early in the 12th century; the second, built after the province became royal at the beginning of the 13th century, was a Philippe-Auguste type of fortress consisting of four curtain walls with circular angular towers disposed round a central courtyard.[1] At a later stage the courtyard was raised by six metres and two residential ranges were built to the north-west and south-west. In the major transformation undertaken by Louis I, part of which is recorded in the *Comptes de Macé Darne* of 1367 to 1376,[2] some of the earlier buildings were removed, the old ranges were restored, new ones were added and the whole château was heightened (Fig. 1). Beyond the early removal of the north-west range and the lowering of the roof level, no major structural alteration was made to the exterior walls after the departure of the dukes.[3] Consequently a considerable part of the structure of the château at Saumur presents a rare survival of a princely residence of the 1360s and 1370s, contemporary with those built by Louis I's brother, Charles V, and over ten years earlier than the great châteaux constructed by his younger brothers, the dukes of Berry and Burgundy.

Louis I was a prince of the highest estate. The role of duke in the French kingdom brought great power, for it gave him the control of Justice in his domains and the right to hold his own Council. When he started his reconstruction of the château at Saumur, Louis I was also heir to the throne, a role he held for the first four and a half years of

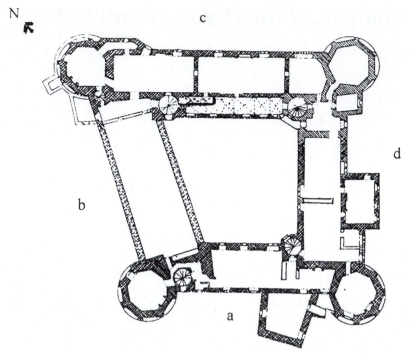

FIG. 1. Saumur, château: first-floor plan (not to scale). (a) Louis I's first lodgings; (b) *grande salle*; (c) Louis I's 2nd lodgings; (d) mid-15th-century lodgings

his brother's reign. Further honours followed during the 1370s: the duchy of Touraine, his appointment as royal lieutenant in the Languedoc, the official nomination as *governeur du royaume* in the event of Charles V's death, and finally in 1380, two years before Louis' death, he was adopted as heir to the kingdom of Sicily. The constant presence of marauding bands of English soldiers in the surrounding countryside made it essential to maintain a secure fortress; however, by the 1360s a prince of such high status also required a residence of magnificence.

TRÈS RICHES HEURES DU DUC DE BERRY

The 15th-century painting of the château in the *Très Riches Heures du duc de Berry* (Fig. 2) illustrates the new combination of fortified castle and 'show' residence; a mix comparable to that at Charles V's Louvre, started a mere three to four years previously.[4] In both châteaux, the lower part of the fortress walls was retained, and an impressive display of princely and royal grandeur was achieved by opening up the first and second floors with large windows (protected by grills), and by the decoration of the upper level with a spectacular array of steep roofs, towers and turrets.

Manuscripts experts generally combine the illustration of Saumur with those of the Louvre, the Palais de la Cité and the Bois de Vincennes. However they are divided over their date and by which artist they were painted. One group claim they were painted *c*. 1414–16 by the Limbourg brothers;[5] a second group places them in the 1440s,

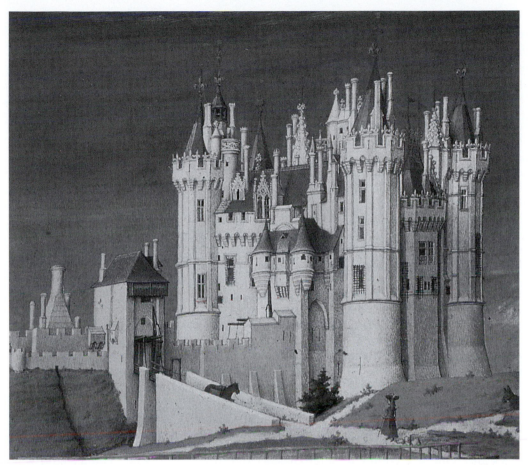

FIG. 2. Saumur, château: south-west and south-east ranges. Detail from Ms 65/1284 f. 9v
September: harvesting grapes (vellum), *Très Riches Heures du Duc de Berry*, Musée Condé,
Chantilly, France/Bridgeman Art Library

attributing them to an unnamed artist.[6] Their respective arguments are based mainly
on comparisons of style and costume. However, support for the later date has been
provided by the discovery, made by Jean Guerout and Hubert Landais, of two
architectural features in the miniatures of the Palais de la Cité and of Saumur which
were added after 1414–16.[7] Furthermore the accuracy of so many details, verified by
the restoration now in progress in the south-west range (the façade represented in the
miniature), reflect the influence of realism in painting which had reached Paris from
Flanders in the 1440s.[8] Moreover the inclusion of the ducal château in a group of three
royal residences is more credible around the later date. In the 1440s the third duke, the
roi-René, not only brought fame to Saumur through the great tournament of the 'Pas
du Perron', which he held in honour of Charles VII in 1446, but he and his mother,
Yolande d'Aragon, were close to Court circles and his sister, Marie d'Anjou, was
Charles VII's queen.

FIRST LODGINGS OF LOUIS I

The removal of the walls of the prison cells inserted in 1812 in the south-west range has revealed not only the original size and shape of the 14th-century chambers but also their circulation.[9] Even the large sculpted fleurs-de-lis which crest the embattled parapets round the south-west and south-east façades in the miniature have been confirmed by the discovery of three stone fragments. No other comparable example in France is known. However crenellations decorated with heads and eagles, though less dynamic than at Saumur, still exist at the early-14th-century castles of Caernarfon and Chepstow.[10] The fleurs-de-lis must be part of Louis I's reconstruction, for, as the miniature confirms, only one was still remaining on the south-west range,[11] after the alterations to the upper floor in the early 15th century.[12] This particular emblem became during the reign of his father, Jean II, to represent the greatness of the Valois House.[13] Louis I himself made regular use of it on his armour, his gold belts,[14] and at Saumur on the tiles that decorated the floors of the chambers in his new lodgings.[15]

Conforming to earlier traditions, the Comte d'Anjou's lodgings and chapel had occupied the entrance front.[16] Its interior was transformed to provide lodgings at first-floor level for Louis I, for the arms of Anjou, dated by Christian de Mérindol to 1368–70, decorate the keystone of the first floor vault in the west tower (Fig. 3). As the restorations have revealed, his lodgings consisted of a chapel and a rectangular audience chamber followed by the bedchamber in the tower. As often occurred in the medieval period a type of buffer zone was introduced to separate the public from the semi-private space. This area contained the latrines, a small curving corridor linking the two chambers, and four staircases. The method whereby the staircases control the circulation is ingenious; directing, linking and separating the different zones in this range.

The main circulation to the upper floor was provided by the famous double spiral, a type of staircase which was far from rare during the medieval period.[17] All the examples share the same role of providing two quite separate circulations in the minimum of space. At Saumur, the two flights start from the level of the first floor. One, marked black in Figure 3, can only be approached from inside the tower chamber, and was undoubtedly reserved for the duke, creating a private communication to his upper rooms. At entresol level these consisted of a small vaulted room which, judging by the size and fine decoration of its portrayed window (Fig. 2), was his personal *retrait*, and on the tower's second floor another vaulted chamber.[18] A further private route gave access to the belvedere, which originally possessed an elegant balustrade (Fig. 2). From there he could admire the view and benefit from *le bel air*, a much valued commodity during the Middle Ages.

The second flight of the double spiral staircase, marked grey in Figure 3, was undoubtedly planned for the guards for it led directly to the *chemin de ronde* and was linked down to the courtyard by a separate, now destroyed, spiral staircase. The fourth staircase, a tiny spiral approached from a doorway leading off the military flight, provided access to a small turret which has a shaft in its wall where the weights of a clock were hung.[19] The turret and its bell is illustrated in the *Très Riches Heures* (Fig. 2). The presence of a mechanical clock with a bell to ring out the hours at Saumur shows how closely Louis I was keeping up with the latest royal developments, for from the mid-1360s both Charles V and Edward III had begun to install them in many of their residences.[20]

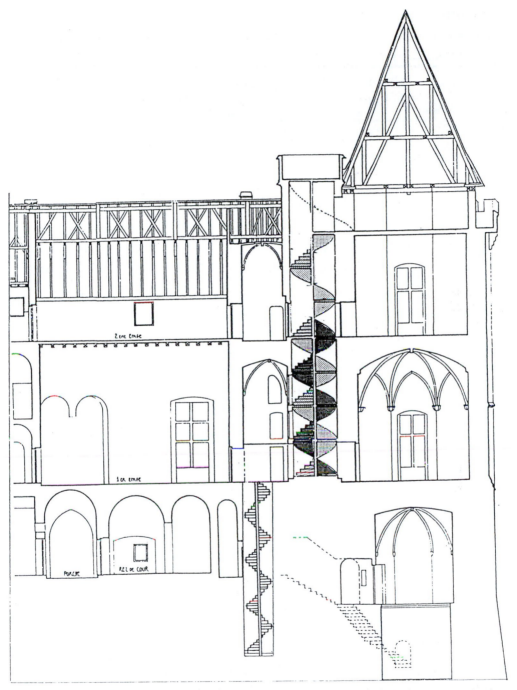

Fig. 3. Saumur, château: section of west tower and south-west range from the courtyard (after
A. Dodd-Opritesco, 'Le château de Saumur: nouvelles hypothèses' (1998))

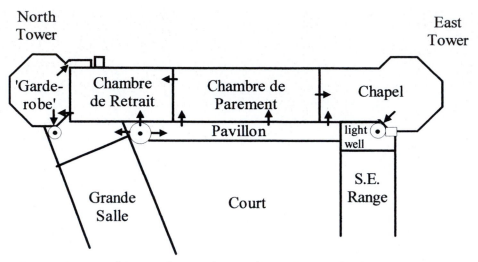

FIG. 4. Saumur, château: schematic layout of Louis I's second lodgings in north-east range

GRANDE SALLE

The earlier *grande salle*, which occupied the first floor of the adjoining north-west range, was retained. The outline of its stone vault, and the huge chimney shaft together with the fragmentary decoration of Louis I's impressive fireplace, still survive at its southern end.[21] In the second half of the 14th century, the main fireplace in the *grande salle* of a royal or princely château played an important role. It was invariably large in size, often finely decorated with sculpture, and by its position at the high end created an impressive backdrop to the king's or prince's table. Unlike his brothers, who favoured multiple hearths, Louis I's fireplaces at Saumur and Angers had a wide single hearth framed by a rectangular surround decorated with sculpted leaves. The small door on its right would have allowed the Duke, following another of Charles V's customs, to return at the end of official receptions directly into his chamber in the west tower.[22]

SECOND LODGINGS OF LOUIS I

By the mid-14th century the general trend in western Europe was for the Great Hall at royal residences to be reserved for special feasts, and for a more spacious set of lodgings to serve as the central focus of Court life. Louis I's new lodgings, built in a new north-east range, followed these developments (Fig. 4).[23] As had occurred at the Louvre, the state chambers were increased in number to two, and their combined length extended to well over double that of Louis I's earlier reception chamber. Furthermore they bore the same new designation of *chambre de parement* and *chambre de retrait*. The 'grant eschellier de perre', a spiral staircase which projected out into the courtyard, not only provided the main access to the lodgings but a distinctive entrance facing the gateway. This type of entrance staircase, a spiral enclosed within its own tower, had been introduced by Charles V at the Louvre and at Vincennes.[24] The execution of the exterior decoration of the tower at Saumur is unrecorded. However three levels of open

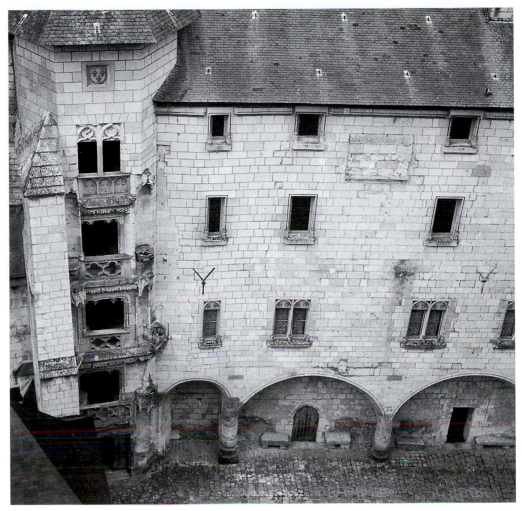

FIG. 5. Saumur, château: north-east range from the courtyard
Photo: author

loggias survive, and its tall crocketed spire can be distinguished rising above the rooftop of the south-west range in the *Très Riches Heures* (Fig. 2).[25] The canopied niches, which frame the tower, were undoubtedly intended for dynastic portraits (Fig. 5).

After the departure of the dukes in 1480, the château was used by the town governor. However, its use from the 17th century as a prison, barracks, arsenal, coupled with its conversion into the town museum at the beginning of the last century has meant that many of the interior walls and doorways of the north-east range have been altered. Therefore, the *comptes de Macé Darne* are the main source for Louis I's new lodgings.

At first-floor level two entrances are recorded as leading into the lodgings. The gallery in the *pavillon* provided the approach to the *chambre de parement*.[26] A doorway on the north side of the great staircase led into the *chambre de retrait*.[27] A third

doorway, unrecorded in the accounts, faces the north side of the north-west range. Certain small indications suggest this space was originally occupied by a chamber, and that the *grande salle* was approached, as in other 14th-century royal and princely châteaux, from the courtyard by its own independent staircase.

The larger chamber, the *chambre de parement*, was the centre of the ducal Court serving as the audience chamber. As in royal châteaux it was directly linked to the great staircase, for its main entrance, a 'huisserie double' with its chambranle decorated with 'fuilles, bestes, reprinses et autres nobles ouvraiges' carved by the best sculptor Jehan Cailleau, was entered from the gallery in the *pavillon*.[28] The adjoining *chambre de retrait* was a smaller and less public chamber where royal Councils were often held, and which Louis I as duke was now entitled to hold. A latrine for the courtiers was provided in the small rectangular projection on its north side which, judging from the size of the wood provided (1.63 m), would have accommodated two seats.[29] Both chambers are impressive for their size (15.65 m and 11.6 m in length, *c.* 8 m in height), for the sculpted decoration of their fireplaces and windows,[30] and for the series of decorated floor tiles which covered the full extent of the range from one tower to the other.[31]

A new ducal chapel was created at the east end of the range. Its chancel, which occupied the tower, was originally linked by a great arch to the nave which extended out into the range. Its two oratories, placed one above the other in a small projection, are visible in the miniature (Fig. 2). The chapel was entered by a door from the *chambre de parement*.[32] In addition this chamber had 'une fenestre c'on laisse pour voir le Saint Sacrement', an unusual feature which most likely served those members of the household which did not have the right to enter the chapel.

At the opposite end of the lodgings, a door from the *chambre de retrait* led into the 'garde-robe' in the north tower.[33] The presence of a *garde-robe* in this position is surprising for several reasons. In the second half of the 14th century, the third room, following after the sequence of *chambre de parement* and *chambre de retrait*, was normally the prince's chamber. Furthermore the original height of this tower room equalled that of the two state chambers,[34] and the small corridor, curved to control unpleasant smells, was the standard approach to a private latrine from a chamber. Although the duke's chamber is not identified in the accounts, the rooms for his private use must have occupied this tower. Like those of his earlier lodgings in the west tower, they were obviously designed as a self-contained unit, served by the little spiral staircase on the south side whose only role was to link the residential levels of this tower on the first and second floors.

The *pavillon*, built over four stone arches on the façade of the range (Fig. 5), contains three levels of galleries. Only the first floor is mentioned in the accounts of 1373. It served as a corridor connecting the great staircase to the *chambre de parement* by two doorways, the main entrance and an undecorated door of minor importance,[35] and at the far end to the chapel.[36] This arrangement prevented any intrusion to the ducal chambers by visitors arriving at the Court or by the priests processing to services in the east tower, a circulation of convenience found in contemporary châteaux.

According to Jacques Mallet, the original gallery was made of wood, and the existing stone gallery with ribbed vaults (Fig. 1) must be an alteration of the 15th century. The corridor leading to the *chambre de parement* is reduced in width and separated from the rest of the gallery. The alterations, however, must have been made before the spiral staircase in the east corner of the courtyard was built at the time of roi-René, as part of the last vault of the *pavillon* has been cut off to accommodate it. There appears to have

been no connection above ground floor level between the north-east and south-east ranges in the 14th and first half of the 15th centuries for, as the miniature shows, two windows, one in the chapel nave, the other with a tall gable at the northern end of the south-east range (Figs 2 and 4), confirm the presence of a light well.[37] The crocketed spire of the 'viz de la chapelle', attached to the east tower, can also be identified.

The entresol level of the stone vault gallery must have been a self-contained unit, as it was only approached from the great staircase. However Lucien Magne's discovery of two areas of decorated tiles *in situ*, one of which had fleurs-de-lis in its design, suggests this space was reserved for ducal use.[38]

LODGINGS OF THE DUCHESSES

It is doubtful if Louis I ever occupied his new lodgings as he departed for Italy in 1382, dying there two years later. The most important occupants of the château were the duchesses. However, no text or chronicle provides any information about the position of their respective lodgings. It is possible that a set of chambers was designed for Marie de Blois, the wife of Louis I, above his new lodgings in the north-east range; a relationship between a couple's lodgings found in other 14th-century ducal residences.[39] The room divisions have been stripped, the roof trusses have been bared. However, the stone benches on either side of the three dormer windows facing the river still survive, and two chambers of quality are recorded in the accounts as occupying the two rooms above the choir and nave of the chapel.[40] Both chambers were panelled with wood, their floors were paved, and one door was framed by colonnettes. The fine mullioned window, illustrated in the miniature (Fig. 2), is comparable to that in the upper ducal chamber in the west tower. Furthermore, the 'viz de la chapelle' would have provided a direct access down to the chapel, and the presence of two superimposed oratories suggests they were for the use of both the duchess and the duke.[41]

Yolande d'Aragon, the charismatic second duchess, played an important role at the château, for between 1401 and her death at the château in 1442 she was the official chatelaine during the long absences in Italy of her husband Louis II and son Louis III. She made frequent visits to Saumur, entertaining her son-in-law, King Charles VII, on at least five different occasions, one of them lasting fifteen days. It seems likely that the king and queen occupied the ducal lodgings in the north-east range. It is possible that Yolande's chambers were on the second floor in the south-west range, for in a second campaign of work dated by archaeological evidence to early in the 15th century, the chambers were opened up by the two finely decorated dormer windows shown in the miniature (Fig. 2).[42] Alternatively, she could have chosen a more spacious setting in the south-east range, however the scarcity of texts for the first half of the 15th century prevents a reconstitution of the interior of this range prior to the time of the roi-René.

MID-15TH-CENTURY LODGINGS

Between 1454 and 1477 the fourth duke, the roi-René, carried out a great deal of general repair work at Saumur.[43] The major alterations, recorded in the accounts and visible in the architecture, concerned the south-east range which was given a new importance (Fig. 6).

A major entrance was created in the eastern corner of the courtyard by the addition of a wooden spiral staircase enclosed in a tower. The 14th-century light well was replaced at first-floor level by a vaulted room with an emblem on its keystone in honour

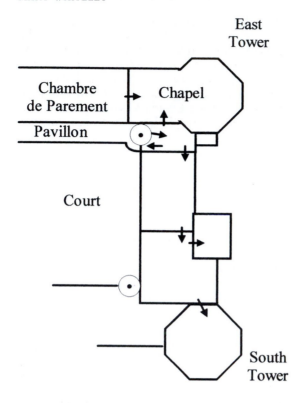

East
Tower

Chambre
de Parement

Chapel

Pavillon

Court

South
Tower

FIG. 6. Saumur, château: schematic
layout of mid-15th-century lodgings in
south-east range

of René's second wife, and a door framed by a flamboyant gable on its north side provided a new entrance into the chapel. Previously the only access to the chapel had been from the west through Louis I's *chambre de parement*. The new door created a second entrance from the south, its axis in line with the chambers in the south-east range. These tall chambers conform to the standard sequence of two state chambers, the larger (10.50 m in length) approached from the new staircase, the smaller (9.65 m), followed by a short flight of stairs leading up to two floors of chambers in the south tower.[44] As in other residences belonging to the pleasure-loving roi-René, a greater number of small private rooms was provided for his leisure. One of particular intimacy and charm leads off the second floor chamber in the south tower, another inside the two-floored rectangular projection, identifiable in the *Très Riches Heures* by its decorated balustrade (Fig. 2) and a 'garde-robe' and 'retrait' added on the upper levels of the new larger oratory tower adjoining the chapel built by roi-René.

If these lodgings in the south-east range were reserved for the roi-René, as the indications suggest, the question remains as to where his wives, Isabelle de Launay and Jeanne de Lavalle (to whom he respectively endowed the château) had their chambers. It is possible that Jeanne de Lavalle occupied Louis I's lodgings in the north-east range, for she would not only have shared the chapel with her husband, but a corridor circling round the cage of the new spiral staircase created a private link between the two ranges.

Many problems remain to be studied and research is continuing. However, the survival of three successive lodgings of the dukes of Anjou at Saumur provide an invaluable insight into the disposition of a prince's lodgings and its changing

requirements between the mid-14th and the mid-15th centuries. The main difference between the two lodgings of Louis I is the space allotted to the state chambers. In the earlier lodgings the reception chamber measured 11.5 m in length, compared to the combined length of 27.78 m of the *chambre de parement* and *chambre de retrait* in the later lodgings. This change reflects the new role given to a prince's lodgings in the mid-14th century and the increasing importance of ceremony. By the mid-15th century the roi-René still possessed two state chambers but their total length was 7 m shorter than those of Louis I. He was less interested in ceremonial display and favoured cultural interests, which required more private space in smaller and more intimate rooms.

ACKNOWLEDGEMENTS

I am especially grateful to my French colleagues who have generously allowed me to make use of their unpublished material. They include Hubert Landais, the pioneer for research on the château, Anne Dodd-Opritesco for her archaeological reports, Sophie Sauvestre for her transcription of the accounts of Macé Darne, and Jacques Mallet for his invaluable glossary of the accounts. I am indebted to the Curator Jacqueline Mongellaz for sharing her great knowledge of the château, and to Jean Guillaume for his valued opinion of the architecture on site.

NOTES

1. H. Landais, 'Le château de Saumur', *CA*, CXXII (1964), 523–58. More recent publications include J. Mongellaz and F. Hau-Baulignac, *Le château de Saumur* (Saumur 1994), 3–39; A. Dodd-Opritesco, 'Le château de Saumur: nouvelles hypothèses chronologiques et architecturales', *La Revue des Pays de la Loire*, 57 (1998), 41–49; Y. Blomme, *Anjou Gothique* (Paris 1998), 291–300; H. Landais, 'La Construction d'une grande demeure à la fin du Moyen-Age. Le château de Saumur résidence des ducs d'Anjou au XIVe et XVe siècle. Essai de mise au point', *La noblesse dans les territoires angevins*, L'Ecole française de Rome, 275 (2000), 189–203.

2. Fifty-seven pages survive in a copy made after the sudden death in 1376 of Macé Darne, Louis I's maître d'œuvre: London, British Library, MS 41307 (Add. 21201). Though essential, the accounts are at times difficult to interpret.

3. It is shown to be missing in an early-17th-plan in the Archives départmentales de la Creuse.

4. M. Whiteley, 'Le Louvre de Charles V: dispositions et fonctions d'une résidence royale', *Revue de l'Art*, 97 (1992), 60–71.

5. J. Alexander, 'Labeur and Paresse: Ideological Representation of Medieval Peasant Labor', *Art Bulletin*, 92 (1990), 436–52; H. T. Colenbrander, 'Les Très Riches Heures de Jean, Duc de Berry: un document politique?', *En Berry, du Moyen Age à la Renaissance: pages d'histoire et d'histoire de l'art offertes à Jean-Yves Ribault, Cahiers d'archéologie et d'histoire du Berry*, Hors-Série (Bourges 1996), 109–14; A. Châtelet, *L'Age d'or du Manuscrit à Peintures en France au temps de Charles VI et les Heures du Maréchal Boucicaut* (Paris 2000), 153–57.

6. L. Bellosi, 'I Limbourg precursori di Van Eyck? Nuove osservazioni sui "Mesi" di Chantilly', *Prospettiva* (1975) 24–34; E. König, 'Un grand miniaturiste inconnu du XVe siècle français: le peintre de l'Octobre des "Très Riches Heures du duc de Berry"', *Les Dossiers d'Archéologia*, 16 (1976), 96–123; R. Cazelles & J. Rathofer, *Illuminations of Heaven and Earth. The Glories of the Très Riches Heures du duc de Berry* (New York 1988).

7. J. Guerout, 'L'hôtel du Roi au Palais de la Cité à Paris sous Jean II and Charles V', *Vincennes aux origines de l'état moderne*, ed. J. Chapelot and E. Lalou (Paris 1996), 221–22; H. Landais, 'La Construction d'une grande demeure', 202.

8. F. Avril and N. Reynaud, *Les Manuscrits à peinture en France, 1440–1520* (Paris 1993), 11–14, 32–35.

9. The restoration is being carried out by Gabor Mester de Parajd, the *architecte-en-chef des monuments historiques*.

10. R. Morris, 'The Architecture of Arthurian Enthusiasm: Castle Symbolism in the Reigns of Edward I and His Successors', *Arms, Chivalry and Warfare in Medieval Britain and France: Proceedings of the 1998 Harlaxton Symposium*, ed. M. Strickland (Stamford 1998), 63–81.

11. The solitary fleur-de-lis was discovered *in situ* during the recent restorations.

12. Dodd-Opritesco, 'Le château de Saumur', 44–45.

13. C. Beaune, *The Birth of an Ideology, Myths and Symbols of Nation in Late-Medieval France* (Berkeley and Los Angeles 1991), 210.

14. *Inventaire de l'Orfèvrerie et des Joyaulx de Louis I, duc d'Anjou*, ed. H. Moranvillé (Paris 1906).

15. C. Norton, 'Le mécénat du duc Philippe le Hardi et ses frères dans le domaine des carrelages', *Actes des Journées Internationales Claus Sluter* (Dijon 1992), 214–15, 226.

16. A position confirmed by architectural and archaeological evidence, and by references in the accounts.

17. Five examples are known in France; many more in western and eastern Europe and in Asia, M. Whiteley, 'Role and Function of the Interior Double Staircase', *English Architecture Public and Private: Essays for Kerry Downes*, ed. J. Bold and E. Chaney (London 1993), 1–2.

18. Decorated floor tiles have been found on the floor, A. Dodd-Opritesco, 'Maine-et-Loire — Saumur: découvertes récentes au château', *Bull. Mon.*, 159 (2001), 153–54.

19. ibid., 353.

20. M. Whiteley, 'Deux vues de l'hôtel Saint-Pol', *Revue de l'Art*, 128 (2000), 52; R. Allen Brown, 'King Edward's Clocks', *Antiq. J.*, 29 (1959), 283–86.

21. A fireplace of similar design was built at the château of Angers *c.* 1370.

22. M. Whiteley, 'Ceremony and Space in the châteaux of Charles V, King of France', *Zeremonielle und Raum,* ed. W. Paravicini (Sigmaringen 1997), 192.

23. Landais, 'Le chateau de Saumur', 544–49; Landais, 'La construction d'une grande demeure', 189.

24. M. Whiteley, 'Deux escaliers royaux du XIVe siècle: les "grands degrez" du palais de la Cité et la "grande viz" du Louvre', *Bull. Mon.*, 147 (1989), 144–48.

25. Landais, 'Le chateau de Saumur', 551.

26. *Comptes*, fols 122v, 149v.

27. *Comptes*, fols 122v, 148v, 149v.

28. *Comptes*, fol. 122v.

29. *Comptes*, fol. 122v. The latrine shaft still exists.

30. The sculptural restorations made by Lucien Magne at the beginning of the 20th century are closely based on the surviving fragments.

31. Norton, 'Le mécénat du duc Philippe le Hardi', 214–15, 226.

32. *Comptes*, fols 143r, 147v.

33. *Comptes*, fols 142r, 149v.

34. The present floor at entresol level is a later addition as it cuts through the vault ribs.

35. *Comptes*, fol. 122v.

36. '. . . pour luis de la chappelle dudit paveillon', *Comptes*, fol. 147v.

37. '. . . la fenestre croisée (of the chapel) d'entre la viz de la chapelle et le coings du paveillon', *Comptes*, fol. 120r.

38. Norton, 'Le mécénat du duc Philippe le Hardi', 226.

39. At the palace at Riom, the château of Coucy and the hôtel de Bohème in Paris, the lady's lodgings were positioned immediately above or below her husband's.

40. *Comptes*, fols 122v, 136r, 145v, 146v.

41. *Comptes*, fols 120v, 143r, 148v, 150r.

42. See n. 12.

43. A. Lecoy de la Marche, *Extraits des comptes et mémoriaux du Roi René* (Paris 1873), 79–85.

44. According to a long tradition the south tower contained the chambers of the roi-René.